U0078469

旅遊規劃
理論與方法

嚴國泰 著

崧燁文化

目錄

前言

　　本書是為旅遊專業研究生層面而編寫的教科書，同時也是作者根據對《旅遊規劃通則》的理解，在編制了幾十項旅遊規劃的基礎上完成的一本專著。本書雖針對研究生層面而編寫，但實際上，在旅遊規劃各個層面上的規劃研究人員，包括旅遊規劃管理部門、旅遊規劃設計研究院、大專院校的旅遊管理（旅遊規劃）專業的有關人員，都可以在本書中閱讀到所需的相關內容。

　　《旅遊規劃理論與方法》共分六章。第一章，討論旅遊規劃的基本概念，其中包括旅遊規劃定義、規劃分類與規劃程序。第二章，研究旅遊規劃的調查體系，涵蓋景觀資源、服務資源、休閒遊憩資源等旅遊吸引物的調查與評價；社區的調查與分析以及旅遊市場的調查與分析等內容。第三章，論述旅遊形象與發展戰略的關係。第四章，闡述旅遊規劃的主要內容與方法，分為四節分別論述：旅遊規劃的編制任務；旅遊發展規劃的主要內容與方法；旅遊區總體規劃的主要內容與方法；旅遊項目詳細規劃的內容與方法。第五章，闡述旅遊專項規劃的內容體系，其中包括旅遊交通規劃、基礎設施規劃、生態植被規劃及服務接待設施規劃。第六章，從旅遊地的環境保育規劃、管理體制規劃及旅遊規劃實施等方面，論述旅遊規劃保障體系的重要性。本書的最後部分附錄了「荊州市旅遊發展規劃」。

　　《旅遊規劃理論與方法》是一門實踐性很強的專業課程。作者從旅遊目的地發展的實際出發，構建旅遊規劃理論框架與體系，以確保旅遊規劃所設置的項目能夠落實到旅遊目的地的地域空間中，並對地方旅遊產業的發展造成促進作用，進而帶動地方經濟、社區建設與旅遊地空間環境的整體發展，這是編寫本書的基本思想。

<div align="right">嚴國泰</div>

第一章 旅遊規劃的基本概念

第一節 旅遊規劃的定義

一、旅遊規劃的概念

旅遊規劃屬性概念，目前從已出版的旅遊規劃書籍看，基本上可以將旅遊規劃歸列為旅遊產業規劃與區域旅遊規劃兩大屬性。王興斌先生的《旅遊產業規劃指南》將旅遊發展規劃歸類為產業規劃的範疇，並且認為是旅遊行業規劃與產業規劃的結合。在此，王興斌先生專門對「旅遊產業」、「旅遊行業」進行了名詞概念解說，認為在編制旅遊發展規劃時要將兩者結合起來，既要重點部署和策劃旅遊行業鏈的全面發展與管理，也要全面部署和謀劃旅遊產業群的綜合發展和相互協調。吳必虎先生的《區域旅遊規劃》、馬勇先生的《區域旅遊規劃——理論、方法、案例》認為旅遊規劃是區域規劃的專項規劃，辛建榮先生主編的《旅遊區規劃與管理》也認為旅遊規劃是區域總體發展規劃的一種部門規劃。

旅遊規劃，是對旅遊事業發展目標作出全面計畫的決策過程，是對旅遊事業未來狀態的構想，是指導旅遊行業部門未來發展的基本依據。因此，從這個意義上認識，旅遊規劃屬於行業發展規劃。

開展旅遊主要依託旅遊目的地的旅遊吸引物。旅遊吸引物的開發可以以當地的山水為骨架，如黃山、武夷山、九寨溝就是在山水風景基礎上，構建形成的旅遊區域；也可以以歷史文化遺產為內涵，如故宮、秦兵馬俑等旅遊區。這些地區的旅遊規劃帶有明顯的區域性，因此旅遊規劃又屬於區域規劃的範疇。

旅遊業所涉及的領域很廣且綜合性很強。旅遊者在旅遊過程中所面對的幾乎是整個社會。旅遊者進入旅遊目的地，需要交通的通達，而交通的發展將促進公

路、鐵路建設甚至航空工業的發展；旅遊者的留宿，需要飯店、賓館，飯店、賓館的發展會帶動地方農副產業的發展和地方建築業的發展。因此，旅遊規劃的實質是區域社會綜合發展規劃。

因此，旅遊規劃既要體現行業發展思路，同時還要明確旅遊業與其他行業之間的發展關係，使區域內的各行各業都圍繞著「旅遊」發展各自的業務。從這一點認識，旅遊規劃更接近於區域規劃，它具備區域規劃的三層含義：

（一）旅遊規劃的戰略發展規劃特性

旅遊規劃根據地區範圍內旅遊吸引物特點與社會經濟發展狀況，對區域內旅遊產業以及各項旅遊建設事業的發展進行全面規劃，制定發展戰略目標，編制達到各項戰略目標的政策性措施。旅遊事業發展的成功與否取決於旅遊發展戰略目標的客觀定位，而客觀定位又取決於規劃者對區域內的旅遊吸引物和社會經濟文化的了解。所以，全面掌握區域內的旅遊吸引物（包括自然與人文旅遊吸引物）與社會發展的基礎資料，是能較為正確地確定區域旅遊發展方向的基本條件。這些基本資料包括：旅遊吸引物資源與社會經濟條件，其中旅遊吸引物資源有自然風景名勝資源、人文風景名勝資源、服務業資源、休閒遊憩類資源，以及區位、氣候條件等；社會經濟條件涵蓋人力資源的就業結構、文化素質與旅遊行業工作技能；遊客進入所需的交通運輸和旅遊開發所需的物質材料基礎。

（二）旅遊規劃需要行業之間的相互協調

旅遊規劃，主要研究旅遊吸引物的開發利用和宏觀區域背景的發展條件，確定規劃地區旅遊經濟發展方向和發展戰略；研究工業、農業、社會服務業等社會經濟部門與旅遊部門的協調發展；研究區域內市鎮、交通、能源、水資源供應和環境保護等基礎設施與旅遊業的配套發展；研究上述內容的綜合平衡，提出綜合性的、能協調好各方關係的旅遊規劃方案和實施措施。因此，旅遊規劃需要各行業的支持，同樣也成為各行業規劃的依據。旅遊規劃與區域內各行業規劃相互協調的結果，可使區域旅遊經濟成為地方經濟發展的新的經濟增長點，直至成為地方經濟的支柱產業之一。所以，旅遊規劃具有行業之間的協調特徵。

（三）旅遊規劃是一個空間布局規劃

旅遊規劃，研究區域內旅遊空間布局與自然環境和人文歷史環境之間的關係，旅遊交通運輸規劃布局，旅遊基礎設施配套規劃布局。換句話說，旅遊規劃解決區域內旅遊活動在哪發展，旅遊服務設施布局在哪，空間有多大，區域內的旅遊道路交通、電力、給排水等基礎設施的配置問題。旅遊發展問題的解決，離不開區域內的空間概念，與區域內的空間承載力密切相關。空間承載力與區域土地利用關係密切，因此旅遊規劃同樣需要將規劃項目內容落實到土地空間布局上。

旅遊規劃的這三層含義所涉及的任務，單靠旅遊局一個行業系統是難以完成的，必須區域內各部門聯手協作共同承擔。因此，不少專家認為旅遊規劃從屬性上應歸入旅遊目的地規劃。一個旅遊目的地的空間範圍可大可小，大到一個國家，一個省域，小到一個風景區。因此，旅遊規劃實質為區域規劃中的旅遊地區區域規劃，同等於城市地區區域規劃、農業地區區域規劃等專項規劃。

鑒於對旅遊規劃三層含義的認識，旅遊規劃可以定義為：它是對旅遊目的地發展目標作出全面計畫的決策過程，是對目的地旅遊事業未來發展狀態的構想。

二、旅遊規劃與其他區域規劃之間的關係

區域規劃，是以特定的區域為研究對象的，不同屬性和特徵的區域，其規劃目標和內容是有所不同的。因此，區域規劃通常又可分為城市地區區域規劃、工礦地區區域規劃、農業地區區域規劃、林業地區或森林公園區域規劃、風景名勝區區域規劃等不同類型。其中，風景名勝區區域規劃、森林公園區域規劃與旅遊規劃的關係最為密切。

（一）旅遊規劃與風景名勝區規劃之間的關係

風景名勝區總體規劃的實質是處理好景觀資源保護與開發的辯證關係，引導風景名勝區建設可持續發展。這種辯證關係的處理在世界各國的國家公園都得到充分的體現，其中較為典型的是國家公園內的功能分區的劃分。各國都根據國家公園內的功能分區的不同，確定其相應的開發強度，從而使得景觀資源得到妥善的保護，讓可以開發的區域得到應有的發展。

通常，風景名勝區的資源保護主要由下列三方面要素構成：

（1）景觀資源保護：包括自然與人文兩大類的景觀資源，主要對其進行調查、分類、評估，並且對同類型的景觀資源進行橫向比較，確定其國內地位及其特色。

（2）景觀環境保護：景觀資源保護已獲得各界的高度認識，但是對景觀資源所處的周邊環境的保護往往得不到重視。從而使得優質資源的周邊環境出現髒、亂、差的環境惡化等現象。景觀環境保護是景觀資源保護的基礎。

（3）景觀生態保護：尤其在景觀資源較為集中的生態區域，植物群落保護及其生物多樣性的保護與培育，是風景名勝區建設的重要組成部分，但要引起高度重視的是，避免自然生態環境的人工園林化。

旅遊規劃，主要解決旅遊目的地的旅遊吸引物的合理利用與發展問題；而旅遊吸引物資源包括相當部分的自然與人文景觀資源，這些資源相對比較脆弱，過度利用會給景觀資源帶來傷害，甚至滅頂之災。因此，旅遊規劃同樣有個資源保護的問題，只有保護住了資源本身，旅遊事業才能可持續發展。從這個意義上認識，旅遊規劃與風景名勝區規劃有異曲同工之妙。此外，旅遊規劃能否成功，關鍵是資源能否發展成為吸引遊客的吸引物。這中間不僅有個將資源轉變成產品的問題，更重要的是將產品推向市場，所以旅遊項目策劃應結合市場的需求展開。旅遊規劃的難點，就是如何使旅遊吸引物既體現地方文化特色又被旅遊市場所接受。旅遊規劃的最大特點就是，既是為地區的發展也是為遊客的享受而編制。所以，旅遊規劃應高度重視客源市場與不同遊客群體對旅遊產品的不同偏好。

旅遊規劃的難點主要體現在下列三方面：

難點一：提煉旅遊目的地的自然環境特色與歷史文化內涵，點明旅遊發展主題，樹立旅遊地形象。

難點二：旅遊目的地的發展是以人為本，還是以自然為本？或是以人與自然相和諧為本？三者結果不一樣。

難點三：旅遊活動項目的市場預測。旅遊市場是旅遊供給和旅遊需求的結合

體，可造成調節旅遊供需矛盾的作用。然而，由於遊客層次的多元化，對旅遊需求的偏好也各不相同；因此，旅遊市場的預測相對較難。

由此我們認為，風景名勝區規劃主要解決的是景觀資源保護與風景區建設的可持續發展問題；旅遊規劃則強調的是提高景觀資源的旅遊吸引力並將其推向市場，帶動地方經濟的發展。

從表面看，兩規劃之間似乎沒有太大的關係，相互的差異也較大，有的觀點甚至是相悖的，如景觀資源保護與帶動地方經濟發展；但經過細細思索和深入認識，則發現兩規劃之間的關係是相輔相成、融為一體的。旅遊吸引力的提高可以帶動地方經濟的發展；同樣，提高旅遊吸引力需要資源保護的力度，包括資源周邊的生態環境保護。因為，旅遊吸引力取決於具有地方文化特色和地區景觀資源特點的旅遊吸引物，保護好這些文化內涵深厚的景觀資源是旅遊吸引物可持續發展的關鍵；而旅遊吸引物的可持續發展正是帶動地方經濟可持續發展的基本要素。所以，風景名勝區規劃中景觀資源的保護，實際上造成提高旅遊目的地的旅遊吸引力的作用；而旅遊規劃可增強旅遊吸引物的吸引力，激發遊客前往旅遊目的地的旅遊動機，進而促進旅遊目的地的旅遊事業發展，最終帶動地方經濟的發展。地方經濟的發展使得地方政府更加珍惜和呵護能帶動地方經濟的旅遊吸引物，從而加強對景觀資源的保護。從這個意義上講，風景名勝區規劃與旅遊規劃之間的關係是相輔相成的和諧關係。

（二）旅遊規劃與森林公園規劃之間的關係

國家森林公園以綠色自然生態環境為特色，以弘揚生態文明為目標，重點突顯生態文化、森林文化，在符合森林保護的要求下，從可持續發展的角度出發，發展以體驗森林生態環境為主導的觀光遊覽、休閒渡假等活動。因此，國家森林公園是以森林為基底、為特色，綜合多種功能於一體的生態型公園。

森林公園規劃，第一，要對規劃範圍內的林木資源進行充分調查，查清資源家底，從中找尋出瀕危物種與珍稀物種並編制生物多樣性保護措施，以突顯國家森林公園的生物多樣性功能。第二，森林公園內所有建設項目，均應遵循突顯生態保護原則，突顯森林文化精華。第三，保護與利用有機統一，在保護生態環境

的前提下，合理利用林業資源。因此，在森林公園的發展建設過程中，應謹慎安排遊憩項目與工程建設項目，合理拓展旅遊服務功能，合理組織空間布局與人群動線，使其成為能夠提供廣泛生態感受與享受森林氛圍的特色休閒場所。

所以，森林公園的規劃不等同於森林地區的旅遊規劃。森林公園的規劃主要以保護森林生態環境為主，規劃的側重點在於森林環境中的生物多樣性的可持續發展。當然作為公園，它同時也是一處向公眾開放的休閒場所。森林地區的旅遊規劃同理於風景名勝區地區的旅遊規劃，即挖掘地區資源（森林資源）的旅遊吸引力並把它推向市場，從而帶動地方旅遊經濟的發展。森林資源的旅遊吸引力與森林環境中的生物多樣性密切相關。因此，當能帶動地方經濟發展的森林生態資源成為旅遊吸引物時，地方上的各個層面都會倍加愛護森林中的生物多樣性環境，從而使森林公園發展旅遊形成良性循環。所以，旅遊規劃與森林公園規劃也是相輔相成的和諧規劃。

鑒於對旅遊規劃三層含義的認識，旅遊規劃的定義為：它是對旅遊目的地發展目標作出全面計畫的決策過程，是對目的地旅遊事業未來發展狀態的一個構想。這個定義不僅導出了旅遊發展區域，而且還導出了區域未來旅遊事業的發展方向。在此，我們將旅遊目的地作為討論的基礎，就是源於無論是宏觀經濟發展還是戰略目標的制定抑或是空間形態的確定，當它落實到某一個具體的區域時，才變得具有實際意義。

第二節 旅遊規劃的分類

‖ 一、旅遊規劃分類的原則

旅遊規劃是以旅遊目的地發展為目標而編制的規劃。因此，規劃的總體思路應以促進地方旅遊事業健康發展為依據，規劃的分類也應以健康發展旅遊業為原則。

（一）有利於地方經濟可持續發展原則

旅遊規劃是對旅遊目的地未來發展的預測，它包括旅遊經濟能否健康持續地發展，旅遊吸引物能否按照規劃所確定的市場份額占據市場，旅遊經濟能否成為地方經濟發展的新的經濟增長點，以至發展成為地方經濟的支柱產業之一。因此，研究旅遊經濟與地方宏觀、微觀經濟之間的關係，研究旅遊目的地的旅遊產業經濟與市場體系的關係，將有利於地方經濟的可持續發展。

（二）有利於旅遊目的地的經營管理原則

旅遊規劃不僅要帶動地方經濟的整體發展，同時還要有利於自身的經營管理。目前，有些旅遊區域的經營範圍、內容疊加重複，不利於旅遊目的地的自身發展。旅遊規劃分類應將不同類型的旅遊產品分別進行規劃：既有利於區域旅遊目的地的統一、整體管理，又能加快與提高旅遊產品的市場化，使不同的旅遊區域的產品特色化，從而最大幅度地占領市場份額。

（三）有利於旅遊資源的保護與利用原則

一個成功的旅遊區域，通常都離不開其獨特的旅遊資源，如旅遊城市北京，故宮、頤和園、長城，不僅為國人所矚目而且為世人所關注；又如黃山的奇峰異石與黃山松樹，每一個到過黃山的人都為它的風姿而感嘆，成為世界一絕。因此，保護好旅遊資源，實際也就保護住了旅遊區域發展的根本，利用是離不開保護的。所以，當旅遊資源被納入到可利用的範圍時，一定要珍惜其利用價值，研究分析其利用過程的每一處環節，使旅遊資源從被利用的那一刻起，就能發揮它的巨大價值而且又不使它受損。因此，旅遊資源的保護利用，在旅遊區域的整體規劃中占有很大的比重，不容忽視，更不能以殺雞取卵的方式，換取旅遊區域的經濟發展。

（四）有利於旅遊區域的整體環境發展原則

旅遊區域的整體環境能否可持續發展，是衡量一個旅遊區域成熟程度的重要指標，或者說是核心指標。目前，對於保護文物與風景名勝資源本身已無爭議，而對於風景名勝資源以及對於文物保護單位所處的整體環境的保護和美化，卻往往會出現一個真空地帶。至少有兩種觀念會蠶食資源，為資源保護帶來不利。其一是緊貼著風景名勝資源或文物保護單位外緣發展急功近利的經濟（即什麼賺錢

做什麼），這種現象不僅破壞了資源外緣的環境，而且對資源保護也是一種傷害；其二是消極的控制保護，對資源外緣控制帶什麼保育措施都沒有，甚至連最起碼的保育經費也沒有，環境建設無人過問，造成整個旅遊區域的環境惡化。因此，各類旅遊規劃要高度重視旅遊地的整體環境效益，這是旅遊區域吸引遊客前往的基本條件。

上述四項規劃分類原則，可歸納為美化旅遊空間環境，促進與建設旅遊產業，帶動地方經濟發展。

‖ 二、旅遊規劃的類型

根據旅遊規劃分類原則，旅遊規劃類型可根據規劃性質分為兩大類。一類以旅遊產業發展規劃為主導，一類以旅遊空間形態規劃為核心，兩種規劃各有側重，但也有相互重疊之處。兩者最大的不同是：旅遊產業規劃屬發展戰略規劃，對地區的旅遊業的整體發展具有指導意義；旅遊空間形態規劃屬旅遊區域的發展建設規劃，對旅遊目的地的旅遊項目開發建設具有指導作用。

（一）旅遊產業規劃

旅遊產業規劃，根據規劃性質的不同，可分為旅遊經濟發展戰略規劃和區域旅遊產業規劃兩個類型。旅遊經濟發展戰略規劃，包括中長期的旅遊發展戰略規劃及近期五年計畫，如旅遊管理部門編制的「十一五」規劃就屬於此類規劃。旅遊產業規劃可根據規劃區域發展範圍，分為國際旅遊產業規劃、國內旅遊產業規劃、地區旅遊產業規劃。

1.國際旅遊產業發展規劃

國際旅遊產業發展規劃，通常由世界旅遊組織及其分支機構組織制定。這個層次的規劃，其內容主要涉及國際交通服務與交通流程；不同國家之間旅遊吸引物特色的互補；鄰國的旅遊設施及基礎設施發展規劃；多國的旅遊發展戰略及其旅遊產品的推銷。國際旅遊產業規劃至今仍相當薄弱，因為它取決於規劃範圍內的各國之間的合作。國際旅遊產業發展規劃是全球旅遊業發展的重要組成部分，

若規劃領域內的國家能通力合作，那麼不僅鄰國之間的旅遊經濟能很好地發展，甚至跨地區的洲際旅遊經濟也能很好展開。

2.全國旅遊產業發展規劃

全國旅遊產業發展規劃，通常由國家旅遊主管部門帶頭制定，主要由下列幾方面構成：

（1）總體規劃制定全國旅遊發展戰略及各項方針政策，協調全國各旅遊目的地沿著總方針發展。

（2）規劃和制定國內外旅遊交通網絡。

（3）協調國內在國際上有影響的國家重點旅遊區域的規劃與設計、宣傳與促銷，或者推出國家級的具有世界影響力的旅遊區域。

（4）國內旅遊基礎設施的總體發展規劃。

（5）總體規劃國內旅遊接待設施的數量、類型和質量（檔次），以及其他旅遊服務設施、設置及服務需求。

（6）國際旅遊市場的動態研究，國內旅遊市場的分析及旅遊項目的發展態勢預測。

（7）旅遊從業人員的再教育及培訓工作和旅遊高等教育。

（8）分析旅遊對社會文化、環境、經濟的影響及促進正效益發展的措施。

（9）確定旅遊業發展中的技術標準，如星級賓館的評定標準，導遊員等級的評定標準，最佳旅遊區的軟、硬體指標等。

3.地區旅遊產業發展規劃

地區性規劃通常是一個省（市）、一個群島或者一個縣域的旅遊規劃，在國家旅遊發展戰略規劃和旅遊發展政策指導下制定，主要包括：

（1）制定地區的旅遊產業發展策略和政策。

（2）建立地區內部進出的旅遊交通網絡。

（3）原則確定旅遊發展區域位置，包括風景區位置。

（4）原則確定總體規劃地區主要旅遊吸引物，抓住特色，突顯主題。

（5）旅遊發展區域環境容量分析及旅遊市場分析、旅遊項目策劃和產品的宣傳、經銷策略。

（6）旅遊接待設施的位置、類型、數量及其他旅遊設施的需求。

（7）分析旅遊業發展對地區的環境、社會文化和經濟的影響，制定地區旅遊環境的保育措施。

（8）制定地區旅遊發展組織結構，制定旅遊法規和投資政策。

（9）地區的旅遊教育及旅遊從業人員培訓。

（10）確定近、中、遠三期旅遊發展目標及實施措施，使旅遊規劃具有可操作性。

（二）旅遊空間規劃

旅遊空間規劃是一個將旅遊產業落實到土地上的土地區域建設規劃，它包括旅遊渡假區規劃、生態旅遊區規劃及風景名勝區、森林公園、水利風景名勝區和國家地質公園、歷史文化遺址地的規劃。這些國家公園類型的風景區雖然分屬國家各個管理部門的管理，但是它們都有一個共同的功能，就是觀光旅遊功能，有些風景名勝區與森林公園本身就是國家4A旅遊景區。

旅遊空間規劃，可根據規劃深度的不同，進行總體規劃和詳細規劃。旅遊區總體規劃，取決於旅遊區的實際情況，其基本內容包括：旅遊資源調查與評價，遊客量測算及旅遊接待設施規劃，旅遊項目策劃及主要旅遊吸引物產品開發，旅遊基礎設施規劃，旅遊區內外交通及道路規劃，旅遊資源保育規劃，旅遊區功能分區及土地利用規劃，近期建設項目策劃及投資預算，旅遊區管理體制規劃等。旅遊區總體規劃是操作性較強的可行性規劃，尤其是近期目標規劃部分和一些近期開發的項目，應納入實施的計畫中。詳細規劃是對風景區內各景點範圍內的風景等遊覽設施、酒店等接待設施、遊憩娛樂場所、區內的道路交通系統、步道、

綠化等作詳細布置；對區內的給水工程、汙水處理、電力、電訊等基礎設施，實施單項規劃並用圖紙表現出來。詳細規劃還包括項目前期的可行性和可行性分析、環境和社會文化對規劃的影響及規劃的發展階段、開發項目的順序及組織實施。詳細規劃是對區域內的土地利用進行新的優化組合，因此應編制土地利用規劃並計算其用地面積，編制用地平衡表，還應確定特殊建築、風景及工程設計的標準，如建設高度、規模、道路的紅線寬度、綠地覆蓋率等。

三、旅遊規劃分類系統

（一）系統的概念

什麼是系統？如果撇開一切具體系統的形態和性質，可以發現一切系統都具有以下幾個共同點，即系統的同構性：

（1）系統是由兩個以上的要素（部分、環節）組成的整體，單個要素不能構成系統，世界上的一切具體事物、現象、概念都可以構成系統。

（2）系統的各要素之間、要素與整體之間，以及整體與環境之間存在著一定的有機聯繫，從而在系統的內部和外部形成一定的結構和秩序。

（3）系統整體具有不同於各個組成要素（部分）的新功能。沒有統一功能的要素集合體就不是一個系統。例如，機器零件的胡亂堆積就不構成機器系統，只有當它們按照一定裝配關係組合起來時，才能構成機器系統。每一系統都有其特定功能。

（4）系統和要素的區分是相對的。一個系統只有相對於構成它的要素而言才是系統，而相對於由它和其他事物構成的較大系統而言，則是一個要素（或稱子系統）；相應地，一個要素只有相對於由它和其他要素構成的系統而言，才是要素，而相對於構成它的要素而言，則是一個系統。這樣，就顯示出系統具有層次性或等級性。

根據以上系統的共同特點，可以給系統下一個簡明的定義：系統是由兩個以上可以相互區別的要素構成的集合體；各個要素之間存在著一定的聯繫和相互作

用，從而形成特定的整體結構和適應環境的特定功能；它可以從屬於更大的系統。

可見系統是由一定的相互關係，並與環境發生關係的各組成部分共同構建的總體。中國著名科學家錢學森説：「把極其複雜的研究對象稱為『系統』，即相互作用和相互依賴的若干組成部分合成的具有特定功能的有機整體，而且這個系統本身又是它所從屬的一個更大系統的組成部分。」由於系統是由若干部分（要素）合成的有機整體，離開了要素就談不上系統，因此要素是系統的最基本成分。系統的性質是由要素決定的，有什麼樣的要素，就有什麼樣的系統。

旅遊規劃分類系統由旅遊產業規劃與旅遊空間規劃兩個要素組成。旅遊產業規劃又由旅遊經濟發展戰略規劃與旅遊區域產業發展規劃兩個要素構成；同理，旅遊空間規劃由總體規劃與旅遊項目詳細規劃構成。因此，旅遊規劃分類體系是由多級層次、多個要素組成的集合體（圖1-1）。

（二）旅遊規劃分類體系是個完整的系統工程

旅遊規劃分類體系由旅遊產業發展規劃系統與旅遊空間規劃系統構成。產業發展規劃從宏觀與微觀經濟學分析入手，從旅遊市場的走勢分析研究規劃區域內的旅遊發展態勢，從戰略的高度制定旅遊目的地的發展規劃，為地方旅遊經濟的發展指明方向；旅遊空間規劃研究旅遊地的資源分布狀況，並且根據產業戰略規劃布置和落實旅遊發展空間，將戰略規劃所設定的旅遊發展思路，落實、布置到空間位置上，為旅遊區域建設提供可靠的科學依據。因此，旅遊產業發展規劃是旅遊空間規劃的科學依據，而旅遊空間規劃布局的可行性與合理性，又能反過來印證旅遊產業發展戰略規劃的科學合理性。旅遊產業發展戰略規劃與旅遊空間規劃雖然分屬兩種不同類型的旅遊規劃，但兩者卻可以互為印證規劃的科學性與合理性。通常，不正確的旅遊產業發展戰略規劃布局是很難落實到具體的旅遊空間上的。

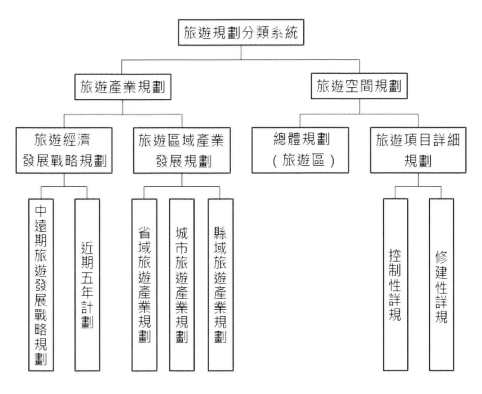

圖1-1 旅遊規劃分類系統框圖

第三節 旅遊規劃的程序

一、選擇規劃單位

選擇規劃單位是旅遊規劃能否成功的重要組成部分。由於中國旅遊業發展起步較晚，旅遊規劃單位相對於城市規劃單位而言，還很不健全，旅遊規劃單位管理還沒有形成系統化。

2003年5月，國家旅遊局正式頒布了旅遊規劃單位的資質標準（由於2003年中國境內出現了非典型疫情，資質證頒布推遲到下半年），首批頒布的甲級旅遊規劃資質單位九家，分別是中國城市規劃設計研究院、中國科學院地理科學與資源研究所、北京清華城市規劃設計研究院、上海同濟城市規劃設計研究院、上海

社會科學院旅遊研究中心、廣東省旅遊發展研究中心、廣州中山大學旅遊發展規劃研究中心、四川省旅遊規劃設計研究院、廣西旅遊規劃設計院。其中，高等院校具有甲級旅遊規劃資質的有三所院校，分別為：北京清華城市規劃設計研究院，主要由清華大學建築學院景觀系的教師與規劃技術人員為骨幹規劃師；上海同濟城市規劃設計研究院，主要由同濟大學建築與城市規劃學院風景科學與旅遊系的教師與工程技術人員為骨幹規劃師；廣州中山大學旅遊發展規劃研究中心，主要由中山大學地理系的教師為骨幹規劃師。上述九家甲級旅遊規劃設計單位，雖然都以國家旅遊局頒布的旅遊通則作為規劃的基準，但由於其學科母體的差異，特色卻非常不同，各有千秋。此外，全國還先後頒布了九十多家乙級旅遊規劃資質單位，各省市還頒布了相當一批由省市自己批准的丙級旅遊規劃設計單位，形成了甲、乙、丙三級旅遊規劃資質單位體系。

旅遊規劃資質單位應根據其資質等級的不同，各司其職。丙級旅遊規劃資質單位，由於批准單位為省市級旅遊局，因此丙級旅遊規劃資質，限於省、市內應用，不能跨省進行規劃。

乙級旅遊規劃資質單位，可以跨省承擔規劃任務，但主要承接省級以下的旅遊區域規劃項目。

甲級旅遊規劃資質單位，不受上述限制。因此對於甲級規劃單位來說，其技術力量不僅要做到總體規劃層面，同時還要完成旅遊建設詳細規劃任務和一些施工設計任務。因此，旅遊規劃所需要的各個工種的工程技術人員應配置齊全（表1-1）。

表1-1 規劃單位資質標準和承擔任務一覽表

資質等級　資質標準	甲級	乙級	丙級	
業務能力		具備承擔各種旅遊規劃編制任務的能力	具備相應的承擔旅遊規劃編制任務的能力	具備相應的承擔旅遊規劃編制任務的能力
技術力量	高級技術人員比例	不少於20%	不少於15%	技術人員不少於20人
	高級技術人員　旅遊規劃師	不少於4人	不少於2人	
	高級技術人員　其他專業	不少於4人	不少於2人(高級經濟師不少於1人,高級工程師不少於1人)	
	中級技術人員　旅遊規劃專業或相近專業	不少於8人	不少於5人	不少於2人
	中級技術人員　其他專業	不少於15人	不少於10人	不少於5人
技術裝備與應用水平		達到部級規定考核標準	達到省級主管部門考核標準	達到省級主管部門考核標準
管理制度		管理制度健全並得到有效執行	管理制度健全並得到有效執行	管理制度健全並得到有效執行

續表

資質等級　資質標準	甲級	乙級	丙級
註冊資金	不少於100萬元	不少於50萬元	不少於20萬元
承擔城市規劃業務範圍	不受限制	可在全國承擔: 1. 總體規劃和各項專項規劃編制(包括修訂和調整); 2. 詳細規劃的編制; 3. 擬定大型旅遊項目規劃選址意見書。	在本省(區、市)內可承擔: 1. 旅遊總體規劃編制與修訂; 2. 旅遊項目規劃編制; 3. 中、小型旅遊建設項目選址可行性研究。

（一）規劃委託

根據旅遊規劃任務的性質及其項目本身的特點，選擇國內外旅遊規劃單位中相對較擅長準備規劃的項目的規劃單位，並單獨完成該項規劃任務。

委託規劃有利有弊，有利處主要是根據資質單位規劃師的強項開展項目委託，因此規劃過程較為得心應手，能夠與甲方較快地融合，由於準備規劃的項目是規劃單位較為熟悉的項目，最終能夠較快地提交全部規劃成果且能保證一定的質量；但委託規劃最大的問題是規劃方案僅為一家之言，沒有比較。

（二）規劃招標

根據旅遊規劃任務、性質，進行招標。此種方法是較為普遍的找尋旅遊規劃師的方法，其最大的優點是可以發現與挖掘不少好的點子與方案。但最大的問題是由於大面積的招投標，標底經費一般都不太高，規劃師很難將方案做到細化，這些點子與方案雖然有不少亮點，但卻較為淺層，一個僅有若干亮點的方案從系統角度上將難以深化，對後續工作帶來一些困難。或者說要將若干亮點最後由一家單位來組合成一個方案有一定的難度。

（三）規劃邀投標

邀投標規劃是委託規劃與投標規劃兩者之間的結合。邀標規劃實質是有選擇的招標方法，規劃單位可選擇若干家較為合適的規劃資質單位，進行招標，亦可以在全國範圍內邀請一些適合準備規劃的項目的規劃單位參標。這樣既可以避免大範圍地招標，帶來標底資金的浪費，又可以獲得多套規劃構思與方案，從中選擇較為合理的方案。

║ 二、明確規劃任務

（一）旅遊規劃的基本任務

規劃的任務是根據一定時期和社會發展目標，確定旅遊發展規模和發展方向，合理利用土地資源，協調旅遊空間功能布局及進行各項建設的綜合部署和全面安排。旅遊規劃是建設和管理旅遊目的地的基本依據，是保證旅遊目的地合理地進行建設和土地資源合理開發利用及其正常經營活動的前提和基礎，是實現旅遊經濟發展目標的綜合性手段。

明確旅遊規劃任務，就是使提交任務和承擔任務的甲乙雙方，對各自在規劃

過程中的目標任務清晰明瞭，從而保質保量地完成規劃任務。旅遊規劃配合經濟與社會發展計畫，利用市場經濟的有利方面，促進生產力的發展，為國家經濟的協調、穩定、持續增長服務，為社會的穩定與發展服務。

（二）旅遊規劃工作的內容

旅遊規劃工作的基本內容，是依據旅遊目的地發展目標和資源空間布局的要求，充分研究旅遊目的地的自然、經濟、社會和區域發展的條件，確定旅遊目的地的性質，預測旅遊目的地的發展規模，確定旅遊發展用地的規模，按照工程技術和環境的要求，綜合安排各項工程設施並對各項旅遊專項用地進行合理布局。主要工作內容為下列幾方面：

（1）蒐集和調查基礎資料，研究滿足發展旅遊經濟的資源條件和現狀。

（2）論證、確定旅遊目的地的性質，預測發展的規模，擬定旅遊目的地分期建設的技術經濟指標。

（3）合理選擇旅遊專項用地，確定旅遊區的功能布局並考慮旅遊區的長遠發展方向。

（4）提出旅遊目的地遊憩項目開發建設原則。

（5）確定旅遊區各項基礎設施建設原則和技術方案。

（6）擬定旅遊區域空間布局的原則和要求。

（7）根據旅遊目的基本建設的計畫，安排旅遊區各項重要的近期建設項目，為各單項工程設計提供依據。

（8）根據旅遊專項建設的需要與可能，提出實施規劃的措施和步驟。

由於每個旅遊目的地的自然條件、現狀條件、性質、規模和建設速度各不相同，規劃工作的內容應隨具體情況而變化。新建的旅遊區，它的建設主要取決於其地區的資源條件、土地的合理配置，因此選擇用地時應著重了解當地的自然條件、交通運輸的狀況等。新建旅遊區第一期的建設任務一般較大，同時當地的原有物質建設基礎一般較差，應盡可能地與原城市基礎設施接網，以緩解新建旅遊

區基礎設施不足的現象。在擬擴建的原有旅遊區中，規劃時要充分利用旅遊區的原有基礎，依託老區，發展新區，使新、老旅遊區協調發展。不論新區還是老區都在不斷地發生著新陳代謝，整個旅遊區也在不斷地發展，所以旅遊規劃的修訂、調整是經常性的工作。

性質不同的旅遊目的地，其規劃的內容各有特點和重點。如旅遊渡假區，要針對渡假設施與休閒環境進行研究，而風景區規劃中，風景區和景點的布局、景觀規劃、風景資源的保護和開發、生態環境的保護、旅遊設施的布置及旅遊路線的組織等，都是規劃工作要特別予以注意的。尤其應當特別重視對影響旅遊區發展的制約性因素的研究，每個旅遊區由於客觀條件的不同存在著不同的制約發展的因素，妥善解決發展的主要矛盾是做好旅遊區規劃的關鍵。少數民族地區的旅遊區要充分考慮並體現少數民族的風俗習慣，歷史文化名城旅遊區要充分考慮有價值的建築、街區的保護和地方特色的體現。

總之，必須從實際出發，既要滿足旅遊區發展普遍規律的要求，又要針對各種旅遊區的不同性質、特點和問題，確定規劃的主要內容和處理方法。

三、簽訂規劃合約

旅遊規劃設計合約，依照中華人民共和國合約法及國家有關規定，經各方當事人協商一致後訂立並嚴格執行。

旅遊規劃合約應明確項目名稱、委託方、設計方、簽字地點、訂立時間及起止期限。

旅遊規劃合約書的內容主要有下列幾項：

（一）旅遊規劃的設計內容、形式與要求

旅遊規劃的設計內容包括旅遊發展戰略規劃、旅遊區域總體規劃、旅遊項目詳細規劃等。每個層面的規劃設計內容都不一樣，因此合約書必須明確規劃內容條款與規劃設計表達形式及其要求。通常根據內容而確定規劃表達形式。旅遊規劃提交甲方驗收的文件，包括規劃的圖紙與文字表達兩部分。其中，文字表達部

分又含有文本與說明書兩項；圖紙部分根據規劃的深度，提交相應比例尺的圖紙。如控制性詳細規劃圖紙通常為1：2000的圖紙。

（二）規劃的時間安排

旅遊規劃不同於小區的綠地規劃和城市公園的規劃設計。小區與城市公園規劃設計可以在一塊空地上展開，而旅遊規劃則是對地區旅遊經濟發展的指導性文件。若要使旅遊規劃能適應地區，整合好地區的旅遊資源，分析地區旅遊客源市場及其經濟發展狀況，是旅遊規劃不可缺少的程序。因此，要保證旅遊規劃質量，就要妥善安排旅遊規劃的時間與現場調查研究的工作時日。

一般，縣級以上的旅遊發展規劃以及省級以上風景名勝區的規劃要六個月以上的規劃時日；省級旅遊發展規劃與國家重點風景名勝區規劃往往需要九個月以上，甚至一年的時間。

旅遊項目的詳細規劃，由於已有透過的總體規劃作為規劃依據，其規劃的面積相對較小，通常規劃時間為三個月到四個月即可。

旅遊總體規劃工作時日安排通常分四個階段：

第一階段：規劃大綱階段，45天（現場調查、資料整理、大綱提煉）。

第二階段：規劃編制初級階段，45天（重點完成規劃構思方案與旅遊項目策劃，及部分與上述內容相關的設計圖紙）。

第三階段：規劃編制送審階段，45天（基本按旅遊規劃通則要求完成全部規劃內容送甲方審定）。

第四階段：規劃編制評審階段，45天（提交評審專家詳細審查）。

（三）甲乙雙方協作的有關約定

（1）甲方需為乙方提供規劃必須的白關資料且確保資料的準確性。

（2）乙方必須按時、保質地完成各階段的規劃任務。

（3）規劃資料及最終成果的使用範圍、出版事宜及成果共享等。

（四）規劃驗收評價的方法

由甲方組織驗收，若規劃設計達到規劃內容所列技術指標和要求，由甲方出具驗收證明。

旅遊規劃常採用的驗收方法主要為專家評審會。

（五）規劃費用

規劃費用通常以分期付款形式支付，一般分兩次或三次。項目合約簽訂後一週內，甲方應向乙方支付第一筆規劃設計費用，費用的多少可由雙方約定；完成送審階段後支付第二筆規劃設計費用；評審透過一週內支付第三筆規劃設計費用（支付第三筆費用的同時，乙方向甲方提交最後的全部成果）。

（六）合約執行過程中的爭議解決辦法

（1）協商解決、調解、仲裁。

（2）協商解決、調解、訴訟。

（3）調解、仲裁。

（4）調解、訴訟。

（七）合約執行人、單位法人及雙方單位簽字蓋章

合約經雙方的合約執行人、單位的法人及雙方單位在合約上簽字蓋章，方才具有法律效力。

四、評審規劃成果

評審規劃成果可分解為甲方初步驗收、專家評審兩個階段進行。

（一）甲方初步驗收

甲方初步驗收，主要在規劃委託單位舉行。驗收人員由委託方召集地方有關單位的負責人與地方專家共同組成，驗收形式可以座談會或者規劃研討會的形式舉行。

初步驗收是幫助規劃單位把好質量關的重要組成部分，也是避免規劃單位走彎路的重要步驟。初步驗收座談會的規模可大可小，但一定要由熟悉地方特徵，了解地域文化的當地有關部門的負責人，如建設局、環保局、規劃局、土地局、文化局、旅遊局、地方政協中的一些熟悉地方文化與民俗風情內涵的有識之士、專家共同來研討規劃初步方案。與會者可根據各自熟悉的領域，針對規劃初步方案中存在的不足，提出符合當地實際的規劃設想，從而使規劃方案朝著有利於地方操作的層面發展，彌補規劃師雖幾經調查但仍有不足的缺憾，使規劃方案趨於完善。

作為規劃初步驗收的座談會、研討會，會議結束應該形成會議紀要並將會議紀要提交規劃方，作為修改規劃方案的參考依據。

（二）規劃評審

規劃評審由相關專業的專家組成，評審小組成員一般7～9名。

規劃評審小組成員應提前獲得評審文件，以便於他們有足夠的時間分析研究規劃方案。評審會前，甲方應明確告訴評審專家規劃任務書的內容，以便於他們根據任務的內容逐項進行評判審議。

通常，旅遊規劃評審專家可從下列兩方面入手進行評審：

1.規劃定位的可行性

一個規劃能否操作，規劃的定位是否貼近實際，非常關鍵。貼近實際的規劃首先要對規劃區域經濟社會、資源狀況、市場分析都了解得非常清晰，且對國內外目前旅遊發展的現狀與趨勢有一定的研究。其次，規劃方案對區域現狀的分析要客觀。因此，專家評審規劃方案，要評判規劃調查的基礎資料是否真實可靠，要分析引用或者利用資料的方式是否科學合理。只有真實可靠的基礎資料與科學合理的分析，才有可能使規劃的定位準確、客觀可行。

2.規劃空間布局的合理性

規劃定位準確，尚需空間布局合理來支撐，將準確定位落實到發展空間上。因此，評審專家可從規劃方案中檢驗旅遊功能區劃的合理性，並且檢驗旅遊專項

規劃布局，如旅遊交通規劃、旅遊服務設施規劃與旅遊基礎設施規劃的合理性，將這些所要占據的空間落實到土地利用規劃上，看看是否符合土地利用的實際，即規劃區內的土地資源能否達到平衡。

五、報批規劃成果

（一）旅遊產業發展戰略規劃

中國對旅遊規劃實行分級審批。根據旅遊區域範圍的大小及其重要性，分別報省、自治區、直轄市、縣人民政府審批。

全國旅遊產業發展戰略規劃需經國家旅遊局報國務院審批。

直轄市旅遊產業發展戰略規劃由直轄市旅遊局報市人民政府審批，並報國家旅遊局備案；省和自治區旅遊發展戰略規劃，由所在省、自治區旅遊局審查同意後報省、自治區人民政府審批，並呈報國家旅遊局備案。

其他設市城市的旅遊發展戰略規劃，由該城市旅遊局報所在市人民政府審批，並報省、自治區旅遊局備案。

縣人民政府所在地的旅遊產業發展戰略規劃，由所在縣人民政府報上級旅遊主管部門審批。

規劃報請審批前，有關人民政府應當報同級人民代表大會或者其常務委員會審查同意。

（二）旅遊空間規劃

1.總體規劃

國家級旅遊渡假區或者4A旅遊景區總體規劃報國家旅遊局審批。其中，原國家重點風景名勝區應由國家旅遊局與國家建設部會審報國務院審批，以免出現與風景名勝區總體規劃相矛盾的現象。其他涉及水利風景區、國家地質公園和國家森林公園的4A旅遊景區的總體規劃，應由國家旅遊局會同有關專業主管部門審批。省市級旅遊渡假區與3A以下旅遊景區總體規劃由屬地的省市旅遊局審

批，其中涉及省級風景名勝區、省級地質公園、省級森林公園等3A以下旅遊景區（旅遊區），由省旅遊局會同相關廳局審批。

2.旅遊項目詳細規劃

旅遊項目詳細規劃由規劃區域的同級旅遊局報人民政府審批，並呈報上一級旅遊局備案，其中涉及其他管理部門的旅遊景區，由旅遊局會同有關專業部門審批。

3.旅遊區專項規劃審批

旅遊區內的專項規劃包括旅遊區綠地系統規劃、文物保護規劃、道路交通規劃。這些規劃常與城市規劃中的同類規劃重疊或者交叉，因此可以與城市規劃中專項規劃一同申報。如果旅遊區為風景名勝區或國家森林公園，則區域內的專項規劃由風景區或森林公園管理部門申報，由風景區或森林公園總體規劃審批管理部門審批，如國家重點風景名勝區的專項規劃由國務院審批；國家森林公園則由國家林業局審批。

第二章 旅遊規劃的調查體系

第一節 旅遊吸引物的調查與評價

一、旅遊吸引物的調查方法

旅遊規劃調查方法的科學性是規劃成功的基礎。所以，旅遊規劃的前期工作重在進行旅遊吸引物資源的調查。資源特性清晰則規劃定位就相對準確。

（一）調查方法

1.踏勘觀察調查

這是旅遊規劃調查中最基本的手段。透過現場踏勘，可以直觀地觀測旅遊吸引物資源的實體狀況，分類和篩選出可利用的旅遊吸引物資源。現場觀測主要記錄資源物體的空間形態、物體本身的完好程度以及物體周邊的環境狀況。還可以利用錄影機或照相機對現場物體及其周圍環境進行攝影記錄，以便於室內回放分析與研究。

2.資料查詢調查

透過當地圖書館、博物館、文史檔案館查詢有關旅遊吸引物的文字和圖片資料，將查閱到的資料歸類分檔記錄在案。查閱旅遊吸引物不要僅從它的旅遊功能上去認識，而要從它的知識類型和綜合功能上去調查。如調查一座歷史建築，不僅要從建築的本身空間形態與建築質量去認識，還應該從擁有該建築的房子主人的個人生平以及對當時當地所做的貢獻上去認識。這樣的調查才能豐富旅遊吸引物的文化內涵，才體現出調查方法的科學性。

3.抽樣調查或問卷調查

在旅遊規劃的不同階段，針對不同的規劃問題，以問卷的方式對旅遊目的地居民進行抽樣調查。這類調查可涉及許多方面，如環境方面，包括歷史環境與現狀環境及其周邊環境；也可以針對旅遊吸引物情況進行問卷諮詢，還可以透過問卷了解旅遊吸引物歷史狀況及其對當地居民生活的影響；對一些需要修復與改建的旅遊吸引物景點，傾聽居民的建議等。在此要注意的是抽樣面要廣一些，盡可能反映出各方面對被調查對象——旅遊吸引物的認識。

4.訪談和座談會調查

性質上與抽樣調查類似。訪談與座談會是調查者與被調查者面對面的交流。在旅遊規劃中這類調查主要運用於下列幾種情況：一是針對無文字記載且難有記錄的民俗民風、歷史文化等情況；二是針對尚未文字化的一些民間傳說的調查；三是對一些區位偏遠、交通相對困難的地區，或目前調查者難以到達的地區。座談會可以在三個層面召開：其一，召開當地政府相關部門的領導座談會；其二，召開當地知識界座談會；其三，召開旅遊吸引物所在地居民的座談會。

（二）文獻資料的運用

1.文獻資料

旅遊規劃所需要的文獻資料主要包括：旅遊規劃區域三年的經濟統計數據；各類普查資料（如人口普查、資源普查、房屋普查）；城市誌或縣誌以及專項的誌書（如文物誌、城市規劃誌、城市建設誌、林業誌和動植物名錄等）；旅遊區域的城市總體規劃和規劃區域內所涉及的各層次規劃，包括旅遊規劃區範圍內的農業區劃、林業區劃、土地利用規劃與道路交通規劃；政府部門的相關文件；與旅遊區域密切相關的文史資料；與旅遊相關的已有的研究成果等。此外，旅遊規劃還需要一些基本的圖件，如旅遊規劃區範圍內的行政區劃圖、地形圖、土地利用圖、林相圖、水文地質圖以及地質地貌圖等。

2.現代科技資料

由於旅遊目的地是一處具有一定範圍的區域，其空間結構相對較為複雜，除了山川、土地、建築等不可移動物質外，還有動植物、流動的水系、地面上的人

工建設等不斷變化的動態體系，因此單靠文獻資料難以反映出變化的動態空間。

現代遙測資訊應用於旅遊目的地，可以適時地獲取旅遊區域空間數字圖像訊息，經過處理，提取出旅遊規劃中所需的各種專題資訊，如土地資源資訊、園林綠化資訊、水體環境資訊及一些道路廣場資訊等，為旅遊發展規劃提供科學的調查數據與圖像資訊。

遙測資訊應用於旅遊規劃，主要有下列優點：

（1）大面積同步成像

人造衛星可以在五～六分鐘內獲取185×185平方公里面積的圖像，空間分辨率高（對地面取樣點為10×10平方公尺和30×30平方公尺），能實現大面積的準同步觀測。大面積同步成像對旅遊目的地的觀測十分有利，影像的解譯分析可將旅遊吸引物及其周邊環境，同步分析與認識，根據旅遊吸引物與其周邊環境的變遷獲取旅遊目的地的發展態勢訊息，從中判讀分析旅遊吸引物現存的特點與分布的範圍，進而為旅遊規劃提供科學依據。

（2）高時效性

人造衛星可以對同一地區進行重複探測，從而獲取該地區的發展動態訊息。衛星的重訪週期愈高，時效性愈好，通常陸地衛星重訪週期十六天，中巴資源1號衛星（CBERS）重訪週期二十六天。一年之中，對同一地區多次成像，進行動態變化監測，可以取得現實性好的遙測圖像、數據。透過這些圖像和數據可以適時地發現旅遊目的地的動態變化，這對一些需要重點規劃的地區尤其重要。由於遙測資料和地理資訊資料具有動態性，它可以從不同的年代、不同的季候分析研究旅遊目的地的動態系統的變化，從而為旅遊規劃提供可靠的數據。

（3）直觀真實性

遙測所獲取的圖像是地面實際狀況的真實反映與寫照，因而非常直觀、形象；並且，遙測圖像數據排除了人為的干擾，能客觀地反映出地表資源及其環境的特徵，包括空間布局。因此，有利於規劃師客觀地認識旅遊吸引物的特徵。

3.資料運用

文獻資料的運用在旅遊規劃的前期工作中非常重要，關係到規劃性質的定位。旅遊規劃常用的文獻資料分析方法有定性分析、定量分析、空間模型分析三種方法。

（1）定性分析

旅遊規劃文獻資料定性分析方法，主要是因果分析法和比較分析法。

因果分析法可以從眾多的複雜問題中找出主導因素，從而有利於問題的解決。由於旅遊規劃的綜合性很強，分析中牽涉到的因素繁多，為了全面考慮問題，提出解決問題的方法，往往要盡可能多地排列出相關因素，從中發現主要因素，找出因果關係。如，在確定旅遊目的地性質時對旅遊區域特點的分析；在確定旅遊目的地發展方向時，對旅遊區功能與區域自然地理環境和人文歷史風貌的分析等。

比較分析法也是旅遊規劃研究分析中常用的方法。在旅遊規劃中常會碰到一些難以量化分析但又必須量化的問題，對於此類問題通常用比較分析法來解決。運用此法必須找準參照系，也就是說直角坐標內的問題不能拿到極坐標裡來解決。如，對旅遊吸引物瀑布的分析，必須尋找國內外著名的瀑布景觀作為參照系方可進行比較；對建築景觀的比較分析，必須尋找同年代、具有相同文化內涵的著名建築景觀作為參照系，即園林建築與園林建築相比較、寺廟建築與寺廟建築相比較。

（2）定量分析

旅遊規劃調查所得到的數據，經過審核和匯總還要進行必要的整理和統計分析，從中揭示出旅遊規劃區域各系統的某些規律，為旅遊規劃方案的制定提供必要的且有針對性的數據資訊。常用的定量分析法有：頻數和頻率分析；集中數量分析，包括平均數分析、標準差分析和離散係數分析以及回歸分析等。

（3）空間模型分析

旅遊規劃各個物質因素大多在空間上占有一定的位置，形成空間狀態錯綜複雜的相互關係。因此，我們可以用空間模型分析的方法來研究分析旅遊區域空間

分布的特點。常用於分析和比較的空間模型為概念模型，一般用圖紙表達。

幾何圖形法：此法用不同色彩的圓、環、矩形線條等幾何圖形在平面圖上強調空間要素的特點與聯繫。常用於旅遊功能結構分析、旅遊交通分析、旅遊環境與植被綠化分析等。

等值線法：此法根據某因素空間連續變化的狀況，按一定的值差，將同值的相鄰點用線條聯繫起來，表達單一因素在空間連續變化的情況。如，用於地形分析的等高線圖；旅遊交通的可達性分析；旅遊環境評價中的大氣汙染分析等。

方格網法：此法根據需要將研究區域劃分成方格網，再將每一方格網的被分析的因素值用規定的方法表示，如用顏色、數字、線條等表示，常用於環境評價和人口的分布研究等。此法亦可以多層疊加，所以通常用於綜合評價。

圖表法：此法在地形圖或地圖相應的位置，用玫瑰圖、直方圖、折線圖、餅圖等表示各因素值，常用於社會、經濟、社區發展等多種因素的比較分析。

此外，較為細緻和深層次的旅遊規劃可以用實體模型來表達，實體模型可以是圖紙形式亦可以為實物表達。圖紙形式通常用投影法和透視法兩種方法畫，分別為總平面圖、剖面圖、立面圖和透視圖、鳥瞰圖。實物表達常用木材、卡紙、有機化學材料，按實物體積比例微縮製作。透視圖、鳥瞰圖、實物表達主要用於旅遊規劃的效果表達。

二、景觀資源的分類與評價體系

（一）景觀資源的定義

景觀，作為一個地理學名詞泛指地表自然景色。然而，當景觀作為一種視覺景象時，它是自然界與人類環境中一切視覺事物與視覺事件的總和。在此，景觀成為視覺空間組織關係中藝術的綜合。它是客觀的，同時也賦有人的主觀感受，與人的視覺思維相作用。因此，它是一組「視覺美觀、能給人留下記憶且招人喜愛」的空間景色。景觀作為一種可以向人們提供物質產品和精神產品的珍貴的和有價值的資源，已被聯合國教科文組織納入世界遺產的保護範圍。1972年在巴

黎公布的《聯合國教育、科學和文化組織保護世界文化遺產和自然遺產公約》指出的文化遺產的範圍為：凡從歷史學、藝術或科學觀點看來具有突顯普遍價值的建築作品，具有歷史紀念意義的雕刻和繪畫，具有考古價值的古蹟殘部或結構、銘文、穴居和遺蹟群，以及從歷史學、藝術或科學或人類學觀點看來具有突顯普遍價值的人工創作或自然與人工結合的創作，及保留有古蹟的地區。自然遺產範圍為：由物理形成物和生物形成物所構成的自然景物，從美學或科學觀點看來具有突顯普遍價值者；地質和地文形成物及明確劃為受絕種威脅的動、植物棲地，從科學或保存角度來看具有突顯普遍價值者；天然名勝或嚴格制定的自然地區，從科學保存或自然美的角度看來具有突顯普遍價值者。聯合國教科文組織雖然從自然與文化兩個不同的方面論述了世界遺產的保護範圍，但都沒有脫離景觀的「視覺美觀、能給人留下記憶且招人喜愛」的空間景色這一基本概念。

由此可見，景觀資源可以定義為：自然界和人類社會中具有歷史和科學價值且含有美學特徵的客觀物質。它具有下列兩層意思：其一是景觀資源為自然界和人類社會中客觀存在的一種物質；其二是景觀資源是人對自然界或人類社會認識的產物，或者說是自然界和人類社會共同創造的產物。

景觀作為一種資源是人類在社會發展過程中不斷認識的結果。某些景觀之所以尚在自然界中或在人類社會中未被發現或者未被開發，關鍵是尚未被人們所認識。而另有一些景觀之所以成為天下絕景，是因為此類景觀不僅被歷代人們所認識而且為各個階層所共識。所以，景觀資源與其他資源一樣，需要人們去調查發掘、研究認識和開發建設，才能成為被人類利用的一種資源型財富。因此，對景觀資源的調查、認識是個專業性很強的開發建設過程。

（二）景觀資源的分類

景觀資源類型不同，其保護方法與發展模式也不同。在景觀資源認識的過程中，首先要對景觀資源進行分類，只有區分出它們的類型特點，並且進行歸類分析，才能鑑定出它們的優劣好壞，確定它們的等級及在國內乃至世界上的地位。

1.分類原則

根據定義，景觀資源是自然界與人類社會具有歷史與科學價值且含有美學特

徵的客觀物質。因此，景觀資源在心理上應該能夠感覺，在視覺上應該能夠觀賞，在地球的三維空間中應該找尋得到它們的位置。所以，對景觀資源的認識應遵循下列分類原則：

（1）景觀資源個體相互獨立的原則

景觀資源個體是構成景觀資源有意義、可界定範圍的基本實體單位，而且劃分出的資源類型應彼此相互獨立，不會出現互相包容或重疊的情況。如，日、月等天象景觀，在地球上各處都能看到，但只有它的最佳觀賞位置才能稱其為景觀資源。比如，廬山的含鄱口是觀日出的最佳位置，因此含鄱口這個位置就成為觀日出的景觀資源點。再如「三潭印月」是杭州西湖最佳賞月位置，因此「三潭印月」便成為天象景觀中賞月的資源點。

（2）突顯資源個體的特色

特色是景觀資源的本源，是一資源區別於其他資源的基本特點。如，波浪翻滾的海面、潔白如玉的沙灘和奇異的岸礁，雖然同處在海濱，但其資源個體的特色顯然是很不相同的。因此，我們在綜合評價海濱地區的特徵時，必然涉及海岸沙灘、海蝕岩崖、海蝕柱等個體景觀資源的特徵；正是突顯了個體特徵，才有了海濱沙灘、岩石海岸等景觀風景名詞。

（3）簡明易懂，便於評價

景觀資源類型劃分應簡單明瞭，符合習慣，便於調查與評價。根據景觀資源的學科特點，景觀資源主要有自然天成和人工建成兩種成因特色。自然資源又由於其地質地貌和生長環境不同而成為不同景觀類型。同理，人工建設的景觀也由於其建造的目的不同而構建成不同的人造景觀。據此，可以將成因特色作為景觀資源分類的基本單元。

根據成因特色劃分資源基本單元，有利於資源的專業歸類與評價。如奇峰異石和古樹名木，前者由岩體風化而成，後者為植物生長而留存於世。兩者雖然都屬自然生成，但前者屬地質地貌學的研究範疇，後者則是生物學的研究範疇，兩者之間由於其專業特點的不同而難以比較出孰優孰劣。而且根據其各自的專業特

徵歸類與評價還可按專業評價的結果排序。

2.分類特點

如前所述，景觀資源可自然天成亦可人工建成。自然天成的景觀資源，主要為地球演化與發展的過程中自然形成的科學物質與美學景觀特質，通常可透過山、河、湖、海、平原、盆地和溝谷等地貌空間形態與萬物生長的景觀生態來表達。人工建成的景觀資源主要為人類誕生以來，歷代人類活動建築的空間及其文化遺址與遺存。鑒於此，景觀資源分類特點可歸類為：

（1）學科分類特點

景觀資源分類源於各個資源的學科類型。通常，景觀資源分類與它的母體學科密切相關。如，奇峰異石景觀主要源於地質構造中的造山運動，對其成因的認識屬地質學研究的範疇，奇峰異石的空間分布規律屬地貌學研究的範疇。因此，奇峰異石可歸類為地學研究的範疇。又如，對古樹名木景觀資源的認識，源於植物生長過程，屬生物學研究的範疇；對古城古鎮古村落的認識，源於人們對歷史學、建築學的學科知識。因此，無論是自然界形成的景觀資源抑或是人工建造的景觀空間，它們的共同特點是：對資源的成因認識都源於它們的母體學科。

（2）系統分類特點

景觀資源的空間形態，主要來自於自然界創造與人工建設兩大體系。自然界的力量造就了日月星辰、山河湖海和萬物生長。人類的智慧使人類的生存與活動空間多元精彩。因此，景觀資源分類特點帶有明顯的自然界成因痕跡和人類發展過程中的建造痕跡。自然界是一個大系統，沒有日光照射，萬物就不能生長。人類的智慧隨著人類社會的發展而進步，並由於地域文化的不同而呈現不同的特色。伴隨著人類進步而出現的景觀資源與自然界生態系統和人類發展系統密切相關。所以，自然界系統和人文系統構成了完整的景觀系統工程。

3.景觀分類

根據景觀資源分類原則和分類特點及其自然界與人造系統兩大特色，景觀資源可分成自然景觀資源和人文景觀資源兩大類系統工程，其中為了便於旅遊規劃

的應用，又可根據自然界物質成因的特點以及人文歷史、社會發展的特點，將自然景觀資源部分分成山地景觀、水域景觀、植物景觀、動物景觀、天象景觀五個中類；將人文景觀資源部分分為文化遺蹟、宗教文化、民俗風情、城市景觀和鄉村景觀五個中類。每個中類又可根據其景點景物特點與景觀特徵的不同分成若干小類，表2-1為景觀資源分類表。

<div align="center">表2-1 景觀資源分類表</div>

大類	中類	小類
自然景觀	山地景觀	峻峰、懸崖、奇石、岩洞、火山口與火山遺跡、深谷、冰川遺跡、化石、典型地質剖面及地質構造形跡
	水域景觀	風景湖泊、河流、人工湖(水庫)、溪流、瀑布、池潭、海濱、沙灘、海島、礦泉、溫泉等
	植物景觀	古樹、名木、花卉、草原、森林及植物群落和植物生態環境、植物園等
	動物景觀	珍稀動物、野生動物棲息地、鳥園、動物園、馴養場等
	天象景觀	日出、晚霞、雲海、月夜、雪景、海市蜃樓等
人文景觀	文化遺跡	古建築、古園林、古城、古工程、古墓葬、古文化遺址、名人故居及摩崖石刻等
	宗教文化	道、佛、天主等宗教與儒學文化，包括寺廟建築、道觀佛塔、教堂及石刻造像和文廟等
	民俗風情	地方民俗、民族村寨、民族年節、節慶盛會、民族歌舞、民間戲劇、民族娛樂、生活習俗、民族服飾、傳統工藝等
	城市景觀	城市街景、景觀建築或構築物、城市公園、城市廣場、城市夜景、主題景觀園、地下空間景觀包括地鐵和地下商場、城市休閒區等
	鄉村景觀	現代農莊、蔬果園林、養殖基地、農業生態園、村落與田園風光等

（三）景觀資源的評價體系

景觀資源作為含有美學特徵的客觀物質，是自然美、藝術美、社會美的綜合產物。它是自然界和人類社會按一定的規律有機組合的結果，是一種綜合的整體美。欣賞景觀藝術與欣賞其他美學藝術的感覺是不同的。欣賞美術、電影等其他美學藝術，審美欣賞的主體——人，是置於客體之外進行審美的。雖然人在欣賞美術畫面時能被優美的畫面所感染，人在觀賞電影時會被電影畫面和故事情節所打動，但這些都是欣賞者的思想與被欣賞的客體產生共鳴而致，欣賞者始終在景外。而欣賞景觀，人始終處在審美客體之內，欣賞者融於審美客體之中。人在景中，眼觀六路、耳聽八方，既可觀賞到自然界美景，又可聆聽鳥語蟲鳴，同時還

能領略風土人情。欣賞景觀，妙在遊中，觀光者在動態中觀賞景色的變化，達到移步換景，情景交融的境界。在此，主體和客體兩者之間不僅有審美關係，而且還有生態聯繫。

資源評估在景觀資源開發利用中有著舉足輕重的作用。資源價值的優劣，將直接影響開發效果。因此，正確、科學地評價資源，成為旅遊區域規劃、建設的關鍵。

1.自然景觀資源評價體系

由於自然景觀資源成因類型不同，其評估的因素完全不同，因此很難用統一的標準來評估自然景觀資源的價值。例如，山地景觀資源和海濱景觀資源，兩者之間的評價因素明顯是不同的。目前，評價景觀資源的方法，大體上可以分成定性、定量、定量結合定性三種方法。

（1）定性評估

定性評估指評估者透過對自然景觀資源的調查，根據自己的認識作出好壞優劣的評判，通常採用定性描述的方法。在評估自然景觀資源時，主要根據景觀美學價值、景觀奇特價值、景觀科學價值、景觀知名程度、景觀環境特點等方面來認定、評判自然景觀的優劣。這種方法的優點是簡便易行，但評估的結果卻難以避免主觀性。尤其是景觀美學價值評估，主觀因素更多，常常與評估者的學識背景、文化素質、工作層次等因素密切相關。因此，這種評估方法的可靠性及客觀性常會有很大的折扣。

（2）定量評估

定量評估是對自然景觀資源各評價因素進行量化評價的一種方法，是較為客觀的評估方法。定量評估通常只能對小類自然景觀資源進行評估，而對於中類以上的自然景觀資源難以進行定量評估，如中類自然景觀資源中的水域景觀，就因為其兩個小類湖泊與溪河的評價因素——水面的權重難以確定，變得難以評估。我們難以評判湖泊的寬廣水面與溪河曲徑通幽的狹窄水面哪一個景觀效果更好。所以，我們只能對湖泊小類或對溪河小類進行單獨的定量評估且評估的結果是小

類之間的排序。表2-2是海濱沙灘景觀評估標準,其評估因素選擇了水質、水色、水溫、風力、1.5公尺水深離海岸距離及海灘狀況、危險性七個評價因素進行分級評價,其中海灘狀況包括坡度、平滑度、穩定性和障礙性。坡度低於10%,海岸平滑,穩定性好,障礙物少且易於移除的海灘為良好海灘。為了便於量化計算,將評估標準分成四個層次且將每個層次的評分權重均勻分配,每個單項最高評分為9分。綜合結果,50分為優等,40分為中等,30分以下為差。

表2-2 海濱沙灘景觀評估標準

評價因子	評估標準	評分	評估標準	評分	評估標準	評分	評估標準	評分
水質	清澈	9	混濁	6	有一點汙染	3	汙染	0
水色	清	9	稍混濁	6	較混濁	3	混濁	0
水溫	≥22°C	9	20°C~22°C	6	19°C~20°C	3	< 19°C	0
風	全年適宜	9	>1/2 季適宜	6	>1/3 季適宜	3	1/3 季適宜	0
1.5m 水深	距海岸 >30m	9	20~30m	6	15~20m	3	9~15m	0
海灘狀況	良好	9	較好	6	一般	3	差	0
危險性	無	9	有一點	6	有一些	3	較危險	0

（3）定量結合定性分析

由於景觀資源是自然界和人類社會中具有歷史和科學價值且含有美學特徵的客觀物質,具有自然界和人類社會共同構建的物質特徵,因此當我們在對資源進行純量化分析時,雖然這種分析能夠客觀地反映出自然界物質的量化特點,但卻忽略了人對景觀資源的認識。定量結合定性分析的方法是景觀資源的綜合評估方法。這種方法既能反映出景觀資源的自然界屬性,又表達了人對景觀資源的認識程度以及資源所處的區位及基礎設施條件。所以,這種評估方法是較為全面的景觀資源評估方法。表2-3為海岸景觀資源開發價值評估參數表。

表2-3 海岸景觀資源開發價值評估參數表

評價項目層	權重(%)	評價因子層	權重(%)
景觀資源價值	50	海岸地形	20
		海象	20
		氣象	10
美學欣賞價值	20	愉悅度	6
		奇特度	6
		完整度	8
科學研究價值	10	科學考察	5
		科普教育	5
區位條件	10	交通條件	5
		地域位置	5
基礎設施條件	10	電力、電信	3
		給水排水	3
		道路	4

　　表中評價項目層欄目中的景觀資源價值，實際上表達的是單項景觀資源定量評估。如果將上述表中的評價因素層中的海岸地形、海象、氣象等海濱地區的自然界評價因素，改成峰高、坡度、奇石、岩洞、懸崖、谷深等山地景觀資源的評價因素，評價參數表就成了山地景觀資源開發評估表。如果將評價因素換成水面積、水質、水流量、岸形特徵等水域景觀資源的評價因素，那麼就成了水域景觀開發價值評估表。這看似定量的評估方法，實際上是定量結合定性的綜合評估方法。因為在給定的占分比例即權重中已帶有主觀意念，而且評價項目中也有部分項目因素是人們的主觀認識，如美學欣賞價值。

　　在對景觀資源開發價值進行評估時，應該儘量考慮景觀資源的自然因素；在處理主觀意念時，應盡可能地將那些複雜問題分解成若干層次，然後把人們的主觀判斷加以量化，進行客觀評價，在這個過程中請不同層次的觀光者對開發價值中每個項目層的權重打分，最後整理出公眾能接受的權重。

　　這種評估方法，雖然不是純量化分析，但比主觀定性的分析方法要客觀得多，因而是一種比較科學的方法，而且這種分析方法也較符合「景觀資源」本身

的定義。

2.人文景觀資源評價體系

為達到對人文景觀資源的有效保護，合理利用和適度開發，以獲得最佳的社會效益和經濟效益，需從歷史文化學、景觀美學、生態環境等方面對人文景觀資源進行綜合評價。

（1）評價原則

人文景觀資源的評價系統、指標體系在中國的旅遊區域具有普遍意義。對於不同形式、不同性質的人文景觀盡可能地採用同一指標分析評價，使得人文景觀資源質量間具有可比性。

重視綜合因素的影響。對人文景觀資源，不僅要注重本身的質量，還應注意區域環境、交通條件等多方面的綜合影響，在多種因素中明確主次，突顯重點。

（2）人文景觀評價方法

人文景觀雖然由人工建造，但建造的過程體現了歷史文脈與自然環境相和諧的關係，所以人文景觀的評價更多地是展示歷史文化與自然景觀的和諧共處。

分析人文資源景觀價值構成的因素主要為三個基本層次：第一層評價因素為景觀文化價值、景觀區位條件。所以，在表達景觀文化內涵特徵的同時，將突顯其景觀區位條件的作用。因為便利的區位條件較有利於景觀資源的開發。第二層評價因素分為兩個方面：其一，屬景觀文化價值的有：歷史價值、藝術價值、科學價值、觀賞價值、特殊價值和環境價值六個要素；其二，屬景觀區位條件的包括：與服務中心或次中心的距離、遊覽通達性和景點區域組合。第三層評價因素，主要為第二層因素構成的若干因素。

人文景觀資源價值評價指標體系因素的權重分配，是基於各因素在構成總體價值方面所起作用的大小、評價因素的重要性程度，並採用層次分析法來確定的。我們在寶雞天臺山風景名勝區總體規劃的人文景觀評價中運用過此種方法，其中的權重可作為一般遺產評價的參考。

　　人文景觀大多為歷史過程中由人類創造的。鑒於這一特性，評價人文景觀的特點可從主觀和客觀兩方面去認識，即用定性加定量評價的綜合方法來評定其價值。這樣的評定較為客觀可行，否則主觀因素過大，無法衡量出人文景觀真正的價值。表2-4為人文景觀資源價值評估表。

表2-4 人文景觀資源價值評估表

首層因素	權重	第二層因素	權重	第二層因素	權重
景觀文化價值	0.8	歷史價值	0.24	年代久遠程度、規模	0.09
				與重大歷史事件、人物關聯	0.08
				反映景區歷史脈絡環節程度	0.07
		藝術價值	0.20	典型性	0.05
				與地形地貌完美結合程度	0.06
				反映地方風格程度	0.05
				藝術精美程度	0.04
		科學價值	0.10	工程技術代表性	0.03
				科學考察價值	0.03
				科普教育意義	0.04
		觀賞價值	0.14	保存完整程度、規模	0.06
				美感度	0.05
				奇特度	0.03
		特殊價值	0.06	民俗風情代表性	0.02
				宗教代表性	0.02
				其他代表性	0.02
		環境質量	0.06	環境容量	0.03
				環境綠化程度	0.03
景觀區位條件	0.2	景點地域組合	0.05		
		遊覽通達性	0.1		
		與服務中心、次中心距離	0.05		

　　從表的設計中可以感覺到人文景觀的評估是個系統工程，在這個系統工程中，其權重分配上首先要考慮景觀文化的價值，這是人文景觀的本源。如果其文化價值不高，無人欣賞，則區位條件再好也無開發價值，因此景觀文化價值獲得0.8的權重；其次，在區位條件中，遊覽的通達性是遊客順利欣賞人文景觀的關鍵，所以在景觀區位條件0.2的權重中，通達性占了0.1的權重。簡而言之，一個人文景觀資源聚集區域的資源價值是否達到可供開發的程度，主要取決於它的景觀文化價值高低和所處的區位條件優劣。

▌三、旅遊服務設施資源的調查

　　旅遊服務設施資源是一個旅遊地必不可少的基礎設施。尤其對於地處城鎮區域以外的觀光遊覽區域及一些風景名勝之地，服務設施的接待能力往往成為能否留住旅遊者的重要因素之一。一些環境幽雅、服務周到的服務設施，甚至成為吸引回頭客的重要旅遊吸引物。

　　服務設施資源主要為商貿餐飲設施和賓館飯店設施兩種資源類型。商貿餐飲設施可以參照城市小區建設標準設置在旅遊區域；賓館飯店設施，可以國家旅遊局的星級標準評定方法評定，在此我們將不重述這些建設與評定標準，而把重點放在資源調查上，並且分析這些資源存在的合理性及其需要配置的數量，使旅遊區域的服務設施規劃建設不至於盲目。

（一）賓館飯店資源

　　賓館飯店是一個旅遊區內最主要的服務接待設施，也是旅遊區域成為旅遊目的地必不可少的基礎設施。通常，距離城鎮區域有一定距離的，以二日遊為遊程的旅遊目的地都應該擁有飯店類的服務設施，以解決遊客的食、宿問題。

　　旅遊目的地星級飯店的高中低檔次應該合理配置。根據國家旅遊局與清華大學合作編制的旅遊規劃通則，旅遊飯店面積配置的指標應符合下列要求（表2-5）。

表2-5 旅遊飯店面積指標　　（單位：平方公尺）

類別	五星	四星	三星	二星
客房部分	46	41	39	34
公共部分	4	4	6	2
飲食部分	11	10	9	7
行政服務	9	9	8	6
工程機房	9	8	7	4
其他	2	1	0	0
備用面積	5	5	4	1
總面積	86	76～80	68～72	54～56

　　此外，為提高旅遊目的地的飯店住宿率，飯店的公共部分可以適當地擴大，

將一些文化娛樂設施與健身設施建築在飯店內,這些設施包括影劇院、夜總會、舞廳、室內外游泳場所、網球場館等,其配置指標參照旅遊規劃通則。

(二)商貿餐飲類資源

旅遊區內商業、飲食業服務設施的建築面積,建議採用在區內接待總床位數的基礎上,按0.4～0.6平方公尺/床的指標作估算。詳見表2-6。

表2-6 商業、飲食業設施的分項配置指標　　　（單位:個）

類別	1千床	2千床	4千床	7千床	12千床	20千床
百貨、食品類	1	2	4	7	10	20
綜合類a	2	3	5	8	12	20
餐飲b	2	5	10	20	35	50
服務類c	1	2	4	7	12	30
旅遊諮詢及車輛出租站		P	1	1～2	2	2～3
銀行			1	1	2	2
總計	6	12	25	45	73	125

注1:假設旅館最低出租率為50%。
注2:P表示可以設置。
a 包括:藥品、書報、菸草、花木、工藝品、禮品。
b 包括:中餐館、西餐館、茶館、酒吧、咖啡店。
c 包括:理髮、洗衣、加油、汽車修理等。

旅遊區內單個商店的面積平均在90～130平方公尺為宜。但有些商店可以組織在一起,由一個中心來管理,不同類型的商店可以混合組織起來,創造有趣和多樣的公共購物環境。

由於旅遊區域的就餐人員主要是旅遊者,因此餐館點的設施還可以直接透過旅遊人數的統計及其就餐比來設置。由於近距離的旅遊景點通常以一日遊為主(如城郊),因此以日旅遊平均人數作為餐飲設置的主要參照指標即可。通常來講,以日遊人數的50%設置餐位數較為合理。

(三)旅遊服務設施配置原則

1.空間景觀形態和諧美觀原則

　　旅遊服務設施因為地處旅遊區域，設施的空間景觀形態要求和諧美觀。由於中國目前的旅遊區域一般建立在原自然環境優越、歷史人文景觀薈萃之地，因此對新增加的旅遊服務設施的建築空間形態（建築風格）及其建築容積率、建築密度、高度都有一定的限制和要求，以使服務設施建築能夠與自然環境和人文歷史名勝景觀協調，且融為一體。

2.符合地方經濟發展實際的原則

　　配套設施的選擇不僅要符合投資能力，同時還應該符合地方經濟發展的實際，因為只有符合地方經濟實際的服務設施，才能推動和促進地方消費，才能有較好的經濟效益。當然，對任何設施都要考慮到它的日常維護費用和淘汰速度，以盡可能短的時間收回投資成本。

3.服務設施與旅遊區性質和功能相一致原則

　　旅遊區服務設施必須按照規劃及其確定的功能來配置。不能與旅遊區性質和規劃原則相違背。設施的配套應滿足使用要求，既不能配套不周全，造成在使用上的不便，也不能盲目超標配置設施，造成浪費。

4.旅遊區服務設施配置的彈性原則

　　波動是旅遊市場的顯著特徵，設施配置應考慮這一情況，使之有一定的靈活適應力。尤其是一些季節性相對較為突顯的旅遊地，旅遊設施的配置更應該重視這一問題。在旅遊旺季時期，可以選擇一些家庭旅舍、鄉村旅店作為服務接待設施不足的補充。當然，這些居民點與村舍應經過旅遊管理部門的嚴格選擇，要符合國內旅遊接待條件。

四、休閒遊憩資源體系的調查

　　休閒遊憩資源在旅遊活動中占有很大的比重，是旅遊者開展休閒遊憩活動的主要場所之一。

休閒遊憩型資源大多是為當地居民閒暇活動而準備的設施，如歌舞廳、影劇院、博物館等。這些原本是為本地社區居民閒暇生活而配套的遊憩娛樂設施，在旅遊發生發展過程中，同樣可以成為旅遊者的遊憩娛樂活動場所，從而豐富旅遊者觀光遊覽內容，如法國巴黎的羅浮宮博物館。因此，當一個城市成為一座旅遊城市或者成為一處旅遊目的地時，這些為本城居民而建設的遊憩設施就具備了雙重功能，成為豐富旅遊者整個旅遊活動的重要組成部分。

城市休閒遊憩場所類型較多，且主要以滿足城市居民的休閒、遊憩活動需求為主，一般我們很難界定出其遊憩吸引力是體現旅遊功能還是閒暇功能。在此，我們討論的休閒遊憩資源體系，主要為具有旅遊吸引力的休閒遊憩活動資源。嚴格地講，休閒與遊憩活動是很難分得清清楚楚的，但為了便於規劃編制，將動感較激烈的活動稱為遊憩型活動，而將相對安靜的閒暇體驗稱為休閒活動。

（一）遊憩型資源

遊憩型活動相對休閒型活動而言，具有較為強烈的動感，旅遊者參與此類活動，需要付出較大的體能，或者感覺的刺激性較為強烈。

1.滑雪

滑雪是冬季旅遊項目中具有強烈吸引力的遊憩項目之一，滑雪場所有兩種類型：一類為滑雪運動員訓練與比賽用滑雪場，另一類為旅遊滑雪場。為安全起見，遊客通常在旅遊滑雪場滑雪，尤其是初學者更應該在旅遊滑雪場開展滑雪活動。

滑雪是一項既浪漫又刺激的運動型旅遊體驗。它能使人們完全投入到大自然中，在驚險刺激的運動之中體驗山野的遼曠和生態的純淨。

2.野營與登山

野營是指旅遊者不依賴旅行社及鄉村賓館及其任何人工接待設施，用自己準備的野外生活裝備，在山野森林中生活過夜。野營生活可以讓人遠離都市，擁有一段特別的經歷。在野營中，人們可以盡情地感覺大自然的魅力，如觀星、賞鳥、辨別植物，同時可以學習野外的生存能力，如捕魚、抓蝦、採摘野果、篝火

燒烤。逢山攀登、遇澗涉水，雖然艱苦卻樂在其中。

登山是參與野營體驗的基礎。在攀登山地，尤其是攀登一些相對危險地段（最好選擇那些有驚無險之處）時，應發揮團隊精神，互助合作，共同前進。野營活動既是體驗荒野、享受自然的戶外遊憩活動，同時它又可以鍛鍊意志、培養人們互助友愛、合作向上的精神。

3.漂流

漂流是利用自然河道和運載工具，順河或順溪而下的流水遊憩項目。漂流主要的運載工具有竹筏和橡皮筏兩種，也有根據當地特點設計運載工具的，如黃河陝西、甘肅段利用羊皮筏漂流與浙江天目溪推出的龍舟漂流等。

漂流探險難度的等級劃分，從平穩水面至浪拍水面可劃分為五級：第一級：水流平緩的區域；第二級：大部分水域水流平緩，但有輕微波浪，浪高1公尺；第三級：頻繁的波浪，但對較有經驗的人來說仍易把握方向，浪高1.5～2公尺；第四級：對有經驗的人來說也較困難，有大的障礙物需要避過，浪高3公尺；第五級：只適於有豐富經驗的人，漂流者的生命會受到很難踰越的障礙物的威脅，浪高超過3公尺。

漂流項目作為旅遊項目與作為挑戰極限的漂流探險項目有著本質差別，作為旅遊項目只是有驚無險的漂流體驗，不應有生命危險與威脅，因此漂流遊憩項目應限制在三級以內。

中國漂流遊憩項目較早出現在福建武夷山的九曲溪，開始僅作為觀光武夷山景的輔助運載工具，漂流運載工具為竹筏。此後，小小三峽的漂流和湖南永順的猛洞河旅遊漂流將漂流項目帶入了似有探險的境地。

4.潛水

潛水遊憩項目在中國尚屬初級階段，目前主要在中國的南方海南島地區開展。

潛水活動從性質上可分為專業潛水和休閒潛水兩種。專業潛水是指專業潛水人員從事的水下工程、水下打撈、水下探險潛水。在此我們所要講述的是以水下

觀光、娛樂休閒為目的的休閒潛水，一般有浮潛與水肺潛水之分。

浮潛（Skin Scuba Diving）是利用蛙鏡、潛水鏡、蛙鞋等基本潛水用具，進入5～10公尺深的水下進行觀光遊憩活動。這種潛水方式比較簡單，是旅遊項目中常見的一種。

水肺潛水（Scuba Diving）是指利用空氣筒、自動呼吸調節器，潛入較深的水域進行較長時間的潛泳，其規定水深為30公尺。

旅遊潛水活動，通常有教練員陪同下潛，且在下水前，要經過一定的潛水培訓，學習一些潛水必要的技巧。

5.水上摩托車、帆板、衝浪

水上摩托車、帆板、衝浪是海邊與湖邊常見到的一些活動項目，然而要使這些活動成為遊客參與其中的休閒遊憩運動，遊客必須經過一定時間的培訓。

（1）水上摩托車

水上摩托車運動集觀賞、競技和驚險刺激於一體，是一項具有高科技特徵的水上運動。

該項運動起源於19世紀末。1886年，德國人建造了世界上第一艘水上摩托車，1992年，國際水上摩托車聯盟在比利時成立。

水上摩托車艇底呈「V」字形，當其高速行駛時，艇首高昂，艇體常騰空而起，螺旋槳激起的浪花，如掛在艇尾的一條白色飄帶，場面壯觀，驚心動魄。水上摩托車運動極富刺激性和冒險性，已成為年輕人進行戶外健身、休閒遊憩的新時尚。

（2）帆板

帆板（Windsurfing），又稱滑浪風帆，是介於帆船和衝浪之間的新興水上運動。它是古老的帆船的縮影，是世界上最簡單、最小的帆船。人們將帆船、滑水、衝浪運動的特點結合起來，站在形如墨魚骨似的帆板上，借助風力操縱帆桿而行。帆板是帆船運動中一個級別的比賽，同時也是一個獨立的體育項目。

1974年，第一屆世界帆板錦標賽舉行，此後每年一次從未間斷。

帆板運動由於具有新奇性、驚險性、娛樂性和動態的美感，越來越受到遊客的青睞。不少湖泊與濱海風景區都開辦這項運動。該項目吸引力之所以較高的關鍵，是項目本身的雙重功能性，它既可以成為供遊客觀賞的觀光性旅遊項目，同時又可以成為遊客體驗大海、湖泊的休閒遊憩項目。

（3）衝浪

衝浪是衝浪人站在一塊窄長的衝浪板上，乘著浪峰掠過水面的一項非常緊張刺激的水上運動。1957　年，輕型的衝浪板誕生，使衝浪運動得到蓬勃發展。1961年，美國的衝浪協會創立，以夏威夷和加州海岸為中心的衝浪運動，一下子風靡澳大利亞、日本、南非、巴西、秘魯和歐洲諸多國家。

衝浪運動的訓練首先是從人身衝浪開始的。人身衝浪，即不使用衝浪板的衝浪運動。這種在海中乘風破浪的訓練需要勇敢沉穩的心態、十分靈敏的反應能力。

（二）休閒型資源

休閒型資源主要為相對耗力較少且較為舒緩的一些體驗活動。

1.垂釣

垂釣是人們利用釣魚工具將魚從水中鉤出水面的過程，屬於老少皆宜的戶外休閒運動。垂釣能陶冶情操、磨練意志，能促進人們康體健身，是一項富有情趣的戶外休閒活動。

2.高爾夫球

高爾夫球起源於蘇格蘭，是一項以棒擊球入穴的球類運動。高爾夫球運動的特點是靜，要求球員有很強的自控能力和思維能力。高爾夫球俱樂部實際上由球場設施和俱樂部會所設施兩部分組成。其中球場一般可分為練習場和正式球場（標準球場18孔洞）兩種。

3.溫泉休閒

溫泉沐浴是一項休閒活動，閒暇時間泡泡溫浴對緩解工作壓力，增進身體健康極為有利。但是並不是所有的溫泉內的礦物質及其含量濃度都適合人們沐浴，有些微量元素含量過高，會對人體有傷害。因此，溫泉開發前應首先做礦物含量測試，以確保被利用溫泉中的水質對人體安全無害；其次，要勘測清楚溫泉水量與水溫，以確保溫泉開發過程中，被利用水量合適，不至於出現過度開發而使溫泉水枯竭。

4.觀鳥

觀鳥是指在山林、海濱、湖沼、草地、原野等環境裡，在不打擾鳥類正常活動的前提下觀察飛鳥的活動。觀鳥主要是觀察和記錄自然環境中的野生鳥的外形姿態、取食方式、繁殖行為、遷徙特點和棲息環境等，並鑑別鳥的種類，是一種親近自然、感知萬物的活動方式。

自然界的鳥類，按鳥的生活環境和習性等特點分成六個生態類群：涉禽、游禽、鶉雞類、猛禽、攀禽、鳴禽；按鳥的居留特點分為五類：留鳥、候鳥、過境鳥、迷鳥、逸鳥。

觀鳥應以自然與人和諧為本，為了防止驚鳥，觀鳥者通常在遠距離觀察。觀鳥的必備工具為望遠鏡，可分為單筒和雙筒望遠鏡。為識別鳥類，觀鳥時可以隨身帶一些鳥類圖鑑等參考書籍。

第二節 社區調查與分析

一、社區人口素質分析

（一）居民人口變化分析

旅遊地居民人山變化，主要涉及人的自然變動、遷移變動和社會變動。

1.自然變動

人口自然變動是指透過自然生理過程而導致的社區人口整體性的變動，主要

包括：人口的年齡結構、人口年齡中位線、人口的性別構成、人口自然增長率等及其變化的歷史。

2.遷移變動

人口的遷移變動是指人口在空間上的變化情況，涉及人口的地域分布、人口的年機械增長率等及其變化的歷史。

3.社會變動

人口的社會變動是指人口在社會構成上的變動。主要包括：人口的部門構成（是社區結構的一種表達形式）、人口的勞動構成、人口的文化構成、人口的民族和宗教構成等及其變化的歷史。

以上三個人口變動中，主要體現人口素質的是第三方面的人口社會構成的變動，其中人口的勞動力能力、人口的文化素質及受教育的程度，以及民族與宗教信仰，將是反映人口狀況的重要因素。

（二）社區人口發展規模

旅遊地社區人口發展規模是旅遊地空間規劃的重要依據，因此在預測社區人口發展規模時，一定要客觀、實際，防止規模過大和社區居民占有過量的旅遊地空間，從而導致對旅遊經濟發展不利的問題。簡單地説，在旅遊地社區空間一定的條件下，社區居民空間過大，則遊客占有空間就會壓縮，從而造成對地方旅遊經濟發展不利的局面。現在有些國家重點風景名勝區正在將核心區的居民搬遷出風景區，就是當初規劃時，沒有重視社區人口發展所引起的後果。

旅遊地社區人口規模研究主要是對旅遊地人口發展進行預測，根據預測的結果對規劃最終期限社區的人口總數作出判斷。

影響和決定旅遊地人口規模的因素非常多，制定旅遊地人口發展規模，是一項計畫性、科學性很強的工作，要向旅遊地所屬縣市公安部門了解人口自然增長的現狀和歷年來人口變化情況，向國民經濟各部門了解由於社會發展而引起的人口機械變動，從中找出規律，制定正確的人口發展規模。估算旅遊地人口發展規模既要從社會發展的一般規律出發，也要考慮經濟發展的因素，同時還要考慮空

間環境的容量因素。

旅遊地社區人口增長速度和發展規模受自然增長率和機械增長率所支配，與城市的情形相同。因此，我們可以用城市人口規模計算方法來預測旅遊地人口規模。

1.綜合平衡法

一般來說，在政治經濟比較穩定的時期機械人口增長也是比較穩定的，此時人口的增長是由前一年人口加上自然人口增長和機械增長之和，即：

$Pi＝Pi－1＋Ni＋Mi$

式中：P—總人口； N—自然增長人口；M—機械增長人口；i—年分。

當人口自然增長率和機械增長率為穩定值時，該公式可以簡化為：

$PJ＝P0（1＋N＋M）n$

式中：PJ—規劃期末總人口；P0—現狀人口； N—人口自然增長率；

M—人口機械增長率；n—規劃年數。

2.比例法

根據某一類關鍵人口總數乘係數得出人口總數。常用的有勞動平衡法。

此種方法主要用於分析旅遊地勞動力，包括勞動力的需要量，勞動力的充分利用和合理安排，以及勞動力的再生產。其中，對旅遊地人口規模有決定作用的是勞動力需要量；而勞動力需要量受「按一定比例分配社會勞動」這個客觀規律所支配。旅遊經濟發展的速度和規模，為計算人口發展提供了可靠的依據。所以，計算旅遊地人口發展規模，可以根據「按一定比例分配社會勞動」的基本原則，以旅遊經濟發展計畫為依據，分析旅遊地人口自然增長規律和經濟發展規律，合理確定旅遊地勞動構成，再分析旅遊地對勞動量的需要和可能，求得其相對平衡。

勞動平衡法是中國城市規劃中採用較多的一種方法。它是建立在「按一定比例分配社會勞動」的基本原理、社會經濟發展計畫以及相互平衡的原則基礎上，

以社會經濟發展計畫的基本人口數和勞動構成比例的平衡關係來確定人口規模的。

　　而旅遊地的勞動力受到旅遊淡旺季的影響，旺季勞動力需求量大，淡季則勞動力緊縮，因此採用勞動平衡法，可避免人口發展的盲目性。根據「按一定比例分配社會勞動」的基本原理，建立在旅遊經濟發展計畫的基礎上，以旅遊地經濟發展計畫的基本人口數和勞動構成比例的平衡關係來確定旅遊地人口規模。

　　由於撫養人口的比重，可用分析居民年齡構成的方法來決定；服務人口的比重，可按照旅遊地社區居民的生活水平，旅遊地的規模、作用和特點來確定；因而，在掌握旅遊地基本部門工作職工的絕對數值後，就可按照下列公式計算：

人口發展規模＝基本人口的規劃人數／基本人口的百分比
　　　　　　＝基本人口的規劃數／1－（服務人口的百分比＋被撫養人口的百分比）

　　根據年齡構成的統計資料和現階段勞動構成的分析和預測：被撫養人口的比例，遠期一般可控制在45%，服務人口的比例可控制在20%左右，基本人口的比例可控制在35%。這幾個比例不是一成不變的，是隨著國民經濟發展、勞動生產率不斷提高或旅遊地性質發生變化而變化的，如觀光遊覽勝地演變為旅遊渡假區，則勞動力基本人口比例和服務人口比例就會發生變化。

二、社區環境調查分析

（一）區域環境的調查

　　區域環境在不同的旅遊地規劃階段可以指不同的地域：在旅遊地總體規劃階段，指旅遊地與周邊發生相互作用的其他城鎮區域和廣大的農村腹地所共同組成的地域範圍；在詳細規劃階段，可以指與所規劃地區發生相互作用的旅遊地內的周邊地區。無論是總體規劃，還是詳細規劃，都需要將所規劃的地區納入更為廣闊的範圍，才能更加清楚地認識所規劃的旅遊地的作用、特點及未來發展的潛力。由於詳細規劃對周邊地區的調查主要依據規劃內容和規模而展開，因此，這裡主要介紹總體規劃階段的區域環境的調查。

　　區域環境調查涉及的主要方面是區域城鎮體系。城鎮體系是指一定區域內在經濟、社會和空間發展上具有有機聯繫的城鎮與鄉村群體。城鎮體系的內容包括三個方面：一是城鎮職能，透過城鎮性質體現，不同性質城鎮的數量和組合特徵；二是城鎮規模，以城鎮人口多少表示，不同規模城鎮的數量和組合；三是各類各級的城鎮地理分布，它們的地理位置、相互距離及在區內各地的密度分布、城鎮間的相互聯繫等。

　　城鎮體系的調查是為了確定所規劃的旅遊目的地的作用和地位以及未來發展的潛力優勢，因此，調查的內容主要有：

　　（1）區域的經濟、社會、文化發展特徵以及在更廣區域範圍內的作用和地位。這裡所指的更廣區域範圍依據所規劃的旅遊目的地的不同類型職能而確定，主要指旅遊目的地的經濟區域。如研究黃山旅遊區域就需要將黃山放在國際旅遊經濟中進行考察，以確定其在世界同類旅遊項目中的地位，然後再來研究其在國內和華東地區的地位。

　　（2）區域範圍的資源種類、數量及分布狀況。

　　（3）全區域的經濟結構、社會結構等。

　　（4）規劃範圍內的交通條件，包括鐵路、航運、公路等的規模等級、容量、利用率等。

　　（5）區域內各城鎮的社會、經濟、文化、政治等方面的地位與作用，其中包括各城鎮的性質、規劃及其腹地的範圍，各城鎮社會經濟發展的條件與潛力，各城鎮的經濟結構與主導產業，各城鎮具有區際間意義的企業及其產品，各城鎮間經濟、社會聯繫的程度等。

　　（6）規劃範圍內的基礎設施狀況。

　　（二）歷史環境的調查

　　任何旅遊區域的建設和發展，都是奠基於現實狀況和歷史發展的成果之上的，對旅遊地歷史環境的調查，其目的在於把握旅遊地發展的動力和規律，探尋旅遊地的歷史特色與風貌，促進旅遊地的持續發展。

歷史環境的調查首先要透過對旅遊地形成和發展的調查，把握旅遊地發展動力以及空間形態的演變原因。

每一處旅遊目的地由於其資源、歷史、文化、經濟、政治、宗教等方面的原因，在發展過程中都會形成自身的特色。旅遊地的特色資源與風貌主要體現在兩個方面：一是社區環境方面，它是旅遊空間中的社會生活和精神生活的結晶，體現了當地經濟發展水平和當地居民的習俗、文化素養、社會道德和生活情趣等。二是物質環境方面，表現在建築形式與組合、建築群體布局與輪廓線、基礎設施、綠化景觀，以及市場、商品、藝術、文物和土特產等方面。具體可分為：

（1）自然環境的特色，如地形、地貌、河道的形態及與旅遊區域的關係。

（2）文物古蹟的特色，如歷史遺蹟等。

（3）旅遊地空間格局的特色。

（4）主要建築物和綠化空間的特色。

（5）其他物質和精神的特色，如土產、特產、工藝美術、民俗、風情等。

（三）自然環境的調查

旅遊地往往是在具有自然環境優勢的地方。自然環境是旅遊地生存和發展的基礎，因此旅遊地差異往往是源自自然環境的差異。

在自然環境的調查中，主要涉及以下幾個方面：

1.自然地理因素

（1）地理位置

旅遊地的地理位置可以透過經緯度予以確定。不同的經緯度界定了旅遊地的時區、氣候區等。

（2）地理環境

地理環境是指旅遊地與周邊城鎮或地區在地理特徵方面的相互關係。

（3）地貌特徵

地貌特徵與旅遊地的布局、建設項目的選址以及工程設施和建築物的布置密切相關，對旅遊地景觀也有著直接的影響。調查的內容包括坡態、坡度、坡向、標高、地貌等。

（4）工程地質

工程地質條件對建築物的布置、設計標準、工程造價、工程安全等起重要作用，調查的主要內容包括地質構造、地質現象（如黃土、滑坡、熔岩、沖蝕溝、沼澤地等）、地震、地基承載力、地下礦藏等。

（5）水文和水文地質

水文和水文地質不僅影響到旅遊地的給排水能力和工程，同時也影響到用地選擇、布局等。主要調查內容有：江河流量、流速、水位、水質，地下水儲量和可開採量、水質、水位等，在調查中要特別注意江河水位對旅遊地和周邊地區的影響及洪水範圍的變化情況。

2.自然氣象因素

（1）風象

風象對旅遊地布局尤其服務區布局有重大影響，同時也影響旅遊地通風、防風、抗風等工程的設計與安排。調查的主要內容包括風向、風速，以及其他風象，如靜風、山谷風、海陸風等的頻率與特徵等。

（2）氣溫

調查內容包括年平均溫度和月平均溫度、最高和最低氣溫、晝夜平均溫差、霜期、冰凍期及最大凍土深度，同時還要掌握熱島效應、逆溫層等的特點。

（3）降水

包括降雨量、降雪量及降雨（雪）強度。掌握暴雨量公式對於緩解旅遊區的災害現象與基礎設施的建設非常有利。

（4）太陽輻射（日照）

日照與旅遊地道路走向及寬度的選擇，建築物的朝向與間距等直接相關。旅

遊規劃需調查日照時數、可照時數、太陽高度與日照方位的關係等。旅遊區的日照時數與旅遊區的戶外活動密切相關，尤其是一些自然旅遊區，長年累月都是陰雨天，遊客的戶外活動將受到很大的影響。

3.自然生態因素

自然生態因素的調查是旅遊地可持續發展規劃的基礎，調查主要涉及旅遊地及周邊地區野生動植物種類與分布，自然植被與生態環境影響等。

（1）野生動植物分布

野生動植物有著自身的分布規律，不同的地帶分布著不同物種，而形成了各自獨特的生物群落與生態平衡。

（2）生態環境

生物群落的生態平衡與其生存環境密切相關。一個物種生存環境遭到破壞，將導致該物種的缺失從而導致群落生物物種的缺失和生物鏈的缺失，最終導致群落生態的不平衡。

三、社區文化與節慶活動調查

中國幅員遼闊，歷史悠久，各地的歷史文脈既是傳統文化、民族風情、建築藝術的真實寫照，也反映了中國歷史和社會發展的脈絡，是先人留給我們的寶貴遺產。

（一）社區文化

1.社區文化的地域性

地域性是指社區文化代表的地域範圍、地貌特徵和資源特點，諸如江南水鄉、北方古城、海濱小鎮、草原牧場等地域特徵。地域性的差異，是推動地方旅遊經濟的一個重要因素。不同地域的人們彼此之間存在一種旅遊的意動，江南的遊客想去領略北方大草原的曠野景色，而北方的遊客也想品味一下江南水鄉的玲瓏巧致。

2.社區文化的歷史性

社區文化的歷史性，可以從近代一直追溯到古代直至原始部落。這些歷史資訊保存在地下與地上的一些文字記載中，甚至保存在人們的口頭傳遞中。這些歷史文化訊息，體現了歷代人民的聰明才智，因此可以說它是歷代人類智慧的積澱與演繹。

3.社區的文化性

不同的民族在不同的歷史階段、不同的生活環境中，逐漸形成了各具風格的生活方式和生產方式，從而誕生了各種文化類型。從原始部落到古代社會直到現代社區，各地均有其獨特的文化內涵。因此，社區的文化性是人類歷史文脈承繼發展的結果。

（二）旅遊節慶的概念

1.旅遊節慶的定義

節慶是「節日慶典」的簡稱。從廣義上來看，其形式包括各種節日以及人為策劃舉辦的各種慶典活動。廣義的節慶活動可分為三類：一是傳統的節日，如春節、中秋節等；二是國家法定的節日、慶典和歷史事件的紀念日，如中國國慶日、八一建軍節等；三是各城市和地區根據各自的資源和實際情況，人為策劃舉辦的節會、慶典等活動，如大連國際服裝節、青島國際啤酒節、上海旅遊節。本書所研究的對象主要為第三類，它是區別於廣義節慶活動的狹義節慶活動。（圖2-1）

現代旅遊節慶活動始於1980年代初期，旅遊開始由傳統的政府接待性質轉化為大眾化參與的一種社會活動。在市場經濟的作用下，人們開始關注傳統民俗和節日節慶的經濟價值。於是，民俗節日出現了分工，傳統的春節、端午節、重陽節等節日仍然以團聚、美食為主要特徵；而以「地方精神」為基礎的節慶活動，週期性地在特定地方舉辦，以吸引大量外地遊客為特徵，以促進地方旅遊、經濟與文化發展為宗旨，由此逐漸形成了現代旅遊節慶活動。

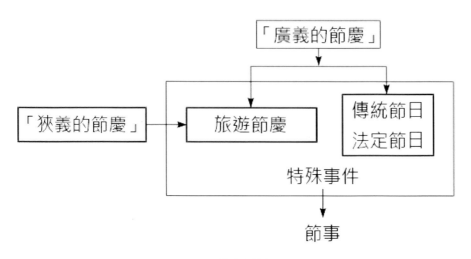

圖2-1 節慶與節事概念圖

現代旅遊節慶的一個顯著特徵是經濟因素的介入。這些旅遊節慶大都是透過觀賞風景名勝、品嚐風味產品、洽談商品購銷、探討資源開發等方式，吸引外商投資，開拓國內外市場，從而使地方的經濟優勢得以發揮，取得文化、旅遊、商貿相互推進的綜合效益。

2.旅遊節慶活動的類型

據不完全統計，目前中國幾乎每個省市都有旅遊節慶活動，且往往是一省多節，一市多慶，呈現出一片熱鬧景象。旅遊節慶按照其地域影響力和知名度來分，可以分為地方性節慶、地區級節慶、全國知名性節慶和國際知名性節慶。

通常，我們將旅遊節慶活動按其主題特色來分類：

（1）文化藝術類

此類節慶活動主要依託當地文化背景，以當地的特色文化特質為載體開展觀光、遊覽活動，如紹興烏篷船風情旅遊節、舟山中國國際沙雕節、曲阜國際孔子文化節、浙江省國際黃大仙旅遊節、四川江油李白文化節、浙江寧海徐霞客開游節等。

（2）自然生態類

此類節慶活動以當地的地質地貌、氣候環境特徵為依託，綜合展示地區的自然生態、風土人情、社會風貌等。往往以自然生態為主打品牌，輔以其他類旅遊產品。如中國國際錢塘江觀潮節、淳安千島湖秀水節、哈爾濱冰雪節、張家界國際森林節、崇明森林節等。

（3）民俗風情類

此類節慶活動重在挖掘地方民俗文化，展現風土人情，活動涉及書法、繪畫、風箏、手工藝、民間曲藝等各種內容。中國各民族生活習俗不盡相同，可用來做活動的題材也十分廣泛。如浙江省中國開漁節、浙江省青田石雕文化旅遊節、中國濰坊風箏節、中國吳橋雜技節、中國臨滄佤族文化節、傣族潑水節、廣西南寧民族歌會等。

（4）地方物產類

這類節慶活動是以工業產品、地方特色商品和土特產為主題，輔以其他相關的參觀活動、表演活動等而開展的節慶活動。此類節慶不僅造成商品交流、經貿洽談等經濟功效，還可以為舉辦地帶來很多社會效益。如大連國際服裝節、湖州國際湖筆文化節、紹興黃酒節、青島國際啤酒節、菏澤國際牡丹花會節等。

（5）民族宗教類

這類節慶活動吸引的遊客大多參與熱情程度高，並且重遊率也較高。如五臺山國際旅遊月、九華山廟會、藏傳佛教曬佛節、大理三月街民族節、海南黎族苗族「三月三」節、彝族的火把節等。

（6）觀光體育類

此類旅遊節慶活動方興未艾，主要以展示新時期的體育競技項目為主。如中國岳陽國際龍舟節、賽馬節，以及各地圍繞各類體育賽事開展的旅遊慶典等。

（7）綜合性的旅遊節慶活動

綜合性的旅遊節慶活動大多綜合上述一種或幾種主題，多在大城市舉辦。這種節事活動一般持續時間較長，內容多樣，規模較大，投入較多，因此，取得的

效益也會比較好。在中國的許多大城市都有此類節事活動。如從1998年開始，由廣州市人民政府主辦，市商業委員會、市旅遊局共同承辦的廣州國際美食節、中國旅遊藝術節暨廣東歡樂節「三節」活動，同時同地舉行，為期十一天，跨越六天公休節假日。三大節慶活動相互輝映，在規模、層級、水平等方面都上了一個新臺階，形成以「食」為主，集飲食、娛樂、商貿、旅遊於一體，成為具有鮮明地方特色和具有國際性、廣泛性、專業性、科學性和群眾性的著名節事活動。

3.旅遊節慶的功能

旅遊節慶活動往往與一個國家、一個地區的品牌緊密相連，集旅遊觀光、購物娛樂、經貿洽談、科技文化等多種活動於一體，具有在短時期內，集中展示主辦地自然及人文資源獨特魅力的功能。歸納起來，旅遊節慶活動有經濟、文化、社會、環境四個方面的功能。

（1）旅遊節慶的經濟功能

彌補旅遊「淡季」時的市場不足。旅遊有「淡季」、「旺季」之分。旺季時，遊人如潮，交通狀況和接待設施都達到飽和；淡季則遊客寥寥，經營慘淡。為解決旅遊淡季的客源問題，許多地方政府透過對本地旅遊資源、民俗風情、特殊事件等因素的挖掘融合，舉辦一些具有吸引力的、豐富多彩的節慶活動，為淡季時的旅遊經濟注入一針「強心劑」。哈爾濱國際冰雪節就是最好的例子，在中國許多北方城市冬季很少開展戶外活動，而國際冰雪節期間，有逾百萬遊客來哈爾濱旅遊，市內各大賓館酒店的入住率比平時普遍提高了30%～50%，既充分利用了當地的旅遊資源，又緩解了旅遊市場的淡季，為淡季疲軟的旅遊經濟注入了活力。

（2）旅遊節慶的文化功能

節慶活動有助於弘揚民族傳統文化，彰顯傳統文化的豐富內涵和個性。洛陽牡丹花會從初期單純的文化娛樂節會，逐步發展成為融合賞花觀燈、旅遊觀光、經貿洽談、對外交流為一體的大型綜合性經濟文化盛會。此項活動以花會友，充分挖掘洛陽古城的文化底蘊，以較高的知名度和影響力名揚全國各地，成為洛陽甚至河南對外開放的重要窗口。

青島國際啤酒節是青島市獨具特色的大型節慶活動。自1991年以來，已成功舉辦十二屆，從當年只有三十萬市民參加的地方性節日，發展成為今天超過兩百萬國內外遊客參加的國際知名、國內一流的東方啤酒盛會。啤酒節成為青島市一張靚麗的城市名片，在海內外具有相當的品牌認知力和影響力。啤酒節對擴大青島市對外開放、增強綜合競爭力、推動經濟與社會全面發展造成了極大作用。

各地透過旅遊節慶活動對外引進對內聯合，以節會友，促進文化交流。節慶期間，國內外各方面的專家、表演藝術家和企業界人士匯聚一堂，開展科技成果展、書畫攝影作品展、特色產品展等一系列文化展示，使國內外文化進一步密切交流，對於文化的傳承、發展和經濟社會全面進步，具有積極而深遠的影響。

（3）旅遊節慶的社會功能

節慶活動能夠成為一種有效的地方公關手段。舉辦節慶活動的特定空間，使參與者能夠透過節慶活動的各項內容，全面了解地方的自然景觀、人文景觀、歷史背景和地方建設等硬體和軟體，較容易對地方形象產生感性認識。節慶活動本身就是形象的塑造者，舉辦節慶活動是地方形象的塑造和推廣過程，成功的節慶活動能夠成為地方形象的代名詞。

廣西南寧國際民歌節是一個很典型的例子。廣西原有的是歌會，通常是以一個村鎮或一個集市為主的聚會，活動範圍相對較小，以自娛自樂為主。而在此基礎上開發策劃的民歌節不僅吸引了世界各地越來越多有關人士的注目和參與，還成功地塑造和推廣了廣西南寧「民歌城」的地方形象。民歌節期間，廣西的旅遊和投資都有大幅增長。

（4）旅遊節慶的環境功能

透過舉辦節慶活動，可以極大地促進地方的交通、通訊、景觀綠化、廣場等基礎設施建設的步伐，優化地區的生態環境，尤其對於城市景觀的改善具有很大的作用。如為迎接每年冰雪節的召開，哈爾濱燈飾亮化工程使松花江南岸沿江一帶環境得到了極大改善，形成了兩岸霓虹遙相輝映的壯觀美景。

第三節 旅遊市場調查

在編制旅遊規劃時，應根據旅遊區自身的資源特點與類型，對客源市場進行分析研究。客源市場分析主要解決三個問題：本旅遊地的客源在哪裡；遊客有哪些特性；近期和中遠期可能有多少客人來。即對客源市場進行定位、定性和定量的分析，同時調查研究本地旅遊業的現實和潛在的市場，合作夥伴與競爭對手對自身的影響。

一、市場調查的內容

旅遊市場調查資料的準確與否，對旅遊區規劃影響甚大，有可能影響到旅遊區的長期發展方向。因此，旅遊市場調查要仔細，設置的調查內容要科學。

（一）旅遊系統的有關統計資料調查

（1）歷年來本地飯店、賓館接待遊客資料，包括遊客人次、過夜次數、人均消費、客人來源、旅遊動機、職業與年齡等。

（2）歷年來本地主要旅遊景點接待遊客資料，按自然資源與人文歷史文化景點分類統計。

（3）歷年來本地旅行社接待遊客資料，按遊客年齡、職業與景區選擇、遊覽方式選擇統計。

（二）相關旅遊企業的有關遊客接待資料

（1）航空部門接待遊客的有關資料，包括外國遊客的有關資料。

（2）鐵路交通部門有關遊客的統計資料。

（3）長途汽車部門客運統計資料。

（4）輪船的客運統計資料。

（5）本地三資企業的有關資料（企業數、企業職工數、外商常住人員數等）。

（三）政府部門的統計資料

（1）本地外事辦、外經貿委、港澳辦、僑辦、臺辦接待遊客人數的資料。

（2）本地在海外的華僑和港、澳、臺同胞及華人的統計資料；本地的僑、港、澳、臺同胞眷屬的統計資料。

（3）飯店賓館住宿人數統計資料。

（4）本地舉行的重大商貿活動、節慶活動、紀念活動和廟會等資料。

（5）政府部門的統計年鑑。

對上述資料內容進行綜合調查，可以從宏觀上把握國內外旅遊者來本地旅遊的總體流量、流向和特點。

二、市場調查的方法

市場調查方法主要為現場調研、訪談與問卷調查等方法。調研人員也可前往景點、飯店、餐廳、旅遊商店、娛樂場所、機場、車站、碼頭等遊客集散地進行目測，獲取旅遊者的流向、流量，對旅遊地的興趣和逗留狀況等第一手資料。

（一）面談和電話詢問

個別探訪、小組探訪，訪問對象既可以是遊客，也可以是接待遊客的各類管理經營人員和服務接待人員。

電話詢問法是指飯店賓館對外地來訪遊客進行電話詢問，或對本地的居民進行電話詢問。提出的問題要簡單、明確，避免冗長、繁瑣，避免引起被詢問者的疑惑與反感。

（二）抽樣調查

抽樣調查是對客源市場的需求和反映進行調查的一種簡便易行的方法。抽樣調查的對象主要是外來的旅遊者，也可以是本地的居民。調查的對象和範圍根據調查的目的和內容確定。

抽樣調查表的樣式及問卷的內容可根據調查的對象和目的靈活設計，一般包括：

1.旅遊者簡況

包括旅遊者的居住地、性別、年齡、教育程度、職業、家庭平均月收入、旅行目的（休閒、觀光、遊覽、渡假、探親訪友、會議、商務、交流或專業訪問、宗教或朝拜、其他）。

2.旅遊方式

包括是否參加旅行社組團旅遊、是否在外過夜、在外停留夜數、遊覽的城市或景點數、獲得旅遊資訊的渠道等。

3.旅遊花費

包括城市間交通費、住宿費、餐飲費、市內交通費、郵電通訊費、景點門票、參觀遊覽費、文娛費、購物費及其他（如參加旅行社的團費）。

4.對旅遊服務的評價

包括對景區、景點、住宿、交通、餐飲、購物、導遊的評價，對旅遊地的總體評價，是否願意再來旅遊等。

5.抽樣調查表（問卷）

一般在飯店、景點、機場、車站、碼頭等地散發調查表，對填寫問題的遊客贈送小紀念品。

抽樣調查表（問卷）的分析、歸納和整理，透過電腦處理或人工統計，寫出旅遊抽樣調查報告。

6.固定樣本連續調查

對遊客的抽樣調查可每年或每兩年進行一次，問卷內容大體固定。透過數年的連續調查，可以系統了解遊客的構成特點、消費結構和水平，以及他們對旅遊地的旅遊設施、服務和價格的反映，從中掌握客源市場的變化趨勢，有針對性地開發旅遊產品和市場，改進管理、經營和服務。

客源市場是旅遊市場的核心。精心地、動態地對客源市場進行定位、定性和定量分析，摸準客源市場現實的和潛在的需求，找準旅遊市場需求與供給的對接點，是旅遊開發、建設、經營、管理的出發點和落腳點，也是編制旅遊規劃的基礎性工作。

三、市場調查分析

市場調查分析主要分析國內外的客源市場的特點、發展趨勢及客源市場的分類特點等。

（一）國內客源市場的特點

1.國內客源產出地域

國內旅遊客源產出地以大中城市為主，小城鎮和農村占有一定比例。尤其以上海為中心的長江三角洲、以廣州為中心的珠江三角洲和以北京為中心的環渤海三大城市組群是中國主要的客源產出地。

2.旅遊動機

城市居民以自然和風景名勝觀光為主，小城鎮和農村居民以城市觀光購物為主，城鄉居民呈互流態勢。

3.旅遊目的地

週休二日的短期、近程旅遊以「下鄉進城」為多；「黃金旅遊週」的長線旅遊則體現出「南下北上 、「東來西往」的互動勢頭並漸呈增長趨勢。近幾年，隨著中國經濟深入發展，走出國門的遊客越來越多；而中國的對外開放政策，使越來越多的國際遊人湧入中國。據世界旅遊組織預測，2020年中國將成為世界旅遊的重要旅遊目的地國。

4.遊客年齡層級

以中、青年為主，少年和老齡市場潛力豐厚，隨著社會保障福利事業的不斷發展，中老年人群的旅遊市場潛力會越來越大。

5.遊客職業層面

由行政管理人員、專業技術人員和企事業單位職工構成的大眾旅遊為主，但由白領、菁英、中產階層等組成的高收入群體的旅遊需求不可低估，尤其是觀光遊向渡假旅遊的過渡階段，收入高端人群的渡假需求應引起高度重視。

6.旅遊消費類型

薪水階級自費消費以中低檔為主，白領階層、中產階層消費以中高檔為主。雖然講究價廉物美的經濟團依然存在，但更多的旅遊者注重衛生、舒適與安全，因此中檔標準舒適團則更受歡迎。

7.旅遊方式

自費旅遊散客占絕大多數，節假日出遊以家庭、親友結伴為主，公費和半公費以團體和單位組織為主。隨著中國私家車比例的不斷增長，家庭與親友結伴出遊的比例會不斷增長，成為一種趨勢。

8.旅遊活動的波動週期性

旅遊的波動性與中國的假日安排密切相關。一年內出現五十二個小波峰（週休二日）、三個大高峰（春節、「五一」、中國國慶三個「旅遊黃金週」）和一個旅遊旺季（七～八月暑假）。

9.國內旅遊市場成為中國旅遊市場的主體

中國的旅遊業經過二十多年的培育，已具有一定的規模，國內遊客成為各大旅遊區域的主體。但是旅遊市場的淡旺季現象依然非常嚴重，三個黃金週及其旅遊旺季，在中國各旅遊景區，都出現了遊客超量現象，給風景區的環境及設施帶來很大的壓力。因此，平衡旺季市場壓力，增加淡季市場旅遊吸引力是中國各風景區建設的重要內容。同時，中國的旅遊產品要走國際旅遊市場的道路，吸引海外旅遊者來中國旅遊，這樣才能真正平衡旅遊淡旺季。

（二）中國海外入境客源市場的特點

（1）港、澳、臺同胞和華僑是主體，約占來華入境遊客總數的80%。

（2）來華外國旅遊者中，東亞市場是主體，約占外國遊客總數的60%；北美和歐洲是兩翼，約占外國遊客總數的30%。

（3）多次來華的遊客居多，尤其是商務散客多次來華。

（4）大跨度的長線團減少，環口岸的區域遊和淡季一地遊增加。

（5）遊客在華停留天數和一次旅遊經停城市數趨少；遠距離洲際遊客在華停留時間較長，但再訪率低；東亞地區的近距離遊客停留時間較短，但再訪率高。

觀光遊客對中國旅遊資源的興趣主要集中在山水風光、文物古蹟和民俗風情上，渡假客源市場正在逐步形成，專項旅遊市場逐步在發展。

旅遊需求趨向多樣化、個性化、自主化，遊客對旅遊產品的選擇性越來越強，半自選組合式日趨增加。

海外客源市場占國內外旅遊者總數的比例雖然不超過20%，但旅遊外匯占全國旅遊總產出的30%。對海外旅遊者的接待是中國國際服務貿易的重要組成部分，不但增加中國的外匯收入，並直接推動中國旅遊業向國際標準接軌，因此，千方百計地擴大中國的海外客源市場，將是中國旅遊業長期的戰略任務。

（三）客源市場分類特點

旅遊目的地應根據自己的旅遊產品的特色及其吸引力來定位市場。市場定位時要綜合考察下列各項因素。

1.綜合分析

客源產出地到旅遊地的距離、交通區位條件和交通費用，即可達性的程度；從旅遊地實際出發，確定主打市場，並分析近期、中期、遠期國內市場與入境市場份額的變化及其發展趨勢。

2.市場定位

一般分為一級市場、二級市場和三級市場；或核心市場、中程市場和遠程市場；也可分為主體市場與邊緣市場、常規市場與機會市場。

（1）一級市場指離本地較近、所占份額最大也最穩定的市場，是本地的基本主體客源，也可稱為核心市場。

（2）二級市場往往指離本地中等距離，所占份額較大的市場。

（3）三級市場一般指離本地最遠、份額較小的客源市場，也有的稱其為「邊緣市場」、「機會市場」。

在根據區位條件分析客源市場定位時，要分析客源產出地的社會經濟水平、居民收支狀況、恩格爾係數[1]、居民的消費習慣、旅遊意識、旅遊方式和時尚；此外，還要分析客源產出地的居民與本地的聯繫，包括歷史的與現實的聯繫，政治、經濟、軍事和文化的聯繫，民族淵源和宗教的聯繫，以及其他的特殊聯繫等。

上述一、二、三級客源市場定位的方法和位次排列不是固定不變的，一切從實際出發，千萬不要把它當作模式去照搬硬套，要研究各類客源市場的發展及其序位排列的變化。

除了按照區位及其交通狀況進行市場分類外，還應根據客源群體的特點、旅遊動機以及對旅遊資源特性的感覺程度等對客源市場進行細分，由此綜合細分後的市場定位及其目標，相對較為準確。

3.市場細分原則

（1）按自然與人文地理環境細分，如將上面講的三個級別的市場，按客源產出地的氣候、地貌狀況、人口密度和城市化程度等進行細分。

（2）按旅遊者的人口特點細分，包括性別、年齡、職業、收入、家庭結構、民族、宗教、文化傳統和受教育程度等。

（3）按旅遊行為和方式細分，從旅遊目的可分為觀光渡假、商務會議、探親訪友、康復養生、修學考察、宗教朝聖等；從旅遊方式可分為團體、散客、家庭親友結伴等；從消費層次可分為豪華、標準和經濟等；從旅遊費用來源可分為公費、私費、公私結合型等；從旅遊時間可分為一日遊、多日遊等。

4.旅行空間距離與時間距離的關係

根據傳統的旅遊市場吸引力衰減定律，旅遊吸引物的吸引力隨空間距離的增加而衰減。實際上，交通方式、交通便利程度對客源市場的影響也很大。在此提出「旅行距離」的概念，以彌補客源市場空間距離分析的不足。旅行距離的決定因素有四種：

（1）交通時間

決定旅行交通時間的不僅僅是看交通手段及交通距離，交通工具的便利與頻率也是十分重要的。比如，若機場離旅遊地太遠，則徒然增加大量地面的交通時間；如果航班班次過少，遊客選擇有限，今天走不了，可能就要等到明天，這就增加了交通時間。

（2）交通費用

即使交通手段十分便利，但費用昂貴，也會拉遠遊客心目中的「距離」。比如，有便利的民航交通，但從飛機場搭車去市區需要花掉一百多塊，飛機票又比較昂貴，則遊客心目中的「距離」也會大大增加。

（3）旅行舒適程度

即使交通時間較短，交通費用低廉，如果只通行大客車，哪怕只有兩三個小時的顛簸，或者有一個小時需要徒步行走，也足以讓相當一部分遊客望而卻步。

（4）不同的旅客群體有不同的旅行距離認知感

在客觀條件完全相同的情況下，不同旅客群體對「旅行距離」的認知角度不同，感受也不同。比如，在北京的企業家看來，河北某些小縣的旅遊區比上海更「遠」，因為北京去上海的航班十分頻繁，什麼時候出發都可以，時間也更節省，旅行更便利；然而重視交通費用、空閒比較多、不考慮搭飛機的普通旅行者，會覺得河北小縣比較「近」，搭車半天也能到達。

所以，「旅行距離」是交通時間、交通費用、旅行舒適程度、所針對的旅客群體四方面綜合作用的結果，與地理上的距離並沒有直接的關係。從根本上說，

「旅行距離」其實就是遊客對旅行過程的綜合心理定位。

旅遊發展規劃只有在市場細分上下工夫，才能達到旅遊資源及產品開發與客源市場需求的對接。缺乏市場分析的開發是盲目的開發；缺乏市場細分的開發同樣是盲目的。

四、確定目標市場

（一）目標市場

對於一個旅遊目的地而言，目標市場的建立，通常與該旅遊目的地的成熟程度密切相關，並且與其旅遊吸引力及品牌在國內外的地位密切相關。一組世界遺產級的旅遊產品，其面對的市場，國際遊客所占份額會很高；國家重點風景名勝與國家文物，對國際旅遊者及遠距離的國內遊客都有強烈的吸引力；省級名勝與生態環境對省內及其周邊地區的旅遊者而言，是理想的觀光遊覽勝地。因此，確定目標市場首先要分析旅遊區域內的產品吸引力，不能一概而論或僅從區位出發。距離感對旅遊者外出旅行是一個影響因素，但不是唯一的因素。從地方旅遊經濟發展的角度分析，近距離的遊客，由於其來得快，去得也快，通常在旅遊地逗留的時間相對較短，可以給旅遊風景區帶來人氣，但對地方旅遊經濟發展的貢獻卻是微薄的；而國外遊客和遠距離的遊客，在旅遊目的地逗留的時間相對較長，因此對地方旅遊經濟的發展貢獻較大。所以，一個成熟的旅遊區域，只有當它占有一定的國際旅遊份額和較大數量的遠距離遊客時，才能成為推動地方經濟的新的增長點。

（二）旅遊區確定目標市場的原則

（1）客觀地分析旅遊地旅遊產品的特色及其旅遊地位，如世界遺產、國家風景名勝等。

（2）客觀地分析區域旅遊產品所吸引的人群及其在國內外的分布特徵，如白領階層通常生活與工作在大城市。

（3）針對旅遊地開發的時序，確定旅遊目標市場，即將旅遊目標市場的確

定與旅遊區域的開發時序結合起來，根據不同時期推出相應的旅遊產品，有針對性地開展市場促銷，並以此確定目標市場。目標市場定位可以再細分為近期目標市場和中遠期目標市場。

（三）市場預測

旅遊目標市場確定後尚要求對客源市場進行預測。客源市場預測包括：人次數、人天數（人均停留天數）、人均消費額等。短期預測指三至五年，中期預測指五至十年，十年以上是長期預測。預測的主要依據是：

（1）近年來旅遊地的接待人次數、人均停留天數和人天數；旅遊地接待遊客數的增減態勢及其原因。

（2）全國、本省、本地區旅遊規劃中的有關預測指標。

（3）旅遊地重大旅遊項目和旅遊基礎設施建設的進展情況，及其對客源地居民的吸引力度。

（4）主要旅遊客源地社會經濟發展的趨勢；與本地相似或相鄰近的旅遊地遊客增長率也可作為預測的參考。

旅遊區的遊客量可根據旅遊區的發展階段預測。旅遊區的發展可分為起步階段、發展階段和平衡階段。在旅遊區起步階段，由於旅遊區的知名度不夠，產品特色尚未被旅遊者認可，訊息傳遞的距離也不遠，因此遊客的遞增相對較平緩。此時接待遊客量較少、發展基數較小，年增長率也不快。旅遊區的發展階段，由於其開發已有一些時間，產品的特色已被旅遊者認可，知名度在圈內增長很快，因此遊客量的遞增速度也很快。在旅遊業較發達階段，或者在旅遊區發展的平衡階段，接待遊客量基數會較大，但年增長率不可估計過高。為了使預測留有餘地，可採用上限、下限兩種指標進行預算，確保實現下限指標，力爭達到上限指標。

預測遊客增長率和接待人數要留有充分的餘地。既要考慮到遊客量增長的有利因素，也要考慮到不利因素，更要考慮難以預測的社會或自然的突發因素。旅遊業的依賴性、敏感性和關聯性，決定了它的發展不可能是直線上升的，波浪式

的上升態勢是常規現象。

在各類旅遊教科書中，列舉了多種旅遊市場預測的數學公式，如直線趨勢模型法、二次拋物線趨勢模型法、簡單指數曲線趨勢模型法、一元回歸模型法、多元回歸模型法等等，都可以參考。但由於旅遊活動的特殊敏感性和廣泛關聯性，用任何一種數學公式都難以精確地預測遊客的流量和流向。因此，在進行客源市場的分析和預測時，主要是把握客源市場發展的總體趨勢。

[1] 恩格爾係數是19世紀德國經濟學家恩格爾提出的衡量一國一地居民物質生活水準的參照係數，指居民的食品支出占全部消費支出的比例，一般認為恩格爾係數在60%以上為貧困，50%～60%為溫飽，40%～50%為小康，30%～40%為富裕，30%以下為豪富。目前，世界上發達國家的恩格爾係數在20%左右。

第三章 旅遊主題形象與發展戰略

第一節 旅遊主題形象策劃

‖ 一、旅遊地可識別性

（一）「旅遊地可識別性」（TDI）的內涵界定

TDI是英語Tourist Destination Identity的縮寫語，即「旅遊地可識別性」。研究認為，旅遊地進行形象識別，目的在於旅遊地獨特性的確認、塑造和宣傳。它來源於企業形象識別CI（Corporate Identity）。根據權威機構的定義，「TDI是對旅遊目的地獨特性和目標加以明確化和統一化，並在公眾之中為建立這種印象而開展的有組織的活動」。

另外，旅遊地形象的英文是Tourist Destination Image，其縮寫語恰恰也是「TDI」。所謂旅遊地形象就是旅遊者或公眾對旅遊目的地的總體評價，是旅遊目的地的表現與特徵在社會公眾心目中的反映。

旅遊目的地形象，有三個最重要的要素，即知名度、美譽度和形象定位。

（1）知名度是指旅遊地被公眾知曉、了解的程度以及旅遊地的社會影響的廣度和深度。

（2）美譽度是指一個旅遊地獲得公眾信任、讚美的程度以及旅遊地社會影響的美醜、好壞。

（3）旅遊地知名度高，並不一定美譽度高。所以，旅遊地要透過形象定位，透過TDI導入，將二者完美結合起來。

近百年的實踐經驗證明，對旅遊地進行TDI策劃，對旅遊地形象的內容與形

式必然帶來革命性的變化，這種變化往往透過導入，也就是重塑旅遊地形象而實現，或者在不影響旅遊地形象內容的前提下，改變其外觀形態，也可以產生積極的作用。

（二）旅遊形象系統（TIS）

1.旅遊形象系統的內涵界定

旅遊形象系統（Tourism Identity System，TIS）起源於1970年代，是超越價格和質量等傳統競爭手段的現代市場競爭新概念。

旅遊形象系統由MI（理念識別）、BI（行為識別）和VI（視覺識別）三部分組成，其中，MI是TIS的核心、靈魂和基礎；BI是動態的行為過程，是MI在行為上的外化；VI是MI具體化、視覺化的傳遞方式。借助這三部分的集成與整合，可建立和提高旅遊地在市場中的綜合性公眾形象。

2.實施TIS的作用

全面實施TIS，塑造良好的和特色鮮明的旅遊地形象的作用：

（1）好的旅遊地形象能夠引導、調整旅遊者對旅遊活動的體驗，點出遊客的旅遊心理感受，進而形成良好的口碑。

（2）提高旅遊目的地的知名度和美譽度，便於遊客了解並形成良好的心理預期，進而激發其到目的地旅遊。

（3）透過形象系統工程，塑造和推廣獨具魅力的目的地旅遊形象，以形成壟斷性的旅遊品牌，有利於擴大和維繫旅遊地吸引力，獲取持續的生命力。

（4）良好的旅遊地形象，可以激發旅遊從業人員的職業自豪感，而且能培養地方居民的地域歸屬感和自豪感，進而促使整個目的地的旅遊環境向更高水平邁進。

（5）良好的旅遊地形象還可促進目的地公眾形象品質的提升。

（6）旅遊地形象帶來的各種外溢的社會效益必然提高社會對旅遊產業的評價，從而增強旅遊行業的影響力和凝聚力。

（三）旅遊形象系統設計

當一處旅遊地尚處於發展狀態時，在旅遊建設的過程中，應注意各種硬體和軟體的配置，一定要符合整體旅遊形象，避免分散出擊，造成「體系全、特色無」，區域旅遊形象不明確，使遊客難以判斷選擇。

因而，旅遊業實現跨越式發展的一個重要策略，就是實施旅遊業發展的形象驅動模式，以旅遊形象的明確定位以及透過宣傳行銷贏得社會大眾的高度認同，從而促進整個旅遊產業水平的迅速提升。

旅遊目的地形象系統的策劃流程可分為以下幾個階段：

1.形象策劃的基礎

旅遊目的地累積起來的歷史與地的脈絡的研究；旅遊形象現狀的調查和識別；旅遊形象影響和構成要素的調查；各類市場主體獲取形象要素訊息的渠道調查。

2.形象策劃的總體任務

旅遊目的地旅遊總體形象定位；旅遊目的地旅遊宣傳口號設計；旅遊目的地旅遊形象的社會推廣介紹。

3.TIS三大子系統設計

MI（理念識別）子系統設計；BI（行為識別）子系統設計；VI（視覺識別）子系統設計。

4.旅遊形象的推廣介紹策劃

目標客源市場受眾分析；形象傳播的方法和策略。

二、旅遊地空間形象特徵

旅遊地空間形象特徵，要體現出旅遊地功能布局的合理性、道路交通的流暢性、生態環境的優越性這三大特徵。

（一）功能布局的合理性

旅遊區域的功能布局是透過旅遊地的空間布局的不同形態體現出來的。旅遊地的總體布局的核心是旅遊區域的用地功能組織。它研究旅遊資源及其產品在區域內各項主要用地之間的內在聯繫，根據旅遊地的性質和規模，在分析旅遊用地和建設條件的基礎上，將旅遊地各組成部分按其功能不同，有機地組合起來，使旅遊地空間布局科學合理。

1.功能明確，重點突顯

根據旅遊地的性質定位及旅遊地資源的分布特性及其發展規律和旅遊地發展規模，合理地布置與安排旅遊地的功能布局。旅遊地空間布局的科學合理性是協調旅遊地各項用地功能組織的必要依據，也是其形象特徵能夠得到充分展示的前提。科學合理的布局常表現為一種空間和諧，因此旅遊區域的功能布局要充分突顯區域內的旅遊主題。主題概念清晰，則旅遊發展主脈清晰，由此而延伸的旅遊地空間形象也就清晰可辨。

旅遊地的空間形象特徵可透過地域環境與地域文化的分析，找出旅遊地獨具魅力的旅遊資源，並對其開展旅遊空間形象策劃；由此而設置的旅遊地功能布局，既能突顯主題旅遊資源的特色，又使各項配套功能布局和諧相處，從而使主題功能發揮出應有的核心作用。以核心功能區域的主題作用來帶動和促進輔助功能分區的發展，並由此形成良性循環。

2.點面結合布局安排

功能不僅要突顯重點，而且要處理好點面之間的關係。一個旅遊區域不可能孤立地出現與存在，它必須與其周圍地區的城市及其他旅遊區形成密切的網絡關係，同時在其空間功能布局上要充分考慮地區的整體格局。處理好本旅遊區與其他旅遊區域和城鎮之間的關係，平衡外部發展因素與條件及其與本旅遊區相關的有關區域基礎設施條件，依據當地地方經濟發展的整體格局，客觀實際地編制本旅遊區的空間發展規模。因此在研究旅遊區域的功能布局時，應該將旅遊區放在所在地區的範圍內，統一分析研究，從全局的角度來分析本旅遊區域這個點在地區範圍內的功能作用與定位及其發展目標。點面結合的結果，將使旅遊區明確自

己的任務及可能發展的趨勢，為旅遊區域規劃提供科學依據，使整個旅遊區域的總體布局在國家經濟建設長遠規劃和區域規劃指導下合理發展，不至於出現與全局發展不符的現象，而融入地區發展的整體形象中，形成和諧美。

3.快速發展，留有餘地

一個旅遊地的建設從開始到建成需要十年、二十年，甚至更多一些時間。從歷史的發展觀點來看，旅遊區需要不斷地發展，不斷地改造、更新和完善。在編制旅遊地區總體規劃時，分析研究旅遊區的功能結構，探求旅遊區用地建設發展的合適程度，使旅遊區建設一開始就有個良好的開端，同時注意與重視和各個發展階段的銜接，前期的建設應為後期的發展留有餘地。

（二）道路交通的流暢性

在分析研究旅遊區域空間用地功能組織時，必須建立各功能區域的便捷交通聯繫，旅遊區便捷的交通系統是旅遊區域各功能分區聯繫的「動脈」，透過「動脈」的脈衝活動，可強化各區的功能及其空間布局形象。

1.快速的外部交通

交通便捷、進出方便且安全舒適，是旅遊區域保持快速發展不可或缺的前提因素。

旅遊區域的交通應體現多元化，尤其是一些國家重點旅遊區域，它的客流來源不僅為本地區、本省，還有全國乃至世界各地的遊客。因此，航空、鐵路和公路交通聯體才能迎來四方客，且航空要開通國際航班；鐵路應建設至最鄰近城鎮，如張家界車站和黃山的屯溪車站，就近方便遊客進入旅遊區；公路交通要建設快速路、高速公路或者汽車專用道，便於遊客快捷舒適地到達旅遊目的地。可以說，交通形象是旅遊地的基礎工程形象。

2.便捷的旅遊風景區內部道路系統

旅遊景區的內部道路系統是組織遊覽、集散人流的重要空間。旅遊風景區的道路以通行旅遊觀光車輛為主，其道路容量不僅視能否滿足交通流量而定，更主要的是能否保證遊客快捷、安全和舒適地往返旅遊景區內的各旅遊景點，節約旅

遊所耗時間，增加沿途旅遊風光，襯托和提高旅遊地知名度。因此，區內的道路質量應高於以交通量為測算目標的公路設計標準，有些路段的道路甚至成為景觀道路。此外風景區內的道路同時具有組織遊覽的功能。因此，道路的人行系統除了步道外，應每隔300～500公尺設置休息桌椅等休閒設施，供遊人休息之用。

當旅遊地的道路空間成為景觀休閒通廊時，旅遊地的空間形象就會大大提升。

（三）生態環境的適宜性

生態環境適宜性指的是旅遊區的生態環境建設，應依託旅遊區域的地域環境特點及其地帶性的生態分布規律，突顯旅遊區域空間形象濃濃的地域生態環境特徵，使旅遊者感受到不同的生態氛圍。如，在三亞旅遊區能夠體驗到椰樹成林的南國風光；而到北國雪景之地能夠體驗到白樺林的裊裊身姿。

1.生態地帶性

生態學研究地物之間的關係，即動物與動物之間、植物與植物之間以及動物與植物之間的相互關係。生態地帶性指的是生態學的地帶性分布規律及其群落生態的特性。因此旅遊區域的生態規劃應符合地域生態學的特性與規律。否則其群落生態將會出現不平衡的狀態，將導致空間生態失衡，給旅遊區域的生態空間帶來形象問題。所以，旅遊區域的生態規劃與建設特別要重視植物物種的地帶性分布規律及其鄉土樹種的栽培。適地性種植設計能保持地域性環境生態平衡，從而使旅遊區域生態環境達到平衡與和諧。

2.環境優越性

生態環境研究生物與環境之間的關係。旅遊區域內的環境質量不僅與生態關係密切，而且與地理環境受到的人為干擾更為密切。人們維護潔淨環境的思想一旦放鬆，那麼人所攜帶的病毒，人排泄的有機物質，甚至人帶來的固體垃圾都將直接進入自然界的河流湖泊及山地森林區域中，導致旅遊區域內的地理環境遭受到破壞。試想一下，如果一個旅遊區域的河流黑臭難聞、空氣被汙染，其整體形象不言而喻地將受到影響，甚至可能導致客源流失。因此，環境整潔，山清水

秀，空氣清新，是旅遊地適宜旅遊的基本條件，亦是旅遊地空間形象不可或缺的重要組成部分。

三、旅遊主題形象

（一）旅遊地主題形象概念的確立

一個旅遊區應該有它的特點，而旅遊區的相關建設與發展應圍繞著其特點展開並與之協調，確立特色鮮明並符合旅遊區自身資源特色優勢的旅遊形象。

目前，國內旅遊規劃的發展模式已從資源導向型的規劃理念，逐步過渡到市場導向型的理念，即旅遊規劃不再簡單停留在僅對旅遊地資源的保護、開發、利用，而更多地轉向「資源—市場—形象」這種既強調本土旅遊資源特色優勢，又強化旅遊形象，採取市場、客源吸引力和行銷並重的規劃手法與模式。這一變化說明旅遊業正從過去簡單「靠山吃山、靠水吃水」的資源開發觀念誤區中擺脫出來，而以市場化的運作方法去規劃建設與經營管理旅遊區。

近年來旅遊行為學的研究表明，影響旅遊者決策行為的不一定總是距離、時間、成本等一般因素，旅遊地的知名度、美譽度和形象宣傳的效果，也往往能夠成為旅遊者選擇出遊目的的重要因素。透過形象設計，旅遊地可以增加知名度和可識別度，強化旅遊地形象在旅遊者心目中的地位，從而誘發旅遊行為，促進旅遊消費的發生與發展。

（二）旅遊地主題形象策劃

美國學者蓋恩（C.Gunn）在他的《渡假景觀》（Vacation　Scope）一書中，論述了旅遊者在旅遊地形成的對旅遊地形象的兩個層次上的認識：「原生形象」和「誘導形象」。

「原生形象」是指透過旅遊地本身的空間元素來組合，是一個旅遊地留給旅遊者最初與最直接的視覺認識。主要體現了對空間景觀要素的認識，包括旅遊地歷史建築、標誌建築、園林綠化和景觀雕塑等空間形象認識。

「誘導形象」概念則可理解為形象景觀要素，屬非實物方面的意向性軟體建

設。包括旅遊宣傳口號、環保措施及市民素質和旅遊服務質量等。

綜合「原生形象」和「誘導形象」的概念，不難看出，一個旅遊地主題形象的建設，不僅僅靠旅遊空間環境的景觀特徵，還要依賴空間環境的景觀特徵與社區的市民文化的整體素質綜合，只有這樣才能展示出旅遊地主題形象空間的特有風貌。

1.原生形象

原生形象主要體現在實物性的硬體建設上，包括旅遊地景觀資源、遺產資源、園林綠化、廣場道路等。由於旅遊區域資源類型的不同，旅遊區域建設發生的歷史時段不同，空間景觀特性的差異性很大，因此在提煉旅遊地原生形象特徵時，要重視空間組織的資源環境觀與歷史文化觀。以此為切入點，才能展示出旅遊地空間的特有風貌。

（1）空間組織的資源環境觀

旅遊區域建造往往經過「相地」，即旅遊區域通常多選擇在旅遊資源豐富多樣，江河山川環境秀美之地。例如，「黃山天下奇」是黃山的原生形象，它奇就奇在「奇峰異石」、「奇松」和虛無縹緲的「雲霧」。凡上黃山的旅遊者無不被它的奇妙景觀所吸引，並產生黃山景觀「變幻莫測」的感覺；又如，「華山天下險」，一個「險」字道出了華山資源環境的空間形態特徵和華山的原生形象。

（2）空間組織的歷史文化觀

中國是具有五千年文明史的古國，旅遊區域滲透著歷朝歷代大量的歷史文化訊息。因此在策劃旅遊地形象時，首先要認清歷史文化遺產的起源與發展歷史，從歷史文化訊息中尋找空間特徵。

中國風景名勝區和旅遊區都帶有地域文化色彩，例如，北京古城旅遊區的莊嚴凝重，江南水鄉旅遊區的鍾靈毓秀，西遞宏村世界遺產旅遊區徽派建築的神韻，武當山遺產旅遊區的古建風貌。這些滲透在旅遊區中的遺產文化，是旅遊區域空間形態的核心與「魂」，是一個旅遊地空間區別於其他旅遊地空間的物質之所在。

2.誘導形象

誘導形象屬非實物的意向性軟體建設，包括旅遊區域的宣傳口號、環境保護措施、市民素質以及旅遊服務質量等。其中，旅遊地的旅遊產品的文化品味、環境狀況與居民素質，有著舉足輕重的作用。

（1）旅遊產品的文化品味

旅遊產品的最高競爭是文化品味，因此，優秀的旅遊區當是文化的載體，它綜合地反映旅遊地各個方面的成就，並形成其獨特的歷史文化旅遊特色。

文化品味可以從文化淵源與社會習俗兩方面來體現。例如，江南水鄉傳統城鎮旅遊區，其文化源於中國先秦時期吳文化（包括部分越文化）；而吳文化主要是中原文化與南方文化進行融合滲透演繹而來。因此，以「融合性、發展性」為特徵的吳文化，加速了長江下游地區的早期文化發展，對歷史上中國南北文化交流、融合起了積極的促進作用，特別是宋室南遷（1127年）之後，江南一帶開始成為全國文化中心。在這種大文化背景下，江南社會風俗崇尚讀書習文，孕育了水鄉城鎮獨有的人文環境，在許多名城古鎮裡，留下了許多歷史名士的遺蹟，直至近代仍然是優秀文化人物的薈萃之地。如浙江紹興，歷史知名人士有：賀知章、陸游、徐渭、蔡元培、魯迅等人。名人文化主題形象成為吸引遊客前往紹興旅遊的誘導形象。

（2）環境狀況

從環境狀況可以看出一個旅遊區管理的整體素質。旅遊者進入旅遊區的最初印象就是環境狀況，環境整潔、風景優美會使人心情愉快，增加遊興。

在此需要強調的是旅遊區的環境整潔並不是一個門面形象工程，只要裝點一下即可；而應把它看作是一個旅遊區的整體素質工程來處理，不僅門面要整潔，旅遊區內的各個角落都要整潔　淨。黃山旅遊區之所以遊人四季不斷，與黃山旅遊區山上的遊步道乾淨整潔密切相關。衛生黃山的活動不僅促進了黃山旅遊，而且得到了中國風景名勝區協會的大力提倡與支持。繼黃山後，峨眉山也成了風景衛生山。全國各地的風景區與旅遊區都應以乾淨整潔的衛生形象誘導遊客前往。

（3）居民素質

旅遊區域內的居民整體素質，又稱軟環境，主要反映在旅遊區的社會環境中，它包括社會安定、經濟繁榮和文化進步。旅遊區帶給人們安全感的直接指標是法治程度高和犯罪率低。同時，當地政府和社會公共服務部門辦事效率高，居民禮貌待人，樂於與遊客交流，普通話的普及率及外語的會話率都占有一定的比例；生活井然有序等也是衡量旅遊區軟環境質量的重要指標。

鑒於上述分析，旅遊區的旅遊主題形象可從硬、軟兩個方面來表述，硬體主要突出旅遊區的空間景觀特徵，軟體主要表達民間風土習俗。以此提煉的旅遊地主題形象特徵，其定位才是確切的。

第二節 旅遊發展戰略

‖ 一、戰略分析

（一）整體發展戰略分析

旅遊地域無論是縣域還是市域、省域，都有個廣域的面積；所謂廣域面積是指旅遊地域周邊的地帶。

旅遊發展的整體戰略分析，就是要清晰分析區域內旅遊資源開發建設與區域經濟發展之間的關係，認清區域內各行各業發展與旅遊發展之間的關係。

整體戰略分析不僅要考慮區域內的行業發展之間的關係，還要分析區域周邊的旅遊地與本旅遊區的相關關係。研究分析外部性發展條件，能幫助旅遊區充分認識本旅遊區的特色以便找準發展方向。

（二）旅遊區發展前景分析

旅遊區域發展前景分析主要解決旅遊區發展的潛力問題，它可根據區域內旅遊產業發展的優劣勢研究而得出。通常可透過旅遊區基礎條件，包括資源特點、服務設施、區位條件、交通條件等來分析旅遊業發展潛力。

旅遊資源特色與交通條件是支撐旅遊業發展的兩個基本條件，資源無特色，對遊客就沒有吸引力；交通條件艱難，則遊客到達困難。因此，客觀地分析旅遊資源的特性與旅遊地的交通條件，是正確評判旅遊地發展前景的關鍵。

旅遊業是關聯性、綜合性很強的產業。旅遊與交通、公共服務、通訊、文化、治安、醫療衛生、服務接待等產業關係密切，各產業協調是發展旅遊業的基本保證之一，因此，對旅遊區發展前景分析應避免超出其他行業支撐的過高目標。

（三）旅遊區域發展的環境分析

旅遊區域的環境分析包括自然環境分析與人文環境分析。

自然環境分析要充分認識到環境對資源保護的重要意義，旅遊開發必須堅持科學發展觀，堅持可持續發展的前提。

旅遊資源開發應遵循「嚴格保護、合理開發、永續利用」的原則。對於那些不可再生的旅遊資源，應嚴格開發程序，需經過資源主管部門的審批同意後，方可在可持續發展戰略下合理開發利用。

人文環境分析包括對政策環境、經濟發展環境及人文社科環境的分析。其中，政策環境包含政府對旅遊業發展的支持力度；經濟發展環境主要分析區域內經濟發展的基本狀況，人均收入以及消費水平。由於旅遊業是個有閒、有錢才能開展起來的活動，因此地區的經濟狀況對當地的旅遊業發展有著直接的影響；人文社科環境涉及旅遊地當地的社區建設和旅遊地社區居民的整體素質教育，人文社科環境優越，則遊客賓至如歸。

二、戰略部署

旅遊區應針對旅遊區域的具體情況，特別是旅遊業存在的劣勢與不足，提出切合旅遊區發展的戰略部署。一般來說，戰略部署主要有下列幾個方面：

（一）政府主導戰略

根據旅遊業自身的特點，在以市場為主配置資源的基礎上，充分發揮政府的主導作用，爭取旅遊業的大發展。政府主導並非是指政府包辦，旅遊產品的融資、建設、經營要走市場化道路。政府的功能主要體現在兩個方面：一是透過法規和政策手段對內加強服務和協調，增強競爭力；二是透過加大宣傳促銷力度，對外樹立主打產品及旅遊區域的形象工程。

（二）錯位發展戰略

旅遊區域要做強自身的旅遊事業，必須要從地區經濟發展中脫穎而出，戰略部署必須從自身的資源特色出發。所謂錯位發展，是指重點建設有別於周邊地區已開發成功的旅遊產品，走自己的道路，與周邊地區形成互補共濟的部署局面。

（三）產品定位戰略

旅遊產品的定位是旅遊區域戰略部署的核心。通常，旅遊區域內的產品會出現多樣化的問題，所謂產品定位戰略是指在眾多的旅遊產品中選擇主題，且主題定位能夠帶動其他產品共同發展。因此，產品定位戰略部署正確，則旅遊區域發展方向正確，經過若干年的發展，旅遊區就可能成為國內著名的旅遊區。

（四）重視中心城市戰略

區域中心城市是指距離旅遊區域最近的較大客源區，是旅遊地必須確保的基本客源市場。因此，在旅遊區的戰略部署中應該高度重視中心城市的市場，將這一基礎市場牢牢地抓在手中。同時，戰略部署還應高度重視時間距離的概念，將那些透過航空、鐵路，在短時間內能到達的省會城市及其地區中心城市的客源市場也納入基礎客源市場，以確保短距離出遊市場中一塊固定的份額。

重視中心城市戰略部署亦要重視較高端的旅遊產品開發，這些旅遊產品可能不適應於廣大普通消費者，但是卻較適合於高端客源市場。這些產品可向京津市場、長三角市場、珠三角市場開發，以此帶動區域旅遊業的整體發展。三大中心城市帶分別為華南、華東和華北。因此，三大客源區促銷策略基本相同，都可以利用火車夕發朝至的優勢，大規模吸引遊客；利用航空交通的便捷，吸引高端遊客。

（五）跨越發展戰略

旅遊區域的發展建設在兼顧常規性的觀光旅遊產品的同時，應注重開發建設高檔高層次的休閒渡假會議類旅遊產品，實現產品類型的跨越式發展。

隨著人們生活水平的提高，高質量的旅遊形式正在逐步取代傳統的觀光旅遊，人們經過長途跋涉後更願意待在一個安靜舒適、溫馨愉悅的休閒勝地。因此，旅遊產品的開發戰略部署應以跨越式的思維，在旅遊服務設施方面，可根據旅遊區域的產品特色與客源市場的對象，適量地建設一些高檔接待設施，提高旅遊發展的高端接待能力。

（六）整合發展戰略

從形成全區域旅遊發展總體優勢出發，強化發展「大旅遊」所需要的整體動力，對旅遊產業和旅遊生產力布局進行整合。

產業整合方面：從旅遊外部著手，形成工業、農業、交通、商貿、科技、文化和教育發展與旅遊業發展的良性互動，使旅遊區域成為旅遊用品、設備的生產和研發基地。

生產力布局整合方面：從大區域全局著手，形成各旅遊分區和旅遊地鄉鎮既有分工、又有合作的層次分明的區域旅遊目的地體系，使旅遊目的地的吸引力不斷得到提升和鞏固。

第三節 旅遊發展目標體系

一、總目標定位

系統目標是系統分析和系統設計的出發點，是系統所要達到的目的的具體化。目標分析的任務是論證目標的合理性、可行性和經濟性，是在系統目的已經明確的情況下，從多種可能的目標中選擇較為合理的目標。因此，目標的提出要有充分的依據，制定的目標應當穩妥且有實現目標的具體方案作為保證。旅遊區域發展目標體系就是促進旅遊地永續利用，而永續利用的前提是妥善保護旅遊地

的旅遊資源，因此，旅遊目的地發展目標系統可確定為：「妥善保護，永續利用，可持續發展」。然而，僅確定旅遊地目標的發展方向還不行，要使目標具體化，還要建立系統目標的指標體系且要目標層次清楚又不忽略重點，當各個目標矛盾發生衝突時，要擺明矛盾，清理線索，進行必要的調整，不能掩蓋矛盾。

旅遊目的地發展總目標，定位主要依託旅遊區域的資源狀況與地區經濟發展情況以及旅遊發展的基礎條件。通常，旅遊區域發展總目標定位可從目的地發展定位與產業定位兩方面融合。目的地發展定位可分為重點旅遊區域定位與一般旅遊區域定位兩部分。

（一）目的地發展定位

1.重點旅遊區域

綜合旅遊服務細緻到位，旅遊產品具有較強競爭力，在客源市場中營造良好的口碑，代表性產品具有較高全國知名度。

2.一般旅遊地區

具備旅遊區的基本特徵、合適的旅遊接待能力、良好的旅遊形象，具有一定的知名度。

（二）旅遊產業定位

確定旅遊區的第一、二、三產業發展力度與比例。依據旅遊業發展的實際情況培育旅遊產業的經濟增長點，為區域的經濟發展提供原動力並逐漸將旅遊業培植成為地區經濟的重要產業甚至支柱產業之一。

例如，隆化縣旅遊業發展總目標與隆化縣的旅遊資源狀況及整個社會經濟、基礎設施條件，以及整個承德市旅遊所面臨的新的飛躍是密不可分的。隆化縣的重點旅遊資源主要為董存瑞烈士陵園與溫泉，因此隆化縣旅遊業發展總目標定位如下：

透過十～十五年的努力，將隆化縣城面貌和承德市發展的整體風貌融為一體，重點發展隆化縣紅色旅遊和溫泉旅遊，並將隆化縣旅遊產品建成承德市旅遊

的新亮點和新的旅遊目的地，作為承德市旅遊業發展的補充，旅遊業將成為隆化縣社會經濟發展新的經濟增長點並逐步成為支柱產業之一。

又如，湖北大冶市是個礦業城市，隨著礦產資源逐步減少，城市的產業結構將面臨調整，地質公園與礦山公園將是城市轉產的重要基礎，利用好礦山公園發展旅遊業將使城市平穩轉型過渡。因此，大冶市的旅遊發展總目標定位是：充分利用礦山公園的地質景觀資源，建設旅遊城市的軟硬體設施，使城市具備良好的旅遊接待能力。並且根據旅遊業的發展趨勢，建設城市休閒渡假設施等旅遊產品，將大冶建成國內知名的旅遊觀光與休閒渡假城市。將旅遊業培育成大冶市新的經濟增長點，並力爭成為大冶市產業轉型後的重要產業，甚至支柱產業之一。

二、分期目標定位

要實現旅遊發展總目標，尚要對目標進行系統結構分析，建立系統的分層次結構分項目體系。對一個複雜的系統，如果沒有一個確定其合理結構的方法，沒有一個考慮整體優化的方案，那麼系統的分析與設計將無法進行，也會對系統的運行產生不良的技術和經濟後果。系統結構分析的目的，就是要找出系統結構上的整體性、適應性、相關性、層次性的特徵，使系統的組成要素及其相互關聯在分布上達到最優結合和最優輸出。

旅遊區域發展總目標至少要經過夯實基礎、打造亮點和完善發展三個階段。因此在旅遊區域發展總目標下至少應有三個層次的分目標，共同構建旅遊地發展的目標體系，根據目標系統構成上的整體最優化結合的原則，旅遊地發展目標系統中的各層次分目標都應圍繞著「妥善保護，永續利用，可持續發展」的基本原則來制定。

（一）層次分期目標

為實現旅遊發展總目標，旅遊發展規劃需要建立下列三個層次分期目標。

1.夯實基礎

全面啟動振興旅遊產業計畫，以旅遊區面貌基本改觀、旅遊基礎設施基本到

位為目標，為下一階段打造旅遊的新亮點和新的目的地奠定基礎。啟動近期的旅遊項目與旅遊服務設施建設；打造能夠產生轟動效應的標誌性景觀景點；全面啟動旅遊資源的保護程序，防止旅遊項目開發過程中出現資源破壞的現象，樹立旅遊區的嶄新形象。

2.打造亮點

在旅遊項目近期建設的基礎上，打造能夠產生轟動效應的標誌性景觀景點；全面啟動旅遊資源開發程序，建立在保護基礎上的旅遊資源開發，引導資源朝著正確的方向發展，完成旅遊區域的形象工程建設。

3.完善發展

在旅遊產業已經形成一定規模的基礎上，以旅遊業帶動相關產業為目標，全面推進社會經濟發展，最終形成旅遊地社會經濟發展的支柱產業，推動區域經濟，滿足人民群眾日益增長的物質生活和精神生活的需求。

（二）時間分期目標

有些旅遊區域將分期目標設置為近、中、遠三期，它也是近期夯實基礎，中期打造亮點，遠期完善發展。例如，大冶市的旅遊發展規劃的分期目標就是用近、中、遠三期來實現的。

1.近期（2005～2010年）

嚴格保護現有的自然與人文資源；嚴禁破壞森林植被與污染湖泊資源；控制風景區的土地利用與開發；整治現有的部分接待設施，主要以開發雷山、銅綠山銅礦遺址，大泉溝、大王山、天臺山、黃金湖等旅遊景區為主。完善布局並形成一定的規模，積極開發旅遊產品，啟動中、遠距離的市場行銷。積極開拓國內市場，利用「青銅文化」的知名度及四季特色旅遊的生態環境，開展渡假、休閒遊憩等旅遊活動，將大冶建成初具規模的觀光遊覽勝地，使旅遊產業成為大冶產業發展的新的經濟增長點。遊客量達到45.6萬人次。

2.中期（2011～2015年）

　　利用近期積累的資金，加大旅遊投入，建設高等級區內交通及對外交通、高等級的會展會議中心及相應的接待設施與休閒娛樂設施。積極發展渡假休閒旅遊和節慶會議旅遊，形成比較完善的旅遊產品體系；積極開展申報銅綠山世界文化遺產、國家級礦山公園和地質公園，將大冶建成華中地區著名的渡假旅遊勝地；使旅遊產業成為大冶產業結構中的重要產業，並逐步轉化為支柱產業之一。遊客量達到113.5萬人次。

　　3.遠期（2016～2025年）

　　到2025年，全部實現戰略目標，將大冶建成旅遊設施齊全的休閒渡假勝地；使大冶的旅遊知名度與旅遊吸引力在國內具有一定的地位。旅遊產業形成規模效益，並且帶動相關產業，全面推進社會經濟發展，最終形成大冶產業轉型後社會經濟發展的支柱性產業。遊客量達到234.6萬人次。

第四章 旅遊規劃的內容與方法

第一節 旅遊規劃編制的任務

‖ 一、旅遊規劃編制的層次

旅遊規劃一般可以分為區域旅遊發展戰略規劃、旅遊區總體規劃和旅遊項目詳細規劃三個層次。

區域旅遊發展戰略規劃，主要解決區域內旅遊業發展的戰略思路，編制旅遊發展時序與確定區域旅遊發展戰略目標；旅遊區總體規劃主要解決旅遊區的發展定位及其發展方向；旅遊項目詳細規劃則突顯旅遊景區規劃項目建設藍圖，為建設施工設計打下基礎。三個層面的旅遊規劃從宏觀到微觀，逐漸明晰旅遊區域的發展與建設輪廓。

（一）區域旅遊發展戰略規劃

規劃是政府關於發展目標的決策。因此，儘管各國社會經濟體制、旅遊發展水平、規劃的實踐和經驗不同，規劃工作的步驟、階段劃分與編制方法也不盡相同，但規劃基本上都按照由抽象到具體、從戰略到戰術的層次決策原則進行。

區域旅遊發展戰略規劃階段，主要是研究確定地區旅遊發展目標、原則、戰略部署等重大問題，並為制定後一階段旅遊區規劃提供依據。後一階段規劃的對有關問題的深入研究和制定方案，也可以反饋到前一階段，作為前 階段工作的調整及補充。

區域旅遊發展戰略規劃，通常可以根據行政管轄的範圍劃分為省、市、縣三個不同層次的旅遊發展戰略規劃，這主要基於以下三個方面考慮：完善和深化區

域旅遊發展戰略規劃的客觀要求；完善省、市、縣三級行政體制和諧發展旅遊業的要求；切實保證發揮重點旅遊區的作用，並促使其與當地社會協調發展。

中國的旅遊規劃工作要提高科學性，重要途徑之一是從區域入手，開展省、市、縣域經濟社會發展的調查研究，進行相應的市、縣域旅遊體系規劃，在此基礎上對重點旅遊區發展進行綜合部署，避免重點旅遊區規劃工作孤立地就旅遊區論旅遊區。

制定區域旅遊發展戰略規劃，其目的之一就是發揮重點旅遊區的作用，並透過區域經濟社會發展戰略和旅遊體系規劃，對區域內旅遊區劃布局、交通運輸網及其他基礎設施、旅遊服務區發展進行綜合安排，使區域內的旅遊設施逐步協調發展為統一整體。

（二）旅遊區總體規劃

旅遊區總體規劃可根據需要編制旅遊區總體規劃綱要，對總體規劃需要確定的主要目標、方向和內容提出原則性意見，作為總體規劃的依據。

旅遊區總體規劃可根據實際需要，對特大旅遊區或大型國家重點風景名勝區，在旅遊區總體規劃的基礎上編制分區規劃，進一步控制和確定不同分區的土地用途、範圍及其容量，協調各項基礎設施和公共設施的建設。有不少風景名勝區和旅遊區，由於行政區劃分不歸同一地區管理，旅遊區的建設與管理難以形成統一，因此也往往開展分區規劃，以獲得與行政區域一致的管理權限，從而有利於各項規劃建設的協調與發展。

旅遊區總體規劃期限一般為二十年，應對旅遊區的發展遠景及方向作出輪廓性的安排。近期計畫應納入總體規劃的編制體系中，因此在旅遊區總體規劃階段應對近期建設項目作出安排，近期規劃期限一般為五年。

（三）旅遊項目詳細規劃

旅遊項目詳細規劃是以總體規劃或分區規劃為依據，詳細規定建設用地的各項控制指標和規劃管理要求，或直接對建設項目作出具體安排和規劃設計。

旅遊區項目詳細規劃根據任務性質的不同，分為控制性詳細規劃和修建性詳

細規劃兩種。

1.控制性詳細規劃

作為旅遊區規劃管理和綜合開發、土地有償使用的依據，控制性詳細規劃主要內容如下：

詳細確定規劃地區各類用地的界限和適用範圍，規定各類用地內適建、不適建、有條件可建的建設類型；規定交通出入口方位、建築後退紅線距離；在允許建設的地區，提出建築高度、建築密度、容積率的控制指標等。

確定旅遊區各級道路的紅線位置、斷面、控制點坐標和標高；根據規劃容量，確定工程管線的走向、管徑和工程設置的用地界線；制定相應的土地使用與建築管理規定細則。

控制性詳細規劃的文件：包括土地使用與建設管理細則和附件，規劃說明及基礎資料收入附件；主要圖紙包括：規劃範圍現狀圖、控制性詳細規劃圖；圖紙比例為1：1000～1：2000。

旅遊區的控制性詳細規劃，對旅遊區的資源保護有獨特的意義，尤其對那些不適宜建設的核心保護區域，規劃應嚴格控制，嚴格按國家有關資源保護的管理條例辦。對那些適建地區如旅遊服務區也應嚴格控制建設量，特別是對一些建築風格應嚴格控制，以確保旅遊區的建設與地域環境和歷史文化相和諧。

2.修建性詳細規劃

在近期需要開發修建的地區，應編制修建性詳細規劃，主要內容如下：

對旅遊景區建設條件進行分析和綜合技術經濟論證；對建築和綠地進行空間布局、景觀規劃設計並繪製總平面圖；對道路系統和綠地系統進行規劃設計；進行工程管線規劃設計和垂直規劃設計；估算工程量、拆遷量和總造價，分析投資效益等。

修建性詳細規劃的文件：規劃文件為規劃設計說明書；主要圖紙：規劃範圍現狀圖、規劃總平面圖、各項專業規劃圖、豎向規劃圖、反映規劃設計意圖的透

視圖等。

這三個層次的旅遊規劃，從宏觀到微觀，層次漸進。區域旅遊發展戰略規劃從宏觀上指明地區旅遊業發展的方向；旅遊區規劃則將地區旅遊發展方向中所確定的旅遊項目及其遊憩場所落實到土地上，且根據各地塊的資源特點布置出各有特色的不同旅遊功能區域；旅遊項目詳細規劃或風景區詳細規劃透過工程技術方法將規劃布置表達出來，為後面的發展建設繪製出清晰的發展建設藍圖。

二、各層次規劃的主要任務

（一）旅遊發展規劃體系及其任務

旅遊發展戰略規劃，包括國際旅遊發展戰略規劃、國內旅遊發展戰略規劃兩個不同體系的旅遊發展戰略規劃。前者為國家間的合作與協調規劃，是個較為複雜的國際協作體系；後者是國家內部旅遊產業體系規劃，一般可分國家、省、市、縣四個不同等級。

1.國際旅遊發展戰略規劃的基本任務

國際合作的旅遊發展戰略規劃通常由世界旅遊組織及其分支機構組織制定。這個層次的規劃主要包括國際交通服務及交通流程；不同國家之間旅遊吸引物特色的互補；鄰國的旅遊設施及基礎設施發展規劃；多國的旅遊市場戰略及其旅遊產品的推銷。

國際旅遊規劃的開展至今仍相當薄弱，因為它取決於規劃範圍內的各國之間的合作。國際旅遊發展規劃是全球旅遊業發展的重要組成部分，若規劃領域內的國家能通力合作，那麼不僅鄰國之間的旅遊能很好地開展，甚至跨地區的洲際旅遊也能很好地展開。

2.國家旅遊發展戰略規劃的基本任務

國家旅遊發展戰略規劃通常由國家旅遊主管部門領頭制定，主要完成下列幾

方面的任務：

　　總體規劃制定全國旅遊發展戰略及各項方針政策，協調全國各地旅遊區沿著總體方針發展；規劃和制定國內外旅遊交通網絡；協調國內重點旅遊發展區劃，宣傳和促銷在國際上有影響的重點旅遊目的地。國內旅遊基礎設施的發展規劃，總體規劃國內旅遊賓館的數量、類型和質量（檔次）以及其他旅遊設施、設備及服務需求；國際旅遊市場的動態研究，國內旅遊市場分析及旅遊項目策劃；旅遊從業人員的再教育及培訓工作和旅遊高等教育；分析研究旅遊對社會文化、環境、經濟的影響及促進正效益發展的標準和措施的制定；確定旅遊業發展中的技術標準，如星級賓館的評定標準、導遊等級的評定標準、最佳旅遊區的軟硬體指標等。

　　國家旅遊發展規劃中的近期發展項目，應納入國民經濟發展計畫，具體講，就是納入國家五年計畫中，這樣才能使旅遊發展規劃的內容落到實處。

　　3.地區旅遊發展規劃的基本任務

　　地區旅遊發展規劃通常是一個省、一個市或者一個縣域的旅遊發展規劃。

　　地區性旅遊發展規劃，在國家旅遊發展規劃和旅遊發展政策指導下制定，主要包括：

　　制定地區的旅遊發展策略和政策；建立地區內部進出的交通網絡；確定旅遊發展區域位置，包括風景區位置，即旅遊資源相對聚集之地；總體規劃地區主要旅遊吸引物，抓住特色，突顯主題；旅遊發展區域環境容量分析及旅遊市場分析，旅遊項目策劃和產品的宣傳、行銷策略；旅遊接待設施的位置、類型、數量及其他旅遊設施的需求；分析旅遊業發展對地區的環境、社會文化和經濟的影響，制定地區旅遊環境的保育措施；制定地區旅遊發展組織結構，制定旅遊法規和投資政策；地區的旅遊教育及旅遊從業人員培訓；確定近、中、遠三期旅遊發展目標及實施措施，使旅遊發展規劃具有可操作性。

　　地區旅遊發展規劃，有時可能不屬同一行政區管轄，跨省、跨市或跨縣，如太湖風景名勝區，就跨越了浙江、江蘇兩省。這些地區的旅遊發展規劃應統一編

制，以免出現旅遊項目重複建設。

（二）旅遊區總體規劃的基本任務

1.總體規劃

在國家和地區旅遊發展戰略規劃的基礎上，還需要在旅遊資源相對集中的地區編制旅遊區總體規劃。旅遊區總體規劃屬區劃，是對區域內旅遊項目做出總體布置的系統規劃，因此旅遊區總體規劃嚴格地講應該有區域邊界及其紅線範圍。目前，中國用於發展旅遊的景區有國家風景名勝區、國家森林公園、國家地質公園、國家歷史文化名城及名鎮等。這些區域都有嚴格區域範圍，且不少都是國家4A旅遊景區和國家優秀旅遊城市。旅遊區總體規劃的基本任務包括：旅遊資源調查與評價；遊客量測算及旅遊接待設施規劃；旅遊項目策劃及主要旅遊產品開發；旅遊基礎設施規劃；旅遊區內外交通及道路規劃；旅遊資源保育計畫；旅遊區功能分區及土地利用規劃；近期建設項目策劃與投資預算；旅遊區管理體制規劃等。

旅遊區總體規劃是操作性較強的區域旅遊發展規劃，規劃中的項目設施、基礎設施和生態環境設施都應落實到土地規劃中，並且力求用地平衡。尤其對近期需要開發建設的項目，應納入實施和典型規劃設計中。

2.分區規劃

旅遊區可根據需要或者行政區域的實際編制分區規劃。在中國，由於行政管理權限問題，跨地區的旅遊區總體規劃有時很難管理到兩個不同的行政區域，因此在區域總體規劃的基礎上，依據總體規劃的基本內容，編制分區規劃，很有必要。例如，山東的膠東半島國家風景名勝區，跨越了煙臺市、威海市等市縣及一些島嶼，因此在膠東半島旅遊區總體規劃的基礎上，劉公島等島嶼分別編制了分區旅遊規劃，對當地的旅遊發展具有實際的指導意義。

旅遊區分區規劃的任務是：在總體規劃的基礎上，對分區範圍內的旅遊項目、旅遊公共設施、基礎設施的培植作出進一步的規劃安排，為詳細規劃和規劃管理提供依據。

旅遊區分區規劃的主要規劃任務：原則確定分區內旅遊項目及其用地、建築用地的容量控制指標；確定區級公共設施的分布及其用地範圍；確定分區範圍內主、次幹道的紅線位置，對外交通設施以及主要交叉口、廣場、停車場的位置和控制範圍；確定分區範圍內的生態環境系統、河湖水面、旅遊資源保護範圍，提出空間形態的保護要求；確定基礎工程服務範圍以及主要工程設施的位置和用地範圍。

分區規劃文件：包括規劃文本和附件，規劃說明及基礎資料收入附件；主要圖紙包括：分區現狀圖、分區規劃總圖、分區土地利用規劃圖、各項專業規劃圖等。圖紙比例為1／5000。

（三）旅遊項目詳細規劃的基本任務

詳細規劃是對旅遊區內各景點範圍內的風景等遊覽設施、酒店等接待設施、遊憩娛樂場所、區內的道路交通系統、遊步道、綠化等做出的詳細安排。詳細規劃根據其任務性質的不同，可以分為控制性詳細規劃和修建性詳細規劃。

1.控制性詳細規劃

控制性詳細規劃的主要任務是以總體規劃或分區規劃為依據，詳細規定旅遊項目的建設用地的各項控制性指標和其他規劃管理要求，強化規劃的控制功能，並且指導修建性詳細規劃的編制。其主要任務有下列幾方面：

確定旅遊規劃區範圍內的各類旅遊項目的建設用地面積，劃出用地界線；規定各旅遊項目土地使用與建設容量、建築風格與形式、交通配套設施及其他控制要求；確定規劃範圍內的各級道路的紅線範圍及其控制點坐標與標高；根據規劃建設的容量，確定規劃區內的工程管線的走向、管徑及其工程設施的用地界線；制定規劃區範圍內與各旅遊項目相應的土地使用及建築管理規定。控制性詳細規劃的用地範圍應該是功能相對完整或地域相對比較獨立的地區，以便於用地平衡與控制管理。控制性詳細規劃的圖紙比例一般為1／2000。

從旅遊項目控制性詳細規劃所面臨的任務看，旅遊項目的控制性規劃與城市規劃的控制性詳細規劃一樣，都是對規劃區範圍內的土地使用作出控制性的有關

規定。不過，旅遊區域內的用地控制性詳細規劃比城市規劃的控制性詳細規劃難度更大，因為在規劃區範圍內的用地上，旅遊區域的地塊上有可能承載著風景如畫的旅遊資源，所以土地控制性規劃既要對原有資源進行保護控制，又要對新建項目的建設實施控制，保護與發展的矛盾聚集在同一塊用地上。因此，編制旅遊區域的控制性詳細規劃，應以保護生態環境與地域文化遺產資源為本。

2.修建性詳細規劃

修建性詳細規劃以控制性詳細規劃和旅遊區總體規劃為依據，將旅遊項目的建設內容，在規劃區內進行空間布置。其主要的規劃任務如下：

旅遊項目及其旅遊地的建設條件分析和綜合技術經濟論證；旅遊地建築與生態環境布置，包括綠化的空間布局，繪製總平面圖；旅遊地道路系統規劃設計；工程管線的規劃設計；豎向規劃設計；估算工程量、拆遷量和總造價，分析投資效益。

三、旅遊規劃編制的基本原則

（一）促進旅遊區域生態與社會可持續發展

1987年，聯合國環境與發展委員會發表了《我們共同的未來》，全面闡述了可持續發展的理念。在1992年，聯合國環境與發展大會達成《全球21 世紀議程》，標誌著可持續發展開始成為人類的共同行動綱領。

1.可持續發展的概念

根據《我們共同的未來》中對可持續發展的闡釋，可持續發展是既滿足當代人的需要，又不對後代人滿足其需要的能力構成危害的發展。具體而言，可持續發展的內涵是經濟、社會和環境之間的協調發展。

（1）經濟與環境

經濟增長不僅使人類的基本需求得到滿足，也為環境保護提供物質基礎。但是，可持續發展強調經濟增長的方式必須具有環境的可持續性，即最少地消耗不

可再生的自然資源,對環境影響絕對不能超過生態體系的承載極限。

（2）社會與環境

強調社會公平是確保可持續發展的前提,即不同的國家、地區和社群能夠享受平等的發展機會,這種發展機會不是以犧牲部分國家、地區和社群的利益為代價。

2.可持續發展的支撐體系

可持續發展是系統工程,需要全社會的共同努力。管理體系:各級政府必須發揮主導作用,建立相應的機構體系,制定國家和地方的可持續發展的議程,這將是指導可持續發展的行動綱領。法制體系:可持續發展必須得到法律保障,規範全社會的行動,控制人類活動可能產生的環境影響。科技體系:滿足人類基本需求的經濟增長必須建立在科技創新而不是無限制地消耗自然資源的基礎上。教育體系:可持續發展要求改變人類的觀念和行為模式,建立可持續發展的環境道德需要教育的支撐。決策體系:可持續發展涉及資源的再分配,必然會影響到國家、地方和社區的利益,決策過程中廣泛的公眾參與是十分必要的。

（二）保護旅遊資源的真實資訊

真實資訊是自然界與人類歷史發展過程中,某個歷史階段的真實寫照。如火山口,它是地球發展演變過程中,某次火山噴發後留下的遺蹟。又如,蘇州古典園林,是明清時期文人墨客建造的私家花園而遺留至今。因此,真實資訊不僅反映了自然界發展演繹的過程,而且也反映了人類社會發展進步的程度,是地球演化與人類發展的真實的實物資訊。

1.真實資訊的環境性特徵

真實資訊的環境性是指真實資訊與它所處的環境是密切相關的,包括所處的地域生態群落及其地理環境。真實資訊與環境兩者為互為依託、互為依存的關係。因此,我們在保護真實資訊本身的同時,應重視保護真實資訊所處的地域環境,這樣才能使真實資訊得以永續利用。例如保護桂林山水風光,如果不保護灕江上游的水域環境,那麼上游漂浮下來的汙染物將使桂林山水之風光不再。

2.真實資訊的文化性特徵

真實資訊的文化性是指區域發展與區域歷史文脈密切相關。不同的地理區域和不同的民族，在不同的歷史階段、不同的生活環境中逐漸形成了各具風格的生活方式和生產方式，從而誕生了各自的文化類型。真實資訊的文化性特徵既反映了人類發展史上各地域人類發展過程中的文化差異，同時也表達了當時當地的民風、民俗、科技與文化水平以及社會發展進步的程度。因此，保護真實資訊的文化性，既保護了旅遊賴以發展的文化基礎，又搶救了一些有可能失傳的民族文化，從而使世界文化多元化且更加精彩。

第二節 旅遊發展規劃的主要內容與方法

一、綜合評價規劃區域內的旅遊業發展條件

旅遊區域的發展與自然條件密切相關，這不僅僅是指某些旅遊資源依託自然條件而存在，而且是指整個旅遊區域的發展都離不開自然條件的支撐。例如，地形條件將影響旅遊區域的空間形態；氣候、水文、地質與生物條件可能影響旅遊工程的建設，直至它的發展。

（一）自然條件的分析

自然條件的分析主要是對地質、水文、氣候及地形等條件的分析，研究自然條件對旅遊發展的影響程度。

1.地質條件分析

地質條件的分析，主要表現在對與旅遊發展用地選擇和工程建設有關的工程地質方面的分析。

建築地基：旅遊地各項工程建設都由地基來承載。自然地基的構成無非是土與石。由於地層的地質構造和土層的自然堆積情況不一，其組成物質也各有不同，因而對建築物的承載力也就不一樣。了解建設用地範圍內不同的地基承載力，對旅遊地用地選擇和建設項目的合理分布以及工程建設的經濟性，無疑是重

要的。

表4-1 地基承載力數值

類別	承載力（t/m²）	類別	承載力（t/m²）
碎石（中密）	40～70	細砂（很濕）（中密）	12～15
角礫（中密）	30～50	大孔土（濕陷性黃土）	15～25
黏土（固態）	25～50	沿海地區淤泥	4～10
粗砂、中砂（中密）	24～34	泥炭	1～5
細砂（稍濕）（中密）	16～22		

表4-1是各類地基的承載力數值，但有些地基土壤常在一定條件下改變其物理性狀，從而對地基的承載力帶來影響。例如，濕陷性黃土，在受濕後引起結構變化而下陷，可導致建築的損壞。再如，膨脹土的受水膨脹、失水收縮的性能，也會給工程建設帶來問題。因此，在調查研究各種地基土壤物理性能的基礎上，按照各種建築物或構築物對地基的不同要求，在旅遊項目用地規劃中作出相應安排，並採取防濕或水土保持等措施來減少不利影響。

在沼澤地區，由於經常處於水飽和狀態，地基承載力較低。當必須選做旅遊項目用地時，可採取降低地下水位，排除積水的措施，以提高地基承載能力和改善環境衛生狀況。

對地質條件的分析，還包括對地質構造的有關分析，對地下的有關構造尤其是斷層現象和一些地下溶洞、裂縫以及岩體滑坡、坍塌都應該研究清楚，防止建設過程中出現地質災害。

2.水文條件分析

江河湖海等水體，不但可以作為水源，同時它還在水運交通、改善氣候、稀釋汙水、排除雨水和美化環境等方面發揮作用。但某些水文條件也可能帶來不利的影響，如洪水泛濫等。旅遊區域範圍內的水文條件與區域內的氣候條件、流域內的水系分布、區域的地質、地形條件密切相關。

水文條件分析，對於旅遊區有著重要的意義。旅遊區建設的選址通常依水傍山，因此有些人把旅遊說成遊山玩水。水域條件分析，不僅要求對旅遊區建設用

地有所認識，更重要的是對旅遊區域內水域環境有所認識並對水環境質量作出評價。

3.氣候條件分析

氣候條件與旅遊區的選址有著密切關係。尤其在中國，南北從熱帶到寒溫帶跨越緯度47度；在東西方向上，也因距離海洋遠近而氣候相差懸殊。

氣候條件對旅遊區的發展有直接的影響，晴雨天氣的比例、氣溫情況、降雪時日，都將影響旅遊者的戶外觀光遊賞時間，從而影響旅遊開發建設與發展建設思路。一些旅遊區由於需要克服不利的氣候因素，往往需要增加室內場所，加大建設量。

（1）降水與濕度

中國大部分地區受季風影響，夏季多雨。雨量多少及降水強度對旅遊區的發展影響很大。山洪的形成與暴發威脅著山地風景旅遊區的發展；河湖汛期同樣威脅著湖泊風景旅遊區的發展。對於這一類風景旅遊區，規劃必須調查清楚旅遊區域的降水規律，做好預防工作。

相對濕度隨著季節不同而異，濕度的大小與人有否舒適的溫熱感密切相關。因此，處於乾燥地區的旅遊區域，要加大綠化與水域環境的建設，以調劑區域的相對濕度。

（2）溫度

溫度對旅遊區域的發展有著重要作用。人們出遊總是要作溫度的比較，冬去海南、夏去北戴河是許多旅遊者的選擇。當然，也有人冬去哈爾濱，就為著去感受東北的冰天雪地，此當另作別論。

溫度的差異是由於地球的球面所接收到的太陽輻射強度不一所致，由赤道向北每增加一緯度，氣溫平均降低1.5度左右。氣溫經緯的變化是由海陸位置不同所引起的。海陸氣流對溫度影響最大。

4.地形條件分析

按自然地理學劃分的地形類型，主要為三大類，山地、丘陵與平原，其中山地又可分為高山、中山和低山。由於不少旅遊區依山而建，山地地形風貌對旅遊區域的發展有舉足輕重的作用，山地的高低錯落，山坡的陡峻曲直，對風景區建設有直接影響。

山地的高程和風景旅遊地各部位的高差，是對山地旅遊制高點的利用的有力依據，可謂「無限風光在險峰」。山地的高度亦是旅遊區發展用地豎向規劃設計、地面排水及洪水防範等方面規劃的重要依據。

（二）歷史文化沿革分析研究

歷史沿革分析是研究旅遊區域發展條件的重要組成部分。任何一處旅遊區都有它自身的淵源與歷史，對歷史沿革的研究，能追尋出旅遊區發展的軌跡及尋覓出該地域的歷史事件和文化名人，梳理出旅遊地的發展文脈。

例如，商丘古城的旅遊發展規劃，歷史沿革的研究對規劃造成了積極的作用。中國姓氏中最靠前的100個姓，源於商丘的就有50多個。因此，若要在商丘開展姓氏溯源，則商丘的歷史沿革的每一個環節都必須研究清楚。

1.歷史行政區劃研究

歷史行政區劃分析是查找旅遊區域文脈的重要依據，也是找尋旅遊區域歷史重要地位的重要依據。比如，據商丘縣誌記載：秦、漢、三國、西晉、南北朝時商丘均為睢陽縣，隋、唐、五代、北宋均為宋城，金、元復為睢陽縣，明嘉靖二十四年（1545年）從歸德府中析出商丘縣，清代沿明制。1960年8月廢縣，併入商丘市。1961年10月復設商丘縣。1997年撤銷商丘縣，分設商丘市梁園、睢陽兩市轄區。從上述記載中，可以了解到商丘古城是歷代統治階級在這一地域的政治、經濟、文化中心，也是兵家必爭之地，故築有堅固的城垣。據《漢書》記載：西漢梁國都城「城方三十七里……」。趙宋時，城周十五里四十步。明弘治十六年至正德六年（1503～1511年）始築成今城。商丘古城城區百業繁榮，為豫東重鎮，魯、豫、蘇、皖邊界地區物資集散地。

2.歷史事件的分析

歷史事件是旅遊文化內涵不可或缺的組成部分。有些歷史事件甚至是旅遊區域的旅遊主題。例如，董存瑞革命烈士的英雄事蹟，就是隆化縣旅遊規劃的主題內容，該內容甚至成為推動承德市紅色旅遊的重點內容。同時，它還是國家100個紅色旅遊項目之一。

歷史事件常常與歷史人物緊密相連，上述董存瑞烈士就是一例。商丘古城南城門外的張巡祠旅遊項目的建設也是源於歷史事件。張巡血戰睢陽帶來了今天商丘的特殊旅遊優勢。

張巡，唐代鄧州南陽人，以睢陽（商丘）之戰而著名。玄宗年間，爆發安史之亂。肅宗至德二年（757年）正月，叛軍安慶緒部集重兵13萬人圍攻睢陽，睢陽太守許遠告急，張巡時新拜節度副使，鎮寧陵，遂自寧陵率兵三千入援，合兵亦不足七千人。然張巡以區區不足七千之兵，御十餘萬之頑寇，竟堅守睢陽城達九個月之久，戰況極為慘烈。城中糧草斷絕，樹皮剝光，雀鼠捕盡，直至以婦孺老弱為食。後全城僅餘四百人，「幾無噍類」。十月初九日，睢陽城破，張巡以下諸將均殉難，但也使安史叛軍無力南進江淮。中國歷史上大仗鏖戰甚多，睢陽之戰本不突出，國內群眾知張巡之名者並不多。然而，臺灣省同胞對張巡極為崇拜，認為若非張巡死守睢陽，江南必遭塗炭，而臺灣先民多來自江南的浙閩一帶，所以，張巡死守睢陽，也是有大恩德於臺灣人。在臺灣，張巡被神化了，其地位堪比「關羽」，民眾稱「張王爺」而不直呼其名。全臺有大小張巡廟2000餘座，有張巡信眾逾千萬，竟占臺民之半。張巡在睢陽殉難，故而睢陽做張巡的文章，大有可為。當地政府於1990年成立了重建張巡祠委員會。1992年開始建張巡祠，現張巡祠堂已建成。該祠堂建在南城湖南關大街以西，占地較廣，主體建築為一重檐面闊九間的唐代風格鋼筋混凝土結構建築，規模龐大。雖然張巡祠建在此處，選址上頗有不當，在規劃建築學術界爭議很大，但是張巡祠帶來的旅遊效益卻是值得研究的。張巡祠項目建設是臺灣同胞投資的。建成後，每年有不少臺灣同胞來此祭拜，同時也促進了商丘地區的姓氏尋宗遊。

（三）旅遊發展經濟條件分析

旅遊業發展離不開經濟的支撐，與地方產業結構、人均收入、消費水平關係

密切。分析研究地方旅遊經濟的發展條件，可使旅遊項目的開發建設做到心中有數。對地方消費水平了解清楚，既可促進地方旅遊消費的循序漸進，又可使旅遊投資商認清地方消費的能力，開發建設與地方消費能力相適應的旅遊產品。

一般旅遊經濟條件分析主要為下列幾個方面：

1.旅遊規劃區域城鎮基本情況

旅遊規劃區域的城鎮基本情況主要研究城鎮結構體系的基本情況，包括中心城鎮與一般城鎮之間的關係、城鎮之間的交通狀況，以及調查城鎮人口與鄉村人口的分布情況、社區結構及其類型等。

2.旅遊規劃區域內產業結構

旅遊規劃區域內產業結構比例，尤其是第三產業所占比例，是旅遊區生產力結構中的重要指標。由於旅遊區域大多距城市有一定的距離，產業結構常包含第一、第二與第三產業，且第一與第三產業結構比例大於第二產業。旅遊區域的規劃要推動產業結構比例的合理化，推動旅遊經濟增長。

3.旅遊區域消費結構

消費結構有多種劃分方式，但從消費資料對居民生活的需要看，可分為生存消費、發展消費和享受消費三個層次。旅遊消費屬於第三層次的享受消費。

隨著生活水平的提高、城市化進程的加快以及科學技術的發展，人們的消費需求總體上逐步上升。各國發展的經驗表明，當人均GDP達到1000～1500　美元時，生存消費開始降低，而發展消費與享受消費將逐步上升。

二、研究規劃區域旅遊資源保護與可持續發展戰略

（一）資源保護規劃方法

旅遊區域體系中往往涵蓋著風景名勝區、國家森林公園、國家地質公園、國家水利公園、國家遺址地公園等。這些風景名勝之地，有不少本身就是國家4A旅遊景區。這些旅遊區域大都處於風景資源優秀，生態環境和遺產文化特殊之

地，資源保護是規劃的重要內容。

旅遊資源（包括風景資源、遺產資源）保護、風景區發展和遊人活動是旅遊區劃最重要的三個基本元素。而這三個元素中，旅遊資源保護往往與風景區空間發展及遊人活動產生較大的矛盾甚至衝突，保護自然界生態平衡是這些地區發展中最大的難點。

1.旅遊資源評估與實效保護

目前，旅遊區域資源保護不力，除了有管理體制不順的問題外，與資源評估方法欠科學、評價結果可信度不大、評估後沒有實施保護方法也有一定的關係。因此，資源的科學評估和資源的實效保護應成為旅遊區劃的重要課題。

旅遊資源的評估應與資源類型及其本體學科的理論體系研究相結合，而不是憑專家經驗主觀評分。將專家經驗與資源分類研究結合起來進行的評估，才是較為科學的評估。

資源的實際效果保護是建立在資源調查、資源評估的基礎上的。實際效果保護的三個步驟，首先就是資源調查與鑒定，只要是經過鑒定確認的保護資源都應納入保護計畫。其次，區域旅遊規劃中應編制資源保護專項規劃，且保護專項規劃與旅遊發展規劃同步，即該保護的地方重點保護，可引導發展的地方實施可持續發展，保護與發展同步。其三，建立資源保護保障機制與反饋機制，旅遊區域內要建立資源保護督導員制度，確保旅遊資源保護工作在風景區發展建設中落到實處。

2.旅遊風景區空間布局與承載力

風景區發展建設在旅遊區域的空間布局涉及區域土地利用的整體布局與發展。旅遊發展規劃應在戰略層面上，分析旅遊資源所處土地利用的承載力問題，從而將風景區發展建設融入旅遊區域發展的整體布局中。同時，根據旅遊資源所處範圍的遊客承載能力，布局旅遊服務區，將旅遊服務區與旅遊風景區的發展納入旅遊區域戰略發展規劃系統中統一布局，以避免服務區的重複建設和旅遊景區超容量旅遊。

3.遊客活動與旅遊區域發展

針對遊客活動有可能帶來的負面影響，旅遊區域發展規劃可開展對資源保護的科學調查與分析論證研究；根據資源本身的學科類型和特點建立有效科學的保護管理機制及方法。

根據旅遊區域發展規劃系統中各子系統規劃的特點，如風景名勝區、國家森林公園、國家地質公園、國家水利公園、國家遺址公園等資源類型的差異，及其表現出的不同特點，研究各子系統規劃的不同目標與內容，以便根據不同保護對象制定不同的保護措施。

建立旅遊者專項旅遊活動範圍區域。鑒於一些景觀生態的特殊地位，觀光活動不可能在生態景觀區域內自由發展，因此可建立生態旅遊活動區域，在嚴格控制生態容量的基礎上，開展旅遊。

此外，旅遊的發展不僅不能干擾自然生態環境，同時也不應該打擾旅遊區域內原住民的生活，旅遊區域戰略發展規劃中的旅遊空間區劃應與自然環境和原住民社區發展規劃相協調，既有利於旅遊事業的發展又有利於原住民生活，同時還有利於旅遊資源的保護與永續利用。

（二）可持續發展戰略

1.生物多樣性保護與發展研究

生物多樣性的研究，主要涉及地域群落生態學以及大地自然機理的完整性。地域的生物群落多樣性與大地自然機理完整性是密切相關的。大地自然機理完整，山水環境構架齊整，山地資源豐富多樣，植被生長繁榮茂盛，區域群落生態平衡就有可能出現和達到。若大地肌理受到破壞，區域內隨處開山炸石，林木任意砍伐，水土難以保持，維持生物多樣性必然是一句空話。

維護旅遊地的生物多樣性是維護旅遊地長期發展的戰略措施之一，是確保旅遊環境優秀與吸引遊客前往的基礎條件，因此，在旅遊發展戰略規劃中，研究旅遊地的生物多樣性保護將是旅遊地可持續發展的專題內容之一。

2.文化遺產地保護與發展研究

文化內涵是旅遊地發展的又一基礎。人們異地觀光旅遊，目的之一就是欣賞異地文化。旅遊地保護本源文化，也就是在保護旅遊業賴以生存的旅遊特色。開展文化遺產地保護與發展研究，可充分挖掘旅遊區域的歷史文化內涵，提煉旅遊地區的遺產文化特色，引導旅遊者體驗具有地方特色的遊憩項目，使旅遊者感受異域文化的魅力。

3.景觀生態資源保護和生態旅遊發展戰略研究

景觀資源保護與生態旅遊是一對矛盾，矛盾的焦點在於景觀資源所處環境的旅遊容量承載力。由於生態資源的脆弱性和不可替代性，生態景觀資源用於發展旅遊時特別需要制定相應的保護措施，使得景觀生態資源一進入旅遊發展的視角就獲得必要的保護。

‖ 三、研究規劃區域旅遊功能區劃

一個規劃的成功與否，重要的是規劃構思是否清晰，功能布局是否合理。清晰的構思，合理的布局，規劃的「動、靜脈」鋪設得當，「心臟」跳動就會正常。研究規劃區域旅遊功能區劃的目的，主要是突顯旅遊區域的發展主題及其相關體系。因此，在旅遊區域功能區劃系統中，各區劃基本上要能體現各自的旅遊主題，但又不完全封閉於各自的系統，從縱向看，旅遊線路的組織可以互相串聯；從橫向看，各自依託的功能也可以互相借鑑。一些旅遊服務功能區，應統籌兼顧，沒有必要到處設置旅遊服務設施，特別是緊鄰旅遊資源核心保護區域，要儘量少建旅遊服務接待設施或者不建。這樣既可防止核心保護區的環境退化問題，又可促進服務區整體開發，形成服務街區的整體效益，同時也便於環境整體治理，防止人流量過於密集給景觀資源區域帶來有機質汙染。

（一）旅遊功能區劃的作用

在旅遊區域戰略規劃總體布局中，應充分反映旅遊區域的整體風貌與區域原初空間環境關係。在此基礎上構思旅遊發展戰略規劃的結構布局，協調各功能區劃的旅遊發展強度。

旅遊發展戰略規劃是以區域旅遊發展為核心而編制的戰略規劃，其旅遊功能的結構分布既要考慮旅遊的廣泛綜合性和突顯旅遊主題，又要體現旅遊發展的連續性和靈活性，同時還要考慮各功能區劃的旅遊發展主題和與其相對應的旅遊發展強度。

1.系統完整性

旅遊所涉及的食、住、行、遊、購、娛六大要素，涵蓋了飲食、建築、交通、金融、商業、娛樂等一系列行業，及地理地質、環境科學、生物科學、歷史考古、風景園林、商貿經濟、書畫藝術、工程建設、管理工程等一系列的專業知識。因此旅遊區域發展戰略規劃是一個綜合性的系統工程規劃，系統內的各要素，既相互關聯，又各自獨立，圍繞著遊客需求而形成一個完整的系統。所以區域旅遊發展戰略規劃，實際上是將系統內各功能區劃的主題特點，按照地域環境與地域文化的特色，合理布局於旅遊區域範圍內。透過戰略規劃區劃布局將系統內各功能區劃布局成符合當地旅遊發展的最佳方案。

2.發展連續性

旅遊發展戰略總體規劃一般為二十年規劃，因此其戰略規劃布局應充分體現其發展的連續性。旅遊發展循序漸進是規劃實施的重要環節。地區發展旅遊的戰略布局應充分體現旅遊區域的原初布局特色與風貌，對一些大的區域結構盡可能不要改動，尤其是一些框架結構應體現歷史的連續性。在此我們特別要強調旅遊發展不是對資源的消耗與削弱，而是對旅遊資源的永續利用，因此戰略規劃布局的結構，同樣要體現可持續發展。地區發展旅遊，其戰略布局應尊重歷史的原本框架結構及其空間分布特徵，並在此基礎上賦予旅遊發展的功能。

3.建設合理性

作為對未來發展狀態的構想，旅遊發展戰略規劃必然會有預測不到的地方。因此，規劃布局應該預留時機，即發展備用空間，以備發展之用。此外，應堅持發揮旅遊監控系統的作用，以遊客反饋訊息為基礎，在旅遊戰略規劃的實施階段，適時地調整戰略戰術，使那些與實際不符的建設項目與規劃內容，及時得到調整。旅遊發展戰略規劃預留中遠期發展項目的建設空間，合理地處理近期建設

與中遠期建設項目之間的發展空間關係，可充分發揮旅遊發展戰略規劃的作用。

（二）各旅遊區劃與發展強度

旅遊的食、住、行、遊、購、娛，六大要素，將貫穿在旅遊發展戰略規劃各功能分區規劃中，並在總體布局思想中得到體現。旅遊發展戰略規劃布局，是為了在規劃界限內，將規劃構思和規劃對象透過不同的規劃手法和處理方式，全面系統地安排在適當位置，為規劃對象的各組成要素、各組成部分均能共同發揮其應有作用創造滿意條件或最佳條件，使旅遊區域成為旅遊發展的有機整體。戰略規劃布局是將規劃分區、規劃結構進一步合理協調配置而形成的綜合布局。在規劃布局方案選擇中，要重視規劃原理、經濟知識和專家意見相結合，重視局部、整體、外圍三個層次的關係處理，重視布局形態對旅遊發展區域的影響，形成科學合理而又有自身特點的規劃布局。旅遊區域的規劃布局形態，既反映著區域內各組成要素的分區、結構、地域等整體形態規律，也影響著旅遊區的有序發展及與外圍環境的關係。若干典型布局模式的歸納和比較，有助於更好地理解和把握旅遊區的局部、整體、外圍三個層次的關係及其影響因素，有助於以長遠的觀點對旅遊區及其存在的環境，做出深遠的規劃抉擇。在篩選旅遊戰略規劃發展模式時，最好能夠多編制若干規劃布局方案，從中選擇最佳布局方案，這樣較有助於確定戰略發展的主要框架，確定符合規劃本身的布局思想。

1.旅遊功能區劃

旅遊區規劃功能分區，是為了使眾多的規劃對象有適當的區劃關係，以便針對規劃對象的屬性和特徵，進行合理的規劃和設計，實施恰當的建設強度和管理制度，使之既有利於展現和突顯規劃對象的分區特點，也有利於增強旅遊區的整體形象與特徵。規劃功能分區，應突顯各區的特點，控制各分區的規模，並提出相應的規劃措施。旅遊功能區劃還應解決各個分區間的分隔、過渡與聯絡關係，應維護原有的自然單元、人文單元、線狀單元的相對完整性。規劃分區的大小、粗細、特點是隨著規劃深度而變化的。規劃愈深則分區愈精細，分區規模愈小，各分區的特點也愈顯簡潔或單一，各分區之間的分隔、過渡、聯絡等關係的處理也趨向精細或豐富。通常，旅遊戰略規劃可根據區域內資源特性與文化內涵及旅

遊活動的需求，將規劃區劃為觀光遊覽區、文化體驗區、休閒渡假區和服務接待區等不同類型（表4-2）。但區域旅遊戰略規劃通常以縣域或市域、省域規劃為單位編制，因此，在編制的過程中為便於與行業主管部門進行管理協調，可直接將觀光遊覽區劃為「風景名勝區」、「森林公園」、「地質公園」等，將文化體驗區劃為「遺址公園」、「博物館區」。

表4-2 旅遊地分區模式

序號	類別	位置	開發程度	遊憩活動	景觀特徵
1	觀光遊覽區	風景名勝、自然山水	維護風景自然資源及原始狀態。開發程度較小，主要為遊覽步道建設及一些小型觀光設施	徒步觀光、遊覽風景名勝資源與景觀環境資源	自然界山水風光及空間景觀
2	文化體驗區	文化遺存、民俗風情	有限開發，主要修復歷史遺產文化資源	紀念活動、文化博覽、史蹟研究等遊憩活動	獨特的史蹟文化景觀特徵
3	休閒渡假區	氣候宜人、環境優美	開發程度一般，主要為建設休閒渡假設施與服務接待設施和遊憩設施	休閒渡假、遊憩娛樂活動	休閒與渡假環境氛圍
4	服務接待區	景區外圍處	開發程度較強，建設服務接待設施、商貿購物設施與旅遊地的集散中心	休閒娛樂、特色購物、特色餐飲	鄉村景觀、村鎮景觀

2.開發強度

旅遊功能區劃的特點之一是可根據旅遊功能區劃的特點，劃分各分區的開發強度，限制需要保護的功能區開發，或僅有少量開發；將可發展的區域，經過環境容量的預測後，在環境容量允許的範圍內，加大開發力度，從而使保護與發展真正成為統一體。

旅遊戰略規劃中各功能區劃的開發力度，根據區域的保護力度的不同而不同。表4-2的開發程度設置，主要針對以自然風景旅遊區和歷史文化旅遊區為基礎而建設的旅遊區域。對於那些純人工建設的旅遊區，如深圳的華僑城旅遊區，也可以視其開發建設的力度來設置，尤其是一些主題公園型的旅遊區域，應根據

土地利用的承載力來設置旅遊區域的開發程度。

四、確定旅遊產品的開發方向及其特色

（一）旅遊產品開發思路

旅遊產品是指旅遊經營者為了滿足旅遊者在旅遊活動中的各種需要，而向旅遊市場提供的各種物品和服務的總和。它由旅遊資源、旅遊設施、旅遊服務和旅遊商品等多種要素構成。旅遊產品是一個綜合的概念，它涵蓋了一次旅遊活動過程所需要的各種元素。由於旅遊設施、旅遊服務及旅遊商品等另有專項規劃，本節所闡述的旅遊產品，是以旅遊資源發展為主導的觀光遊覽與休閒渡假等旅遊項目的開發建設產品。

以旅遊資源發展為主導的旅遊產品的開發可按照以下思路：

其一，以自然資源為骨架的風景旅遊區，其旅遊產品的開發建設應依託自然旅遊資源特點及生態環境優勢，突顯自然界生態文明與山水文化。

其二，根據旅遊區域的人文歷史文化資源內涵，挖掘人文歷史文化旅遊特色，提煉區域旅遊資源的文化內涵，將濃郁的地域文化氛圍注入旅遊產品開發與旅遊活動中。

其三，積極開發綜合旅遊產品，根據地域的生態環境與人文歷史文化的深厚積澱，組織深具地方文化特色又融生態環境為一體的旅遊產品。

其四，在旅遊資源得到充分保護的前提下，積極開發創新性旅遊產品並且與時代的發展接軌，以體現時代特徵。

承德市境內的旅遊資源類型齊全，質量上乘，對遊客有很強的吸引力。根據上述旅遊產品的開發思路，承德市的旅遊產品圍繞六大主題展開。

第一，觀光遊覽。承德市的觀光資源豐富多彩，既有森林草原生態風光，又有山水環境風光；既有人文歷史遺蹟，又有民俗風情特色。因此，遊客在承德市境內的觀光遊覽，內容豐富，品種眾多。遊客可在承德的觀光遊覽中了解大自然

的奧祕，理解人與自然的和諧關係；也可在承德的觀光遊覽中解讀一部中國皇家史，從中體會中國歷史深厚的文化底蘊與內涵。

第二，遊憩娛樂。承德市現存的旅遊點已開闢了不少供遊客遊憩活動的空間，不僅有室內保齡球館、桑拿浴池，而且還有戶外的狩獵場、滑雪場及各種娛樂體育健身設施。至於文化娛樂產品就更多了，到處都有卡拉OK廳、舞廳及小型影視廳。這些遊憩娛樂設施雖層次不很高，但已形成了從縣到市的遊憩娛樂網絡。

第三，渡假休閒。承德市的旅遊項目建設已開始注意開發渡假休閒產品，在一些縣已開始建造渡假村，但這些渡假村大多以住宿接待為主，還沒有形成休閒遊，因此，承德市的渡假設施應營造休閒環境。渡假村應建造在環境、地區位置條件相對便捷之處，可依託山水勝境或生態幽雅之處。渡假村的設施除常規的食住條件以外，應建設休閒設施，如集影視錄像廳、歌舞廳、音樂廳、演講廳、報告廳為一體的多功能廳；若干不同層次的酒吧、咖啡屋或者茶館；室內或室外游泳池；戶外的網球場、庭園及林地、草地以及一些小型的會議設施等。

第四，會議及展覽。會議及展覽旅遊是旅遊活動的重要組成部分，隨著中國國民經濟的發展，與國際上的交往會越來越多，國內的交流也不會少。承德市的優美生態環境、深厚的文化氛圍以及優良的會議及展覽設施，將會吸引國際上的各種學術團體、社會團體和國內的各種團體來承德，召開會議與組織會展活動，成為北京各種會議接待市場的延伸段。因此，承德市應朝著中國的「日內瓦」方向發展，從而建成城市環境優美的能召開各種國際會議的旅遊城市。

第五，愛國主義教育。承德市境內隆化縣的董存瑞烈士公園是全國愛國主義教育基地之一。董存瑞的英勇事蹟鼓舞和鞭策了幾代人。承德境內的喜峰口長城、古北口，在抗戰時期都曾是抗擊日軍的戰場，產生了「大刀進行曲」這樣振奮民族精神的歌曲，因此可仁現有董存瑞烈士公園的基礎上，建設青少年野營基地，吸引大中小學生、青年戰士、廠礦企業的青年職工，來承德春、秋遊和夏令營等野營郊外旅遊活動，寓教於樂，從野營活動了解歷史，接受愛國主義教育。

第六，宗教旅遊。承德市的寺廟雖然大都是皇家廟宇，但在佛教界的地位也

是非常高的，因此每年來朝聖的香客和參觀者頗多，尤其是海內外的佛教界人士和海外華僑。因此可依託承德市現有的宗教場所，開展宗教旅遊活動，定期召開佛教講經活動或國際佛經研討會，吸引海內外佛教信徒參加，使承德的宗教廟宇逐步成為國際佛教研究交流的場所。

（二）研究產品發展方向

1.旅遊產品類型的特色分析

旅遊產品類型的特色分析，可根據錯位發展理論與高起點開發原則來設定。產品類型的錯位發展，主要是指區域內的旅遊產品應與其周邊區域和國內其他地區現有的旅遊產品，進行差異化開發，形成旅遊網絡的互補。因此，錯位發展，首先要站在區域旅遊發展的戰略高度來認識，在全區域旅遊大開發的背景下來分析產品的發展。從某個區位點來說，要充分認識到這個區域的旅遊發展是全區旅遊的一部分，要挖掘出適合這個區域旅遊發展的特色化產品。但是一定要注意，特色化產品的開發，必須結合本地資源與文化來進行產品創新。旅遊戰略規劃站在全局的高度對區域內的旅遊產品進行產品的錯位開發分析，有利於加強區域之間的旅遊互動開發，促進區域旅遊網絡的形成。

高起點的開發原則，可以從另一個角度來認識旅遊地資源開發特色。通常，旅遊資源特色明顯，則旅遊吸引力強；旅遊吸引力強的旅遊資源，不僅對大眾遊客具有吸引力而且對高端遊客同樣有著吸引力。因此，高起點的開發建設，其基礎是提高特色旅遊產品文化品位與環境質量、瞄著國際上同類產品發展方向而尋找本產品的潛質進而以質取勝，使其融入國際旅遊大板塊中，成為具有中國特色的旅遊產品。

2.旅遊產品的市場化分析

旅遊產品市場化分析，改變了過去簡單的「以資源為導向」的旅遊產品開發模式，在尊重和充分利用當地資源的基礎上，根據不同層次客源市場的出遊動機、遊客需求，進行「需求導向」型的旅遊產品開發。

根據聯合國和世界旅遊組織有關資料分析，旅遊目的可分為六大類：休閒、

娛樂、渡假；探親訪友；商務、專業訪問；健康醫療；宗教／朝拜；其他。旅遊戰略規劃將根據區域現有資源吸引力，重點開拓這六大類旅遊目的市場，其中的休閒、商務與健康旅遊市場隨著體驗經濟的深入發展正越來越受到旅遊者的青睞。

休閒、娛樂、渡假：開展此類旅遊活動的目的主要是為了放鬆，出遊目的與職業活動毫無關係。這類市場年齡結構層次以中青年為主，旅遊者通常具有較高的收入和文化素質，是現在國內旅遊消費群體中的主體。

商務、專業訪問：主要是以商務活動、專業學術交流與會議為目的。此類旅遊活動，國內一般至少二至三天，國際通常三至五天，甚至更長。設施建設的高品位，是發展此類旅遊活動的重要基礎。

健康醫療：物質生活水平的提高，工作節奏的加快，閒暇時間的增多（如週休二日），使人們更加重視康體保健活動。因此，健康醫療旅遊市場很有潛力。

3.旅遊產品在地化建設

旅遊產品在地化建設是在對產品特色與市場分析的基礎上，篩選出適合本區域建設的產品的過程。這個過程是旅遊區域發展建設過程中的重要環節。在戰略規劃階段，對本區域適合建設哪些旅遊項目越認識得透澈，對後期的旅遊地建設定位就越有利。

旅遊產品的屬地化建設的分析研究，需要對戰略規劃所列的旅遊建設項目進行項目可行性分析。在項目可行性分析研究中，最主要的是分析研究項目，能否落實在區域建設用地所處的空間環境中、項目所處地理區位交通狀況如何，以及旅遊項目發展的文化傳承性等。例如，大型主題公園的開發建設，一般應選擇在具有較大建設面積的空間環境地區，交通狀況不僅要有高速公路連接，而且鐵路、輕軌等軌道交通、航空交通也較便利。因為大型主題公園不僅靠大面積的建設項目與文化品位取勝，同時還需要大客流量的支撐。如果沒有軌道交通的支持，大客流量的目標是難以實現的，沒有大客流量，則大型主題公園的經濟效益是不可能實現的。

五、研究規劃區域社區建設與旅遊發展的關係

旅遊發展戰略規劃是對一個地區未來旅遊發展制定方向的規劃，區域內不僅涉及風景名勝與山水環境，同時也關係到城鎮與鄉村的發展。因此，旅遊戰略發展規劃應充分考慮城鎮與鄉村的居民社區發展和旅遊發展之間的辯證關係，處理好居民與遊客各自的生活空間。

（一）社區居民與遊客的關係

社區居民與遊客是兩個不同層面身分的居住者，前者是常住者，後者是臨時居住者。旅遊區的特殊區域地位，使規劃者不得不高度重視後者在旅遊區發展中的重要地位。因此，處理好社區居民的工作、生活空間與遊客的觀光遊覽和服務接待空間，是旅遊發展戰略規劃的重要任務。

1.調查居民社區生活居住面積

調查居民生活空間的內容，包括居住面積、人口、人均占地面積、居民點所在區位。對於農業區域還要調查農用土地的面積以及基本農田面積。

分析居民的居住條件、基本生活來源及其生活指數。

分析居住區基礎設施條件，包括學校、醫院以及商貿區等。

2.建立既吸引旅遊者又貼近社區居民的休閒遊憩空間

社區功能集中融合的規劃方式，關注的是如何處理休閒娛樂設施及戶外遊憩活動空間。旅遊社區規劃建設的成功，很大程度取決於對居民生活空間與旅遊活動空間的認識。在旅遊規劃過程中，高度重視規劃用地的布局，將城鎮中心、居民居住地、旅遊渡假村相對集中，但又相互融合，同時完善步行系統和必要的空間間隔尺度，使居民可在整個社區方便通行，使旅遊者能夠感受到濃郁的地方鄉土風情。

3.建立特色共享商品步行街

特色步行街、旅遊商品街往往表達了一座城市的形象空間，旅遊地的特色步行街同樣可建設成旅遊地的空間形象。旅遊地的特色街，不僅是當地居民的購物

街,同時還應該創造出吸引遊人的氛圍,吸引旅遊者來此地消費購物。旅遊地的特色街不僅有基本商業購物商店如日用品商店,同時還應該建設作為旅遊者消費場所的旅遊紀念品店、特色餐飲店、新奇禮品店、古董店、主題餐廳以及茶館、酒吧和咖啡廳等。

4.合理布局社區居民生活與遊客遊覽觀光空間

在調查的基礎上,充分認識居民居住條件、人口情況及原社區用地性質,合理布置社區的旅遊發展空間與居民生活空間。如江西武功山風景名勝區有288.3平方公里,在整個風景區內,居住及城鎮用地有2.93平方公里,占總面積的1%,其中包括麻田、新泉、萬龍山鄉和華雲四個鄉鎮政府所在地,以及新泉的楊家灣村、華雲的黃江村、麻田的沈子村等數十個行政村,同時還散布著為數眾多的居民聚居點。人均居住面積有78.15平方公尺。而對於較為分散的居民點,大多數散布在區內的主水系及公路附近,以農業為其主導產業(表4-3)。

<p style="text-align:center">表4-3 居住用地現狀表</p>

項 目 鄉 鎮	居住面積 (公頃)	人口 (人)	人均用地 (m^2/人)
麻田	77.5	11068	70.02
新泉	112.18	13686	81.97
萬龍山	46.63	5179	90.04
華雲	56.62	7549	75.00
合計	292.93	37482	78.15

耕地面積與風景區內的農業人口數量不均衡,造成了耕地資源的不足,人地矛盾日益突顯;同時,居民的生產方式單一,未能發揮山地資源的綜合優勢。在城鎮和村落中,居民的居住條件普遍較差,有相當數量的居民點分散在山區內,對風景區內基礎設施的建設造成了一定的難度。

針對上述這些由於風景區內居民分布的不合理因素所造成的種種問題,根據風景區用地規劃所提出的用地性質,將武功山風景區的居民社區建設劃分為無居民區、居民衰減區和居民控制區(居民社區)三個區域。

無居民區主要作為風景區內的生態保護區，這些區域原則上包括整個山系水源地及其水系的匯水區域，以及規劃中的水庫。

居民衰減區作為風景區內森林、水系及動物的恢復區，對風景區將來的生態發展具有很大的作用。區內部分居民原則上將在一定時期內逐步搬遷至附近的居民聚居點和鄉鎮（居民社區）。將搬遷部分的土地種植林木以逐步建立良好的生態系統。

居民控制區主要為風景區內的鄉、鎮政府所在地及較大的行政村，此類區域是上述兩地移民搬遷的接納地。對於這些區域，需要控制人口數量和用地範圍以確保周邊環境不受破壞。根據其在風景區內的區位以及可利用的居住土地來確定應控制的人口數量。同時，投入一定的資金用於提高這些地區的基礎設施及環境狀況。

武功山風景區內大約有3.7萬多居民，根據風景區內的資源特點、環境條件、土地承載力與居民村落的分布特點，採用搬遷、縮小、控制和聚居四個原則進行居民社區的布局。

搬遷主要是指規劃為無居民區內的居民應盡快地搬遷，就近安置在居民聚居點（或鄉鎮）。一些有礙景觀的居民點也應搬遷至居民聚居點。

對於一些需要保護的資源環境地區，當人口規模和人口密度超過了當地環境的承載力時，這些地區的居民點（居住區域）的規模應壓縮以減輕對環境的壓力。所以，衰減區內的居民點應在一定的時間裡逐漸縮小其居住用地範圍，將部分居民分解到居民聚居點，並採用退耕還林的做法，擴大生態環境用地。

對於新建旅遊鄉鎮地區（旅遊社區）應對其人口數量、用地面積和產業發展進行規劃和控制，以確保這些地區的社區建設規模控制在土地承載力允許的範圍內，使社區的發展不會對風景區的生態環境造成傷害。同時，要積極改善這些地方的水、電和通訊等基礎設施，積極發展第三產業，以緩解可能造成的人多地少的矛盾。表4-4為武功山居民點容量控製表。

表4-4 居住容量控製表

項　目　　　鄉　鎮	現有居住面積 (公頃)	規劃居住面積 (公頃)	現有人口 (人)	規劃控制人口 (人)
麻田	8.99	21.84	1284	2730
新泉	5.50	14.14	671	1427
華雲	12.52	29.09	1669	3548
萬龍山	8.50	17.66	944	2007
合計	35.51	82.73	4568	9712

（二）旅遊區域社區化發展模式

旅遊區域社區化建設應與當地城鎮化體系規劃相結合，旅遊區域的社區化建設應是滿足社區居民實際生活與旅遊者生活兩者需求的統一體。其主要的功能體系包括：居住體系、商業服務體系、市政建設體系、醫療保健體系、綠地建設系統、休閒娛樂體系等一系列城市社區完整的系統。

有特色的旅遊區域，應以其特色旅遊活動作為其旅遊產業重要經濟發展形式，形成以特色旅遊經濟為主導產業的經濟體系和產業鏈。

旅遊產業發展體系與居民生活體系的融合，可增加當地居民的就業率，保證當地常住居民的數量比例，易於形成旅遊區域人氣，保證當地居民享受旅遊資源的權利，平衡社會效益和旅遊經濟效益。

在旅遊區域建設具有當地特色和文化氛圍的城鎮社區，不僅可完善居民生活小區的社區功能，而且可緩解旅遊服務接待功能不足的矛盾。所以，旅遊區域建設社區化體系的發展模式是社區居民與旅遊者共享的模式，除了賓館外，居民社區的居住設施亦可以出租給旅遊者；居民享用的公共設施也同樣能為旅遊者所享用。具有社區的旅遊區域，居民長年累月地在社區生活工作，因此與沒有社區的旅遊區相比，減少了旅遊淡旺季問題。旅遊淡季社區居民依然要生活工作，因此旅遊社區的綜合經濟的發展，可抵禦單個旅遊經濟帶來的地方經濟發展的脆弱性。

旅遊地社區發展的原則或旅遊鄉鎮所在地的規劃原則：

（1）根據淡水、用地和相關設施嚴格控制人口規模；

（2）根據用地性質嚴格控制用地範圍，加強居民聚居點環境建設；

（3）引導和有效控制淘汰型產業的合理轉向。

根據以上的原則，在武功山風景名勝區的總體規劃中，依據武功山風景區中現有新泉、麻田等城鎮村點，從風景區保護利用管理的角度對人口的發展規模做出限制，使外來的遊人、直接從事服務的職工和間接從事服務的居民三者之間達到一定的平衡關係，形成良好的社會組織系統。在區位上，麻田鄉政府應逐漸向次級服務區域的方向發展，使麻田鄉城鎮逐漸與麻田服務區連接成一片。同時，加強水力、電力和電信等基礎設施的改善，使服務區獲得良好的後勤支持。

新泉、萬龍山和華雲等鄉鎮同時也承擔部分的遊客接待量，因此三個鄉鎮的建築風格應積極向適合風景區特點的風土村、文明村的方向發展。

規劃中的沈子下坪橋旅遊渡假村，可以規劃為「農家樂」形式的鄉村式渡假村，遊客的住宿點基本以農戶的形式存在，所以需要對農舍的外立面做一定的修繕，保持現在農舍的基本形態，室內應改建成農家旅館形式，每戶安排最多四至五人的住宿，保證其寧靜、安逸的環境和和諧的自然風貌。

六、研究執行旅遊規劃的政策與措施

（一）制定執行旅遊規劃的有關政策

1.制定規劃區域整體發展政策

旅遊戰略規劃至少以縣域範圍為規劃基本單元，因此規劃地域廣闊。這就要求規劃執行者具有全局觀念，堅持整體協作、協調發展的原則。同時，要制定規劃區域聯動發展政策，注意各旅遊產品之間的密切配合，避免區域內的無序競爭；對外統一促銷區域內的旅遊產品，鼓勵旅遊產品錯位開發，以便於形成整體合力並有利於盡快形成旅遊區域的整體形象。

2.制定季節性旅遊產品促銷政策

旅遊產品建設與行銷必須密切配合，每一個特定的季節時段，爭取推出一兩

個產品，使得旅遊發展過程中，每個季節都有應時產品，從而使旅遊的淡季不淡，旺季更旺。但是，旅遊過程總是伴隨著淡旺季，因此，為確保淡季不淡，應制定彈性價格政策，以鼓勵中低收入旅遊者、退休者在旅遊淡季來旅遊地觀光遊覽。

3.制定旅遊相關產業的協調政策

旅遊與交通、公共事業、通訊、文化、治安、醫療衛生等產業關係密切，應制定相關產業對旅遊業發展的支持政策，如旅遊交通車輛問題，應根據遊客發展規模預測旅遊交通車輛數並制定鼓勵交通部門參與旅遊交通運輸的有關方針政策。

4.制定旅遊經濟相關產業的發展政策

在評價旅遊業發展效益時，不僅要看旅遊行業本身的收益，更重要的，是看旅遊業發展所帶來的全社會財富的增加和旅遊聯動效應，所帶來的全區域旅遊經濟的整體提升。因此，要制定旅遊經濟相關產業的發展政策，鼓勵全社會共同參與旅遊經濟的建設。

5.制定資源保護政策

旅遊開發必須堅持科學發展觀，在可持續的前提下進行開發。在旅遊資源中，風景名勝資源，包括文物資源等都是不可再生的資源，必須認真保護，應當參照風景名勝資源保護的規定、國家的法規法律，執行「嚴格保護、合理開發、永續利用」的原則。

制定資源保護政策，鼓勵全社會都參與到資源保護行列中來，使旅遊地全體居民都清醒地認識到，只有保護住旅遊業賴以發展的資源，才能發展旅遊業本身。

（二）執行旅遊規劃的措施

1.研究入境遊產品特色

中國自加入WTO之後，外資旅遊企業將大量進入中國旅遊市場。這些外資旅

遊企業憑藉其管理經驗、品牌聲譽、經營規模、銷售渠道、人才優勢和資訊技術等，必然會推動中國的入境旅遊。研究境外遊客對中國旅遊產品的興趣度將有助於旅遊地正確地發展旅遊產業。針對境外旅遊者的需求開發旅遊產品的措施，將有利於旅遊規劃的順利實施。

2.研究國內旅遊發展規律

針對中國旅遊市場發展規律，研究制定旅遊發展措施。立足旅遊地本身的特色旅遊資源，按照旅遊發生發展的規律，提煉出能讓遊客共同參與體驗的旅遊活動，吸引旅遊者，包括遠距離的旅遊者來旅遊地觀光遊覽、渡假休閒。

3.加大旅遊管理力度

現代旅遊業已成為一門集自然、社會、經濟、人文、科學技術等多學科於一體的綜合性產業，牽涉方方面面的部門和單位。只有各部門聯合行動，互相配合，才可能把旅遊市場做大做好。因此，要形成以政府為主導的管理體制，採取統一調度、合理布局、協調發展的方針來統一管理旅遊地的各行各業。

4.更新觀念

人們生活消費水平的提高與閒暇時間的進一步增多，將給旅遊地帶來大好的發展機遇。但是也要清醒地認識到，欲使大好機遇轉變成大好形勢，還需要透過相當大的努力。因此，旅遊發展要在觀念上有所更新，轉變常規的觀光旅遊為集觀光遊覽、休閒渡假為一體的體驗性旅遊，使休閒型、渡假型旅遊成為旅遊經濟中的新的經濟增長點。

5.加大廣告促銷力度

旅遊產品的市場行銷要透過一定的媒體廣告宣傳。所以，提煉精確的廣告宣傳口號，透過大眾傳播媒體促銷，是旅遊能否實現戰略目標的關鍵因素之一。要轉變被動地等待遊客上門為主動地招徠遊客，廣告宣傳行銷是不可缺少的。但在此特別要強調的是旅遊促銷必須摒棄虛假廣告。

第三節 旅遊區總體規劃的主要內容與方法

‖一、確定旅遊區性質及主題形象

確定旅遊區性質是旅遊區總體規劃的核心內容之一，也是旅遊區總體規劃最難的工作內容之一。目前，中國的旅遊區往往與一些專業風景區重疊，因此其發展性質受到專業風景區的發展性質的影響，一些知名度大的旅遊區多半是國家重點風景名勝區或者是國家森林公園，如安徽黃山、四川峨眉山都是國家重點風景名勝區；湖南的張家界既是國家重點風景名勝區又是國家森林公園。再有，一些旅遊城市本身就是國家歷史文化名城，如雲南麗江、浙江杭州和江蘇蘇州都是歷史文化名城。因此，確定這些區域的旅遊區發展性質，必須與風景名勝區發展性質相對頭接合，或者必須與歷史文化名城發展性質相適應，否則其發展性質將難以確定。

（一）旅遊區性質的確定

1.旅遊區性質的內涵

旅遊區的性質應該體現旅遊區的個性與特色，反映其所在區域的旅遊資源、地理區位、社會經濟與文化等因素的特點。它是旅遊區各功能分區系統中主要功能的反映。例如，五大連池旅遊區是一處與國家重點風景名勝區相重疊的著名旅遊區，它的發展性質與風景名勝區的發展性質密切相關。因此，五大連池旅遊區的發展性質可根據五大連池風景資源的優勢，尤其是奇異壯美的火山地貌、自然秀麗的湖泊風光和具有特殊醫療美容價值的礦泉水為發展性質的基礎條件；以建設具有一定國際知名度的觀光遊覽勝地為發展方向與戰略目標；以突顯火山科普教育價值以及礦泉的保健功效為主要發展功能特色。因此，五大連池性質定位很自然地被確定為：從可持續發展的角度出發，將五大連池建成集科普教育、遊覽觀光、休閒渡假、康體保健為一體的綜合型國家重點風景名勝區。

2.旅遊區性質確定的依據

旅遊區的性質，必須依據典型旅遊景觀特徵、遊覽觀光特點、旅遊資源類型、地理區位因素，以及發展對策與功能選擇來確定。旅遊資源的基本特徵是確定旅遊區性質的基本條件。因為無論是典型旅遊景觀還是一般景觀，其特色都是

基於旅遊資源的特色，都是經過對旅遊資源的分析認識，經過開發建設而獲得的，所以，旅遊資源特徵是確定旅遊區性質的重要基礎。

3.旅遊區性質的表述

旅遊區性質的表述應明確其旅遊特徵、主要功能與旅遊區確定的發展方向和等級三方面的內容，定性用詞應突顯重點、準確精煉。

（二）旅遊區性質與總體形象定位的關係

1.性質與形象定位

旅遊區總體形象與其性質密切相關，可以說是旅遊區性質的外延表達。人們常說，特色是旅遊的靈魂和生命。旅遊區總體形象定位必須準確找出和突顯自身的特色，形成鮮明的、富有個性的旅遊形象，並加以精心包裝，大力宣傳，才可能成為對國內外遊客有強大吸引力的旅遊目的地。因此，依據旅遊發展性質定位旅遊區總體形象，是旅遊規劃總體構思過程中重要的思想方法。

旅遊總體形象定位可從下列幾方面進行研究：

（1）提煉旅遊地區域環境與文化特色。

（2）認識旅遊區資源類型與特色。

（3）研究並選擇旅遊區區位條件與旅遊地主導旅遊產品的空間形態特徵。

2.湖北天鵝洲生態旅遊區旅遊總體形象定位

湖北天鵝洲生態旅遊區性質為：根據天鵝洲旅遊資源的優勢，尤其是長江故道濕地與麋鹿及白鱀豬、江豬保護的生態意義，從可持續發展的角度出發，以回春與建設具有一定國際知名度的原初生態環境的旅遊休閒勝地為戰略目標，突顯生態文化，體驗回歸自然，將天鵝洲建成集自然生態觀光、休閒渡假、會議旅遊與科普教育為一體的國內著名生態旅遊示範區。

根據上述旅遊總體形象定位的研究，湖北石首市天鵝洲的旅遊總體形象定位，其一，要對長江的世界知名度及其整體生態環境加以認識；其二，對該區域

棲息生長的麋鹿的坎坷命運——在中國消失與回歸——進行分析寫實；其三，在長江生態環境不斷遭到侵害下，對長江特有的國家珍稀保護動物白鱀豚，提出豚類保護的警示；最後，對天鵝洲地區、長江濕地整體環境特色諸元素進行認識、研究與分析。鑑於天鵝洲地區水裡游著江豚，地上跑著麋鹿，天上飛著天鵝的生態特徵，得到天鵝洲的旅遊總體形象定位為：

江豚、麋鹿、天鵝；濕地、生態、美景。

基於上述整體形象的定位，設計推出一套相關的宣傳促銷口號，以完善和強化旅遊主題形象。

主題形象的宣傳口號可用中國傳統的對聯形式表達：

上聯：長江故道豚類嬉戲歡暢

下聯：荊江濕地麋鹿棲息天堂

橫批：天鵝故鄉

橫批「天鵝故鄉」有兩層含意，一是呼籲保護天鵝，召回天鵝；二是將天鵝洲生態旅遊區的區位點題其中。

配套系列宣傳口號：

天鵝洲濕地——珍禽鳥類之鄉；

天鵝洲生態——生物多樣之源；

天鵝洲蘆蕩——溫馨迷人之地；

天鵝洲麋鹿——雄壯威猛之師；

天鵝洲江豚——形態飄逸之艇[1]。

總之，旅遊區的主題形象一定要結合旅遊區本身的資源類型與其文化特點，綜合環境要素及其所在區域的空間形態特徵，方能科學地定位。

二、旅遊區總體布局與功能分區

（一）總體布局

1.總體布局空間和諧統一

旅遊區劃，不僅要創造良好的生態環境，而且應具有優美的景觀效果。在選擇旅遊區域用地時，除根據旅遊區的性質和規模進行資源調查分析外，還要考慮旅遊區域空間環境的和諧統一。對區域內的地形地勢、河湖水系、名勝古蹟、綠化林木、有保留價值的歷史建築以及可供利用的周圍地區優美景物等，進行研究分析，以便組織到旅遊區域的總體規劃布局之中。

旅遊區的總體布局應體現空間和諧美。美有自然美與人工美之分：起伏的地勢山丘，多變的江河湖海，富有生機的花草林木之美為自然美；建築、道路、橋梁、雕塑等之美為人工美。旅遊區域的空間美常體現自然美與人工美的和諧統一。例如，中國的許多風景名勝區，不僅自然環境優美，而且還保留了眾多的古蹟名勝，這些名勝之作與山勢、水面、林木相結合，從而形成「天人合一」的人與自然相結合的空間美，使人工美與自然美和諧共存，相得益彰。

旅遊區空間布局的和諧統一，主要體現在下列幾方面：

（1）整體與局部、重點與非重點的統一

旅遊區空間布局應是一個完整的有機整體，局部服從整體，整體綜合局部，重點突顯，並且能「點」、「線」、「面」相結合。「點」，指空間布局的構圖中心，如核心區中心及主要活動中心等。「線」，指道路、河流、綠帶等。「面」，指風景名勝或旅遊資源相對聚集區和服務接待、遊憩區域。在旅遊區空間布局中，處理好構圖中心的「點」，能使整個旅遊區空間面貌獲得良好的變化。點、線、面結合起來，形成系統，互相襯托，能獲得完整的景觀視覺效果和觀光遊覽空間。

（2）歷史條件、時代精神、不同風格、不同處理手法的統一

繼承傳統、推陳出新、古為今用、洋為中用，使不同的資源獲得不同的規劃處理且統一在空間布局中。對各個歷史時期、不同風格的風景名勝和文化景觀，都應當統一到空間布局整體藝術中來，體現出具有本旅遊區特色的、協調發展的

空間景觀面貌。

（3）布局與施工技術條件的統一

旅遊區建設，無論是景點開發、樹木的培植，還是用地的改造，都有必要對其工程技術措施進行研究。旅遊區布局中，如土石方的工程量以及某些特殊的工程技術措施，都應與施工技術條件的可能，取得統一，才能事半功倍，既能使施工簡便，又能節約投資；同時還能保留住那些不應被破壞的地標、地物及景觀節點。

（4）近期風貌與遠期特色的統一

旅遊地面貌存在著近期、遠期的問題。只考慮近期而忽視遠期的非全面觀點，與只考慮遠期而忽視近期，使近期殘缺不全，沒有相對的完整面貌，都是不妥的。因此，要先後步調一致，近期、遠期總體風貌相統一。

2.自然環境、歷史條件與總體布局

（1）自然環境的利用

不同的地理位置，不同的自然地形，不同的環境條件與旅遊區空間景觀關係密切。

①　平原地區：平原地區地勢平坦，旅遊區的規劃布局，有比較緊湊整齊的條件。但為了防止布局的單調，在一些環境弱化地區有時可適當挖低補高，積水成池，堆土成山，增強三度空間感。景點布局，高、低景物要搭配得當，各類景觀比例尺度要處理得宜，使其獲得豐富的輪廓線。加強生態環境建設使旅遊區植物配置得當，增加生動活潑的氣氛。北京的頤和園位於平坦地區，它巧妙地利用了平原地區的自然條件，築池理水，人工堆築山丘，進行大面積的綠化種植，布置高低不同的建築物，創造了豐富而有變化的立體輪廓和氣氛不同的空間，使頤和園表現出特有的面貌。

②　丘陵山區：丘陵山區地形變化較大，旅遊區規劃布局應充分結合自然及地形條件，多採取分散與集中相結合的布置，通常將旅遊區域的一些主要景觀與景物布置在高地上，或在高地上布置造型優美的風景名勝，如寶塔、閣樓等，使

旅遊區的景觀視覺輪廓更加豐富，且雄偉壯麗。在一些丘陵地區，旅遊區域的主要道路系統，可沿丘陵間的溝谷布置，將一個個山頭包圍在景區環境中。在丘陵山區，有些坡度較陡不合旅遊景區建設要求的地形環境，可從長遠考慮，結合施工技術的可能，適當加以改造，但這種改造必須加以論證，千萬不可以破壞自然界的生態環境特徵來實現所謂的人工美環境。

③河湖水域：河湖區域不但可以解決旅遊區的水運交通及用水問題，並可利用水面組成秀麗的風景。

位於河湖海濱、水網交錯地區的旅遊區，應充分考慮水域條件進行總體布局，或臨江傍水，如桂林；或將主要旅遊景點與水網系統配合布置，在一些岸線的凹彎處或突入水域的半島尖端，可以布置一些景觀要求和藝術價值較高的景觀建築，從而獲得很好的表現力。水中有島，或者布置人工堤、人工島，既可增加水面空間層次，又能成為風景視線的集中點。有河流經過處，常有橋梁設施，旅遊區富有藝術表現力的橋梁建設，往往能組成旅遊的特色景觀，如周莊的雙橋。

（2）歷史條件的利用

在中國歷史遺蹟基礎上建設的旅遊區，無論是封建時代或半封建半殖民地時代所形成的歷史遺蹟，都有一定的歷史文化基礎和一定的遺產藝術風貌。在旅遊區的建設過程中，應充分利用歷史條件，對一些不適合今日需要的設施，既不抱殘守缺，也不輕率拆除，而是分別情況，進行保留、改造、遷移、恢復等多種方式的處理。有歷史和藝術價值的不可移動文物，必須保留，並且應該盡可能地完整保留，如北京的故宮。有些保留不全，或部分殘缺，可在原有基礎之上加以利用，如各地的宮、觀、祠、廟等，可適當建設遺址公園或遊覽勝地。有些無法保留，或與現實要求有很大矛盾的，可考慮移址搬遷，在此需強調的是移址搬遷是不得已而為之的做法，如果原遺址地的環境尚能修復，則盡可能不要遷址。有些原物已毀，如革命紀念地、歷史上有名的建築、園林等，可適當恢復重建。如，井岡山的革命紀念中心茨坪地區、紅軍長征中的遵義革命紀念地區、武昌的黃鶴樓、南昌的滕王閣、揚州的二十四橋等，均為後來恢復之物。對於一些歷史價值

較高且帶有地方標誌性的文化遺產則必須保留，必須保護其真實性、完整性和藝術價值。

（二）功能分區

1.功能分區的主導特色

旅遊區的功能分區與旅遊戰略發展規劃中的旅遊區劃，既有相同點，又有不同處。旅遊戰略規劃是從宏觀角度出發，劃分出地區內不同主題的旅遊區域；而旅遊區規劃是從介於宏觀及微觀之間的中觀的層面，去認識旅遊區域內的各功能分區的特點。

（1）渡假型旅遊區功能分區

渡假型旅遊是人們在一個旅遊資源非常豐富的地區，以渡假、休閒為主要目的的旅遊形式。渡假旅遊區通常靠近名山大川或浩瀚的海洋，要求將天然山水的自然風光，組織到旅遊區域中去，旅遊渡假設施及服務設施的布局應充分與自然山水相結合。如北戴河是一個北方海濱的風景渡假地區，具有水清、沙軟、浪靜、潮平的海濱浴場，和夏季氣候宜人、風景優美的條件，它與附近的山海關組合，兼有遊覽大山、雄關、長城等的旅遊條件，因此成為著名的旅遊渡假勝地。

渡假型旅遊區的選址首先要具備下列三個條件：

景色秀麗。這是休閒、渡假旅遊的基本條件。人們在緊張的工作之餘，週末渡假或較長時間的工休渡假，一般都希望離開城市，到郊區、海濱、湖泊、山間及叢林等風景如畫的自然環境中去，在那裡進行體育、文化和醫療保健等活動。

氣候宜人，空氣清新。旅遊之地氣候宜人，空氣清新，可使人心曠神怡，心情舒暢。清新的空氣對人體的刺激作用可調節代謝過程，而各種不同的氣候（高山、平原），適宜不同的休息療養，因此許多渡假區都建有空氣浴場或日光空氣浴場，開展休養保健活動。

交通方便，通訊便捷。交通方便、通訊便捷是現代生活不可缺少的。路不通，遊客進出極為不便；通訊不暢，遊客難以對外聯繫。所以，旅遊渡假區在開發建設時，首先上馬的就是基礎設施。

　　目前，中國的渡假型旅遊，主要產品是避暑渡假和康健渡假兩種。避暑渡假，通常選擇山清水秀的山嶽清涼之地，如江西的廬山、河南的雞公山、浙江的莫干山等，而海濱更是南方熱帶城市居民夏天的理想去處。健康渡假，常選擇在含有微量元素的溫泉渡假村與森林密布的山林風景區。無論是避暑渡假還是健康渡假，渡假旅遊與其他類型的旅遊相比，其逗留的時間較長，因此，如何體現休閒活動在整個渡假過程的重要地位，是旅遊渡假區開發建設的重要內容。

　　承德避暑山莊，是清代皇帝利用承德地區優秀的自然條件、氣候條件及重要的地理區位，開闢與建設的皇家避暑勝地，並且在山莊外依山就勢建了多座富有中國各民族特點的寺廟。這些園林建築反映了自然風貌和燦爛多姿的民族文化。為使避暑山莊不僅成為歷史名勝同時成為現代休閒渡假勝地，在該市的旅遊總體布局中，強調了山莊風景區在現實生活中的積極意義，並劃定風景保護區的範圍，禁止在保護區內發展有礙風景的一切項目。

　　青島是濱海風景旅遊區，總體布局利用了依山面海這一自然條件，其中，道路的走向、寬度；房屋的樓層、色彩；綠化的布置，都配合得較好，自然美與人工美融為一體，令人賞心悅目。青島的不少建築及其景觀，背靠觀海山，面對海中的小青島，視野開闊，形象突出。沿海濱設置較寬闊的濱海大道，並與垂直於海濱的綠化帶取得很好的連接。綠化以灌木及花壇為主，濱海配置林地，主要是能導入海風、顯露建築且不阻擋對海面景色的觀賞視線。

　　（2）觀光型旅遊區功能分區

　　「觀光」是指跨地區觀賞異國異地的自然風貌與風土人情。觀光，即視域欣賞，如何選擇觀賞景色的視點是觀光旅遊的主題。觀景視點主要有景外視點和景中視點兩種：景外視點，觀者在景外，觀者是旁觀者；景中視點，觀者身臨其境，除視覺效果外，還包括切身感受。觀光旅遊不單單是視覺感受，還有對自然界的鳥語、花香、泉聲、谷響、空氣等聽覺、嗅覺感受。因此，觀光型旅遊開發，在注重視覺效果的同時，還應兼顧到聽覺和嗅覺的效果。為使空間視覺界面不斷變化，以獲得動觀效果，只有從景外視點轉移到景中視點，或從景中視點轉移到景外視點，尤其是從一個環境的景中視點轉移到另一個環境的景中視點時，

才會取得突變的動觀效果，始覺峰迴路轉，別有洞天，才會「山重水複疑無路，柳暗花明又一村」。

桂林是聞名世界的觀光型風景旅遊區，具有峰秀、水清、石美、洞奇的特色。桂林旅遊區域的規劃布局，將獨秀峰、伏波山、疊彩山、七星岩、榕湖、杉湖、灕江、桃花江、陽朔等自然風光與民族風情，組織在旅遊區域之中。桂林市中心選擇在榕湖、杉湖、灕江相接之中心地帶，隔灕江與七星岩相對。桂林的主要道路亦多以秀麗的山峰為對景或借景，如麗君路對隱山，正陽路對獨秀峰，解放東路對七星岩，形成了桂林風景觀光城市的特有風貌。

因此，旅遊區域各功能分區要因各自的具體條件而定。有山因山，有水因水，因山水地勢之規律組織功能布局，安排觀光遊覽、渡假休閒和服務接待等不同的功能，豐富並滿足旅遊者的需求。

2.正確處理各功能分區的關係

（1）正確處理旅遊區與居民社區的關係

在旅遊區發展中，一般不應該將風景良好的地方發展為居住社區，居民社區的建設應遠離風景名勝資源。

但是，旅遊區發展與居民生活的關係，在不同的旅遊區中有不同的情況，應因地制宜地進行規劃布局。當旅遊區遠離城市時，如江西廬山和黑龍江五大連池旅遊景區等，可在旅遊區內建設相應的原住民城鎮，就地解決職工生活與居住問題，同時也解決旅遊者生活的設施問題。當旅遊區在城市附近發展時，應妥善地處理居民社區與旅遊活動之間的空間關係，將旅遊者的生活空間融入社區規劃體系中，與社區居民生活融為一體。這樣，既保護了風景名勝周邊環境，又加快了城鎮建設的步伐，使城鎮建設與旅遊區發展兩相宜。如杭州旅遊區，市區與西湖風景名勝區融為一體。為市民生活所規劃的市中心區同時兼顧了旅遊區的服務設施的建設，旅遊者與杭州市民生活在一起，既體現了杭州濃郁的自然與文化氛圍，又使旅遊者感受到杭州市民的生活場景。因此，旅遊區規劃中的建築布局與空間組織顯得特別重要。住宅、公共建築的布置，建築物的規模與樓層都要處理得體，恰到好處，使建築與風景名勝資源協調配合，融為一體。規劃構思不僅要

考慮平面空間組織，同時還應考慮登山遠眺，鳥瞰全區景色的要求。

（2）正確處理風景名勝資源保護與旅遊渡假的關係

風景優美而又具備渡假條件的旅遊區，往往被規劃設計成為渡假區。但是，風景名勝資源屬公眾所共有的公共資源，一旦建設成為渡假區，其服務範圍將受到限制與影響。因此，在什麼區域位置建設渡假區設施，成為風景旅遊勝地選址需要考慮的重要問題之一。

通常，渡假區的選址應從整體利益來考慮，以統籌各功能分區的內涵與特點。渡假區（村）建設區應布置在地勢高爽，靠近風景區域及海濱、湖面、河灣、溪泉，交通方便而又不受遊人干擾的地點。例如，中國著名的渡假避暑地青島，在總體布局中，將渡假村組織在市區南部邊緣沿海岸線由匯泉角到燕兒島一帶，南面臨海，北靠山岡，沙灘線很長，視線開闊，是理想的渡假地帶。

（3）正確處理旅遊區內風景名勝資源保護與交通的關係

旅遊區的發展離不開地區位置的交通，交通布局的科學合理，不僅促進地方經濟建設的發展，同時還可加快地方旅遊事業的發展。旅遊區要求汽車站、火車站和機場盡可能在旅遊區的輻射點位置上。所謂交通輻射點，即既不是在風景區的核心地區，又距離景區不太遠，而是恰到好處地布局在交通需要的節點位置上。運輸繁忙的公路、鐵路、港口、機場等，在一般情況下不應穿過旅遊區內風景名勝資源的核心保護區。

對臨近湖泊、江河、海濱的旅遊區，則應充分利用廣闊的水面，組織水上交通。

旅遊區內部道路系統，應按道路交通的不同功能加以分類與組織，將道路交通系統分類為交通性幹道與遊覽性幹道。

在旅遊區規劃中，遊覽道路的組織是道路系統設計的重要內容之一。遊覽道路應將各旅遊功能區與景點聯繫起來。觀光遊覽道路的布局與走向應結合自然地形與風景特徵，為遊人創造良好的空間構圖和最佳景觀效果，如杭州的蘇堤、白堤，無錫的環湖路。杭州西湖景區的蘇堤、白堤，透過廣闊的湖面，將水域景區

劃分成大小不同的空間,西湖各景在眼前近處不斷地展開,四周遠近諸山盡收眼底,構成一幅動人的圖畫。

一些面積不大、道路系統較為簡單的旅遊區,可以將交通性幹道與遊覽性道路合二為一,但此時的道路體系中,交通性的快速道路應讓位於觀光性的遊覽道路,因此景區內可採用電瓶車交通,將交通與遊覽觀光融為一體。

‖ 三、遊憩項目策劃與重點項目規劃

(一)遊憩項目策劃原則

1.可行性原則

任何一種策劃,作為一種想法,開始時只是停留在頭腦中,作為創意僅是一種設想,這一設想在現實中可能順利實現,也可能遇到不可克服的困難半途而廢。因此,遊憩項目策劃考慮最多的便是其可行性。

可行性研究是個過程,它貫穿於遊憩項目策劃的全過程,並且最終要經過遊憩活動被大眾的接受程度而驗證。可見,作為策劃的設想不是妄想,它是一個可以實現的、經得起考驗的思想創意。

遊憩項目可行性研究指對擬建遊憩項目,在旅遊心理上是否為遊客所接受、在技術上是否先進和可行、在工程上是否合理和科學、在經濟上是否可取和有利,而進行的調查預測、分析測算和評估論證的一種科學方法。

可行性研究是在可能的基礎上去尋求最優,即在可行性研究過程中,同時設計幾個不同的方案,透過研究、比較、分析,從中選出遊客所喜愛、投資省、技術先進、產品成本低、盈利高、投資回收快、風險小、有前途的最優或滿意方案,然後寫出報告,供旅遊開發者決策時參考。

2.創新性原則

創新是事物得以發展的動力,是人類賴以生存和發展的重要手段。新舊的更替,新者代替舊者的行為本身就是一種發展,因此策劃要想達到策劃客體的發展

時，必須要有創造性的新思路、新創意。真正的項目策劃應具備有創造性，應隨具體情況而發生變化，對於那些即使已成功的模式，也不能生搬硬套，要善於依據客觀變化了的條件來努力創新，只有這樣，策劃才能別具一格，與眾不同，吸引人，打動人。

創造需要豐富的想像力，需要創造性的思維。但是創造所需要的想像力與創造性的思維，並不是空穴來風，它要求策劃者具備涉及項目策劃的相關學科知識，敏銳、深刻的覺察力，豐富、奇妙的想像力，活躍、豐富的靈感，紮實的科學文化知識底蘊。

3.超前性原則

策劃一項活動，必須預測未來行為的影響及其結果，必須對未來發展、變化的趨勢進行預測，必須對所策劃的結果進行事前事後評估。

超前性是項目策劃的重要特性，在實踐中運用得當，可以有力地引導將來的工作進程，達到策劃的初衷。但是，項目策劃追求超前性，是以一定的條件為前提的，不能脫離現有的基礎，要立足現實，面向未來，既具有超前性，又具有創意的現實性。

超前性原則對遊憩項目的策劃，帶有明顯的指導意義。旅遊活動是個求新求異的活動。遊憩項目的策劃要適合旅遊者求變思想，在項目策劃的過程中，需要留足變異的思維空間，使遊憩項目在其發展過程中有變化的可能，從而使遊憩項目與產品在發展過程中可常變常新而不落伍。

4.資訊性原則

一個好的項目策劃，是以資訊的蒐集、加工、整理、利用開始的，而好的開始就意謂著成功的一半，因此，資訊性原則是項目策劃的基礎性原則，也是關鍵性的原則。

資訊類似於情報，是一種無形的財富，是指導人們行為的基礎性軟體。要弄好一個策劃，要進行資訊的蒐集、加工、傳遞、貯存、檢查、輸出與利用。沒有一個系統的資訊占有過程，項目策劃將無從談起。

資訊是項目策劃的起點，通常它包括以下幾項要求：

（1）蒐集原始資訊力求全面

不同地區、不同部門、不同環節的資訊分布的密度是不均勻的，資訊生成量的大小也不相同，因此，我們在蒐集原始資訊時，範圍要廣，防止資訊的短缺與遺漏。

（2）蒐集原始資訊要可靠真實

原始資訊一定要可靠、真實，要經過一個去偽存真的過程。脫離實際的浮誇資訊對項目策劃毫無用處，一個良好的項目策劃必然是建立在真實、可靠的原始資訊之上。

（3）資訊加工要準確、及時

市場是變化多端的，資訊也是瞬息萬變的，過去的資訊可能在現在派上用場，現在的資訊可能在將來毫無用處，因此對一個項目的策劃來說，掌握資訊的時空界限，及時地對資訊加以分析，指導最近的行動，從而才能使策劃效果更加完善。

（4）保持資訊的系統性及連續性

任何活動本身都具有系統性與連續性，尤其作為策劃的一個具體分支——項目策劃更是如此。對一項事物發展的各個階段的資訊要進行連續蒐集，從而使項目策劃更具有彈性，在未來變化的市場中，更有迴旋餘地。

資訊性原則，對遊憩項目的策劃有著舉足輕重的作用，可以使遊憩項目避免重複建設，可以使遊憩項目貼近大眾並且符合大眾旅遊的需求。因此，在進行遊憩項目策劃過程中，蒐集區域內已建設或者正在準備建設的遊憩項目的原始資訊，從項目一進入策劃過程，就站在區域的高起點上，避免項目的低層次重複，從而為遊憩項目創新策劃準備基本的原始資料。

（二）重點策劃項目的確定方法

1.科學創意

（1）創意的基本概念

創意指具有創造性的思維意識；創意過程，是指人們開始創造到創造完成的一段心理過程。創意過程分為下列兩個階段：

①創意準備階段。這個階段通常也被稱為調查階段。主要任務是發現問題，蒐集必要的事實資料，儲備必要的知識和經驗，籌集技術和工具，爭取創造一切可能的條件。

創意之前的調查是不可或缺的累積資料手段。做到知己知彼，方能百戰不殆。因此，創意之前，要了解前人、他人在同類問題上積累的經驗教訓，了解前人、他人對此類問題解決到什麼程度，尚有哪些問題需要進一步探索與解決等。

創意調查範圍應盡可能大一些，包括對相關學科、跨學科的知識汲取和方法借鑑。調查的過程中，並不是對原始資料的無限堆積，而是在鑑別真偽的同時，分析研究並選擇出對本次策劃創意有利用價值的真實材料。

②創意構思。遊憩項目創意過程，是由內及外的構思創作過程，在這個創作過程中，策劃師既要深刻地領會那些真實材料所提供的資訊的文化內涵及其主題特性，又要客觀地分析現實狀況與地域的基本條件，將客觀條件帶入主觀意識中，並且貫穿在整個創意策劃的構思過程中。

③創意驗證階段。創意是個過程，創意思路總是從不成熟向成熟過渡。因此，創意過程是個不斷驗證、不斷完善的過程。

創意過程中，新思維、新觀點需要經過邏輯的推敲和完善，並經過實踐的檢驗。直覺、靈感所帶給人們的創意，必須經過形式邏輯、辯證邏輯、審美邏輯以及實踐等各方面多角度的考驗，才有可能成功。

遊憩項目創意驗證，是將思路從構思推向實際，並且透過空間模型分析驗證整個創意構思的完整性與可行性階段。

空間模型的表達方法有兩類：實體模型與概念模型。

A.實體模型

實體模型可以用圖紙表達，例如，用投影法畫的策劃項目總平面圖、剖面圖、立面圖；需要重點表達的項目局部透視圖、鳥瞰圖等。如果需要，實體模型也可以用實物表達，通常可以用木材、卡紙和有機材料將實物體按比例縮小成模型，以便於直觀地觀察與分析；實體模型可以用電腦建模，製作動畫和渲染。

B.概念模型

概念模型一般用圖紙表達，用於項目分析與比較。最常用的方法有下列兩種：

a.幾何圖形法：用不同色彩的圓、環、矩形、線條等幾何圖形，在平面圖上強調空間要素的特點與聯繫。

b.圖表法：在地圖相應的位置上用玫瑰圖、直方圖、折線圖、餅圖等表示各因素的值。

在實踐過程中，對最初的創意成果完全不加修改和補充的情況是不多的，大多數情況都要透過驗證加以修改、補充和完善，有時甚至要全部推倒重來。經過多次反覆，才能使最初的創意變成完善的創造。

（2）遊憩項目創意設計

①遊憩項目創意設計的特點

A.新奇性

遊憩項目創意要針對遊客組群的特點，開展創新思維，尋找遊憩活動的特點，開發新的事物或新的產品，不斷地推出符合旅遊者心理需求的新、奇、特的遊憩產品。

B.整體性

遊憩項目通常建立在旅遊區域內，這些區域範圍原本就是一處風景名勝之地或者景觀環境優秀之處，因此遊憩項目的策劃創意要注重整體上環境優美的傳承，注重空間上的概括性和綜合性，給整體面貌帶來價值的更新。

C.靈活性

遊憩項目創意一般是由一個專門組織建立的項目創意小組來完成。因此，在創意過程中，創意人員可以相互交流，不同的思想相互碰撞；不同的專業人員和科學研究人員、策劃師，從多方位、多角度、多層次、多學科去進行思考，使眾多思路在一個立體結構中並存；在求大同、存小異的學科發展思想下體現各學科之間的包容性，體現遊憩項目策劃的靈活性。

②遊憩項目創意設計的方法

A.想像與組合

想像是人腦在已感知事物的基礎上從表象加以改造加工，創造出新形象的心理過程，一般有下列幾層意思：

其一，想像是人在大腦中創造新形象，是人的創造性體現，反映人們對某一事物的期望。

其二，想像是對表象進行加工改造的成果。想像所創造出來的新東西是與現實緊密相連的，是對現實中存在的東西重新加以加工創造的過程。

其三，想像是審美的基礎。人們在欣賞某件東西時，一般都伴有想像，沒有想像，審美便無從可言。

其四，想像是創造、創意的重要因素。人的創意是一個將眾多的現實素材重新加以整合的過程，因此想像是創新的重要因素，沒有想像，也就沒有創意、創造。

組合的形式多種多樣，一般人們從以下方面對組合進行分類研究：

多角度、多途徑的組合。對不同角度、不同途徑構成的想像組合，可以是同類的組合，也可以是異類的組合。

超時空的組合，是指進行大範圍、大跨度的組合，是組合思路的深化。因此要求更高難度的組合技法，但組合結果一般比較新穎出奇。上海黃浦江東岸的陸家嘴金融貿易區與浦西的外灘就是一個超時空組合的案例。浦西外灘1920～1930年代的歷史建築與浦東陸家嘴金融商貿區的現代建築，隔江相望，構成浦

江兩岸獨特的城市景觀風貌區。

逆邏輯思維的組合，是指為獲得超越一般而增設的，由大膽的、非凡的結合而產生的奇異想像，它有意避開合乎邏輯的組合，把看起來毫無關聯的事物強扯硬拉組合在一起，從而形成奇特的景觀遊憩區域，華沙美人魚就是一例典型的逆邏輯思維創意的產物。美人魚半身人像半身魚，把看似完全不同的兩種動物體美妙地組合在一起，從而形成舉世聞名的藝術形象。

跨學科、跨領域的組合，它與超時空組合有異曲同工之妙，它把不同學科、不同領域的東西聯繫組合在一起。例如，雷射與舞臺設備結合就是典型的一例，科學技術與藝術的組合，給遊憩項目帶來愉悅的休閒娛樂空間，創造了令人眼花撩亂的演出效果，使觀賞者獲得了愉快的視覺欣賞。

B.聯想創意

聯想，是想像的最初步、最基本的形式，是指由一事物想到另一事物的心理過程，是一種感性形象透過邏輯思維過程進行滲透的一種運動形式。

其一，聯想創意的關鍵是調動人們的聯想。而調動人的聯想思維，自然離不開創意者本身的文化根基和知識結構及其科學技術能力。因此，全方位的吸取知識、儲存資訊是聯想創意的重要手段。俗話說，有多厚的根基，就有多高的牆，因此，全方位的儲存資訊，是人們產生豐富聯想的基礎。

其二，海闊天空，大膽推理。大千世界，各種資訊層出不窮，因此，聯想創意要突破有形無形的條條框框、習慣思維的羈絆，海闊天空，大膽推理。

其三，精選優選，增值出新。聯想創意的過程，會給創意帶來較多的選擇，因為聯想過程中，會出現與聯想相關的許多創意方案。所以，對已有的大量聯想設計方案，只有經過審美關、邏輯關和實踐關選擇、加工、驗證以後，才有可能出現最佳創意方案。

其四，靈活轉移，橫向開花。一項成功的創意，通常都可以作為經驗推廣，向其他創意方向轉移或移植，以形成一種連鎖反應，擴大創意成果。但是，遊憩項目的靈活轉移、橫向開花要特別注意方式，選擇恰當的時間地點，否則遊憩項

目雷同，便會使旅遊者失去興趣，造成遊憩項目策劃轉移的失敗。中國旅遊區的發展過程中，曾經蜂擁而上的「西遊記宮」就是典型一例。1990年代，河北正定縣建設的西遊記宮，曾創造了旅遊業的「正定效應」。其後全國模仿建設了幾十處「西遊記宮」，這些「西遊記宮」無論從創意上、建設上與造價上都比正定的「西遊記宮」要高上一籌，卻沒有原來的「西遊記宮」那麼幸運，多半都沒有收回投資成本，成為主題公園創意敗筆的典型。

C.類比項目創意

類比是指選擇兩個對象或事物，對它們的某些相同或相似性進行考察比較。類比的類型有：

直接類比，它是從自然界或人為成果中，直接尋找出創意對象相類似的東西或事物進行類比創意。

象徵類比，它是借助事物形象或象徵符號，表示某種抽象概念或情感的類比。

例如，設計師在進行遊憩休閒空間設施設計時，咖啡館需要幽雅的格調，茶館要有民族風格，音樂廳必須有藝術性；因此在規劃設計的創意過程中，通常透過具體造型、色彩、裝飾等來表達這種象徵的意義。

擬人類比，它是使創意對象「擬人化」，也稱親事類比、自身類比或人格類比，是創意者使自己與創意對象的某種要素認同一致，自我進入角色，體現問題，產生共鳴，以獲得創意構思的思想。

幻想類比，它是在創意思維中，用超現實的理想夢幻或完美的事物類比創意對象的創意思維方法。

因果類比，它是指根據一個事物的因果關係，推測出另一事物的因果關係的項目創意方法，也稱作因果類比法。

對稱類比，它是指透過對稱類比的關係進行創意，獲得人工創造物的一種項目創意方法。

另外，還有仿生類比、綜合類比等類比方法，各種類比方法都有各自的特點和側重，在創意、創造活動中常常相互依存、補充、滲透和轉化。

2.項目可行性分析法

重點遊憩項目的確定，必須經過項目可行性的分析與論證，方可操作下去。可行性分析研究通常有初步可行性研究與詳細可行性研究之分。對於重點項目而言，應在初步可行性研究的基礎上，進行詳細可行性研究，以便在確定重要項目前，做到萬無一失。

（1）初步可行性研究

對於遊憩項目，單靠投資機會研究還不能決定取捨，而要系統地從技術和經濟上研究項目落地可行性，因為遊憩項目通常建設在一個旅遊目的地區域，項目在區域內將會有一定的空間位置，所以為避免盲目或失誤給項目建設帶來損失，必須對項目的可行性做初步的估計，即初步可行性研究。

這一階段的主要任務是對一些關鍵因素進行研究，篩選掉一些明顯不可行的方案。關鍵因素主要指：市場研究、遊憩項目論證調查、方案模型研究、落地研究、發展規模研究、遊憩項目設備選擇方案研究等。

當項目經過初步可行性研究認為項目可行時，就進入詳細可行性研究，否則，這一項目的可行性研究就到此為止。

（2）詳細可行性研究

詳細可行性研究也稱最終可行性研究，主要任務是：對工程項目進行深入的技術經濟論證，並進行多方案比較，最終找出一個效益最好的方案，或推薦幾個較好的方案。

確定遊憩項目在技術上是否可行、建設上是否可行、經濟上是否有利，必須作全面的研究。其主要內容如下：

①項目背景和歷史；

②市場研究和旅遊目的地供需能力及關係；

③項目坐落地點和場所；

④項目設計；

⑤項目管理組織機構和人員；

⑥項目建設時間、時序的安排；

⑦財務和經濟評價；

⑧項目的綜合評價和建議。

詳細可行性分析研究，還應該對遊憩項目的建設過程所出現的環境影響進行評估。

詳細可行性研究階段工作量大，需要時間長，所需花費多，而且需要由各行業專家協同完成。一個大型項目，至少需要一名宏觀經濟學專家、一名市場行銷專家、一名專業工程師、一名經濟評價專家、一名土木工程師和一名環境評估專家及若干旅遊學專家和規劃師。

詳細可行性研究是在前階段研究的基礎上進行的最終可行性研究，如認為項目的研究與論證科學合理的話，那麼詳細可行性研究可為確定建設項目和編制設計任務書提供依據，並成為申請銀行貸款或爭取外資和與各有關部門簽訂項目合約的依據。詳細可行性研究有利於國家在宏觀上控制投資規模，更好地選擇投資項目，提高經濟效益。

‖ 四、確定遊客容量與旅遊用地範圍

（一）遊客容量及其認識

旅遊業是以吸引外來遊人而開展的一項經濟活動，超容量地吸引外來遊人，對旅遊目的地環境必然帶來壓力，甚至造成環境破壞。因此，旅遊地能夠承載多少外來遊人是旅遊地必須認真研究的主要課題。

旅遊目的地環境，包括以目的地為核心的一切外部條件，即以旅遊發展為主要目的地的周圍所有空間環境及其事物，其中最為敏感的，也是旅遊發展最核心

的問題，是旅遊資源以及圍繞著資源所開展的一切旅遊經濟活動所需的環境要素及其土地面積。通常，影響資源環境承載容量的因素主要為自然條件與人文社會條件兩方面：

1.自然條件

在中國，大多數旅遊區域與自然條件關係密切，有些旅遊區甚至本身就處在名山大川與江河湖海處。山地風貌、森林植被、江河、湖海等自然區域，都是需要保護的區域，其環境生態的重要性可見一斑。

旅遊規劃應該高度重視發展旅遊所帶來的環境影響。旅遊區發展過程中對自然條件的影響是多方面的，組成自然環境的要素，如地質、水文、氣候、土壤、地貌、植物等，都從不同程度、不同範圍，以不同方式對旅遊區的發展產生影響，或者說，旅遊區的發展對上述自然條件及其生態環境帶來了壓力。

2.人文社會條件

人文社會條件與旅遊區的發展也密切相關。人文社會條件主要指居民社會的生活環境，其中包括居民的人口密度、居住建築密度及其容積率、社區基礎設施用地占有率以及社區發展用地的潛力等。

這些作為影響旅遊區發展的因素，其中最關鍵的是居民與旅遊者所占空間的比例分配問題，及其居民素質所導致的生活環境質量問題；或者說是社區居民的生活方式、居住環境質量與旅遊者生活容量之間和諧相處問題；或者說是旅遊者的大量湧入對居民社區環境生活帶來的壓力問題。因此，正確地認識旅遊發展容量是旅遊區發展的基礎，是旅遊區域原住民與旅遊者和睦相處的關鍵。合理、科學地處理原住民的空間占有與旅遊者所擁有空間的比例，使旅遊者與社區居民生活兩相宜，旅遊發展才能帶動地方經濟的發展，促進當地富民政策的實施。

（一）遊客容量經驗計算法

遊客容量也稱作旅遊環境容量，指各旅遊地域或者旅遊設施最大遊人容納量，又稱合理容量或者最大遊人量。計算一個旅遊區域的總容量，常用經驗容量測算法，包括面積容量法、線路容量法、瓶頸法（也稱卡口法）三種測算方法。

在測算的過程中，為使容量盡可能地與環境之地相容，常以一種測算方法為主，用另外兩種測算方法作為校核。

1.旅遊區環境容量測算原則

（1）維護原有環境不受破壞

維護原有環境不受破壞，即維持高質量的旅遊區環境質量。因此，在確定旅遊區環境容量測算方法時，需充分認識旅遊區資源類型的特點，針對區域的特點，選擇測算方法，以獲得較為合理的旅遊地環境容量。

（2）維護旅遊活動的舒適、便利與安全

旅遊環境容量的測算，從一開始就要掌握住思想認識，除要求維護環境安全外，還要求維護旅遊過程的舒適。旅遊區域遊人過於密集會互相干擾，使觀光遊賞質量下降，給旅遊者帶來諸多的不便，並且會給旅遊設施帶來壓力。

（3）人與自然和諧為本

上述兩條原則中，前者以自然為本，維護自然環境不受破壞以獲得優美的環境質量；後者以人為本，以人的遊覽觀光過程的舒適、安全為根本目的。兩者之間並不是矛盾的，都是維護自然界與人本身的生活質量朝著環境優美趨勢發展。因此，旅遊區域內的環境容量測算原則，應本著人與自然和諧為本的原則，應遵循可持續發展的原則，採用因地制宜、園景分析的綜合分析方法，即對於不同類型的景點採用不同的分析方法，對同一景點又採用多種分析方法，並且透過專家系統係數反覆比較、修正，從中確定基本合理的經驗測算方法。

2.遊客容量經驗計算法

（1）面積計算法

面積計算法通常較適宜於自然景區中的森林環境之地、史蹟文化區中的紀念地以及一些紀念性建築設施中。一些區域面積較大的宏觀旅遊環境容量，有時也用面積法進行環境容量測算。例如，承德市的旅遊環境容量，就是根據旅遊發展用地面積採用面積法測算的。為確保旅遊環境質量優秀，環境容量測算係數的確

定是反覆討論和研究得出的。測算過程取旅遊發展用地10%的用地面積作為可遊憩用地；在可遊憩用地中，再取30%用地作為可開展遊憩活動用地，以使遊憩活動用地率處於環境自淨能力下，即盡可能地使旅遊區域既能保證發展旅遊又不造成環境的傷害。同時，透過旅遊加大對空間環境的保育，使環境更優化。

承德旅遊環境容量計算公式：

$$C = \frac{ELR}{S}$$

式中：C—環境容量值； E—旅遊用地面積； L— 遊憩用地率，取10%；

R—遊憩活動用地率，取30%；S—遊客人均占地面積，取1000平方公尺。

一般城市公園中，遊人所占平均面積為100平方公尺/人，由於旅遊區域所處地域的自然環境要求，需要一個自淨的空間，因此取值人均占地1000平方公尺/人。加上旅遊發展用地控制與遊憩活動用地再控制，反覆三次的不斷控制旅遊活動用地，其目的就是緩解人的進入帶來的環境壓力，使旅遊活動所造成環境問題，處於環境空間的自淨能力下。

經測算，承德市各旅遊區的環境容量如表4-5所示。

表4-5 承德市各旅遊區環境容量

區　域	旅遊用地面積 （km²）	遊憩用地面積 （km²）	遊憩活動用地面積 （km²）	環境容量 （萬人次/年）
木蘭圍場旅遊區	1561	156.1	46.83	983.43
豐寧草原生態旅遊區	948.2	94.82	28.446	597.366
金山嶺長城旅遊區	275	27.5	8.25	173.25
皇家旅遊渡假區	262	26.2	7.86	165.06

續表

區　域	旅遊用地面積 （km²）	遊憩用地面積 （km²）	遊憩活動用地面積 （km²）	環境容量 （萬人次/年）
遼河源森林旅遊區	192	19.2	5.76	120.96
蟠龍湖水下長城旅遊區	398	39.8	11.94	250.74
霧靈山生態旅遊區	208	20.8	6.24	131.04
革命史蹟旅遊區	127.5	12.75	3.82	80.325
合　計	3971.7	397.17	119.151	2502.171

全年的容量以七個月、210天測算，確保尚有五個月的時日，可以讓自然環境自養以緩解與調劑人為因素對自然界的干擾。

承德市的環境容量為2502.171萬人次，而承德市的旅遊規劃所確定的遠期遊客量預測為2100萬人次，因此，承德市旅遊業的發展，不會給承德市的生態環境帶來太大的壓力。

一些特殊地區的旅遊環境容量也可用面積法進行預測。承德市皇家旅遊園區，地處避暑山莊外八廟的周邊，緊鄰市中心區的位置，這是個特殊地區。其中，園區的核心區開發總面積為5.54平方公里，扣除遊客難以進入的山地密林、河灘地、居民用地、近期不便動遷的單位設施用地之外，可供遊客活動的主要區域淨面積為3.16平方公里。由於規劃區所處位置與城市中心區的關係，在此不可能採用自然區的人均1000平方公尺的占地面積作為測算起點，而採用因地制宜、因景制宜的選擇人均占地面積。見表4-6。

表4-6 承德市皇家旅遊園區環境容量估算

地塊名稱	面積 （km²）	人均佔地面積 （m²）	日容量(人)	全年容量 （萬人次）
草原牧歌區	0.95	400	2375	0.2375×240（天）= 57
生態公園區	1.10	600	1833	0.1833×240（天）= 44
清代民俗區	0.42	80	5250	0.525×240（天）= 126
休閒山林區	0.35	120	2900	0.29×240（天）= 70
水鄉風情區	0.16	40	4000	0.4×60（天）= 24
總面積	3.16			全年總容量：321

以上各旅遊區塊，遊人日周轉率平均為1；在此表上能讀出，承德皇家旅遊園區規劃的生態區與活動區的人均占地面積是因景而異的，生態區人均占地為400～600平方公尺/人；民俗區與風情區人均占地僅為40～80平方公尺，在旅遊渡假區中，對可發展的地段重點開發建設，該保護的區域，則謹慎開發建設，旅遊園區全年總容量與承德市近幾年的遊客總量300萬左右基本相符。

（2）線路法

線路法根據遊客在遊線上人均占用線路長度，以前後兩人的遊覽活動互不干擾為基本的容量單位的測算方法。這種方法較適宜遊路沿途的風景區景點的容量測算，或者以遊路為串聯的旅遊區的環境容量測算。通常，線路測算的基本標準為人均占線路長度4～10公尺之間（旅遊路的寬度為1公尺）。國家重點風景名勝區，世界遺產黃山的環境容量就有部分是以線路法測算的。黃山的線路人均單位占地長度指標為4.4公尺；國家重點風景名勝區寶雞天臺山的西岔河山水觀光旅遊線也採用線路容量法，所採用的人均單位長度指標為5公尺；江西弋陽龜峰國家重點風景名勝區容量也採用線路法測算，人均單位長度指標也是5公尺。

一些河流水域也可用線路法測算，尤其是一些漂流遊覽活動。武夷山竹排漂流就採用了線路法測算環境容量。河流景區線路測算法，可以船體的長度和載人數作為測算的基本點，以前後兩船在觀光遊覽的過程中，互相不干擾為基本測算值。此外，兩船的間距還受到水流流速的影響，尤其是一些山地溪河，由於其相對落差大，河流流速快，兩船之間的間距要適當長一些，這樣才不會造成漂流過程中的船與船體之間的碰撞，給旅遊者造成不必要的安全隱患。

（3）瓶頸法（卡口法）

瓶頸法的關鍵是確定瓶頸處單位時間內透過的合理遊人量。單位以「人次／單位時間」表示。旅遊區的某些區位是每位遊客都會去的旅遊景點，這些景點所承載的壓力是很大的，例如北京的故宮、承德的避暑山莊、黃山的飛來峰等處。對於這些區域應採用瓶頸法測算其最大環境容量並嚴格控制遊人到達人數。寶雞天臺山國家重點風景名勝區雞峰山頂景區，是寶雞天臺山的主景區，峰頂風光秀麗，但面積不大、容量有限，應嚴格控制登頂人數。登雞峰山頂，必先經過牛鼻

洞，牛鼻洞是個狹窄的空間通道，僅能供一位遊客攀爬，每位遊客過牛鼻洞的時間需45秒鐘，考慮到其中會有一些老弱者，平均以一分鐘計，則每小時能透過60人。如果將峰頂觀賞景點的時間確定為一小時，全天以六小時計，全年以八個月計算，則雞峰山頂的年環境容量為60×6×240＝86400人／年。

瓶頸法測算對於旅遊區而言是個較好的控制環境容量的方法，它可以驗證超容量旅遊發展問題，因此在面積法與線路法測算後，根據風景區景點所載容量的實際，可用瓶頸法即主景區遊客環境容量的承載力來驗證容量測算的合理性。

環境容量經驗測算法，是對超容量地發展旅遊的一種限制方法，是不得已而為之的方法。國內外對環境容量的測算方法理論研究很多，而影響環境容量測算過程的因素也很多，就目前而言，還很難從理論上研究清楚，因此不少專家認為，不必太過於關注環境容量的承載力，而應該重視旅遊發展過程中的人為行為，以不破壞自然界環境為出發點。但是，對中國這樣一個擁有十多億人口且國家風景名勝區的面積僅占國土面積1%的地區而言，如果沒有對環境容量進行的預測，不了解黃金週應該放多少遊客進入旅遊區，不明白遊客量過多會造成風景環境的破壞，那麼，中國的風景名勝之地的可持續發展將會成為問題。

雖然環境容量經驗測算法還有許多不完善的地方，因為它是從城市公園和風景園林規劃設計的遊人量預測發展而來的，或許對一些自然環境與歷史環境的容量測算尚有許多不足；但它至少告訴我們一條原則，即對於環境容量敏感地區，應該盡可能地控制超容量的旅遊。在此特別要強調風景名勝區與旅遊區的環境容量是有所不同的，旅遊區域的環境容量相對彈性要大一些，而風景名勝區的環境容量測算必須按GB50298-1999「風景名勝區規劃規範」標準設置環境容量，其中風景景點為50～100平方公尺／人（景點面積）；一般景點為100～400平方公尺／人（景點面積）；浴場海域為10～20平方公尺／人（海拔0～2公尺以內水面）；浴場沙灘為5～10平方公尺／人（海拔0～2公尺以內沙灘）。線路法則規定人均占旅遊道路面積為5～10平方公尺／人。

（三）旅遊發展與土地協調規劃

人均土地少和人均旅遊區面積少，這是中國的基本國情，因此必須合理地發

展旅遊用地，尤其是旅遊建設用地，應該建立在環境容量的基礎上，以遊人需求的實際開展建設。

1.土地協調規劃

旅遊區域的建設用地採用的是協調用地的方法，因為直到目前為止，國家還沒有關於旅遊發展用地的標準，所以旅遊區土地利用規劃實際上是個土地協調規劃，它涵蓋三方面的內容：

（1）旅遊區的用地評估

旅遊區的用地評估不同於一般的城市發展用地評估，它是以風景與旅遊資源的評價為基礎，以風景名勝資源的價值作為評估的主導因素，為保護風景與旅遊資源，甚至可以放棄一切建設項目。因此，旅遊區的土地評估是建立在保護與發展的辯證關係上的評估，並且透過資源的分析研究與評估，掌握旅遊建設用地特點、質量及利用中的問題，為估計土地利用潛力、確定規劃目標、平衡用地矛盾及其土地開發提供依據。

（2）土地利用現狀分析

土地利用現狀分析，是在旅遊區的自然、社會經濟條件下，對風景區各類土地的不同利用方式及其結構所做的分析，包括風景、社會、經濟三方面效益的分析，透過分析，總結土地利用的變化規律及有待解決的問題。

（3）土地利用規劃

旅遊區域土地利用規劃是在土地資源評估、土地利用現狀分析、土地利用策略研究的基礎上，根據規劃的目標與任務，對各種用地進行需求預測和反覆平衡，擬定各種用地指標，編制規劃方案和編繪規劃圖紙。

土地利用規劃既是規劃的基本方法，也是規劃的重要成果。它是控制和調整各類用地、協調各種用地矛盾、限制不適當的開發利用行為、實施宏觀控制管理的基本依據與手段。

旅遊區的土地利用規劃重在協調，其粗細、簡繁和側重點不盡相同。要依據

規劃階段、規劃任務、基礎條件的不同，作出具有實際指導意義的土地利用協調規劃。

2.旅遊區土地利用規劃原則

（1）突顯旅遊區土地利用的重點與特點，擴大風景名勝區域與旅遊區域用地範圍。

（2）保護旅遊資源相對聚集的遊賞用地、林地、水源地與優良耕地。

（3）因地制宜地合理調整土地利用，發展符合旅遊區特質的土地利用方式與土地結構。

五、近期項目的投資估算與效益分析

由於國民經濟的發展速度、地域經濟的差異與物價的變化、中遠期項目的投資估算等，很難把握，因此，旅遊區總體規劃一般僅對近期項目進行估算，供項目開發建設決策時參考。

旅遊項目的開發和服務設施的建設，按照規劃的要求，本著誰投資誰得益的原則，向社會投標招商引資、吸收社會資金開發建設，基礎設施部分將由政府投資或者由旅遊區管理局自行籌資或從銀行低息貸款解決。

（一）近期旅遊項目投資估算

近期旅遊項目建設主要包括服務接待設施與觀光遊憩項目以及必須建設的基礎設施項目，建設目標是營造旅遊區發展的氛圍，主要的建設內容包括：

（1）旅遊賓館，能滿足近期遊客的居住需求。

（2）旅遊餐館，能滿足近期住宿客人與一日遊客人的就餐需求。

（3）旅遊休閒設施，包括風景區茶室、酒吧與小型歌舞廳、影視錄像廳的建設。

（4）自然風景區的觀光步道建設；人文風景區的歷史文化景點的修復。

（5）風景區觀光旅遊道路間的休息設施建設，包括休息亭、臺、樓和旅遊道路設施如桌、椅等。

（6）上述區域的環境建設與恢復以及基礎設施的建設，包括給排水、電力、通訊與道路建設。

這些項目的投資估算，可根據工程經濟學的有關工程項目的估算公式進行投資估算，在此不作敘述。

江西弋陽龜峰風景區總體規劃針對弋陽縣的實際經濟情況與龜峰風景區的建設需求，安排了切合實際的近期建設項目，使風景區建設在較短時間內煥然一新，尤其是龜峰山莊的建設，促進與加快了龜峰風景區發展旅遊的步伐。

表4-7、表4-8為龜峰風景區近期服務接待設施與觀光遊憩項目投資估算表。

表4-7 近期服務接待設施投資估算表

項目		規模	建築面積	單價	投資估算（萬元）	合計（元）
城南旅遊飯店	客房	450 床位	$11250m^2$	1000 元/m^2	1125	2682.1
	餐廳	460 餐位	$920m^2$	800 元/m^2	73.6	
	裝飾		$12170m^2$	500 元/m^2	608.5	
	設備				875	
龜峰山莊	客房	200 床位	$5000m^2$	1000 元/m^2	500	844
	餐廳	200 餐位	$400m^2$	800 元/m^2	32	
	裝飾		$5400m^2$	500 元/m^2	270	
	設備				42	
總計					3526.1	

表4-8 近期觀光遊憩項目投資估算表

項目	建設內容	投資估算(萬元)
龜峰自然區建設	遊步道重組建設、茶室、小品、座椅等休息設施，及景點保育、開發	1500
龜峰生態公園建設	建園路，種植、改造果林	100
南岩文化區建設	修繕南岩佛龕、建設仙女沐浴——南岩山遊道	1100
南岩山攀岩	攀岩輔助設施、安保設備等	30
方志敏紀念館	土建部分	2000
信江遊覽	碼頭，帆船3艘	50
沙洲營地	帳篷、木屋、燒烤爐	40
總計		4820

從表中可以讀出兩大項目的投資金額合計為8346.1萬元。投資項目的區域位置主要集中在龜峰與南岩地區，投入資金相對集中。

（二）經濟效益分析

經濟效益分析主要分析旅遊的投入與產出比，下面以江西弋陽龜峰風景區近期建設項目為例加以說明。

1.營業收入估算

根據遊客量的預測，至2000年龜峰的遊客量將達到15.2萬人次；由於龜峰遊客主體主要是來自上海等較遠地區的遊客，因此在龜峰住宿者預測將占70%左右，由此按上述表格分析，則年營業收入為：

15.21×0.7×210＝2235.8萬

15.21×0.3×90＝410.6萬

總計：2235.8＋410.6＝2646.4萬元

此測算方法主要以外地遊客在龜峰平均消費水平而確定。一日遊平均消費90元；二日遊平均消費210元，其中住宿費平均為50元。

2.營業成本估算

可變成本434.01萬元／年。可變成本包括門票20元、餐飲20元、遊憩20

元、購物10元、交通10元、其他10元。門票收入以1%計入成本；餐飲以50%、遊憩以20%、購物以10%、交通以15%、其他以10%計入成本。

固定成本437.57萬元/年。包括管理費、員工工資、廣告促銷費、資源保育費共四項，其中管理費按總收入的2%計；工資按150人，人均8000元/年；廣告促銷費按總收入的5%計；保育費按總收入的5%計。

折舊費834.6萬元／年，按固定資產投資總額的10%計。

不可預見費用166.92萬元／年，按固定資產投資總額的2%計。

總成本估算：434.01＋437.57＋834.6＋166.92＝1873.1萬元。

3.稅收估算

營業稅132.32萬元，按總收入5%稅率計。

所得稅192.29萬元，按利潤的30%計。

稅收總額：132.32＋192.29＝324.61萬元。

稅後利潤估算：總收入－經營總成本－稅收總額，則：

2646.4－1873.1－324.61＝448.69萬元。

從以上測算分析，經濟效益是很明顯的，經營當年就有利潤近450萬元。因此近期項目的投資金額，至中期可望全部收回。

（三）社會效益評估

1.可滿足社會對旅遊的需求

五天工作制帶來的週休二日，使人們的閒暇時間迅速增加，經濟的快速增長，市民的可支配收入越來越多，加之工作壓力大，節奏快，許多人希望週末去旅遊渡假以消除　週工作帶來的疲勞。因此，回歸自然，追逐文化淵源，成為新的休閒娛樂方式，旅遊區的開發建設，既滿足了人們的旅遊欲望，同時也可滿足社會對旅遊的需求。

2.有利於解決勞動就業問題，帶動地方經濟發展

　　旅遊區的開發建設，在創造勞動就業方面發揮著很大的作用，其創造的直接就業機會就有各種服務接待設施、客運服務、景點建設及管理部門在內的各方面就業。旅遊區在創造就業機會的同時，也促進了地區的經濟發展，尤其是與旅遊密切相關的旅遊商品的開發，既滿足了遊客的購物欲望，同時也帶動了地方經濟的發展。

　　3.促進遊客和旅遊區地域文化的交流

　　旅遊的社會意義在於了解、體驗其他地方的文化、習慣和生活方式等。旅遊者在旅遊區遊覽中與當地工作人員的接觸，使雙方的文化得以交流。尤其是國外遊客，不僅帶來不同的文化、習慣、生活方式，同時也帶來一些先進的科學與管理技術，這種相互間的交流，可增進各國人民之間的了解和友誼。

　　4.促進人們生活水平和生活質量不斷提高

　　旅遊區內的自然和文化遺產，是人類歷史遺留的寶貴的精神財富。遊客在休閒旅遊活動中，不知不覺地接受自然科學和歷史文化的教育，從而陶冶情操，提高文化素質，生活水平和生活質量不斷提高。

　　（四）環境效益評估

　　旅遊區的旅遊資源和生態環境是吸引遊客前往觀賞的主要吸引物，因此旅遊區的生態環境狀況是一個旅遊區生存的關鍵。旅遊區的開發建設，將旅遊區域的生態環境納入保護管理的範疇，定期養育和維護，使旅遊區域內的動植物得以繁衍發展，尤其是一些珍稀物種的繁育和保護，更是旅遊部門保護的重點。因此，旅遊區管理部門高度重視生態環境質量和維護生態平衡，吸引遊客不斷前往觀賞，而從遊客中獲取的利潤再用於生態維護，形成旅遊區域內的生態環境的良性循環，進而使旅遊區域內的生態環境得以可持續發展。

第四節 旅遊項目規劃

　　旅遊區總體規劃，為旅遊目的地的發展與建設構建一幅宏觀藍圖。但這幅藍圖的實現，還得靠旅遊區域內一個個規劃項目的實現。旅遊項目規劃層面的主要

任務，就是將項目落實到區域位置上，並且構思與編制項目建設藍圖。旅遊項目規劃相當於城市規劃中的詳細規劃，因此可借用城市規劃的詳細規劃概念來編制旅遊項目規劃。由此，旅遊項目規劃可分為控制性詳細規劃和修建性詳細規劃兩個層面。

一、旅遊項目控制性詳細規劃

（一）控制性詳細規劃的作用和地位

控制性詳細規劃是伴隨著旅遊目的地的發展而出現的。它表明旅遊區規劃是立足於旅遊區域發展、向著預定的規劃目標不斷漸進的，它造成承上啟下、依法管理、引導協調建設的作用。

1.承上啟下的作用

在整個規劃過程中，項目控制性詳細規劃具有極其特殊的地位。在它之上有旅遊區域總體規劃（包括分區規劃），在它之下有修建性詳細規劃。總體規劃是一定時期內旅遊區域發展的整體發展框架，由於它面向未來，跨越時空，面臨的不可預測因素很多，因此，總體規劃必須具有很大程度上的原則性與靈活性，是一種粗線條的框架規劃，需要有下一層次的規劃將其深化，才能真正發揮作用。修建性詳細規劃，是對小範圍內旅遊項目開發建設進行的總平面布局和空間形體的組織，需要上一層次的規劃對用地性質和開發強度進行控制，對開發模式和旅遊項目建設進行引導。因此，控制性詳細規劃是兩者之間有效的過渡與銜接，造成深化前者和控制後者的作用，確保規劃體系的完善和連續。

2.管理的依據，建設的引導

旅遊區規劃編制與旅遊規劃實施相脫節，將給旅遊區發展帶來很大困難。加強旅遊區規劃管理要從兩方面入手：一方面是健全規劃管理法制化制度，提高規劃管理人員專業素養和職業道德；另一方面是提供事先確定的、公開的、適當的旅遊區規劃，作為管理的依據和建設的指導。由於旅遊項目控制性詳細規劃的層次、深度適宜，同時又是採用規劃管理語言表述的規劃原則和目標，因此它是規

劃管理的科學依據和旅遊區建設的有效指導。在控制性詳細規劃中，控制什麼，怎麼控制都有章可循，可避免主觀性和盲目性；同時，由於控制性詳細規劃具有相應規劃法則，也使規劃管理的權威性得到充分保證。因此，它成為管理機構依法受理的依據。

3.旅遊區發展政策的載體

旅遊區發展、建設的有關政策是一定時期內為實現旅遊區發展的某種目標而採取的特別措施，相對於旅遊區規劃原則來說，旅遊區發展政策的針對性更強。

在控制性詳細規劃的編制和實施過程中，包含諸如旅遊區產業結構、用地結構、旅遊區環境保護、鼓勵開發建設等各方面廣泛的旅遊區政策的內容。

作為旅遊區發展政策的載體，控制性詳細規劃透過傳達旅遊區開發政策方面的訊息，在引導旅遊區經濟、環境及社區建設協調發展方面具有綜合能力。市場運作過程中，各類經濟組織和個人可以透過規劃所提供的政策，以及社會經過充分協調的關於旅遊區未來發展的政策和相關訊息，來消除在決策時所面對的未來不確定性，從而促進資源的有效配置和合理利用。

（二）控制性詳細規劃的內容體系

控制性詳細規劃，是對旅遊區內，旅遊項目的適合建設區與不適合建設區做出控制性的相關規定，以確保旅遊區內適宜建設的項目得到扶持與發展，不適宜建設的項目受到控制。旅遊項目的控制性詳規，包含下列內容：

（1）確定規劃範圍內各類不同使用性質的用地面積與用地界線，規定各類用地內適合建設、不適合建設或者有條件地允許建設項目的類型。

（2）規定各地塊土地使用、建築高度、建築密度、建築容積率、綠地率以及配套設施的控制要求。

（3）確定各級道路的紅線位置，控制點坐標和標高。

（4）根據規劃容量，確定工程管線的走向、管徑和工程設施的用地界線。

（5）規定交通出入口方位、停車泊位、建築後退紅線、建築間距等要求。

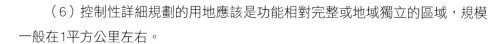

（6）控制性詳細規劃的用地應該是功能相對完整或地域獨立的區域，規模一般在1平方公里左右。

（7）提出對各地塊的建築規模、尺度、色彩、風格等要求。

（8）提出旅遊項目區內的環境控制指標及其整體環境質量要求。

（9）規定旅遊項目區內的服務接待設施的控制性容量，並且確定適合建設項目與位置。

（10）對旅遊項目範圍內的歷史文化遺產、風景名勝資源及不可移動文物，確定其保護範圍的界線，建立硬性保護措施。

（三）控制性詳細規劃的編制方法

1.基礎資料的蒐集

控制性詳細規劃至少應蒐集以下基礎資料：

（1）總體規劃或分區規劃對本規劃地段的規劃要求，相鄰地段已批准的規劃資料。

（2）土地利用現狀，用地分類應分至中類，由於旅遊區用地分類尚無具體標準，可用建設部頒布的風景名勝區規劃規範中用地標準替代。

（3）建築物現狀，包括房屋用途、產權、建築面積、樓層、建築質量、保留建築等。

（4）公共設施規模及分布，重點調查的公共設施主要是博物館、歌劇院、賓館、飯店等公共建築與服務設施。

（5）工程設施及管線鋪設現狀調查，其中重點為交通設施現狀。

（6）土地經濟分析資料，包括地價等級類型、土地級差效益、有償使用狀況、地價變化、開發方式等。

（7）旅遊區及地區歷史文化傳統、風土人情、民間活動特色等資料。

2.控制性詳細規劃的用地分類和地塊劃分

控制性詳細規劃的用地至少要分至中類，可參照建設部「風景名勝區規劃規範GB50289-1999」關於風景名勝區土地利用分類和代碼。控制性詳細規劃的地塊劃分，可按規劃和管理的需要劃分為區、片、塊幾級，塊是控制性詳細規劃的基本單元，其劃分的原則為：

（1）應保證地塊性質單一，避免不相容使用性質用地之間的相互干擾。

（2）嚴格遵守旅遊區總體規劃或分區規劃及其他專業規劃的要求。

（3）尊重現有用地產權或使用權邊界。

（4）考慮土地價值的區域位置等級差別。

（5）兼顧基層行政管轄界線，便於現狀資料的蒐集及統計。

地塊劃分可根據開發方式和管理變化，在規劃實施中進一步重組（小塊合併成大塊或大塊細分為小塊）。

3.控制性詳細規劃的控制體系

控制性詳細規劃的控制體系的內容，可分為以下幾種類型：

（1）用地控制指標：用地性質、用地面積、土地與建築使用相容性。

（2）環境容量控制指標：容積率、建築密度、綠地率、遊客容量。

（3）建築形態控制指標：建築高度、建築間距、建築後退紅線距離、沿路建築高度、相鄰地段的建築規定。

（4）交通控制內容：交通出入口方位、停車位。

（5）旅遊項目景觀設計引導及控制：對重要的旅遊項目及重要地段地塊內建築物與構築物的形式、色彩、規模、風格提出設計要求。

（6）配套設施體系：生活服務設施布置，包括飯店賓館等；市政公用設施、交通設施及其管理要求。

在以上控制內容中，前五項屬地塊控制指標，可分為規定性和指導性兩類。規定性指標是必須嚴格遵守的指標；指導性指標是參照執行的指標。其目標是貫

徹發展規劃和開發控制的意圖，將控制要素具體為布局引導，為修建性詳細規劃與項目設計提供依據，引導旅遊項目建設有序進行。

4.旅遊項目落地規定性指標

地塊規定性指標一般為以下各項，它對旅遊項目的發展建設有舉足輕重的作用。

（1）用地性質：規劃用地的使用功能，可根據用地分類標準進行標註（標準與上述控制性詳細規劃的用地分類和地塊劃分標準相同）。

（2）用地面積：規劃地塊劃定的面積。

（3）建築密度：即規劃地塊內各類建築基底占地面積與地塊面積之比，通常以上限控制。

（4）建築控制高度：即由室外明溝面或散水坡密度至建築物主體最高點的垂直距離。

（5）建築紅線後退距離：即建築相對於規劃內道路紅線後退的距離。通常以下限控制。

（6）容積率：即規劃地塊內各類建築總面積與地塊面積之比。容積率可根據需要制定上限和下限。容積率的下限保證地塊開發的效益，可綜合考慮徵地價格與建築租金的關係，根據不同的用地性質來決定，防止無效益或低效益開發造成的土地浪費。容積率上限防止過度開發帶來的旅遊區基礎設置超負荷運行。

（7）綠地率：規劃地塊內各類綠地面積的總和占規劃地塊面積的比率。通常以下限控制。這裡的綠地包括公共綠地、宅旁綠地、公共服務設施所屬綠地（道路紅線內的綠地），不包括屋頂、陽臺的人工綠地。公共綠地內占地面積不大於百分之一的雕塑、水池、亭榭等綠化小品建築可視為綠地。

（8）交通出入口方位：規劃地塊內允許設置出入口的方向和位置。具體可分為以下幾個指標：

機動車出入口方位：儘量避免在風景區主要道路上設置車輛出入口，一般情

況下，每個地塊應設一～二個出入口；

禁止機動車開口地段：為保證規劃區交通系統的高效安全運行，對一些地段禁止機動車開口，如主要道路的交叉口附近和商貿服務街等特殊地段。

主要人流出入口方位：為了實現高效、安全和舒適的交通體系，可能會有必要將人車進行分流，為此規定主要人流出入口方位。

（9）停車泊位及其他需要配置的公共設施：停車泊位指地塊內應配置的停車位數，通常按下限控制。其他設施的配置包括：服務接待設施、環衛設施（垃圾轉運站、公共廁所）、電力設施（變電站、配電所），電信設施（電話局、郵政局）、燃煤氣設施（煤氣調氣站）。

5.指導性指標

指導性指標一般為以下各項：

（1）遊客容量：即規劃地塊內每日接待的遊客人數，通常以下限控制。

（2）建築形式、規模、色彩、風格要求；對規劃區重點地段的建築形體和布局應進行特別控制（包括廣場控制線、綠地控制線、建築控制線、建築架空控制線、建築高度控制範圍、建築顏色等具體指標）。

（3）其他環境要求，包括風景區大氣控制指標、水源地保護控制及超音波控制等。

6.控制性詳細規劃的成果分為文本和圖紙兩部分

（1）文本內容

控制性詳細規劃的文本應包括土地使用與建設管理細則，以條文形式重點反映規劃地段各類用地控制和管理原則及技術規定，經批准後納入規劃管理法規體系。具體內容如下：

①總則：制定規劃的目的、依據及原則，主管部門和管理權限；

②各地塊劃分及規劃控制的原則和要求；

③各地塊使用性質劃分和適合建設要求（適合建設、不適合建設、有條件建設的建築類型）；

④各地塊控制指標一覽表；

⑤建築物後退紅線距離的規定；

⑥相鄰地段的建築規定；

⑦ 市政公用設施、交通設施的配置和管理要求；

⑧獎勵和懲罰。

（2）圖紙內容（圖紙比例為1／1000～1／2000）

① 用地現狀圖：土地利用現狀、建築物現狀、遊客分布及客源市場分布現狀、旅遊基礎設施現狀（必要時可分別繪製）。

② 用地規劃圖：規劃各類用地的界線，規劃用地的分類、性質和道路網布局，公共設施位置。

③地塊指標控制圖：用表格形式標出地塊編號、地塊面積、用地性質、主要出入口方位、建築密度、容積率及地塊內有特殊需要的控制指標。

④道路交通及豎向規劃圖：確定道路走向、線型、橫斷面、各支路交叉口坐標、標高、停車場和其他交通設施位置及用地界線，各地塊室外地坪規劃標高（必要時可分別繪製）。

⑤工程管線網路規劃圖：各類工程管線網路平面位置、管徑、控制點坐標和標高，必要時可分別繪製，分為給排水、電力電信、煤氣、管線綜合等。

⑥地塊劃分圖：標明地塊劃分具體界線和地塊編號（和文本中控制指標相對應）。標高內容可視具體情況區別對待。

7.控制性詳細規劃有關計算規則

旅遊項目建設規劃，必然涉及一些建築文件與建築結構方面的知識。為便於旅遊規劃學習和了解建築面積的測算方法，簡述如下：

（1）建築占地面積

建築占地面積為建築物的垂直投影面積，但不包括雨篷、外擴陽臺、檐口、連接兩座建築物的架空通道、玻璃拱頂下的天井、室外樓梯或坡道和街坊內連接建築物之間的過街樓，以及僅一面有圍護結構、面積不大於基地空地面積（即基地面積減建築占地面積）10%的基地附屬建築面積。

（2）建築總面積

建築總面積的計算辦法按照經委（82）經基設字58號（建築面積計算規則）規定計算，但不包括雨篷、外擴陽臺、檐口、連接兩座建築物的架空通道、玻璃拱頂下的天井、室外樓梯或坡道，以及僅一面有圍護結構、面積不大於基地空地面積（即基地面積減建築占地面積）10%的基地附屬建築面積。也不包括：① 地下室和樓板面不高於明溝在1.5公尺的半地下室；②開放供公共使用的地面敞空層，如該敞空層不作公共使用，則按一半面積計入總建築面積，但該敞空層以後不准再行改造，改變使用性質；③ 面積小於標準層面積10%的機房、水箱、瞭望用房的屋頂附屬建築物。此外，底層為雜物間和停車間的居住建築，其底層面積按一半計入總建築面積。

（3）建築高度

在核算建築間距時，建築高度按以下規定計算：①平屋面算至女兒牆頂，無女兒牆算至檐口，面積小於標準層面各10%的屋頂附屬建築物高度不計；②坡屋面坡度不大於35°時，高度算至檐口；大於35°時，屋脊線平行於相關建築的算至屋脊線，垂直於相關建築的算至山牆斜坡高度的中點。

在核算建築高度時，建築高度按以下規定計算：①平屋面算至女兒牆頂，無女兒牆者算至檐口；②坡屋面當山牆平行於道路紅線時高度算至山牆斜坡的中心，當屋脊線平行於道路紅線時，凡坡度不大於56.3°，高度算至封檐牆頂者算至檐口，坡度大於56.3°者高度算至屋脊。

‖ 二、旅遊項目修建性詳細規劃

（一）修建性詳細規劃的作用與地位

修建性詳細規劃以上一個層次規劃為依據，將旅遊項目建設的各項物質要素在當前擬建設開發的地區進行空間布置。修建性詳細規劃，將旅遊項目建設內容一一都落實到地塊上，並且將建、構築物的形態特徵，從三維空間的不同角度，進行表達，指導旅遊項目的單體設計和開發建設。

（二）修建性詳細規劃的內容

（1）建設條件分析和綜合技術經濟論證。

（2）建築和綠地的空間布局、景觀規劃設計、布置總平面圖。

（3）道路系統規劃設計。

（4）綠地系統規劃設計。

（5）工程管線規劃設計。

（6）垂直規劃設計。

（7）估算工程量和工程造價，分析投資效益。

（8）旅遊服務設施及其附屬設施系統規劃設計。

（9）環境保護與環境衛生系統規劃設計。

（三）修建性詳細規劃的編制方法

（1）蒐集資料：除控制性詳細規劃的基礎資料外，還應增加控制性詳細規劃對本規劃地段的要求，工程地質、水文地質等資料，各類建設工程造價等資料。

（2）方案比較：修建性詳細規劃方案比較，是規劃過程中的重要環節，盡可能地多做幾套方案，反覆比較，有利於項目的開發與建設。

（3）成果製作。

（四）修建性詳細規劃的成果

1.規劃說明書

（1）現狀條件分析。

（2）規劃原則和總體構思。

（3）用地布局。

（4）空間組織和景觀特色要求。

（5）道路和綠地系統規劃。

（6）各項專業工程規劃及管線網路綜合。

（7）垂直規劃。

（8）主要技術經濟指標，一般應包括以下各項：總用地面積、總建築面積、遊覽設施建築總面積、旅遊服務設施總建築面積，以及平均樓層、建築密度、建築容積率、綠地率。

（9）工程量及投資估算。

2.圖紙

（1）規劃地段位置圖：標明規劃地段在旅遊區的位置以及和周圍地區的關係。

（2）規劃地段現狀圖：標明自然地形、道路、綠化、工程管線，及各類用地和建築的範圍、性質、樓層、質量等。圖紙比例為1／500～1／2000。

（3）規劃總平面圖：標明地形、規劃道路、綠化布置及各類用地的範圍和建築的輪廓線、用途、樓層等。圖紙比例為1／500～1／2000。

（4）道路交通規劃圖：標明道路控制點坐標，道路斷面，交通設施。圖紙比例為1／500～1／2000。

（5）垂直規劃圖：用等高線法或標註法規劃後的地形等。圖紙比例為1／500～1／2000。

（6）設施規劃圖：標明基礎設施的走向、容量、位置，相關設施和用地。

圖紙比例為1／500～1／2000。

（7）綠化與景觀規劃圖：標明植物配置的種類，景點的名稱及一些景觀設計意向圖。圖紙比例為1／500～1／2000。

（8）表達詳細規劃意圖的透視圖與鳥瞰圖。

‖ 三、主題旅遊規劃

（一）旅遊主題公園規劃

1.主題公園的發展狀況

主題公園主要可分為模擬景園和遊樂園兩大類型。

中國早期的模擬景園建設可追溯到清朝的康熙和乾隆時期。著名的圓明園和承德避暑山莊湖區就屬於模擬景園類型。乾隆皇帝六下江南，取江南絕景畫面，搜天下名花異草，廣集奇石珍玉，不惜工本地裝飾圓明園和避暑山莊湖區，將杭州西湖的「平湖秋月」、「三潭印月」、「雷峰夕照」，和蘇州園林的「獅子林」、嘉興南湖的「煙雨樓」、鎮江的「金山寺」及杭州的「西湖蘇堤」等著名江南園林，蒐集模擬於圓明園和避暑山莊湖區內，將江南園林幽靜素雅之美融入北方的自然環境之中，開中國模擬景園之先河。

但是，學術界認可的用於發展旅遊的主題公園開發，應始於1989年深圳建築的「錦繡中華」。縱觀十多年來主題公園發展的歷史，大致可以分為兩個階段：第一階段，以深圳「錦繡中華」為代表的大型微縮景觀主題公園出現，推動了中國主題公園迅速發展。這一階段主要以模擬景園為主體，代表作有北京的「世界公園」、無錫的「唐城」、「歐洲城」等。第二階段，從1990年代中期起，集知識性、參與性、娛樂性和科技性為一體的大型遊樂園進入市場，給人以耳目一新的感覺。單從上海地區看，已經建成的就有「環球樂園」、「夢幻樂園」、「歐羅巴世界樂園」、「西琦世界」、「南上海水上樂園」、「錦江水上樂園」、「七寶熱帶風暴」、「大康海宮」。加上蘇州地區的「蘇州樂園」、「水上世界」和「福祿貝爾科幻樂園」及杭州地區的「未來世界」等等，整個江

南地區的大型遊樂場所如雨後春筍，遍地開花。這些高科技的遊樂設施建設，少則上億元，多則十幾億元，且大多是侵占良田大搞建設，這是一個值得研究的現象。很顯然，無序開發所帶來的負面影響是不言而喻的。因此，在市場導向下如何開發主題公園將，是擺在各級地方政府面前的一個值得思考的問題。

2.主題公園是人類聚集環境之一

主題公園開發建設與城市開發和鄉村建設一樣，其實質是營造一種人類聚集環境；所不同的是城市和鄉村的生活對像是居民和農民，是一群固定的人口，而主題公園所面臨的人流是遊客，是流動人口。因此，要迎合大多數遊客的口味，主題公園的開發建設就比城鎮、鄉村的開發建設苛刻得多，也就是說要求主題公園具有相當大的吸引力，以吸引更多的遊客前往。因此，營造優美、歡樂的人類聚集。

環境應成為主題公園開發建設中的主導思路；而不落俗套，不生搬硬套，將模擬景觀融入自然環境中應是主題公園得以成功的關鍵。承德避暑山莊湖區和圓明園之所以成為不朽作品，就是將模擬景觀融入環境之中。坐落在上海澱山湖畔的「大觀園」之所以經營十年不衰，主要也是靠其綜合環境吸引人。「大觀園」的建設者，在模擬「怡紅院」和「瀟湘館」時，不僅模擬建築景觀，同時還追尋「怡紅院」和「瀟湘館」的環境氣氛，以環境烘托建築，給人以賞心悅目之感。可見，開發主題公園並不僅僅是營造建築景觀本身，而是營造集建築、環境景觀為一體的使遊客置身其中感到心情舒暢的遊憩娛樂場所。

3.主題公園的主題詞

開發主題公園重要的是主題創意，創意新穎，獨樹一幟，才會吸引遊客，因此主題詞的新、奇、特，是主題公園選題的重要因素。

從主題公園兩大類型分析，模擬景園為「靜」，遊樂園則為「動」。喜「靜」者，願在模擬景園中觀光遊覽；好「動」者，則想在遊樂園中遊憩娛樂。由此，主題公園主題詞的選擇應與地區的旅遊背景相協調，缺「靜」者，創意模擬景園，少「動」者，營造遊樂場所。因此，主題公園的開發，實際上是對地區旅遊資源開發的補充，或者說是對旅遊資源相對貧乏的地區注入旅遊業發展的生

機。因此，主題公園的開發，對推動地方旅遊發展確有舉足輕重的作用。但主題公園主題詞的確立，不是以開發商的意志為轉移的，不是誰建誰就能贏利的，這中間必須經過市場的檢驗和實事求是的項目可行性分析。只有創造出有特色的主題公園，才可能獲得相應的效益。因此，主題公園的建立一定要遵循這樣兩條原則：一是真景面前不造假景；二是在同一地區不建造內容相同的主題公園。

4.主題公園規劃要符合邏輯

主題公園規劃是對主題公園未來狀態發展的構想，因此，分析論證科學、目標定位可行、規劃布局合理是主題公園得以成功的前提。

（1）分析論證科學

科學論證是從地區旅遊資源背景中分析地區旅遊發展的文脈，論證區域內旅遊發展的需求，科學地確定區域內主題公園開發的主題詞，並對主題詞進行項目可行性研究。主要解決的問題：①論證投資機會是否有希望。②進行旅遊產品市場調查，分析是否有必要核准為建設項目。只有經過慎重的市場調查與分析後確定的開發項目，才具備開發建設的必要條件。因此，對項目調查研究應該抱著嚴肅、認真、客觀的態度。並且，進行項目可行性研究的不應是項目開發者，因為項目開發者對項目的開發建設前景往往抱著樂觀的態度。目前某些主題公園經營陷入困境，主要就是過於樂觀的項目可行性分析，誤導了項目建設。

（2）目標定位可行

確定主題公園的發展目標是主題公園規劃的重要環節。目標制定符合實際是目標定位可行的重要保證。目標定位符合實際具有兩層含義：①符合主題公園主題開發實際，抓住特色，突顯主題；②符合地方經濟發展的實際情況，開發步驟、開發項目與地方財政經濟相符合。由此確定的主題公園開發目標才是可行的。

（3）規劃布局合理

一個規劃的成功關鍵是規劃構思，因此規劃構思與立意將是主題公園規劃的核心。規劃立意是個構思創作過程，在這個過程中，規劃師既要深刻地領會主題

思想，又要審視客觀現實條件，將客觀條件融入主觀意識中，並且貫穿在整個規劃系統中。所以，規劃立意是規劃者在研究了主題公園的主題後，在維護主題特徵的前提下透過展示空間形象的序列，以達到充分發揮主題特徵的表現力的創作活動。

5.主題公園的選址及其旅遊意義

區域位置條件對主題公園的開發有著事半功倍的作用。區域位置條件包括兩方面的內涵：交通區域位置條件和環境區域位置條件。

（1）交通便捷是現代旅遊中不可缺少的重要條件，路不通則遊客進出不暢，旅遊條件不具備，難以留住遊客。因此，主題公園開發建設應選址在交通區位條件良好，道路通達，基礎設施齊全的地段。

（2）環境區域位置條件是引導遊客前往的基礎。綜觀世界旅遊勝地，無一不是在自然環境優美，人文景觀薈萃的基礎上發展起來的。太平洋、地中海、加勒比海地區，氣候溫和，旅遊資源豐富，和煦的陽光、金色的沙灘、蔚藍的海水和清新的空氣，成為人們嚮往的渡假勝地。埃及、希臘的文化藝術、古建築、雕塑吸引著眾多遊客流連忘返。

「上有天堂，下有蘇杭」，說的是中國的蘇州和杭州。蘇州的古典園林，杭州的西湖十景，終年遊客絡繹不絕。北京、西安、黃山、泰山等旅遊區和風景區依託自然風光、人文歷史，成為中國著名的旅遊勝地。

這方面成功的案例很多，如澳大利亞的黃金海岸，氣候宜人，陽光充足，空氣新鮮，海水湛藍清澈，沙質潔白柔軟，沙灘平緩寬闊。為了提高黃金海岸的品位，增加遊客在黃金海岸的停留時間，黃金海岸的經營者對漫長的海岸線進行了全方位、多功能的綜合開發，除了開發游泳、衝浪、釣魚、開遊艇、陽光浴等水上運動外，還在岸上建有迪士尼式遊樂園、夢幻樂園和海洋世界主題公園等各種遊樂設施。夢幻樂園占地84公頃，內有世界上最大的雙圈滑行鐵路；螢幕兩層樓高的iMax戲院；電腦控制的機器動物表演。海洋世界是澳大利亞著名的海洋旅遊景點，有以逗趣表演為特點的海豬和海獅等海洋動物表演，有威尼斯船隊旅行、衝浪滑車旅行、螺絲錐式三圈滑車旅行等遊樂項目。黃金海岸還有許多富有

情趣的藝術節目供遊人觀賞，如水上芭蕾、技術高超不用滑水板的光腳滑水、載人的大風箏飛翔、人上架人的水上疊羅漢、花樣百出的滑稽小丑等。在整個黃金海岸，「靜」者垂釣休閒，陽光沐浴；「動」者衝浪滑行，遊憩娛樂。海岸如同一個快樂的王國。

此類開發，在中國也有一些成功的例子，如前面已經提到的無錫的「唐城」、「歐洲城」；蘇州的「蘇州樂園」、「水上世界」；杭州的「未來世界」和「宋城」等主題公園。

（二）生態旅遊規劃

1.生態旅遊基本概念

生態旅遊（ecotourism）是非常受大眾歡迎的自然旅遊產品，它產生於1980年代，據估計，現在約有30%以上的旅遊者渡假時開始捨棄海濱、大城市而轉向山野大自然。就發展中國家的情況來看，生態旅遊收入已占旅遊總收入的20%左右。生態旅遊得以迅速發展的原因，主要是近幾十年來人們的生活環境和生活方式發生了很大的變化。當今世界，城市化既是現代化的一項標誌，但又困惑著人類自身，人們企盼從現代都市生活的快節奏、繁雜、汙染之中獲得解脫，求得鬆弛，以消除疲勞，恢復精力。因此，回歸大自然的休閒活動特別受到人們的青睞。

但是，生態旅遊所處的環境之地是非常脆弱的，許多國家都從保護欣賞的角度認識生態旅遊。日本自然保護協會對生態旅遊的定義是：「提供愛護環境的設施和環境教育，使旅遊參加者得以理解、鑑賞自然地域，從而為地域自然及文化的保護，為地域經濟作出貢獻。」1993年9月，在中國北京召開的第一屆東亞國家公園自然保護區域會議對生態旅遊的定義是：「倡導愛護環境的旅遊，或者提供相應的設施及環境教育，以便旅遊者在不損害生態系統或地域文化的情況下，訪問、了解、鑑賞、享受自然及文化地域。」雖然表述个一，但都強調生態旅遊是旅遊者進入某一特定的自然系統中，觀賞或了解其結構、功能和特點，而不破壞其生態平衡的旅遊活動形式。因此，概括起來生態旅遊主要包括兩個方面的特徵：

（1）認識和享受自然。作為旅遊產品的一種形式，生態旅遊具有能滿足旅遊者精神文化需求及其他需求的各種特徵。透過參加生態旅遊活動，旅遊者可以獲得自然生態系統及地域文化等各方面的知識，欣賞自然風光，得到滿意的旅遊經歷。

（2）保護環境。生態旅遊是隨著環境保護的呼聲日益高漲而產生的，旅遊者透過旅遊，在走進自然、認識和享受自然的同時，領略人與自然和諧共處的真諦，激發熱愛自然的情感，提高對保護自然的認識和保護環境的自覺性。在很多時候，旅遊者在旅遊活動過程中還親身參與保護自然的活動。

2.生態旅遊的環境發展觀

（1）生態環境質量是生態旅遊發展的基礎

生態旅遊是以生態文明為目標，突顯森林文化、山水文化，體現人與動植物和諧，人與自然和諧，透過生態環境效益帶動經濟發展的良性循環體系。

複雜的生態環境體系，可以簡化為人工生態環境和自然界生態環境兩個子系統，生態旅遊主要在自然界生態環境中展開。然而，這並不說明所有的山地、水域環境及其與之共生的植被生態環境和動物生息環境都能開展生態旅遊。因此，需要在山、水環境中提煉精華部分，並以此為吸引物吸引遊客，才能構成旅遊生態環境。

可見，旅遊生態環境是以山、水生態環境為骨架基礎吸引遊客的，若使生態旅遊得以可持續發展，自然生態環境的保育，是生態旅遊環境體系中至關重要的組成部分。

（2）生態旅遊環境保育

在自然界展開生態旅遊活動，首先要編制生態旅遊發展規劃或森林公園總體規劃，尤其是要制定生態旅遊保育措施。這些保育措施應包括：生態區內的森林環境質量分析，植物地帶性分布規律分析，動、植物物種名錄分析及動物活動規律、習性和食物鏈之間的相互關係分析，以保證旅遊開展時，人與自然的和諧。

大量遊人進入生態區後，平靜的生態區會出現不平衡的狀態，要使這種不平

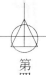

衡的狀態，在短期內恢復平衡，重要的是對生態容量的界定，也就是説要有一個旅遊活動量的限度，在這個限度內，自然生態環境應該不致退化，或者在很短的時間內自然生態環境能夠恢復到原狀。

遊客進入生態區域，其汙染主要來自於四個方面：其一，人體所攜帶的細菌；其二，人體呼出的二氧化碳；其三，人體排泄的有機質汙染；其四，人消費所攜帶的固體垃圾。很顯然，遊客越多，其所攜帶的汙染源越大，生態環境就越難以恢復。因此，限制遊客量是生態旅遊環境可持續發展的重要途徑。保繼剛等編寫的《旅遊地理學》中提到了生態容量的概念，指出旅遊地的生態容量大小，取決於每位遊客所產生的汙染量與自然生態環境淨化與吸收能力之比：

$$F = \sum_{i=1}^{n} \frac{Si}{Pi}$$

① 　　　　　　　　　　其中，Si：淨化吸收能力；Pi：每位遊客的汙染量

從式①中推斷：若開展生態旅遊，生態區內的自淨吸收能力要很強或者遊人數要降低到最低點，以確保汙染量降低到最小，這樣，汙染量與自淨能力才能平衡，如式②：

$$F \cdot \sum_{i=1}^{n} Pi = \sum_{i=1}^{n} Si$$

②

但生態旅遊一旦作為旅遊產品推入市場，生態區的旅遊汙染量就會超過自然界的生態系統自淨吸收能力，導致生態旅遊環境惡化，甚至出現生態退化現象，這就是生態旅遊本身破壞生態環境的表象。

因此，生態旅遊產品的開發，需要一個嚴格的保育措施規劃，而在這個保育規劃中最關鍵的環節是引進一套環保處理系統Qi，以彌補自然生態系統自淨吸收能力的不足。

$$F \cdot \sum_{i=1}^{n} Pi = \sum_{i=1}^{n} Si + Qi$$

③

從式③中可以看出，引進了環保處理系統後，生態容量的擴大規模將成為可能。因此，生態旅遊產品的開發，首先要考慮建立一套環保處理系統，也就是說建立防汙、排汙系統，否則生態旅遊不宜展開或者僅能在自然生態環境自淨吸收能力的範圍內展開。

（3）旅遊活動與生態環境的和諧

生態旅遊規劃的本質是協調生態區旅遊開展與環境保護之間的關係。如果在生態區域內大量營造旅遊基礎設施和接待設施而亂砍濫伐森林，那麼生態旅遊將不復存在。因此，生態旅遊區的開發建設，應根據自然生態環境的特徵、地理地貌特點及其風景旅遊資源的狀況，將人們的遊憩活動合適地融於自然生態環境中。

湖北石首市天鵝洲生態旅遊區是在兩個自然保護區基礎上建立的生態旅遊區，區內主要的保護對象為麋鹿和白鱀豬。規劃對這兩項特別需要呵護的動物採取重點保護的措施，嚴格控制進入保護區的遊人量。旅遊活動主要集中在麋鹿實驗區和旅遊區入口處的解說中心，以及一些救治老弱病殘野生動物的實驗公園內，將該保護的區域，實施重點保護，使可發展的實驗區域，開發建設成生態觀光區，讓遊客透過生態旅遊獲得生態學方面的科學知識，從而為維護自然野生生態環境，為保護動物及其生物多樣性，作出貢獻。

（三）旅遊渡假區規劃

1.渡假區規劃時代特徵

據英國《經濟學家報》預測，21世紀休閒產業將取代訊息產業成為全球經濟增長的最大推動力。休閒活動越來越成為現代人發現自我、發展自我、親近自然、融入社會的重要方式，成為經濟社會不可或缺的組成部分。美國《時代》週刊曾預言，2015年前後，發達國家將進入休閒時代，而在休閒時代，「體驗」

的需求將會空前高漲，「體驗經濟」將在社會經濟中占有重要地位。

　　「體驗經濟」（The Experience Economy）源於1998《哈佛商業評論》雜誌上刊登的一篇引起多方面重視的論文《迎接體驗經濟》，該文認為，人類經濟發展歷史經歷了四個階段：從物品經濟（未加工）時代，到商品經濟時代，再到服務經濟時代，而服務經濟時代後，人類將進入體驗經濟時代（Pine，Gilmort，1998）。「體驗經濟」的倡導者約瑟夫‧派恩（Joseph　Pine）認為：賭場拉斯維加斯、迪士尼樂園、主題餐廳、硬石餐廳和耐吉城的興起，明證了人類正在邁入「體驗經濟」時代。美國學者阿爾文‧托夫勒認為，經濟發展在經歷了農業經濟、工業經濟、服務經濟等浪潮之後，體驗經濟將是最重要的資本，是服務經濟的更高層次，它是以創造個性化生活及商業體驗獲得利潤的。

　　體驗經濟是以滿足人們的情感需要、自我實現需要為主要目標的一種經濟形態，在商業上表現為以服務為舞臺、以商品為道具，企業圍繞消費者創造值得他們記憶的活動。通俗一點講，「體驗經濟」就是經營者利用消費大眾對於親身體驗的渴求心理，將原本不需消費者親歷親為的生產或服務過程，以一定的價格賣給消費者的經濟活動。它追求的最大特徵就是消費和生產的個性化。約瑟夫這樣描述體驗經濟：「你創造了一種獨特的氛圍，用一種令人感到賞心悅目的方式提供服務，你的顧客為了獲得這種舒適的過程而願意為之付費」。

　　在中國，大中城市已悄然出現了體驗經濟的萌芽。把體驗要素依附在產品、服務中被買賣的現象日益增多，觀光農業、休閒農業、探險旅遊等越來越成為時尚。目前，中國上海、深圳等沿海發達地區人均GDP已經達到三四千美元甚至更高，人們的閒暇時間和五年前相比已經翻了一番，初步具備了發展體驗經濟的條件。

　　2.渡假區建設應與時代接軌

　　「體驗經濟」最直接的表境形式主要為「娛樂活動」與「休閒活動」。從世界範圍看，跨地域的旅遊渡假休閒活動是「體驗經濟」較為活躍的組成部分。與觀光旅遊相比，渡假旅遊是一種較高層次的旅遊方式，是人們生活富裕後和閒暇時間富餘後的客觀需求，有著極其龐大的消費群體和光明的前景。

二戰以後，一些經濟基礎比較雄厚的西方國家居民的收入迅速增長，很多國家都在不同程度上規定了帶薪假期制度，旅遊渡假已成為普通大眾人人都可享有的權利，成為人們現代生活的必要組成部分。

1970年代以來，大約60%的英國人每年至少渡假一次，其中10%的人渡假三次以上；法國平均每年外出渡假三～四次的人約占全國人口的45%；瑞士83%的人每年渡假一次；瑞典為80%；挪威為70%；芬蘭為70%。據1985年A.S Homsen, Inc.社統計，美國人休假的理由最多的是渡假（vacation），占整體的57.7%。尤其以家庭為單位出外渡假旅遊十分普遍，美國家庭旅遊占所有渡假旅遊總數的72%，平均每個家庭每年出遊2.4次，平均在外停留夜數為7.5夜。家庭渡假最重要的五種渡假地是城市、古蹟、海濱、湖泊及親友家，而海濱與湖泊往往是渡假區建設首選之地。

旅遊已經成為典型的家庭支出的一個主要方面。1980年代以來，在多數發達國家的居民家庭消費結構中，旅遊都在支出項目的前七項。1996年，全球旅遊個人消費總計約2.1萬億美元，到2006年預計將達4.1萬億美元，占個人消費總額的12%。目前，用於旅遊的花費最大的消費者集中在歐盟、北美和以東北亞為中心的工業化地區。一些文化傳統深厚、酷愛旅遊的民族，如義大利，用於旅遊和渡假的花費占家庭收入的20%，而德國家庭支出的1／5　左右被用於閒暇活動和旅遊渡假。

渡假區是渡假旅遊的主要目的地，成功的渡假區應體現時代特徵。按照「體驗經濟」的「生產與消費合一」觀點，即「把消費者作為價值創造的主體」，把旅遊者和其他消費者作為渡假區價值創造的主體。若使渡假區在體驗經濟中供需平衡，重要的是渡假區所提供的產品能否滿足「體驗者」的需求，也就是說，渡假區可能成為生產者，其提供的生產製造能否打動旅遊者和其他消費者。如果能，則將給地方經濟發展帶來活力，反之則可能導致「體驗經濟」的失誤。

3.中國渡假區發展現狀

世界旅遊組織對中國旅遊業的發展作出了非常樂觀的預測，到2020年中國將接待海外旅遊者超過1.37億人次，占世界國際旅遊者總人次的6.8%，將成為世

界第一大國際旅遊目的地。

中國旅遊業發展趨勢是觀光旅遊逐步向商務旅遊、都市旅遊、生態旅遊、渡假旅遊及特種旅遊延伸，而渡假旅遊正成為發展速度最快的旅遊產品。從《中國國內旅遊抽樣調查》（1997～2002年）的一些資料可以看出，觀光旅遊是中國旅遊市場的主體，但渡假旅遊的比例日漸增大。1999年，國內遊客中以渡假／休閒為主要目的出遊者占到總量的8.6%，2000年增至16.8%，2001年上升至17.7%，渡假旅遊呈現出強勁的發展勢頭。

1992年，國家為推動渡假旅遊的發展，正式批准設立十二個國家級旅遊渡假區，其後，各省市陸續興建了117處省級渡假區。地方旅遊渡假區的發展以長江三角洲為最。由於渡假區享受一系列關稅、土地批租、稅收等方面的優惠政策，吸引了眾多開發商開發旅遊項目和房地產項目，其中包括渡假酒店、渡假村和別墅、公寓。

然而，從目前情況來看，渡假區的建設依然存在著許多問題，主要有以下幾個方面：國家旅遊渡假區的國際化水平不高；濱海渡假區淡旺季失衡；環城市旅遊渡假設施的總體質量有待提高；客源市場錯位；旅遊策劃創意和規劃設計缺乏新意；渡假區後期投入不足；整體環境不夠完美；管理水平低；配套設施不足等等。由於存在諸多問題，失敗案例比比皆是，甚至很多渡假區背離興建的初衷，出現向房地產業、工業、主題公園轉化的趨向。

旅遊渡假區出現上述問題，主要源於渡假區規劃的不成熟。目前，中國旅遊渡假區建設規劃主要源於經濟學、城市規劃學與地理學三種學科本體，從而導出三種不同類型的渡假區規劃模式。

（1）市場導向型

規劃者透過旅遊市場調查設計旅遊產品，規劃建立在市場需求量基礎上，具有一定的合理性。但是，旅遊產品不是一種定型物質產品，比如汽車、冰箱，當市場供不應求時，供應商會加快生產以適應市場需求。旅遊產品是以人的審美和愉悅來評價的精神產品，其開發首先要考慮對遊人審美的吸引力和產品的排他性，由此對市場動態作出預測時，不僅考慮短期的供需關係，還應從產品的文化

內涵和空間環境來綜合考察。以此發展的旅遊渡假區才具有市場競爭能力。

1989年，深圳華僑城投資1　億元建成全國第一家主題公園「錦繡中華」，展示中華民族五千年歷史文明。此後，以展現世界歷史文化的「世界之窗」、表現中華民族風情的「中國民俗文化村」陸續開放，接待了大量的中外遊客。至2000年初，三大景區已累計接待遊客5000萬人，旅遊總收入28億元，成為中國主題公園建設的典範。從目前的情況來看，這些主題公園的成功均占了深圳地處「一國兩制」的邊界之利，具有充足的客源市場，除深圳本市的300萬居民外，每年還有500萬人次的「入境客」和港區600萬居民，這些構成了深圳華僑城大型系列主題樂園的巨大客源市場。海外遊客來這裡能感受到中華文化的瑰麗多彩，而內地人在這兒過了一把「出國癮」，「一天時間遊遍全世界」。但是，這些主題公園的發展前景卻令人擔憂。

華僑城主題公園是模擬真景而建，它所展現的是模擬景觀和模仿表演，整個主題公園只是一個舞臺。而在體驗經濟所創意的體驗過程要求更接近原真性，其主題，不再是外觀形式的仿真和舞臺表演，而是更深層次的文化氛圍的體驗和親歷親為的風俗人情的感受。

由此可見，只注重眼前市場需求的旅遊產品，其生命週期是短暫的。渡假區規劃要具有前瞻性，要與地域文化與環境相結合，引導市場而不是跟著市場走。

（2）城市規劃型

城市規劃是一種空間形式的規劃，講究功能區塊布局合理、道路交通便捷通達、基礎設施科學完善。這類規劃有利於提高渡假區的可達性，改善當地基礎設施，美化渡假區的整體空間環境。這類規劃的局限性在於只注重空間形態的表現形式，而忽略前期的市場分析，以及文化主題的提煉。

渡假區規劃是針對流動人口而設定的場所，因此這類場所是否具備吸引力很關鍵，旅遊者對渡假地的選擇空間很大，他（她）們可以到蘇州渡假，也可以去杭州消遣，規劃必須要針對旅遊市場需求，根據渡假地自己獨到的文化內涵來發展。渡假地無文化特色，很難參與旅遊市場競爭，所營造的空間優美環境最終會演變為當地居民的休閒遊憩場所。

（3）資源導向型

資源導向是渡假地規劃中最常見的方法。目前，中國十二個國家級渡假區大多建在風景迷人之地，如蘇州太湖渡假區是建立在太湖風景名勝區的基礎上；滇池渡假區融於滇池風景區中；武夷山渡假區距武夷山風景區只有一河之隔。先天良好的風景資源有利於渡假地空間環境建設，也有利於渡假區的文化精煉，但這類渡假地建設過於依賴資源現狀而往往忽略時代特徵，由此而發展的渡假區往往與風景區相似，充其量是增加一些賓館住宿設施和文化娛樂設施的風景區。由於資源導向型渡假區規劃主要依託風景名勝開發利用，利用的過程很容易造成風景名勝資源的傷害，資源一旦遭到破壞，渡假區的吸引物就不復存在了。

（四）渡假區規劃理念

觀光旅遊與渡假旅遊在英語上分別為Tourism和Vacation，現階段中國渡假區被稱為旅遊渡假區，側重點仍沒有脫離遊覽觀光，對應的是Tourism。「體驗經濟」的特徵是滿足情感需要，側重於體驗消遣、休閒的生活方式，對應的是Vacation。因此，與時代接軌的渡假區應該進行體驗渡假氛圍的綜合文化發展。

（五）上海南匯濱海渡假區總體規劃構思與創意

濱海渡假區位於上海市南匯區東海沿岸，原有一些比較大眾化的旅遊景點和設施，如高爾夫球場、海濱渡假村、森林公園、卡丁車運動場等，由於不具備資源的唯一性和地域文化特色，這些景點和設施已經不能滿足旅遊渡假者的需求，更談不上適應體驗經濟的到來。因此，本次規劃一改以往單學科領軍的規劃方法，採用多學科協作的規劃思路，由同濟城市規劃設計院和上海社科院旅遊研究中心兩個甲級旅遊規劃單位，共同承擔規劃任務，並且邀請了一些地理地貌、歷史文化領域的高級專家為顧問，根據上海南匯濱海的自然地理條件及上海市海納百川的「海派文化」特點，共同研究探討濱海渡假區的發展。在此基礎上構思濱海渡假區的主題及其渡假項目，既體現時代特徵，又營造獨特氛圍，同時還帶動「三產」，以「體驗經濟」的「生產與消費者合一」的觀點，從渡假產品多元化、空間形態環境化與旅遊服務社區化三個不同的層面，來構建具有時代特徵的渡假區。

1.渡假產品多元化

渡假區產品多元化是針對遊客層次而言的一個寬域概念。多元化不是雜亂化。它是在一個主題思想的引導下若干元素的組合，體現渡假區建設的文化內涵。南匯濱海渡假區總體規劃的產品構思體現了這一文化思想。渡假區設置的「國際鄉情園」、「綠色康療中心」、「美食港」三個產品元素，分別表達了「情感（精神）康健」、「康復康健」和「食療康健」，以體驗增進人類身心健康的文化內涵和主題。

（1）國際鄉情園

濱海渡假區東靠東海，與正在建設中的大小洋山深水港隔海相望，南鄰新型港口城區南匯港城，北接上海浦東國際機場，西與浦東新區接壤。該地區是上海經濟最活躍的地區，國際商務活動頻繁，有大量常駐外籍人員。至2001年末，在上海投資、工作、學習和生活的外籍人士和港澳臺同胞已達8萬餘人，到2010年可望達到20萬左右。如此多外籍人士生活在上海，其思鄉之情與風俗習慣會不經意地表露出來，他們希望能夠在異國他鄉體驗到故鄉的生活氛圍，就如同在美國的華人建造唐人街一樣。為迎合這些國際居民的思鄉之情，濱海渡假區的主題定位自然而然地確定為國際鄉情園。建造目的是為遊客提供體驗原汁原味異國情調的渡假場所。農莊的經營者主要是外籍人士，他們的衣著是其本國的民族服裝，而且，提供給旅遊者的不僅僅是外在的異國景象，更重要的是異國的生活方式。遊客既可以在風情農莊間遊覽，還可以在農莊中小住，充分體驗異國的鄉情生活。

（2）綠色康療中心

渡假區的康健功能日益受到重視，在歐美發達國家，康療與渡假往往結為一體，形成大規模、高層次、遠離市中心的康療渡假中心。體驗康健過程將是渡假旅遊的一大趨勢。目前，上海城區範圍內已有小型康療中心，一般規模不超過2000平方公尺，功能有限，是醫院的延伸，缺乏旅遊、渡假、休閒、會議的理念和功能。綠色康療中心具有時代特色。康療中心由體檢、亞健康診療、健身、老年人休養、保健生理健康和心理治療組成，並配有數名健康專家及專業的服務

人員。不同於一般的醫院或療養基地，它的核心內容是高層次康體檢查和亞健康檢查諮詢及恢復性治療，以亞健康檢測和亞健康醫療為主，配套整形雷射、美容診療、康體性沐浴和現代化診療設備，集住宿、餐飲、娛樂、會議、康療、健身、美容保健於一體，以達到遊、玩、診、康體醫療一體化的目的。它以上海和長江三角洲城市的大中型中外企事業單位團體和中產階層為目標對象，以買健康、買保健、買預期康復、買超級享受、買生活體驗為行銷主題。遊客可以在輕鬆、休閒的氣氛當中檢查治療，在綠色環抱的優美環境之中享受康體健身的樂趣。

（3）美食港

「食」是增進人類健康不可或缺的重要組成部分。體驗美食是渡假區規劃的另一特色項目。體驗美食，要融文化於餐飲，把用餐的過程變成文化體驗過程，消費者不僅品嚐美味佳餚，同時感受美食文化氛圍，因此美食港更加注重文化、環境及服務的相互融合，以餐飲為主體，娛樂、購物為輔。美食港匯集了中國地方特色菜餚以及西方美食，體現海派文化中西文化碰撞的特點，是一個以文化和景觀為基礎的餐飲娛樂場所。與其他飲食業不同，美食港更注重深入挖掘文化底蘊和歷史根基，增加餐飲的觀賞性和娛樂性，突破傳統意義的歌舞文藝表演，把「表演」延伸到餐飲。例如，西餐酒吧中已經有了調酒表演的成功經驗，而中國菜餚下料配料、製作過程又有極大的觀賞性。顧客不但可以自己選擇做好的食品和製作的材料，更可以選擇廚師，甚至選擇自己下廚。美食港建成後，旅遊者可在輕鬆、愉快的氛圍中品嚐美食以增進健康。

2.空間形態環境化

渡假區的空間形態不僅體現功能活動的內在聯繫，而且表達渡假區空間形態的唯美特徵和渡假區的整體環境質量。在濱海旅遊渡假區規劃中，生態植被、濕地水體、田野環境占整個渡假區土地面積80%以上，整個渡假區內無工業汙染，渡假科目與農田融于生態環境中。如，國際鄉情園透過營造地形、種植植物來體現各國的鄉土自然風光；濱海蘆葦生態公園營造了濕地生態環境，體現蘆葦濕地的自然原始風貌。公園內的蘆葦景觀、鳥類等生態旅遊資源成為該區主要的旅遊

吸引物，形成人與鳥類共嬉的生態場所。

3.旅遊服務社區化

濱海旅遊渡假區規劃與其他旅遊渡假區規劃，最大的差異是引進了居民社區的概念。渡假區內居民社區不僅為當地居民生活居住，而且是旅遊者的聚居場所。社區內有學校、治安管理機構、銀行、郵局以及醫院等基本生活設施，以滿足居民和旅遊者的日常生活需求。居民的生活面貌、行為舉止都反映出良好的為遊客服務氛圍。因此，渡假區的社區管理不同於一般的城市社區的管理，而是在於建立社區居民與旅遊者的良好關係，保持兩類不同性質區域的「平衡」，增加兩群體之間的交流機會。渡假區管委會在社區內加強旅遊方面的教育，對當地居民進行充分的宣傳，以最大的努力改善當地居民對遊客的親善度。同時在旅遊從業政策上對當地居民有適當「傾斜」，透過旅遊帶動當地經濟，改善居民生活。良好的社區治安和穩定的社區秩序是渡假區吸引遊客的重要因素。同時，在渡假區社區內建立遊客接待和解說服務中心，提供導遊服務、設備租賃服務、緊急救助服務以及各種資訊服務。總之，渡假區的社區將成為遊客溫馨的家園。

[1] 豬類軀體是潛艇的天然模型。

第五章 旅遊專項規劃

第一節 旅遊交通規劃

┃一、交通現狀評估與交通運量預測

（一）現狀評估

交通設施是一個旅遊區發展必不可少的重要條件，一個旅遊區的外部交通是否完善，內部道路是否通達，是旅遊區發展的關鍵之一。

交通設施的評估，就是對旅遊區現狀的交通條件與道路設施包括外部交通與內部交通狀況的綜合評估。

1.外部交通

外部交通評估，首先評估外部交通基本條件，鐵路、高速公路與航空及航運是否與全國各地乃至世界各國通達。其次是評估交通設施條件情況，鐵路站是否為重要的樞紐站，即客運站的等級，車站設備與條件；各類公路的等級；空港的等級與設備條件以及與旅遊區的距離等；分析這些交通設施年客運吞吐量。

2.內部交通

內部交通重點分析與評估旅遊區內部道路交通，包括各景點與服務設施之間的道路和遊覽道路現狀條件。旅遊區的內部交通現狀評估，應本著實事求是的態度，客觀地評估，將現狀存在的問題分析清楚，以便規劃中將這些問題一併解決。

（二）交通運量預測

　　旅遊區的交通運量是根據旅遊區域年遊人數分析而得出的。一個成熟的旅遊區，其交通發展模式通常為飛機、火車、汽車並舉，如黃山、五夷山都有自己的機場、火車站等大型交通運輸樞紐，其中火車運載人數占遊客比例的50%以上。因此，旅遊專列對旅遊區的發展有著舉足輕重的作用。

　　從旅遊區現有的交通狀況分析，無論是透過空港飛機到達，還是透過鐵路火車到達，大多僅能通達到旅遊區所屬的城市，到達旅遊區還得透過公路交通的轉運。因此，可以根據公路交通的運量計算公路等級，分析預測旅遊區的遊客運量。

　　根據國內旅遊區客運車輛的狀況，近中期遊客乘坐大客車的比例為60%；中型客車的比例為35%；小型客車比例僅占5%。遠期，國內私人小轎車的比例將會增加，因此乘坐的車輛中，大客車占50%；中客車占40%；小客車占10%。以每輛大客車乘坐30人，中客車乘坐15人，小客車乘坐3人計算，可預測公路交通的車輛運量數。江西弋陽龜峰國家重點風景名勝區的交通運量就是以此方法測算的（表5-1）。

表5-1 龜峰風景區各期公路交通運量預測

分期		近期(2000年)			中期(2005年)			遠期(2010年)		
遊客數		15.21 萬			46.40 萬			106.99 萬		
日平均人數		650			1950			4460		
		比例(%)	乘坐數(人)	車輛數(輛)	比例(%)	乘坐數(人)	車輛數(輛)	比例(%)	乘坐數(人)	車輛數(輛)
車輛	大客車	60	390	13	60	1170	39	50	2230	74
	中客車	35	228	15	35	682	46	40	1784	119
	小客車	5	32	11	5	98	33	10	446	149
	合　計			39			118			342

　　以此方法，不僅能測算出旅遊區公路交通的客運量情況，而且為旅遊區建設相應的停車場也提供了直接的科學依據。

‖ 二、交通規劃

（一）機場位置與旅遊區的關係

隨著旅遊事業的快速發展，航空港將成為中遠距離的遊客到達旅遊區的主要交通模式。

航空港又稱為機場，按其航線服務範圍可分為國際航線機場和國內航線機場。國內機場又可分為幹線機場（航程大於2000公里）、支線機場（航程1000公里至2000公里）和地方機場（航程小於1000公里）。國際上不同規模機場的規模和尺度可參照表5-2來確定。中國機場的用地一般較小。

表5-2 不同機場的規模和尺度

機場規模	長度（m）	寬度（m）	面積（ha）
大	7000	1000	700
中	5500	1000	550
小	4000	1000	400

隨著現代飛機的大型化，飛行速度愈來愈快，運載量也愈來愈大，航空運輸在旅遊區對外交通運輸中的作用和影響也愈來愈大。

機場是地空運輸的一個銜接點，對於旅遊區來說，航空運輸必須有地面交通的配合。目前，機場與旅遊區的地面交通聯繫的速度與效率，已成為旅遊區發展需要解決的主要矛盾。上海到黃山旅遊區的空中飛行時間只有50分鐘，但從黃山機場到黃山風景區卻要將近1小時，這無疑是非常不合理的。

從機場本身的使用建設，以及對旅遊區的干擾、安全等方面考慮，機場與旅遊區的距離遠些為好；但從機場為旅遊者服務，更大地發揮航空交通優越性來說，則要求機場離旅遊區近些為好，旅遊區規劃必須恰當地處理好這一對矛盾。按照城市規劃的規範標準，國際民航機場與城市的距離一般都已超過10公里，中國城市與機場的距離一般在20～30公里之間。旅遊區的空港建設可以參照這個標準。

為了充分發揮航空運輸的快速特點，與旅遊區聯繫的地面交通愈快愈好，一般希望機場到旅遊區所花的時間在30　　分鐘以內。因此，在機場位置確定的同時，就要考慮如何組織機場至旅遊區的交通聯繫。

（二）鐵路

鐵路是旅遊者到達旅遊區的主要交通手段之一。因此，鐵路客運站在旅遊區規劃中占有重要地位。

鐵路客運站的位置要方便旅客，並應與區域布局有機結合。為了方便遊客中轉換乘，位置要適中，靠近旅遊集散中心，做好鐵路與公共交通、長途汽車協調，做到功能互補和利益共享。

客運站是對外交通與旅遊區內的交通銜接點。客運站必須與旅遊區域的主要幹道連接，這些幹道應該可以直接通達旅遊區以及與之相連的各功能分區和景區、景點。

（三）公路

公路是旅遊區道路的延續，是布置在旅遊集散中心、聯繫其他城市和旅遊景區的外部道路。在旅遊區規劃中，應結合旅遊區的總體布局和區域規劃，合理地選定公路線路的走向及其站場的位置。

1.公路的分類、分級

（1）公路分類：根據公路的性質和作用，及其在國家公路網中的位置，可分為國道（國家級幹線公路）、省道（省級幹線公路）和縣道（聯繫各鄉鎮）三級。設市城市可設置市道，作為市區聯繫市屬各縣城的公路。

（2）公路分級：按公路的使用、功能和適應的交通量，可分為高速公路和一級、二級、三級、四級公路。除高速公路為汽車專用公路外，一、二級公路為聯繫高速公路和中等以上城市的幹線公路，三級公路為溝通縣和城鎮的集散公路，四級公路為溝通鄉、村的地方公路。

2.公路汽車站場的布置

公路汽車站又稱為長途汽車站，按其性質可分為客運站、貨運站、技術站和混合站。按車站所處的地位又可分為起／終點站、中間站和區段站。

長途汽車站場的位置選擇對旅遊區布局有很大的影響。在旅遊區總體規劃中

考慮功能分區和幹道系統布置的同時，要合理布置長途汽車站場的位置，使其達到使用方便，並與鐵路車站、輪船碼頭有較好的聯繫，以便於組織聯運，方便遊客觀光遊覽。

為方便遊客，客運站應設在遊客集散中心區位，或者將航空港與汽車站結合布置，或者將汽車站與鐵路車站結合布置，既方便旅客，又可形成旅遊區對外客運交通樞紐。

三、道路規劃

（一）旅遊區道路系統規劃

1.影響旅遊區道路系統布局的因素

旅遊區道路系統是組織旅遊區各種功能用地的「骨架」，又是旅遊區開展各種旅遊活動的「動脈」。旅遊區道路系統布局是否合理，直接關係到旅遊區是否可以合理地開展旅遊。旅遊道路系統一旦確定，實質上就決定了旅遊區發展的骨架。這種影響是深遠的，在一個相當長的時間內都會發揮作用。影響旅遊區道路系統布局的因素主要有三個：旅遊區域位置（旅遊區外部交通聯繫和自然地理條件）；旅遊區用地布局形態（旅遊區骨架關係）；旅遊區交通運輸系統（區內交通聯繫）。

2.旅遊區道路系統規劃的基本要求

（1）旅遊區各級道路應成為劃分各功能分區用地的分界線。比如，旅遊區一般道路和次幹道可能成為劃分各級旅遊活動小區的分界線；旅遊區次幹道和主幹道可能成為劃分各功能次區的分界線；旅遊區交通主幹道和快速道路及兩旁綠帶可能成為劃分功能分區或組團的分界線。

（2）旅遊區各級道路應成為聯繫各功能分區用地的通道。比如，旅遊區主幹道可能成為聯繫各功能分區的通道；公路或快速道路又可把旅遊區與旅遊地所屬中心城區聯繫起來。

（3）旅遊區道路的選線應有利於組織旅遊區的景觀，並與綠地系統和主要

建築相配合形成旅遊區的「景觀工程骨架」。

3.旅遊區道路布局網絡

旅遊區道路交通網絡主要由主幹道、幹道、次幹道、游步道四大部分構成：

主幹道主要是旅遊區與各主要交通樞紐和旅遊區所屬城市各主要的客運線路，及中心城市聯繫的主要客運線路，一般紅線寬度為30～45公尺；

幹道為聯繫主要道路之間的交通路線，是通往各旅遊功能分區的主要交通路線，一般紅線寬度為25公尺左右；

次幹道是旅遊區通往各景點的主要交通道路，一般紅線的寬度為6～9公尺。

旅遊區道路系統應該區分為交通性道路和遊覽性道路兩大類。交通性道路用來解決旅遊區通往各功能分區與風景區、景點的交通聯繫，其特點為行車速度快，車輛多，車道寬，行人少，道路平面線型要符合較高速度行駛的要求。遊覽性道路主要解決風景區、景點的內部道路交通通達問題。其特點是車速較低，道路兩旁的環境特色明顯，能吸引遊客的視線，使遊客感受到旅遊區域的景觀魅力。

旅遊區的遊步路應具有組織遊賞空間，構成觀光景色，引導遊覽和集散人流的多功能特徵。旅遊區內的遊步道應根據其地理位置與旅遊資源的特點來設置，可根據路形特徵、路線長短、區位條件的優劣及水陸之間的銜接，設計成曲徑通幽或者引人入勝的遊路格局，充分體現旅遊區的資源特色與文化內涵。遊路兩旁應配置綠化植物或者若干綠地，每隔一段遊覽路線可安排一些景觀小品以提高旅遊者的遊覽興趣。遊步道的寬度不宜太寬，可採用1.5～2公尺不等的路寬以求變化。登山石徑寬度一般設置為1～1.5公尺不等。

（二）停車場規劃

旅遊區的停車場規劃根據車輛數預測，以方便遊客就近遊覽為原則，可選擇大、中、小型三種類型的停車場。

（1）大型停車場的車位數大於100車位，設置有停車、修車、清洗、候車等功能，並且大中小型車輛均能停放。

（2）中型停車場車位數50～100車位，設置有停車、修車、清洗、候車等功能，並且大中小型車輛均能停放。

（3）小型停車場車位數小於30車位，僅有停車、候車功能且只能停放中小型車輛。

停車場的停車位及其建築應該與主要的旅遊景點有一定的距離，以免在建設停車場時造成對旅遊資源的破壞。修建停車場所用材料以自然和諧的本地材料為好，使停車場與周圍環境相協調。停車場的停車位數應略大於車輛預測數，以保證停車位容量基本夠用。

四、遊程規劃

（一）景點串聯組織

觀光旅遊是旅遊組織中最常規的遊程規劃之一，觀光旅遊所依據的交通條件相對較為重要，尤其是內部交通應與各景點溝通。

串聯景點的遊程組織，其關鍵是不走回頭路。串聯景點的遊程組織應把握住各景點觀光時間及其路途時間。因此，景點與景點之間的距離不宜太長，合理安排通常為1／3時間段，即1／3為路途時間，2／3為景點觀賞時間；如果顛倒，即路途花2／3時間，觀賞景點僅用1／3時間，遊客會覺得來此一趟不值，沒啥好看就要離開了。因此，把握好觀光時間與路途時間是串聯景點遊程規劃的重要理念。

此外，在組景過程中，務必將精華景點與大眾景點相間搭配，每天的觀光旅程中必須要組進至少一處精華景觀，使遊客每天的觀光都有不虛此行之感。

承德避暑山莊週末二日遊的安排就較為合理，將外八廟和避暑山莊分別安排在兩天內，第一天，上午遊普寧寺；普陀宗乘之廟或者須彌福壽之廟兩者選其一，因為這兩家廟宇都是藏傳佛教之廟，一處為達賴寺，另一處為班禪廟；下午

遊覽磬錘峰森林公園。第二天，觀光避暑山莊，包括早朝、議事、御膳、出巡等觀光活動（山莊湖區與山上遊賞）。

（二）精品遊線組織

精品遊線組織，關鍵在體現精字上下工夫，做文章。

所謂精品，一為歷史文化之精品，二為當代之精華，三為特色之精華。旅遊特色與精華產品密切相關，凡是地方特有的或者其他地方不具備的和唯一的旅遊資源與產品，其吸引力就強烈。

精品旅遊線路的組織最忌同類產品的重複，雖為精品，反覆出現將使旅遊者審美疲勞，反而降低觀光質量。但將同類產品中的特色精品重組，則另當別論。例如，將江南六古鎮中的各自特色組合成江南水鄉精品遊：烏鎮的作坊、周莊的雙橋、西塘的長廊、同裡的退思園、南潯的西洋樓等，透過水鄉韻味將它們組合成二日遊，或許能品出江南水鄉的濃郁風情。

精品遊目標是品精品。因此，在遊程的時間設計上不必太急著趕路，旅途的交通時間應該比大眾觀光遊產品更短，騰出觀光時間則讓遊客細細品味精品旅遊產品。因此，精品旅遊線路可以組織成三至五日遊，甚至可以更多一些時日，尤其是一些遠距離團和一些海外團。當然，針對不同的遊客展示不同的精品，投其所好，供其所需，也是很重要的。

第二節 基礎設施規劃

旅遊區基礎設施規劃包括給水、排水、電力、電信、環衛、防災等內容。旅遊區基礎設施建設與城市基礎設施建設的最大區別，就是在施工過程中要重視旅遊區域原有格局和整體風貌。旅遊區域的資源保護與歷史文化風貌保護，給市政工程設施和配套建設帶來異常複雜的影響，要根據實際情況和條件，採取靈活的特殊處理方法，做到既維護旅遊區的風貌特徵又便於今後維修，不可顧此失彼，造成新的問題。

‖ 一、基礎設施建設規劃的原則

基礎設施建設規劃是旅遊區域內重要的工程項目，涉及旅遊區域的發展潛力。旅遊區不同於城市區域，基礎設施規劃相對較為複雜，並且應與區域內資源保護相和諧。因此，旅遊區域的基礎設施建設應符合下列原則：

（1）符合旅遊區生態環境與歷史風貌的保護、利用、管理的要求。

（2）同旅遊區域內的資源特徵相協調，不損壞文物建築、文化景觀和風景環境。

（3）要確定合理的配套工程、發展目標和布局，並進行綜合協調。

（4）對需要安排的各項工程設施的選址和布局提出控制性建設要求。

（5）對於大型工程，特別是干擾性較大的工程項目及其規劃，應進行專項論證，並進行旅遊區承載容量分析和空間環境敏感性分析，提交環境影響評估報告。

基礎設施改造工程應遵循宜隱不宜顯、宜藏不宜露的總原則規劃布局，千萬不可形成水管滿地爬、電線滿天飛、電視塔高處建、電信臺就近設的現象，造成整體空間環境與基礎建設的不和諧，導致視域汙染。

‖ 二、給排水規劃

（一）給水規劃

旅遊區給水工程系統由取水工程、淨水工程、輸配水工程等組成。

1.旅遊區取水工程

取水工程包括水源（含地表水、地下水）、取水口、取水構築物、提升原水的一級泵站以及輸送原水到淨水工程的輸水管等設施，還應包括在特殊情況下為蓄、引旅遊區水源所築的水閘、堤壩等設施。取水工程的功能是將原水取、送到旅遊區淨水工程，為旅遊區提供足夠的水源。

2.淨水工程

淨水工程包括自來水廠、清水庫、輸送淨水的二級泵站等設施。淨水工程的功能是將原水淨化處理成符合用水水質標準的淨水，並加壓輸入供水管網。

3.輸配水工程

輸配水工程包括從淨水工程輸入供配水管網的輸水管道、供配水管網以及調節水量、水壓的高壓水池、水塔、清水增壓泵站等設施。輸配水工程的功能是將淨水保質、保量、穩壓地輸送至用戶。

（二）排水工程系統的構成與功能

旅遊區排水工程系統由雨水排放工程、汙水處理與排放工程組成。

1.雨水排放工程

雨水排放工程包括雨水管渠、雨水收集口、雨水檢查井、雨水提升泵站、排澇泵站、雨水排放口等設施，還應包括為確保旅遊區雨水排放所建的閘、堤壩等設施。雨水排放工程的功能是及時收集與排放雨水等降水，抗禦洪水和潮汛侵襲，避免和迅速排除旅遊區漬水。

2.汙水處理與排放工程

汙水處理與排放工程包括汙水處理廠（站）、汙水管道、汙水檢查井、汙水提升泵站、汙水排放口等設施。汙水處理與排放工程的功能，是收集與處理旅遊區各種生活汙水，綜合利用、妥善排放處理後的汙水，控制與治理旅遊區水汙染，保護旅遊區與區域的水環境質量。

（三）給排水設施的布局要求

旅遊區的給排水設施的主要服務對象是遊客。因此，主要布局在遊客相對聚集的服務接待功能區域內；對一些旅遊景區內必須建設的供小型接待用的給排水設施，應因地制宜地規劃建設，採用就近取水和就近利用環保處理站設施處理生活汙水的做法，將基礎設施的建設影響控制在最小範圍內；對於那些距離城市較近，或者原本就在城區內的旅遊區，其給排水設施可利用原城市規劃的給排水設

施系統，將汙水處理系統納入城市汙水處理系統。

三、電力電信規劃

（一）電力規劃

旅遊區供電工程系統由電源工程和輸配電網絡組成。

1.電源工程

旅遊區電源工程主要有電廠和區域變電所（站）等電源設施。旅遊區區域變電所（站）是區域電網上供給旅遊區電源所接入的變電所（站）。區域變電所（站）通常是大於或等於110kV電壓的高壓變電所（站）或超高壓變電所（站）。旅遊區電源工程具有從區域電網上獲取電源，為旅遊區提供電源的功能。

2.輸配電網絡工程

輸配電網絡工程由輸送電網與配電網組成。旅遊區輸送電網含有旅遊區變電所（站）和區域變電所（站）接入的輸送電線路等設施。旅遊區變電所通常為大於10kV電壓的變電所。輸送電線路採用直埋電纜、管道電纜等敷設形式。輸送電網具有將電源輸入旅遊區，並將電源變壓進入旅遊區配電網的功能。

旅遊區配電網由高壓和低壓配電網等組成。高壓配電網的電壓等級為1～10kV，含有變配電所（站）開關站、1～10kV高壓配電線路。高壓配電網具有為低壓配電網變、配電源，以及直接為高壓電用戶送電等功能。高壓配電線通常採用直埋電纜、管道電纜等敷設方式。低壓配電網電壓等級為220～1000V，含低壓配電所、開關站、低壓電力線路等設施，具有直接為用戶供電功能。

（二）通訊工程系統規劃

旅遊區通訊工程系統由郵政、電信、廣播、電視四個分系統組成。

1.郵政系統

郵政系統通常有郵政局（所）、郵政通訊樞紐、報刊門市部、郵票門市部、

郵亭等設施。郵政局（所）經營郵件傳遞、報刊發行、電報及郵政儲蓄等業務。郵政通訊樞紐收發、分揀各種郵件。郵政系統具有快速、安全傳遞各類郵件、報刊及電報等功能。

　　旅遊區的郵政大樓，通常設置在服務接待區，各賓館也有相應的郵政服務設施。

　　2.電信系統

　　電信系統從通訊方式上分為有線電通訊和無線電通訊兩部分，無線電通訊有微波通訊、移動電話、無線尋呼等。電訊系統由電信局（所、站）工程和電信網工程組成。電信局（所、站）工程有長途電話局、市話局（含各級交換中心、匯接局、端局等）、微波站、移動電話基站、無線尋呼臺以及無線電收發臺等設施。電信局（所、站）具有各種電信量的收發、交換、中繼等功能。電信網工程包括電信光纜、電信電纜、光接點、電話接線箱等設施，具有傳送電信訊息流的功能。

　　3.廣播系統

　　廣播系統，有無線電廣播和有線廣播等兩種方式。廣播系統包含廣播臺（站）工程和廣播線路工程。廣播臺（站）工程有無線廣播電臺、有線廣播電臺、廣播節目製作中心等設施。廣播線路工程主要有有線廣播的光纜、電纜以及光電纜管道等。廣播臺（站）工程的功能是製作播放廣播節目。廣播線路工程的功能是向聽眾傳遞廣播訊息。

　　4.電視系統

　　電視系統有無線電視和有線電視（含閉路電視）兩種方式。電視系統由電視臺（站）工程和線路工程組成。電視臺（站）工程有無線電視臺、電視節目製作中心、電視轉播臺、電視差轉臺以及有線電視臺等設施。線路工程主要有有線電視及閉路電視的光纜、電纜管道、光接點等設施。電視臺（站）工程的功能是製作、發射電視節目，以及轉播、接力上級與其他電視臺的電視節目。電視線路工程的功能是將有線電視臺（站）的電視信號傳送給觀眾。

一般情況下，旅遊區有線電視臺往往與無線電視臺設置在一起，以便經濟、高效地利用電視製作資源。

有些旅遊區將廣播電臺、電視臺和節目製作中心設置在一起，建成廣播電視中心，共同製作節目，共享資訊系統。

廣播系統與電視系統對一些中小旅遊區而言，沒有必要全部規劃建設，只要在旅遊服務區建設有線廣播電臺與有線電視和轉播臺即可。

四、環境衛生工程系統

旅遊區環境衛生工程系統有垃圾填埋場、垃圾收集站、轉運站、車輛清洗場、環衛車輛場、公共廁所以及環境衛生管理設施。旅遊區環境衛生工程系統的功能是收集與處理旅遊區各種廢棄物，綜合利用，清潔、淨化旅遊區環境。

（一）固體廢棄物收集系統

旅遊區固體廢棄物主要指服務區與居民區的日常生活廢棄物。因此，在旅遊社區與服務區應建立固體垃圾收集站與轉運站，在風景區有遊客通道的地區設置垃圾箱，定期將垃圾收集到轉運站，透過車輛轉運到垃圾填埋場。

（二）公共廁所系統

旅遊區域是遊人聚集地區，公共廁所的衛生條件，可反映一個旅遊區管理的整體水平。因此，旅遊區應充分重視廁所的衛生問題，建立旅遊區廁所衛生體系，從風景區到服務區，凡是遊客聚集之節點地區，都應該設置潔淨的公共廁所。

（三）建立環衛管理隊伍

自從黃山提出建立衛生山後，全國各地的旅遊區都紛紛提出建立衛生景區的措施，這對中國旅遊區的文明建設造成了促進作用。建立衛生景區必須有一支環衛管理隊伍，及時地清掃景區固體垃圾、宣傳衛生條例。

（四）生態環境綜合治理

旅遊區的生態環境平衡與綜合治理密切相關，生態環境綜合治理包括下述內容：

（1）建立植被撫育制度，建全封山育林、護林防火、防蟲減災的規章制度，使旅遊區成為綠化區。

（2）維護自然風貌，嚴禁在旅遊區開山採石、砍伐林木、開墾農田。

（3）嚴禁傷害和濫捕野生動物，切實維護好動物的棲息環境，維護野生動物的自然生態平衡。

五、防災規劃

旅遊區防災工程系統規劃的主要任務是：根據旅遊區自然環境、災害區劃和旅遊區地位，確定各項防災標準，合理確定各項防災設施的等級、規模；科學布局各項防災措施；充分考慮防災設施與旅遊區常用設施的有機結合，制定防災設施的統籌建設、綜合利用、防護管理等對策與措施。

（一）旅遊區的消防工程系統

消防對旅遊區的發展是至關重要的。旅遊區消防工程系統有消防站（隊）、消防給水管網、消防栓等設施。消防工程系統的功能是日常防範火災、及時發現與迅速撲滅各種火災，避免或減少火災損失。

建立火警巡防系統。對那些容易發生火警的廟宇、山林和旅遊飯店，應建立定期巡防制度，在氣候乾燥期還要建立定期報告制度。

（二）旅遊區防洪（潮、汛）工程系統

旅遊區防洪（潮、汛）工程系統有防洪（潮、汛）堤、截洪溝、泄洪溝、分洪閘、防洪閘、排澇泵站等設施。旅遊區防洪工程系統的功能是採用避、堵、截、導等方法，抗禦洪水和潮汛的侵襲，排除旅遊區澇漬，保護旅遊區安全。

對山地風景旅遊區，特別要強調山洪防治：

（1）山洪防治工程應根據地形、地質條件及溝壑發育情況，選擇緩流、攔

蓄、排泄等工程措施，形成水庫、穀坊、躍水、陡坡、排洪渠道等工程措施與植樹造林等生態措施相結合的綜合防治體系。

（2）充分利用山前水塘、窪地蓄水，以減輕下游排洪渠道的負擔。

（3）採用小水庫調蓄山洪，並將小水庫的設置與供水或遊憩活動相結合，進行綜合利用。

（4）當河道縱坡度大於1：4時，或1：4～1：20時，可採用跌水或陡坡調整山洪，跌水與陡坡的設計可結合跌水、瀑布的景觀設計，將山洪的整治與旅遊項目的開發建設結合起來。

（5）當山洪造成大型滑坡和坍塌時，可採用攔蓄淤積物穩固滑坡的攔擋壩，以阻擋固體淤積物下滑。

（三）旅遊區救災生命線系統

旅遊區救災生命線系統由旅遊區急救中心、各風景區救護中心和救護通訊及救護車輛等設施組成。旅遊區救災生命線系統的功能，是在發生各種遊覽災害或遊客生命受到安全威脅時，提供醫療救護、轉送醫院以及安全救護等物質條件，預警報警，保障旅遊者在旅遊過程中的生命安全。

第三節 植被生態規劃

一、植被現狀分析

植被現狀分析主要研究旅遊區植被分布狀況，植物區系的特徵及垂直地帶分布規律和旅遊區內森林植被資源的特點等。

中國地域遼闊，各地的植物區系差別很大，森林植被的種類也各不相同。因此，旅遊區規劃系統中，必須認真調查區域內的植被生態系統的分布規律及其特徵。

研究植物地帶性分布規律，對建立旅遊區植物保護體系具有積極的指導意

義，同時也為旅遊區的植被生態體系的恢復造成推動與促進作用。

分析研究旅遊區植被資源的特點，首先要對區域內植被資源分類，分析植物的科、屬、種類型與特點，並從中找出古樹名木及有活化石之稱的古植物體系，將國家重點保護樹種、觀賞植物、花卉以及區系中特有的植物物種分門別類地分析研究，為這些植物體系建立檔案。

二、植被規劃的原則

（1）以生態學和群落學理論為指導，維護和加強旅遊區自然生態系統平衡，提高群落生態環境質量，促進生物多樣性穩定、持續發展。

（2）根據植物與環境統一的原則，保護和恢復地帶性植被景觀，設計本地區最穩定的植物生態群落結構。

（3）按照利用和保護相結合的原則，建立物種資源圃，加強對旅遊區內國家重點保護植物、特有植物、名貴藥用植物資源的集中管理、研究和開發利用工作。

（4）切實保護好現有的植被資源，積極開展對天然次生林與人工林的撫育、改造和防火工作，實行封、護、育、造、用相結合，不斷提高群落結構與植被質量。

（5）實行生態林與經濟林相結合、景觀與功能相結合、植被多功能與生物多樣性相結合、植被保育與遊憩利用相結合的規劃原則。

（6）主要景區、景點綠化，要以觀景藝術效果為主，充分研究各景區的歷史文化內涵對環境綠化的要求，使所用植物材料與景點環境條件相統一，植物景觀與人文景觀相協調，突顯景區的自身特色。

三、植被生態規劃

旅遊區的植被生態規劃主要包括：植物生態系統的撫育與整治計畫，輔以少

量的人工植物種植改造規劃。

（一）丘陵、山地旅遊區

丘陵、山地以改善其植被生態環境為主導，對山體植物，如疏林、殘林、灌木叢、灌草叢主要實施撫育規劃和重點地區的封山育林計畫，整治和提高植物群落的結構質量，逐步恢復地帶性的植被生態系統。

（二）河谷階地、殘原和較平緩的川、 地帶

河谷階地、殘原以及較平緩的川、 地帶可適當地營建人工林，有計畫有步驟地對人工植被進行撫育與改造，開闢經濟植物園林如葡萄園、柿園、杏園、草莓園以及蔬菜園，使這些平川地區既獲得經濟利益，又使環境得到綠化、美化。

（三）荒山草坡生境

荒山草坡生境可發展速生和經濟價值大的林木，充分利用土地資源快速提高森林覆蓋率。

旅遊區內受人為干擾破壞的荒山荒坡，灌木叢生，雜草遍地，這種次生演替現象對地力破壞極為嚴重。為了加快生境植被的迅速復生，促進植被向森林群落順利演替進行，建議在「封、育」前提下大力營造本地速生和經濟價值大的林木，同時兼顧景觀樹種，改為荒野的灌木叢、灌草叢為森林茂密，並有景可賞的森林景觀，提高森林覆蓋率。

（四）重要景點綠化整治

旅遊區綠化環境要求達到：春花爛漫，夏蔭濃郁，秋色絢麗，冬日裡一派雪景風光，體現四時有景，多方景勝。可以根據各地各景點的主題和特色，按照不同旅遊區的地域條件編制相應的符合當地條件的景點綠化規劃。一般而言，景點綠化規劃要注意以下兩點：

1.均衡分布，形成完整的景點綠地系統

景區中各類綠地會有不同的使用功能，規劃布置時應將綠地在景區中均衡分布，並形成系統，做到點、線、面相結合，使各類綠地連接成為一個完整的系

統，以發揮景區綠地的最大效用。

2.因地制宜，與河湖山川自然環境相結合

景區綠地系統規劃必須結合旅遊區域特點，因地制宜，與旅遊區總體布局統一考慮。如北方旅遊區域以防風沙、水土保持為主；南方旅遊區域以遮陽降溫為主。風景名勝綠地系統內容廣泛，規劃布局要充分與名勝古蹟、河湖山川結合，切記不可在中國傳統園林環境中，配以歐式園林綠地，防止出現種植設計的不恰當。

（五）旅遊區的植被覆蓋率

由於旅遊區的特殊環境要求，旅遊區的植被覆蓋率應高於一般地區，平原地區的旅遊區，植被覆蓋率應達到65%以上；山地地區的旅遊區，植被覆蓋率可根據地形逐漸增加，1000公尺以下，要求植被覆蓋率達到65%以上；1100～1800公尺，達到80%；1800公尺以上，覆蓋率達到90%。

第四節 服務接待設施規劃

服務接待設施是旅遊區規劃的重要內容之一。食、住、行、遊、購、娛六大旅遊要素，所表達的就是旅遊服務接待的能力。旅遊者來旅遊區觀光遊覽，休閒渡假，主要受三大吸引力引導，其一是旅遊區域內有無吸引遊客的旅遊資源或旅遊產品；其二是有無通達的交通設施及其便捷的交通條件；其三是旅遊區有無留得住遊客的接待設施。只有三者同時具備的旅遊區，才能發生旅遊行為，或者説真正地吸引住中遠距離的遊客。因此，旅遊服務接待設施的建設是旅遊地留住遊客的關鍵因素。

一、服務接待設施現狀分析

客觀地分析旅遊地服務接待設施現狀，是科學地規劃旅遊服務接待設施的基礎。

（一）服務接待設施現狀調查

（1）現有賓館的分布、層級、入住率（包括淡、旺季入住率）、員工素質（包括學歷層次、培訓情況等）。

（2）現有餐館的分布、用餐周轉率、中餐和晚餐用餐比例、本地居民與外地遊客用餐比例、職工素質（包括學歷層次、培訓情況等）。

（3）旅行社分布情況、國際社與國內社比例、出遊數與接團比例、員工素質（包括學歷層度、培訓情況，及高、中、低三級導遊比例）。

（4）娛樂設施分布情況，包括夜總會、音樂廳、舞廳、影劇院、文化館等。

（5）體育休閒設施分布，包括健身房、保齡球館、臺球房、棋牌館等。

（6）休閒設施分布，包括茶館、酒吧、咖啡館、純氧吧、陶藝吧等。

（二）統計分析

調查所得到的數據經過審核和匯總以後，還要進行一些必要的整理和統計分析，從中揭示出服務接待系統的某些規律性，為規劃方案的制定提供必要的和有針對性的訊息。一般採用描述性統計分析，其目的是用簡單的形式提煉出大量數據資料所包括的基本訊息。

二、服務接待設施規劃的原則

旅遊區的服務接待設施建設規劃是個較為敏感問題，尤其當旅遊區所處位置在生態、環境保護區域或者在歷史文化保護地，服務接待設施位置的選擇更是值得引起重視的問題。一方面要解決遊人的食、住問題，需要建設；另一方面新增許多旅遊服務的設施，會給旅遊區的環境帶來壓力。如何和諧發展，是規劃要解決的基本問題。一般而言，旅遊區服務設施規劃應遵循以下基本原則：

（1）根據旅遊區實際環境容量、旅遊需求、交通狀況、食宿時空分析和空間景觀特徵狀態，合理布置服務設施，劃分服務網點的級別、規模和建設步驟。

（2）若距離城鎮較近，盡可能地依託城鎮地區的現有服務設施開展旅遊接待；如果現有城鎮的旅遊接待設施層級和數量不夠，可根據旅遊需求調整、增建部分旅遊設施或者升級、改造現有接待設施。

（3）服務接待設施的建築風格應與當地環境的整體風格相和諧，與自然景觀和人文內涵相協調。旅遊區的新建建築應為旅遊地整體環境與景觀增色，而不是敗景。

（4）不同功能分區旅遊接待區域的建築風格可以有所區別，關鍵是與各地區的旅遊環境及風貌相一致，與本源文化相和諧，使建築源於文化、融於文化且與地域環境融成一體。

三、服務接待設施布局及其平衡

（一）賓館、飯店規劃

1.床位數計算方法

床位預測量公式：$E = NPL / TK$

公式中：N—年旅遊規模（萬人次）；P—住宿遊人百分比；

L—平均住宿天數；T—全年可遊天數；

K—床位平均利用率。

2.餐位數預測

餐位的規劃主要以賓館床位數作為參考基礎依據。一般而言，就餐者主要為住宿客人，因此餐位數可用下列公式計算：

餐位預測量：$C = EK / T$

公式中：E—床位數；T—平均每餐位接待人數；K—床位平均利用率。

以上預測僅測算到了住宿者，但實際情況卻有不住宿的一日遊旅遊者，同樣需要就餐，因此可在餐位預測數量的基礎上加上一日遊的遊人用餐數即可。

3.賓館、飯店的等級分布

旅遊區內,各功能分區由於旅遊特色的不同及其環境狀態各異,所設置的飯店數及其層次可以各不相同。飯店的布局應該首先集中安排在服務接待區範圍內,尤其是高層次的飯店,應優先安排在服務接待區,使旅遊區的服務接待功能區形成接待規模和接待層次,為盡快形成旅遊集散中心奠定基礎。

旅遊服務接待設施按食、宿接待規模和層次,可分為旅遊接待村鎮和接待點兩大類。服務接待點再按其層次、規模分為三個等級(表5-3)。

表5-3 賓館、飯店設施配置表

設施類型	設施項目	三級服務點	二級服務點	一級服務點	旅遊村鎮	備註
住宿	簡易旅宿點	×	▲	▲	▲	包括野營點、公用衛生間
	一般旅館	×	△	▲	▲	汽車旅館、招待所
	中級旅館	×	×	▲	▲	一星級酒店
	高級旅館	×	×	△	▲	二、三星級酒店
	豪華旅館	×	×	△	▲	四、五星級酒店

續表

設施類型	設施項目	三級服務點	二級服務點	一級服務點	旅遊村鎮	備註
飲食	飲食點	▲	▲	▲	▲	冷熱飲料、乳品、麵包、糕點、糖果
	飲食店	△	▲	▲	▲	包括快餐、小吃、野餐燒烤點
	一般餐廳	×	△	▲	▲	飯館、飯鋪、食堂
	中級餐廳	×	×	△	▲	有停車位飯店
	高級餐廳	×	×	△	▲	有停車位飯店

限定説明:禁止設置×;可以設置△;應該設置▲。

從表中可以判讀出,旅遊村鎮(渡假村)開發建設力度較大,是個高開發區的概念;一級服務點次之,雖有住宿接待點,卻沒有高級賓館與飯店;二、三級服務點開發量很小,沒有住宿,餐飲點的規模也是恰到好處的。因此,食、宿規劃一定要與旅遊區的功能分區配套。對於那些不宜設置接待點的生態旅遊區域,

嚴禁布置服務接待點。五大連池風景名勝區的老黑山與火燒山景區，是五大連池的主景區，也是核心景區。遊客來五大連池觀光都要上老黑山和火燒山，但是五大連池的風景名勝區總體規劃的服務接待規劃，在老黑山與火燒山景區卻沒有設置任何餐飲點或者飯店，遊客中午用餐，食品由餐車送往景區，遊客用餐後，餐車將廢棄食盒再拉出景區，從而形成核心景區無接待汙染，形成觀光遊覽的良性循環。

（二）休閒、娛樂與購物設施規劃

旅遊過程中，除了觀光遊覽、食宿生活外，還伴有休閒娛樂與購物活動。因此，在服務設施規劃中應考慮遊客的休閒娛樂需求及其購物需求（表5-4）。

表5-4 購物、休閒娛樂設施配置表

設施類型	設施項目	三級服務點	二級服務點	一級服務點	旅遊村鎮	備註
購物	購物小賣部、商亭	▲	▲	▲	▲	
	商攤集市場	×	△	△	▲	集散有時，場地固定
	商店	×	×	△	▲	包括商業買賣街、步行街
	銀行、金融	×	×	△	△	儲蓄所、銀行
	大型綜合商場	×	×	×	△	
娛樂	娛樂文博展覽	×	×	△	▲	文化、圖書、博物、科技、展覽館等
	藝術表演	×	×	△	▲	影劇院、音樂廳、表演場
	遊戲娛樂	×	×	△	△	歌舞廳、俱樂部、活動中心
	體育娛樂	×	×	△	△	室內外各類體育運動健身場地
	其他遊娛文體	×	×	△	△	

續表

設施類型	設施項目	三級服務點	二級服務點	一級服務點	旅遊村鎮	備註
休閒	沐浴場所	×	×	△	▲	洗浴、桑拿、足浴
	酒吧場所	×	×	△	▲	茶坊、咖啡屋、酒吧
	休閒吧	×	×	×	△	純氧吧、陶藝吧

限定說明：禁止設置×；可以設置△；應該設置▲。

在上述的這些需求中，購物需求是旅遊者與旅遊經營者都非常關注的內容。

旅遊者想透過購物商場獲得喜愛的旅遊商品，既獲得旅遊消費的滿足，又可獲得旅遊地的紀念品；同樣，旅遊經營商希望透過商場推銷旅遊紀念品與土特產商品，以獲得經營的利潤。在這個問題上，專家與地方政府的官員各自持不同的觀點。因此，商場面積及其位置的選擇，往往是旅遊服務區規劃中各家爭論的焦點。

我們認為，旅遊商品經營是繁榮旅遊區的重要內容。規劃應該高度重視，但是旅遊商品街卻不一定單獨設置，應與旅遊飯店、管理中心形成核心，形成旅遊區人工建設中又一處亮點，成為旅遊者來觀光遊覽、休閒渡假的一處消費場所。

四、服務接待設施的建築風格及其特點

服務接待設施的建築風格，是旅遊區規劃建設中的難點之一，且觀點各異很難統一。我們認為，服務接待設施的建築風格沒有必要統一，如果全國的建築風格都統一到一個格調上，那麼全國各地的旅遊區又有什麼個性可言？

（一）建築風格，因地制宜

建築風格，因地制宜是旅遊區服務設施建築設計的重要課題。何為因地制宜？如何因地制宜？我們認為，旅遊區的服務設施建築風格的因地制宜，主要體現在順應自然、延續文脈和突顯時代風貌這三個方面，這就要求建築設計是原創設計，「拿來主義」在此將被摒棄。

（二）建築體量，因地制宜

建築體量，因地制宜，同樣是建築設計的重要課題。由於現代建築手法的先進性，地理環境條件，植被生態條件等都讓位於建築設計，為迎合大體量建築的經濟效益，逢山劈山，遇河填河，見林砍樹，一切為平整建築用地而讓路。完工後的建築突兀而環境退化，地理機理不復存在，完全沒句了地域環境的整體風貌，只有建築轟立。

旅遊區服務接待設施建築體量的因地制宜，其前提就是設計師要到現場審時度勢，量體裁衣，按照地塊的實際尺寸，設計服務建築，使建築融入環境，融入

自然。「流水別墅」的設計理念應該體現在旅遊區的建築設計中。

第六章 旅遊規劃保障系統

第一節 環境保育系統規劃

一、環境現狀分析

旅遊區環境保育規劃包括查清保育資源、明確保育對象、劃定保育範圍、確定保育原則和措施等內容。

（一）環境保育資源調查

資源調查的目的是查清旅遊區域範圍內有多少確實需要保育的環境因素，並且將其歸類、統一管理。旅遊區保育環境調查主要從自然環境、人工環境兩方面入手。

1.自然環境調查

自然環境調查，主要在於自然環境基本特徵的調查和環境背景值的調查，包括對旅遊區內的大氣、水體、土壤、生物等各環境要素特徵及其物質自然含量水平的調查；主要元素及汙染物在環境中的分布、遷移、轉化規律及其影響因素的分析；環境綜合特徵的分析及環境容量研究；環境狀態變化及其對人類活動影響的分析等方面的內容。透過對上述內容的調查與分析，可以建立旅遊區域汙染綜合防治措施和生態環境規劃方案，提出自然資源保護與利用的合理方法，為環境預測和優化決策提供科學依據。

2.人工環境問題的調查

人工環境問題的調查，主要調查旅遊區發展建設過程中，一些人工建造對環境資源造成的侵害，從中找出旅遊區汙染源及其對旅遊區造成的破壞程度。主要

的調查對象為：建築與環境；道路建設與環境；水體利用與環境；農業生產與環境；城市工業發展對旅遊區的影響，包括大氣汙染對空氣的潔淨度的影響等。

對人工環境調查的目的，是使旅遊區的管理者清楚人工建設對環境的影響度，從而高度重視旅遊區的建設過程，把住建設過程中每一個環節，防止汙染問題的出現或者說將人工建造過程中的汙染問題杜絕在萌芽狀態中。

（二）分析研究

分析研究環境調查資料，為旅遊區環境整治規劃提出合理的環境指標，可運用生態環境質量評價分析方法對旅遊區生態環境位置進行全面評估分析。生態環境是指除人口種群以外的生態系統中，不同層次的生物與環境要素所組成的生命—非生命復合系統。生態環境質量就是這個系統在人為作用下所發生的好與壞的變化程度。生態環境質量評估是對這些已變化的生態環境系統進行分析研究，評價它們對人的影響程度。

一般用國家環境保護標準作為評價參照系。如用大氣汙染物的濃度限值（GB3095-1996）和居住區大氣中有害物質的最高允許濃度（TJ36-79）評價空氣質量；用國家景觀娛樂用水水質標準（GB12941-91）以及國家地表水環境質量標準（GHZB-1999）評價旅遊區水環境質量等。

‖ 二、旅遊區環境執行原則

（一）可持續發展理論內涵與基本原則

旅遊區環境執行原則，主要依據可持續發展的理論原則。

可持續發展的基本概念，目前在世界範圍內得到公認的是1987年《布倫特蘭報告》提出的定義，它是指「既滿足當代人的需要，又不損害後代人滿足需要的能力的發展」。它有兩個基本點，一是必須滿足當代人的需求，否則他們就無法生存，二是今天的發展不能損害後代人滿足需求的能力。

可持續發展是一種新的人類生存方式，貫徹可持續發展戰略，必須遵從一些基本原則：

1.公平性原則

可持續發展強調發展應該追求兩方面的公平：一是本代人的公平即代內平等。可持續發展要滿足全體人民的基本需求，和給全體人民機會以滿足他們要求較好生活的願望。當今世界的現實是一部分人富足，而占世界1／5的人口處於貧困狀態；占全球人口26%的發達國家耗用了占全球80%的能源、鋼鐵和紙張等。這種貧富懸殊、兩極分化的世界不可能實現可持續發展。因此，要給世界以公平的分配和公平的發展權，要把消除貧困作為可持續發展進程特別優先的問題來考慮。二是代際間的公平即世代平等。要認識到人類賴以生存的自然資源是有限的。本代人不能因為自己的發展與需求而損害人類世世代代都需要的自然資源與環境。

2.持續性原則

持續性原則的核心思想，是指人類的經濟建設和社會發展不能超越自然資源與生態環境的承載能力。這意謂著，可持續發展不僅要求人與人之間的公平，還要顧及人與自然之間的公平。資源與環境是人類生存與發展的基礎，離開了資源與環境就無從談及人類的生存與發展。因此發展必須有一定的限制因素。人類發展對自然資源的消耗應充分顧及資源的臨界性，應以不損害支持地球生命的大氣、水、土壤、生物等自然系統為前提。換句話說，人類需要根據持續性原則調整自己的生活方式、確定自己的消耗標準，而不是過度生產和過度消費。如果發展破壞了人類生存的物質基礎，其結果必然是走向衰退。

3.共同性原則

鑒於世界各國歷史、文化和發展水平的差異，可持續發展的具體目標、政策和實施步驟不可能是唯一的。但是，可持續發展作為全球發展的總目標，所體現的公平性原則和持續性原則，則是應該共同遵從的。要實現可持續發展的總目標，世界各國必須採取共同的聯合行動，認識到地球的整體性，促進人類之間及與自然之間的和諧。如果每個人都能真誠地按「共同性原則」辦事，那麼人類內部及人與自然之間就能保持互惠共生的關係，從而實現可持續發展。

旅遊區的環境要執行可持續發展理論的基本原則，首先要對旅遊區內的資源

分布與生態環境問題有充分的認識。

中國的旅遊資源較之全國13億人口而言，是較為缺乏的，且分布不均，有些省國家重點風景名勝區就有15～16處，如浙江省和四川省；而有些省僅有1～2處，甚至有些省市沒有國家重點風景名勝區，如上海市。因此，每到黃金週假日，旅遊出遊人數的增長與旅遊資源短缺的問題就非常突顯，一些旅遊區人滿為患，形成黃金週旅遊不暢的現象。

自然生態環境脆弱也是旅遊區一大問題。由於沒有嚴格的底量限制，加之中國實行的是集中節假日制度，因此，每當節假日出現旅遊區超容量時，都會給旅遊區環境帶來衝擊，甚至破壞。因此，旅遊區要執行可持續發展的基本原則，就要實施「限制遊客量、使用好資源、保護生態環境」的方針政策。這個方針政策與「節制人口、用好資源、保護環境」的中國可持續發展行動框架是一致的。

三、保育措施與方法

旅遊區的保育規劃，對於旅遊區的發展，對旅遊資源與旅遊環境的保護，具有指導意義。因此，不能用地區環境保護規劃來代替旅遊區環境保育規劃，而是旅遊區的保育規劃要以地區環境保護規劃為依據來構建，以體現地區環境保護規劃的保護措施，在旅遊區發展利用規劃中能得到切實可行的實施。

（一）劃定分級保護範圍

依據旅遊區保護專項規劃，劃定分級保護範圍，以此界定並把握發展「度」。旅遊區的保護分級包括特級保護區、一級保護區、二級保護區和三級保護區四個保護等級。具體保護規定如下：

1.特級保護區的劃分與保護規定

旅遊區內的核心景區以及其他對遊人進入有限制的環境生態遺產資源區域，應劃為特級保護區。

特級保護區應以自然地形地物和遺產資源的原本歷史風貌邊界為分界線，其外圍應有較好的緩衝地帶，在區內不得新增任何建築設施。

2.一級保護區的劃分與保護規定

在省級以上文物保護單位、省級風景名勝資源，或者四、五級旅遊資源周圍，應劃出一定範圍與空間作為一級保護區。保護區的範圍以省級文物保護單位觀賞視域範圍、或者以保護資源周圍的地形地物、或者河流道路，作為主要劃分依據。

一級保護區內可以安置必須的步行遊賞道路和相關設施，嚴禁建設與旅遊區發展無關的設施，不得安排旅遊食宿的餐位與床位，機動交通工具一般不得進入此區域。

3.二級保護區的劃分與保護規定

在旅遊區範圍內市級（地級市）以下（含市級）的文物保護單位或者三、四級旅遊資源周圍，應劃為二級保護區。

二級保護區內可以安排少量旅遊食宿設施，但必須限制與旅遊區遊賞無關的建設，應限制機動交通工具進入本區。

4.三級保護區的劃分與保護規定

在旅遊區範圍內，對以上各級保護區之外的控制地區，應劃為三級保護區。在三級保護區內，各項建設與設施應有序控制，並應與旅遊區自然環境和歷史文化遺產風貌環境相協調。

（二）確定分類保護的界線

旅遊區的保護分類應包括核心保護區、生態恢復區、遊憩活動區和發展控制區等，並應符合以下規定：

1.核心保護區的劃分與保護規定

對旅遊區內有科學研究價值或其他保存價值的世界遺產，包括自然與文化遺產和國家文物及其他國家保護單位及其環境，應劃出一定的範圍與空間作為核心保護區。

在核心保護區內，可以配置必要的研究和安全防護性設施，應控制遊人進

入，不得新增任何建築設施，嚴禁機動交通及其設施進入。

2.生態環境恢復區的劃分與保護規定

旅遊區內環境需要重點恢復、修復、保持其原本風貌地區，宜劃出一定的範圍與空間作為生態恢復區。

在生態恢復區內，可以採用必要技術措施與設施，以幫助生態環境恢復其原初風貌，並分別限制遊人、居民活動，不得安排無關的項目與設施。

3.景觀遊憩區的劃分與保護規定

旅遊區的景觀及其文化風貌單元和遺產遊賞對象集中地，可以劃出一定的範圍與空間作為景觀遊憩區。

在景觀遊憩區內，可以進行適度的資源利用活動，安排各種遊覽欣賞項目；應分級限制機動交通及旅遊設施的配置，並分級限制居民活動進入。

4.發展控制區的劃分與保護規定

在旅遊區範圍控制區內，對上述三類保育區以外的用地與水面及其他各項用地，均應劃為發展控制區。

在發展控制區內，可以准許原有土地利用方式與形態，可以安排同旅遊區性質與容量相一致的各項旅遊設施及基地，可以安排有序的生產、經營管理活動，但要分別控制各項設施的規模與內容。

旅遊區保育規劃應依據本區的具體情況和保護對象的級別，而擇優實行分類保護或分級保護，或兩種方法並用。旅遊區保育規劃應成為協調處理保育與開發利用、經營管理的關係，引導旅遊資源合理利用的有力規劃措施。

（三）環境保護措施

旅遊區域的生態環境平衡與環境保護措施關係密切。具體環境保護措施包括以下幾點：

（1）建立科技檔案和標誌說明，制定具體的監測保育措施；對旅遊區內的文物史蹟所處環境和地段，必須加以保全，以保證文物史蹟的整體性；對文物史

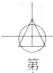

蹟的修繕，需遵循不改變原狀、不任意添加的原則，以保護文物史蹟的歷史原貌與價值。

（2）對旅遊區內的古樹、名木進行本底調查、鑑定、建立檔案和懸掛標牌並且建立責任制度，落實古樹、名木的保證復壯措施，防止病蟲害的發生。

（3）自然旅遊區應維護其原本的自然風貌，嚴禁砍伐樹木、開山採石與不經審批的築路及開墾農田。除按規劃統一設置的遊覽觀光設施外，不得新建與遊覽觀光無關或者破壞自然景觀、汙染環境的項目。

（4）新建主題旅遊區和一些旅遊渡假、休閒區，必須進行項目論證，並且嚴格執行規劃審核制度，確保新建項目符合可持續發展原則。

（5）建立開發審批制度，完善審批手續。凡在旅遊區內籌建的項目必須經環保部門進行環境影響評估、經主管部門審核同意，方能立項。然後再到土地管理部門辦理建設用地許可證、土地徵用劃撥手續領取土地使用證。未經上述審批手續，任何工程不得開工。

（四）旅遊區環境質量要求

1.大氣質量

旅遊區的大氣環境質量影響，主要來自於其周邊的廠礦企業和道路上行駛的超標排放尾氣的汽車。因此，旅遊區外圍的廠礦企業，其煙囪應安裝相應的淨化處理裝置，以使排放的汙染物達到排放標準。在旅遊區範圍內的帶有汙染物的廠礦企業，應遷出旅遊區範圍，對一些較為重要的旅遊資源保護地段應限制車輛的進出，以減少廢氣。停車場應設在下風處，在通往旅遊區道路兩側營造不少於20公尺寬的防護林帶，用以防治大氣汙染。旅遊區的區域範圍內應執行國家一級大氣環境質量標準（參照GB3095-1996）。

2.水質要求

旅遊區域的水質應執行國家地表水環境質量標準GHZB-1999的一、二級水質標準。為達到這個標準，區域內的排水系統必須採用雨、汙水分流制，雨水管道就近排入水體，汙水需經過處理後方能排放，對汙水排放特別嚴重的旅遊區外圍

的企業，政府應令其整建改至汙水治理達標；如果不能達標，應令其遷出旅遊區範圍。如果開展水上遊覽項目，則應選用無汙染的船舶設備，對作為直接飲用水的水源地則不作水上活動安排；嚴禁在水體中傾倒各種固體廢棄物，並及時清理河湖水面。

3.噪音控制

旅遊區內的噪音主要來自公路上的機動車輛的鳴笛聲，和一些水面遊艇的馬達轟鳴聲以及某些設備產生的噪音。因此，在旅遊區內，應執行國家環境噪音標準中的特殊住宅區標準，嚴禁汽車鳴笛，水面不准用噪音過大的水上摩托車。對於設備噪音，可採用隔聲、減聲裝置或乾脆在旅遊區禁止新建產生噪音的設施。旅遊區噪音聲值應控制在45dB以下。

4.固體廢棄物處理

旅遊區內的固體廢棄物主要來自區域內的居民及遊客，物源主要是生活垃圾。因此，要制定衛生環境管理條例及措施。在旅遊服務區等遊人及居民聚集區，以及遊憩區、觀光區等區域，應按照條例每隔一段路段設置一處瓜皮果殼箱，每個功能小區都應有垃圾收集點、站，禁止生活垃圾隨意亂倒。

5.防火保育

旅遊區的防火保育，是旅遊資源最重要的環境保護措施之一，有關管理部門要特別重視。

（1）做好防火宣傳工作，嚴格控制各種火源並嚴格執行用火制度。在森林生態區、文物遺蹟地等重要防火區段設置吸菸點，嚴禁遊人在吸菸點以外的區域吸菸。

（2）建立防火檢查站，開展火險預報工作，尤其是防火期（氣候乾燥期），應委派消防巡護員巡視防火。在火源多（如寺廟）、易燃燒、不易管理的重點火險區，應設立專門的防火可時常移動的遊動哨。

（3）加強法治教育，依法維護環境資源與遺產資源。對縱火者要依法處理，並將每次發生火災的地點、時間、受災情況、案件處理等詳細登記存檔。

第二節 管理體制規劃

┃ 一、旅遊區管理機構規劃

（一）管理機構現狀分析

旅遊區的管理機構較為複雜，主要原因是中國現有的旅遊區，其管理權屬各異：風景名勝區開發為旅遊區的，由建設部門管理；國家森林公園發展為旅遊區的由國家林業管理部門管理；其他行業發展為旅遊區的，也大多分屬各自的行業管理部門管理。而且，同一行業管理部門，其旅遊區域的管理模式也不相同。例如，中國現行的風景名勝區管理體制，由於受到地域環境、行政區劃及民族政策等諸多因素的影響，機構設置和管理職能不盡相同。就目前的狀況分析，主要有三種模式：

1.人民政府型

風景區設立人民政府機構，統一管理風景區的各項工作，如黃山市人民政府、武夷山市人民政府和武陵源區人民政府等。

2.管理局型

管理局屬政府的職能機構，行使部分政府職能，主要協調與管理風景區域範圍內的各項行政和業務事務，如遼寧千山風景名勝區管理局。

3.管理局下設基層政府

在風景區域範圍內，如果存在著若干居民區，為了便於風景區域統一管理，風景區管理局下設鎮政府，統一管理居民區，如浙江雁蕩山管理局、安徽九華山管理局及江西廬山管理局都下設了鎮政府。

從實踐情況看，這三種模式各有利弊，因此，設立管埋機構，主要看是否有利於風景區域的管理，是否有利於風景名勝區保護、利用、規劃和建設，是否有利於促進當地經濟發展和人民生活水平的提高。

（二）旅遊區管理體制

鑒於上述分析，我們認為管理局模式的管理體制，是較為合理的管理模式，它既可以行使部分的政府職能（這些職能都是與發展旅遊業密切相關的）；同時，管理部門的管理人員又能將主要的精力集中在旅遊區的發展建設上，不必向政府那樣事無巨細，樣樣要管，反而淡化了旅遊區發展建設的主題。但是，旅遊業的發展會涉及許多方面以及有關政策、法規，單靠一個專業管理局行使部分政府職能是難以完成的，所以有必要在旅遊區管理局之上再設置一個協調管理機構，協調旅遊發展過程中的各項事務，獲得各行各業的通力支持與合作。

旅遊區的管理機構設置：

1.旅遊管理領導小組

旅遊管理領導小組具有一定的權威性，建議由書記或縣長（市長）擔任，縣（市）委、縣（市）政府及有關行業、職能部門的領導為其主要成員，下設常務機構「旅遊管理領導小組辦公室」，由旅遊區管理局長兼任領導小組辦公室主任。為精簡機構，領導小組辦公室與旅遊區管理局可合署辦公，即兩塊牌子，一套團隊。

領導小組的主要職能是制定旅遊區建設管理的方針政策；協調景區與縣（市）政府各職能部門之間的關係，協調旅遊發展中需要政府解決的一些疑難問題。

2.旅遊區管理局

旅遊區管理局作為政府的派出機構，行使政府的部分職能，貫徹執行國家的各項法令、政策，對管區內的各行各業實行統一管理和指導，並且根據旅遊區的各項功能，建立二級機構職能部門。管理局的工作人員按照國家公務員制度在編；行政級別可參照目前中國一些經濟開發區的行政管理模式確定。

3.農村工作管理辦公室

農村工作管理辦公室屬管理局的下屬機構，專門負責協調、解決旅遊區與各村鎮之間的關係，制定農村工作政策並且在政策允許的範圍內，解決農民提出的各種問題。對於那些暫時無法解決或者還沒有政策的有關問題，及時通報有關部

門，統一協調解決。

4.建設總公司與旅遊發展公司

為了加速旅遊區建設，旅遊區管理局下設建設總公司與旅遊發展公司，政企分開。公司實行企業化管理，屬自主經營、自負盈虧、獨立核算的法人單位。為了簡化管理，提高工作效率，同時也為了鼓勵公司經營的積極性和自我積累、滾動發展，管理局可對公司經營實行一定的優惠政策，或減免部分稅收。管理局透過董事會對公司進行監督和管理指導，一般不過問公司的經營業務。

（三）管理局機構規劃

1.管理機構

為確保旅遊區健康、有序、高速的發展，建立政府型的旅遊區管理局很有必要，這是在中國目前管理體制下較為合理的一種管理模式，它強化了行政管理部門在旅遊區的指導作用和行政權威，有利於旅遊區域內旅遊資源的保護與開發；有利於旅遊業的質量管理；有利於旅遊活動的安全管理；有利於旅遊區的整體形象策劃與旅遊產品的整體促銷。

2.機構設置

旅遊區管理局圍繞旅遊資源保護與開發利用的業務功能設置二級管理機構，主要為局辦公室、資源管理科、規劃建設科、行銷招商科、警務消防科、宗教文化科、計畫財統科、工商稅務科。這些二級管理機構分別對應政府辦，國土資源局、環境保護局，規劃局、建設局，發改局、財政局，公安局，文化局、統戰部，銀行、統計局，工商局、稅務局。

二、管理職責與管理模式

（一）管理職責

（1）局辦公室：處理各種綜合事務，協調各部門的工作，主要管理人事、外事與行政。

（2）資源管理科：主要從事旅遊資源的調查與評估、環境的整治與保護以及園林綠化、環境衛生與文物史蹟保護的管理工作，其中遺產資源的維護是其重要工作，應結合基礎建設科的規劃設計與修建部門共同擬定維護方案。

（3）規劃建設科：旅遊區域的基本建設工程管理、景區景點的規劃設計方案擬定及其跟蹤管理，以及景點建設修復、改造方案的擬定與跟蹤管理。

（4）行銷招商科：客源市場的宣傳與管理，包括旅遊產品的包裝與促銷；聯繫接待海內外的旅遊團體和個人，重點開拓海外旅遊市場與從事外事管理，以及招商引資，發展旅遊工作。

（5）警務消防科：主要負責社區外來人口和治安的管理，以及防火與消防管理。

（6）宗教文化科：不少旅遊地區本身就是宗教活動場所，因此有必要建立宗教科，以貫徹統戰政策，統一管理各種宗教活動。

（7）計畫財統科：計畫統計、財務管理是旅遊區重要的管理內務，因此，旅遊區要有發展的超前意識，提前計畫本地區的發展內容與項目，促進旅遊區健康持續發展。

（8）工商稅務科：工商稅務科是政府稅務部門的派出機構，協助旅遊區的經濟發展，監督經濟交往過程中的稅務工作，為地方增加財政稅收。

（二）管理模式

透過對國內外國家公園管理體制的研究比較，建議旅遊區管理局採用直線職能管理制。這種管理機制的優點在於：每位員工只對本部門的首長負責，而部門首長也只對上級主管首長負責。這樣，可防止交叉管理、職責不清的現象，增加管理的有效性。各業務職能部門僅為參謀諮詢機構，在業務上僅能提出意見和建議，任何決定仍需各級主管下達。決策團隊和工作團隊職責清晰。

第三節 旅遊規劃的實施

一、旅遊規劃的法律地位

（一）城市規劃法與旅遊規劃

《城市規劃法》於1990年4月1日起正式施行，這是中國規劃領域的第一部法律文件。《城市規劃法》的頒布與實施，有力地推動了中國城市規劃和建設在法制軌道上健康發展。

《城市規劃法》明確了它的立法目的和適用範圍；明確了城市與城市規劃區的內涵與外延；規定了有關城市規劃、建設和發展的基本方針，以及城市規劃編制與實施的基本原則；明確了國家和地方的規劃管理體制與外部關係的協調。

《城市規劃法》闡明了從城市規劃編制到城市規劃審批的全部程序；明確了規劃管理部門的職責；從法律上界定了違反城市規劃管理行為的單位、個人所應承擔的責任。可以説，《城市規劃法》有力地推進了城市發展和城市建設的步伐。

旅遊規劃目前尚無立法，只有國家旅遊局編制的《旅遊規劃通則》，作為旅遊規劃的規範性文件。從旅遊規劃的發展形勢來看，中國的不少縣市以上地區，都已編制了旅遊規劃，在全國的省分中，有近2／3以上的省分將旅遊業作為支柱產業。但是旅遊規劃畢竟不是法律層面上的發展規劃，地方在操作執行的過程中，出現的偏差較大，有的甚至規劃剛透過，執行者就將其束之高閣；有的將二十年的發展規劃，執行了不到五年就廢棄，原因之一是領導換屆了。因此，旅遊規劃的實施不容樂觀。

（二）旅遊規劃的法律地位

旅遊規劃是對一個地區未來旅遊業發展所描繪的建設藍圖。因此其實施應該是嚴肅的。旅遊規劃經由當地人民政府旅遊規劃管理部門審核，報當地人大常務委員會審批透過後，應該納入地方法規性文件，應該進入地方人民代表大會法制化管理系統，從而維護旅遊規劃的嚴肅性和法律地位。

當然，規劃的發展是滾動的，對於若干年後已不適應旅遊發展的規劃內容，規劃管理部門可以申請修編，但一定要明確旅遊規劃的管理權限，原初規劃的管

理審批權不能隨意下放，哪一級管理的，就由哪一級修編，同時報上一級旅遊規劃主管部門審核。

二、旅遊項目規劃建設的操作程序

（一）旅遊建設項目的選址審批

旅遊建設項目選址審核主要從用地性質、規模、布局、經濟與實施五個方面進行研究。

1.性質

性質在此指用地性質。確定土地使用性質，是為了保證旅遊區域內各類用地的合理布局，滿足旅遊區發展的需要，建設性質是實現規劃確定的土地使用性質的具體體現和保證。研究旅遊建設項目的用地性質，應從項目所處區域所負擔的旅遊功能出發，參照周邊的用地性質，確定其用地性質。

2.規模

規模指用地規模和建設規模，即建設用地面積和總建築面積。確定用地規模是為了合理地使用旅遊區土地資源，避免土地閒置和浪費。確定建設規模是為了適度開發旅遊區土地，保證旅遊區各項功能的順利運行。新選址的旅遊建設項目應根據項目的性質和建設規模確定用地規模，已確定用地規模的旅遊項目，應根據項目的性質和用地規模確定建設規模。

3.布局

布局指各類不同性質用地的平面位置和相對關係。應根據旅遊總體規劃的基本原則對旅遊區用地進行合理布局。

4.經濟

經濟主要指經濟可行性研究。經濟基礎是保證規劃能夠順利實施的前提。在旅遊建設項目選址階段進行經濟可行性的研究，是規劃合理性和可行性的重要保證。

5.實施

實施指旅遊項目建設實施方案，包括拆遷安置、項目分期建設、基礎設施建設等內容的具體規劃實施措施與預案。

（二）規劃建設的跟蹤管理

規劃建設跟蹤管理，是指城市規劃行政主管部門、旅遊行政主管部門，在旅遊項目取得建設用地規劃許可證和建設工程規劃許可證（含臨時許可證）之後的建設過程中，依照規劃許可證件批准的內容，對建設項目的實施情況進行檢查，對出現的問題進行處理，以及確認建設項目實施完成的行為。對建設項目進行規劃建設跟蹤管理，是為了確保旅遊區建設工程嚴格按照規劃進行建設，保證旅遊總體規劃的實施。

（三）規劃的監督與驗收

旅遊規劃主管部門應參與管理旅遊規劃實施建設的全過程，以監督旅遊項目建設是否嚴格按照規劃方案執行與操作，並且參與規劃項目的驗收。驗收的內容主要為：

（1）旅遊建設項目的總平面位置，建築物層數、高度、立面、建築規模和使用性質是否符合旅遊規劃。

（2）用地範圍內和代徵地範圍內應當拆除的建築物、構築物及其他設施的拆除情況。

（3）代徵地、綠化用地的騰空情況。

（4）單獨設立的與旅遊項目配套的設施的建設情況。

（5）與旅遊發展密切相關的道路出入口情況及游路建設情況。

三、旅遊規劃建設的實施步驟

（一）規劃實施

旅遊規劃的各個階段在著手進行之前，都必須具備明確的任務書。任務書中

需對規劃設計的內容要求、遵循的原則和必要的技術經濟指標等加以明確地規定。建設工程的設計任務書必須先有城市與旅遊規劃行政主管部門合署會簽的選址意見書,方能報請批准。

修建設計在項目工程所屬的規劃或設計,以及修建工程本身的初步設計批准之後進行施工圖的設計和繪製。

施工圖紙和文件完成之後,經過簽署,可以報請同意施工。

旅遊規劃的方案,都必須按照規定的程序,向主管部門匯報,呈請審批;批准之後,即成為法定依據,不得隨意改動。經過批准的方案,如需定期修改或有特殊情況需加修改的,應按規定的程序辦理重新審批手續。

旅遊區域中各項工程建設,如建築構築物、市政工程等的內容需符合各有關規範及法規的規定,按當地的條例辦理報批手續。建築構築物應該按照建設的技術規範操作。

(二)建設管理步驟

由於各旅遊區的規模、歷史、現狀、發展的要求和條件各不相同,所以旅遊區建設管理必須從實際出發,針對不同性質、特點和要求來決定建設管理的過程。

1.建設用地管理

(1)掌握和檢查旅遊區中各項用地的使用情況,調查使用不合理的用地。

(2)對申請擬建的用地,根據旅遊規劃布局要求和有關法規的規定,確定具體位置、範圍,核定其用地面積以及用地上規定的各種指標,如建築密度、容積率、高度等等,審核用地是否符合旅遊規劃的要求。

(3)配合有關部門向土地所有者和使用者進行土地徵用動員、安置及補償等。

(4)配合有關部門協助做好土地使用權的轉移工作。

2.施工建設管理

制定施工建設方案，按規定報批審核。

（1）審核總平面設計和單項設計中有關事項。

（2）審核和確定各種管線的走向、平面布置和垂直位置，綜合解決各管道間的矛盾。

（3）具體確定項目用地位置標高。

（4）對違章建造的不符合旅遊規劃的有關項目，進行調查和處理；對建築設計，建築物外觀、高度、規模、色彩、群體關係等，根據規劃提出的要求和有關的規定加以審核。

3.道路建設管理

（1）旅遊區各功能分區的道路與旅遊區主幹道路相連接的設計布置（包括道路的走向、坐標和標高、道路寬度、道路等級等）管理。

（2）短期占用旅遊區道路以及由於施工要求開挖路面的管理，對路面、路基的保護措施與路面兩旁的綠帶保護與管理。

4.環境管理

（1）審核新建、擴建、改建的旅遊項目環境汙染問題及其處理措施。

（2）對生活環境進行環境檢查、監督。

5.植被綠化管理

（1）旅遊區域內公共綠地上樹木花草的種植、修整、養護和更換。

（2）公共綠地以及綠化帶的保護。

（3）對非公共綠地作出規定，進行管理和保護。

（4）對自然生態環境的植被進行保護與撫育。

旅遊區建設管理從土地徵用建設起，經過項目施工建設、道路工程建設，再到環境影響評估、整治，直至植被綠地的恢復，整個建設過程是個良性循環過程。

附錄 以大陸為例：荊州市旅遊發展規劃

第一章 總則

第一條 為促進荊州市旅遊業可持續發展，帶動荊州市的地方經濟發展，促使荊州市早日建成優秀旅遊城市，制定本規劃。

第二條 本規劃的區域範圍為荊州市全境，面積14067平方公里。

第三條 本規劃年限：近期，2000～2005年；中期，2006～2010年；遠期，2011～2020年。

第四條 規劃依據

1.旅遊發展規劃管理暫行辦法；

2.城市規劃編制辦法；

3.荊州市旅遊業「九五」發展計畫及2010年發展規劃；

4.荊州市國民經濟和社會發展第九個五年計畫及2010年遠景目標綱要；

5.湖北省旅遊業「九五」發展計畫和2010年發展規劃；

6.荊州市總體規劃及各縣市總體規劃；

7.湖北省有關文物保護、風景名勝管理、森林生態保護及旅遊規劃與管理方面的法規文件；

8.國家有關文物、風景名勝、森林生態保護與旅遊發展方面的法律法規文件。

第二章 旅遊業發展概況

第五條 地理位置

荊州市位於湖北省中部偏南，東經112°16′，北緯30°26′，東與武漢市、咸寧市相連，西與宜昌市接壤，北與荊門毗鄰，南與湖南省交界。下轄沙市、荊州兩個區和江陵、公安、監利三個縣，代管石首市、洪湖市、松滋市。

第六條　城市性質

荊州市城市性質為：「國家歷史文化名城，長江中游重要港口，中南地區的中心城市」。

第七條　自然條件

荊州市系亞熱帶濕潤季風氣候，年平均溫度16.1℃，年降雨量1158.5公釐，無霜期247天。

市內河網密布，湖澤縱橫，主要有長江、沮漳河、虎渡河、洈水、洪湖、太湖港、長湖、海子湖等水系，城區有護城河、西湖、北湖、西干渠、洗馬池、荊沙河、江津湖、便河等水系。

第八條　歷史人文條件

荊州市地理位置得天獨厚，氣候適宜，土壤肥沃，歷史文化悠久；遠在五六千年前已成為人類活動和群居的地方，是中國長江流域古文化發祥地之一，歷代封王置府的重鎮。春秋戰國時期的「春秋五霸」、「戰國七雄」之一的楚國在此建都達411年之久，留下了豐富的文化遺產。文物古蹟、風景名勝遍布市內，清代的江陵八景：紀山煙嵐、八嶺松雲、龍山秋眺、虎渡晴帆、沙津晚泊、章臺春霽、玉壺荷香、三湖釣雪等，雖多已無存，但仍具開發利用價值。

荊州城以「劉備借荊州」的故事而著稱於世，春秋戰國時期為楚都的渚官和官船碼頭。三國時期，成為魏、蜀、吳爭奪的中心，《三國演義》120回中，有72回涉及荊州，其中有17回直接寫荊州，三國遺蹟遍布全市。

荊州是楚文化的中心，是中國文翠詩茂之地。遠古就是音樂之邦，「南風」、「楚聲」就發端於此。著名的愛國詩人屈原，在這裡做過「左徒」、「三閭大夫」職，寫下了千古不朽的《楚辭》，被譽為世界四大愛國詩人之一。歷史上許多著名的文學家、詩人，在此留下了許多的千古絕唱，如李白的詩句「朝辭

白帝彩雲間，千里江陵一日還」等。

荊州市旅遊資源豐富，主要有：江陵歷史文化名城、松滋危水風景區、洪湖風景區、石首天鵝洲、白鱀豚和麋鹿園國家自然保護區，以及遍布市域的新、舊石器時代的古文化遺址、古城遺址、楚文化和「三國」文化遺址。

第九條　社會經濟條件

荊州市，是湘鄂經濟紐帶，長江中游重要港口城市，國家輕紡工業基地，糧棉油生產基地，江漢平原的經濟文化中心。境內東西最大橫距約274.8公里，南北最大縱距約130.2公里。

荊州歷史悠久，為上古九州之一。自春秋戰國以後，為歷代封王置府所在地。中華人民共和國成立後，荊州行政體制幾經大的變動。1994年10月經國務院批准，撤銷荊州地區、沙市市，設立荊沙市，1996年12月更名為荊州市。全市國土面積14067平方公里，其中市區面積1576平方公里，市區建成面積50平方公里。1998年全市總人口636.37萬人，其中中心城區人口53.04萬人。

二十年來，全市國民經濟快速增長，綜合實力迅速增強。國內生產總值由1978年的17.66億元增加到1998年的330億元，人均達到5222元，年增長率達9.6%，提前四年實現國內生產總值翻兩番的目標。城區居民人均可支配收入4743元，農民人均收入2002元，分別增長12.6倍和16.5倍。城鄉居民儲蓄總額人均達1900元。

第三章　旅遊資源特點與評價

第十條　史蹟文化鮮明突出

荊州市歷史悠久，名勝古蹟眾多，既有楚地文化、三國勝蹟和歷史古城及地下文物寶庫，又有江漢民俗和風土人情。

第十一條　濕地環境生態優秀

長江故道天鵝洲，蘆葦沼澤濕地廣闊，水質清澈，環境良好，牧草豐盛，生態優秀。

優秀的生態環境為麋鹿、白鱀豚等國家保護動物提供了良好的生存空間。

第十二條 水利文化震撼人心

「萬里長江，險在荊江」，為根治水患，1952年建設荊江分洪閘，對長江大堤的安全及荊州市、武漢市等大中城市的安全保障，具有特殊的意義。

第十三條 湖泊風光秀美宜人

荊州水網豐富，湖泊眾多，蘆葦叢生，水質良好，湖光秀色。

第四章 旅遊業發展前景分析

第十四條 優勢分析

1.旅遊資源優勢

荊州市的旅遊資源豐富多彩，既有開文明之先的舊、新石器時代的文化遺址，又有文化底蘊深厚的楚文化及「三國」文化，且文化勝景、遺址眾多。荊州的生態環境優越，既有若干國家森林公園又有濕地保護區，珍稀鳥類品種繁多。因此荊州市的旅遊資源優勢明顯，旅遊業發展的基礎雄厚。

2.區位優勢明顯

荊州東依省城武漢，西連長江三峽，南鄰張家界、岳陽，北接荊門、襄樊。長江三峽旅遊線和古三國旅遊線，近年來已經成為黃金旅遊線。作為兩線的中點和交叉點的荊州，可以大大增強其與上述城市和風景區的輻射功能。

3.交通條件便捷

荊州與全國主要的旅遊城市和口岸城市都有便捷的交通條件。長江黃金水道在境內流程483公里，以長江為主航道的水運四季通航，連接川、湘、蘇、滬等城市；焦枝鐵路、荊沙鐵路連接南北，207、318國道和宜黃高速公路貫穿全境，公路臥鋪車可直達全國重要大城市和發達地區。飛機場可起降大型客機，現已開闢多條航線。

4.經濟環境良好

十一屆三中全會以來，全市國民經濟全面發展。國內生產總值提前翻番。地方工業從小到大，蓬勃發展。全市已初步建立起門類相對齊全的工業生產體系，化工、紡織、食品、機械、電子、建材已成為全市支柱產業。現擁有大中型工業企業102家，年創產值80多億元，實現利稅4億多元，已組建工業企業集團48家，網絡緊密型企業351家，聚集資產138億元，沙隆達、活力28兩家集團進入全國500強企業行列。農業生產逐步向產業化邁進，農村工業總產值年均增長率達29%，占全市工業總產值中的比重由改革初的8.1%提高54.1%。1998年，全市財政收入142億元，比上年增長10.5%。全市商貿活躍，財政金融穩定，社會事業進步，為發展旅遊業奠定了良好的基礎。

5.國際旅遊發展趨勢

旅遊業將成為21世紀的最大的產業之一。中國21世紀的旅遊業將有突飛猛進的發展，假日經濟將中國的旅遊帶入世界旅遊強國之列。據國際旅遊組織的權威官員預測：21世紀的中國將成為世界旅遊業的大國，到2020年，中國將成為世界上最大的旅遊輸入國，出境人數也將成為世界第四。屆時來中國旅遊的國際遊客將會大增，中國的國內旅遊將真正成為許多省市的支柱產業。荊州市若要成為中國優秀旅遊城市，應走在中國旅遊業發展的前列。

第十五條 不利因素分析

1.旅遊資源文化底蘊深厚，但可遊景點甚少

荊州的旅遊資源既獨特又深厚，許多旅遊城市很難與之相比。但由於歷史久遠，這些文化景點大多被埋於地下而難見遊客，即便是尚存於地上的景點，也因為其破損嚴重而難以形成旅遊點。雖然也有一些景點得到保護、維修，已形成了旅遊景點，但又因規模不大而很難留住遊客。

2.著名旅遊區的陰影影響

荊州市的東、西、南、北分別為省城武漢與東湖、宜昌與三峽、湖南張家界及武當山。這些旅遊景點分別為國家風景名勝區和世界自然與文化遺產，在國內外已有相當的知名度。荊州處在這些風景名勝區的中間，其區位條件的優勢是顯

而易見的。但是，如果荊州拿不出與上述名勝相匹配的名勝旅遊產品，那麼荊州市的旅遊業將生存在這些優秀名勝區的陰影之下，而難以跳出。由此荊州旅遊將成為各旅行社組線過程中的一個過路點而非目的地，因而難以推動地方經濟。

3.發展旅遊的觀念受限

由於距離三峽等著名旅遊區較近，荊州旅遊業發展受到一定的限制，因此跟進戰略，成為荊州發展旅遊的主導思想，從而使荊州最終成了上述著名旅遊區的過路景點，而縮短了荊州留住遊客的時間。

上述觀念的形成，主要是對荊州市本身的旅遊資源的價值認識不足。因此荊州要改變這種狀態，轉變現在的過境旅遊點為旅遊目的地，荊州需要做的是將現有的豐厚旅遊資源開發成為遊客所能接受的旅遊產品。換句話說：荊州不缺旅遊資源，但缺少吸引國內外遊客的旅遊產品。

第十六條 荊州旅遊業發展潛力與產業定位

上述分析表明：荊州市旅遊發展的基本要素均有較好的基礎。尤其是荊州的旅遊資源，其深厚的楚文化、「三國」文化底蘊與優良的湖泊濕地生態環境及其在此濕地生態環境下棲息的白鱀豬、麋鹿和候鳥，不僅對國內遊客有吸引力，而且對國際遊客也有很大的吸引力，因此荊州市的旅遊業發展潛力很大。

鑒於上述分析，荊州市的旅遊產業定位：國民經濟支柱產業。

2000～2010年：國民經濟重點產業。

2010～2020年：國民經濟支柱產業。

第五章 旅遊發展戰略目標

第十七條 發展總目標

利用荊州豐厚的楚文化與「三國」文化旅遊資源及濕地湖泊生態環境，立足華中，積極開拓國內外旅遊市場，將荊州建成融歷史文化旅遊與湖泊濕地生態旅遊為一體的中國著名旅遊城市。

第十八條 分期目標

1.近期發展目標，2005年

積極挖掘、開發文化與生態旅遊產品，吸引省內及國內發達省市的遊客，將荊州建成為集古城觀光與湖泊濕地生態觀光為一體的觀光型知名旅遊城市。國內遊客量達到242.02萬人次，實現旅遊收入12.71億元人民幣。

2.中期發展目標，2015年

建設荊州楚文化與「三國」文化旅遊產品，變古城博物觀光游為文化休閒遊；依託湖泊建設渡假休閒設施，將荊州建設成為文化與生態特色鮮明的旅遊城市。國內遊客量達到783.93萬人次，實現旅遊收入80.2億元人民幣。

3.遠期發展目標，2020年

精選與拓展文化和湖泊濕地休閒旅遊產品。開拓國際旅遊市場，搶占國內市場份額，將荊州建成歷史文化與湖泊濕地生態型集觀光、休閒、渡假旅遊為一體的中國著名旅遊城市。國內遊客量達到1088.75 萬人次，實現旅遊收入133.59億元人民幣。

第十九條 發展措施與對策

1.利用旅遊業「STP」分析法，確定客源市場

荊州旅遊業面臨的諸多問題中，首要的當為客源市場定位。本規劃透過STP分析法確定客源市場，其三大步驟分別是：

1.1 按照一定的依據和標準對市場進行細分（Segmenting）。

1.2 選擇對企業（荊州旅遊業）最有利而且本企業有能力滿足的亞市場（即經細分後的某一市場組成部分）作為目標市場，實行有目的、有針對性的行銷活動，也稱為市場目標化（targeting）。

1.3 確定本企業在該市場上的競爭地位，做好企業及其產品的形象策劃與設計，即市場定位（Positioning）。

2.荊州旅遊業資產運作

旅遊資源——自然景觀和歷史人文景觀（包括古城牆、考古文化遺址、出土

文物、楚文化和「三國」品牌的無形價值等），以及作為上述資源載體的土地資源，都是資源性的國有資產，對其重要性和價值應有足夠的認識。

以荊州市目前的地方財政情況，獨力開發上述資源，顯然力不從心，只能以旅遊資源經營權和土地使用權出讓的形式，借助外來資金進行開發才是唯一的途徑，也就是資產運作。

進行資產運作首先將面臨以下幾個重大問題：

國有資產如何進行授權管理，國有資產經營的政策保障、體制保障等等，對此，規劃組提出以下設想：

盤活存量、資產重組、組建政府主導下的旅遊集團有限公司。

荊州市人民政府應設立相應的責任明確的「國資辦」管理部門，負責監管上述資產的保值和增值。

3.建立荊州旅遊開發區

為了給荊州旅遊發展以強力的推進，參照各地「高新技術開發區」的模式，建立省級，至少是市級「荊州旅遊開發區」是十分必要的，並同時建立相應的管理體系和政策保障體系以及注入必要的啟動資金。

開發區的範圍建議選擇荊州市大北門、西門外區塊，面積為10～20平方公里。

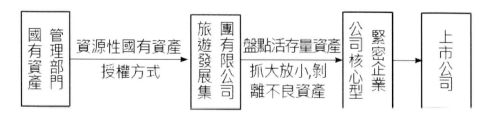

附圖1 資產運作的流程

開發區管理體系建議參照浦東開發區模式，建立管委會，其級別相當於副市級。

相應的政策主要是稅收政策、土地批租政策以及相關的行業管理法規。

開發區的主要經營企業應是「荆州旅遊開發區有限公司」，隸屬「荆州市旅遊發展集團公司」。

而一旦旅遊開發區得以建立，規劃建議的近期重大項目「三國文化園」、「荆楚文化園」也就相應啟動。

4.旅遊業發展對策

4.1 更新觀念

荆州市有關領導及從業人員要充分認識到，加入WTO給荆州市帶來旅遊業發展的大好機遇，同時，更要認識清楚，大好機遇轉變成大好形勢，還需荆州市人民加倍努力。因此，荆州旅遊應變依託三峽的過境遊為打自己旅遊品牌的旅遊目的地遊。

4.2 政策與法規建設

開展對WTO及《服務貿易總協定》規則和國際慣例的研究，加強對旅遊發達國家有關旅遊政策和法規的研究，借其所長，為我所用。

4.3 旅行社行業

A.進行資產重組，組建較大規模的旅行社集團。

B.爭取盡快組建中外合資旅行社，或外資獨資旅行社。

C.推出培育人才、留住人才、使用人才戰略。

4.4飯店行業

A.引進外商獨資或中外合資飯店，以適應WTO後的旅遊市場需求。

B.加強飯店集團化管理。

4.5 旅遊形象策略

加強行業管理，提高服務質量，以促進旅遊形象的整體發展，給遊客溫馨之感。

4.6 旅遊市場開發策略

A.市場行銷策略

經過市場調查研究，適時地開發市場需求的旅遊產品，並對產品進入市場進行跟蹤、反饋，及時地調整產品對遊客的吸引力，以達到占領市場的目的。

B.產品意識策略

旅遊資源要成為被大眾接受的旅遊產品，其間有個產品開發過程。因此旅遊發展要有產品開發意識，透過旅遊產品的新意，占領市場份額。

C.發揮綜合產品優勢的策略

旅遊者來旅遊目的地旅遊，很關心旅遊區域配套服務設施的完善與否，因此在旅遊區開發過程中，除了旅遊項目開發外，應注意基礎、服務設施的開發與旅遊地空間環境的美化，吸引遊客盡可能多地逗留，從而達到擴大市場份額之目的。

D.廣告策略

提煉確切廣告詞，並透過媒體廣告天下，以達到產品促銷目的，從而提高市場份額。

第六章 總體布局與旅遊區域劃分

第二十條 總體布局

1.性質

根據荊州市豐厚的旅遊資源特色，以歷史文化名城為主導，以洪湖、危水、天鵝洲濕地等生態環境為骨架，以楚文化、「三國」文化為內涵，突顯歷史名城，體現文化旅遊；突顯生態文化，體驗回歸自然。從可持續發展的角度出發，將荊州建成集文化勝景與生態文明為一體，在國內外具有一定影響的觀光遊覽、渡假休閒、會議旅遊的中國優秀旅遊城市。

2.規劃指導思想

2.1充分體現荊州市旅遊性質，發揮荊州市旅遊資源的歷史文化價值、生態環境價值、風景美學價值及市場經濟價值，全面規劃、合理利用。

2.2重視歷史文化遺產及其保護在旅遊開發建設中的地位。在有效地保護歷史文化遺產、風景名勝不受破壞的前提下，開發建設，並發展深具地方特色的遊憩活動，促進旅遊事業的發展。

2.3　突顯生物多樣性，嚴格保護現有的湖泊濕地生態與森林生態環境。旅遊開發，嚴禁出現破壞濕地生態與植被以及濫捕各種野生動物的現象；在保護的前提下，適當地開展生態旅遊，以體現人與自然、人與動植物之間的和諧關係。

2.4　突顯楚文化與「三國」文化的特點，提煉文化特色及其精華，開展楚文化與「三國」文化遊憩娛樂活動，將楚文化與「三國」文化融入旅遊活動中。

2.5　旅遊建設應結合地方實際，尤其是旅遊建築與構築物風格應與當地的民居、歷史建築及其環境氛圍相協調，突顯其外觀的景觀效果。

3.總體布局

根據荊州市的地理地貌分布條件、旅遊資源的分布特點及其交通區位條件，參考荊州市的行政區域劃分現狀，荊州市旅遊總體布局可劃分為荊州古城遊覽區、洪湖漁家渡假區、沱水風景名勝區與天鵝洲濕地觀光區四大旅遊區域劃分。這四大旅遊區域劃分既彼此密切相關，又各成體系，既有保護又有引導開發，從而形成該保護的區域重點保護，可開發的地方加大開發力度，以此構成荊州市旅遊區域劃分的系統工程。

第二十一條 旅遊區域劃分

1.荊州古城遊覽區

荊州古城遊覽區的區域劃分範圍，主要由長江北岸的荊州市中心城區與八嶺山地區及長湖地區共同組成。主要的旅遊資源為古城、遺址、森林公園、水利文化景觀及都市觀光等風景名勝。主要區域劃分為荊州古城文化博覽、楚紀南故城遺址、八嶺山國家森林公園、長湖休閒渡假、太湖農業生態觀光園、水利文化觀光、沙市都市風光和三八洲浴場八個次區。

2.洪湖漁家渡假區

「洪湖水、浪打浪」，唱出了浪漫與情懷。洪湖旅遊可圍繞紅色根據地風光與漁業生態環境兩條線索而展開。主要旅遊景點由漁家風情園區、烈士陵園、楊林山森林公園與古三國戰場遺址四個次區所組成。

3.洈水風景名勝區

洈水湖水清澈，湖岸曲折，沿岸峰巒起伏，山景秀麗，溶洞奇特。洈水風景名勝區可進一步劃分為新神洞、南大山、洈水國家森林公園、百島湖四大遊覽景區。

4.天鵝洲濕地觀光區

天鵝洲濕地觀光區主要為生態旅遊活動區，它由長江故道白鱀豬保護區、蘆葦濕地麋鹿保護區、南嶽山森林公園、黃山頭森林公園四大觀光遊覽次區共同構成。

第二十二條 旅遊區域劃分與行政區域劃分關係

1.與行政區域劃分關係

本規劃劃分的四個旅遊區域劃分與現有行政區域劃分的關係互為依託關係。旅遊區的接待服務設施將依託縣城展開，同時旅遊區適當地設置一些旅遊接待設施，以確保那些當天回不到縣城住宿的遊客能安全食宿，這樣既可以充分利用城區原有設施，又可減緩旅遊區的經濟壓力。

2.與周邊旅遊區關係

荊州市北有大洪山、武當山，南有洞庭湖與武陵源，東接武漢三鎮與東湖，西臨長江三峽等國家級和世界自然與文化遺產。荊州旅遊區若想與上述國家級和世界級的旅遊產品比肩，必須在古城保護上加大力度，在楚文化的旅遊開發中有所突破，使荊州市的旅遊業與其周邊的旅遊區形成旅遊產品互補，從而使荊州旅遊業融入上述旅遊區的網絡中。

第七章 旅遊產品與遊線規劃

第二十三條 旅遊產品開發原則

1.依託荊州市楚文化與「三國」文化內涵，挖掘人文歷史文化旅遊特色，開展文化旅遊活動。

2.依託荊州市自然旅遊資源及其生態優勢，突顯生態文明，保護湖泊濕地環境，開展生態旅遊活動。

3.依託荊州市生態環境與歷史文化深厚的積澱，積極發展深具地方特色又融於自然生態環境的旅遊產品。

4.旅遊項目的開發，應以維護旅遊區的可持續發展為前提，確保環境質量與旅遊資源不受到破壞，因此旅遊項目的建設，必須要經過項目可行性論證且經過旅遊部門的認可，以避免項目的重複建設造成不必要損失，因此項目建設必須有嚴格的審批制度。

第二十四條 旅遊產品策劃

荊州市境內旅遊資源豐富、文化內涵深厚，既有新舊石器時期的遺址，又有楚文化與「三國」文化特色，既有湖泊濕地生態風光，又有森林植被環境。遊客可在荊州觀光遊覽中領略荊州大地的自然風貌及歷史文化遺存，認知和了解楚文化深厚的文化底蘊。因此荊州的旅遊活動可圍繞著五大主題展開。

第二十五條 特色旅遊產品開發

1.楚文化認知遊

楚文化認知遊，主要有下列項目組成：楚文化園城門口；楚文化街，包括青銅冶鑄作坊；紡織與刺繡作坊；髹漆工藝作坊；老、莊哲學，詩會；楚器禮品作坊（製作禮器、樂器等）；楚人食園（美食文化）；楚文化解說苑；楚樂宮；楚文化博物館。

2.「三國」文化欣賞遊

「三國」文化欣賞遊主要為關公祠（近期2000～2005年），內容含關公銅像、關公祠堂、關公閣、關公生平展示廳、庭園。

「三國」文化園包括三兄弟結義廣場；三國君臣祠；「三國演義」全本連環壁畫長廊；三國景觀苑。

3.天鵝洲生態旅遊

天鵝洲生態旅遊包括：麋鹿觀光園；白鱀豬觀光園；蘆葦漁獵園區。

4.洪湖漁家風情遊

洪湖風情遊包括漁村；漁家風味街；漁業捕撈活動；萬畝荷園；漁家會議中心；水上別墅園。

5.旅遊節慶活動

中國荊州端午龍舟節；洪湖生態旅遊節。

第二十六條 荊州旅遊項目一覽表

附表1 旅遊項目一覽表

區劃	項目名稱	位置	內容	開發期限
荊州古城遊覽區	楚文化博覽園	荊州博物館附近	楚城、楚文化街、楚文化解說苑、楚樂宮	近、中期
	關公祠	三國公園	關公雕像、關公祠堂、關公閣及水榭	近期
	三國文化園	西門外	三結義雕像廣場、全本 120回三國演義連環畫壁長廊、三國景觀苑	中遠期
	玄妙觀	北門	環境整治，拆遷周邊與玄妙觀無關建築	近期
	水利文化園	觀音磯公安縣	萬壽塔花園建設，荊江分洪閘觀光園建設及遊憩休閒設施配套建設	近中期
	明清步行街	居正街	東門─南門，恢復明清建築風格，使之成為旅遊步行街	近期
	荊州古城牆	古城牆	保護管理，檢查人為破壞及植物根系對牆體磚塊的崩裂破壞	定期檢查
	八嶺山森林公園	八嶺山	景區建設、渡假設施建設	近中期
	太湖港觀鳥園	太湖港水庫	觀鳥亭台、望遠鏡等	近期
	珍稀魚類觀賞園	後湖	借助中華鱘養殖基地建設珍稀魚水族館	近中期
	雞公山博物館	雞公山	舊石器時期博物館解說中心	中遠期
	長湖渡假區	長湖鳳凰山	渡假設施、體育休閒設施、文化休閒設施、會議設施	近、中、遠期

續表

區劃	項目名稱	位置	內容	開發期限
洈水風景名勝區	神新洞觀光游	洈水水庫	洞口整治、洞內燈光改造及部分遊路改造	近期
	森林公園	洈水水庫	景區建設、休閒渡假設施建設及森林林相改造	近、中、遠期
	水上樂園	水庫	碼頭設施、水上交通及遊覽工具改造，觀光遊線選擇及遊線沿岸景觀建設，包括綠化建設	近、中期
	渡假山莊	水庫島嶼	提高客房水準，整治山莊環境	近期
	野生動物園	水庫半島	引進梅花鹿及食草類動物，形成動物觀賞	近期
	高爾夫別墅園	半島緩坡	高爾夫球場、俱樂部及別墅	中、遠期
天鵝洲濕地觀光區	麋鹿觀光園	保護區緩衝地區	蘆葦河、湖、潭、池開挖;建設木板棧橋、觀鹿亭及麋鹿訓練	近、中期
	白鱀豚觀光	長江故道邊	觀光台	近期
	走馬嶺遺址博物館	石首市	新石器時代博物館解說中心	中、遠期
	南嶽山森林公園	石首市南嶽山	景區建設、森林林相建設及遊路建設	近、中、遠期
	蘆蕩垂釣園	天鵝洲保護區緩衝地帶	蘆葦魚塘建設、垂釣位建設、若干木船	近期
	蘆蕩漁獵園	緩衝地帶	蘆葦魚塘、舟船、魚叉魚網	近、中期
洪湖漁家渡假區	漁家風情園	洪湖市	漁村環境整治、漁家小吃、漁業捕撈、蓮荷觀賞	近、中期
	漁家渡假村	洪湖市	星級賓館、休閒設施建設	中期
	水上別墅	洪湖漁民船	改造漁民船隻，使之成為連泊在一起的水上接待設施	近期
	長江特色魚種水族公園	洪湖市	建設特色魚水族館	中、遠期
	愛國基地	監利縣烈士陵園	陵園綠化、野營設施，傳統教育解說中心及革命舊址恢復等	近、中期
	華容古道驛站	監利沐河鎮	三國遺址，再現古道場景，建馬車道及驛站，供遊客遊憩	近期
	漁家會議中心	洪湖市	國際、國內會議設施建設及食住等設施	遠期
	森林公園	楊林山	景區建設、休閒遊憩設施建設	近、中、遠期
	萬畝荷園	洪湖	泛舟遊園賞荷花	近期

第二十七條 遊線組合

1.觀光旅遊

二日遊（週末旅遊）

在荊州古城遊覽區範圍內展開，主要景點：東門古城樓、明清街與關廟、玄妙觀與盆景園、三國公園、荊州博物館、萬壽寶塔、章華寺、楚紀南故城、八嶺山古墓群與森林公園、長湖、雞公山博物館、後湖中華鱘養殖基地。

產品的組合可由遊客自行選擇，第一日古城內，第二日郊外。

1.1 推薦產品

A：第一日 上午：荊州東門古城樓—明清步行街—關廟；

下午：荊州博物館—開元觀—住城區。

第二日　八嶺山古墓群與國家森林公園或者長湖泛舟，雞公山博物館與參觀中華鱘養殖基地。

B：第一日 上午：東門古城樓—明清街—荊州博物館；

下午：章華寺—萬壽塔—荊州大堤或荊州長江大橋—住沙市。

第二日　八嶺山古墓群與國家森林公園，或者長湖泛舟，雞公山博物館與參觀中華鱘養殖基地。

1.2 古城與㳇水風景區，主要產品：荊州古城、㳇水遊湖、新神洞觀光

第一日：遊覽荊州古城，宿荊州古城；

第二日：上午：㳇水遊湖；下午：新神洞與桃花島。

1.3　古城與天鵝洲濕地，主要產品：荊州古城、麋鹿園觀光、白鱀豬觀光、蘆葦盪舟、原野漁獵

第一日：荊州古城，宿荊州巿區；

第二日：上午：麋鹿園觀光、白鱀豬觀光；下午：蘆葦盪舟、原野漁獵。

1.4　洪湖地區二日遊，主要產品：紅色革命根據地教育遊、漁家風情遊、楊

林山森林公園

第一日：漁家風情遊，做一天洪湖漁民，宿水上人家（水上別墅）；

第二日：上午：監利縣烈士陵園觀光；下午：楊林山森林公園。

1.5荊州與周邊旅遊線連線旅遊

荊州與周邊旅遊景點連線旅遊，主要為一日遊活動，其遊覽產品為荊州古城內的荊州博物館與古城牆、古城樓。

（1）長江三峽旅遊線：荊州市—宜昌市—長江三峽—重慶。

（2）古三國旅遊線：荊州市—宜昌市—當陽—襄樊—武漢—岳陽。

（3）湖南旅遊線：荊州市—岳陽市—長沙市—湘潭市—韶山市—張家界。

（4）黃山（或廬山）旅遊線：荊州市—武漢市—黃山（或廬山）。

（5）大洪山風景區旅遊線：荊州市—荊門—鐘祥—京山。

2.渡假旅遊

2.1 長湖旅遊渡假區

生態背景：湖泊風景，遼闊的湖面，飄蕩著若干白桅帆船。

遊憩內容：湖面盪舟，湖灘休閒，垂釣漁獵，怡然自得。

2.2八嶺山森林公園

生態背景：森林、湖泊；茫茫林海，湖水清澈。

文化背景：楚墓群，遼王墓。

遊憩內容：森林沐浴，候鳥欣賞，楚文化觀光，垂釣休閒。

2.3 洈水風景區

生態背景：山水風光，森林公園。

文化背景：西漢遺址。

遊憩內容：嬉水遊湖，溶洞觀光，島嶼休閒，森林沐浴，動物欣賞。

2.4 洪湖漁家渡假區

生態背景：湖泊濕地。

文化背景：紅色根據地文化，三國遺址。

遊憩內容：漁業捕撈，萬畝荷園，水上人家，漁家風味。

第八章 旅遊形象策劃

第二十八條 城市形象

1.空間環境宜人

城市生態環境是荊州旅遊業能否可持續發展的重要條件。荊州市周邊有洈水、八嶺山等國家森林公園，有湖泊濕地，生態系統良好。要防止旅遊開發對生態系統帶來負面效應。城市空間要大片地種植綠地，至2020年荊州市的人均占有公共綠地面積應達到20平方公尺，城市的綠地覆蓋率達到40%，使荊州成為花園城市。

2.交通狀況良好

城市交通狀況，可反映一個城市進出的方便程度和到達目的地的方便程度，同時也可反映市民生活的方便程度。

荊州市的旅遊交通應將荊州地區各縣的旅遊景點串聯起來，形成高速公路和一、二級景區景點道路網絡，便於遊客快速、便捷、舒適地到達旅遊地。

3.社會環境有序

政治穩定、社會安定、經濟繁榮、文化進步。社會帶給人們的安全感來自於法治程度高而犯罪率低，為社會服務的政府和公共事業部門辦事效率高，整個社會生產有序。

4.市民素質良好

城市居民的形象是一面鏡子，折射著城市居民的整體素質，同時也反映一個

地區的文明程度。荊州作為旅遊城市，市民應以文明禮貌的語言對待外來遊客。市民講普通話的普及率應達到70%以上，外語的普及率應達到25%，使荊州市民與外來遊客之間很容易溝通，並以此推動荊州市的精神文明建設。

第二十九條 旅遊產品形象

荊州的旅遊產品應以荊州特有的產品為主導，創荊州牌。

分析荊州現有的旅遊資源，其他旅遊城市無法與之相比的主要是荊州楚文化發祥地、三國遺址集中地和南方古城牆與護城河保存最為完整這三大特色。

從這三大特色中看，現在最能夠使遊客得益的是保存完好的明代荊州古城牆及其護城河。但該城牆雖然在南方可謂一絕，但在全中國，這類保存完好的古城牆還有一些，因此荊州古城牆不是獨一無二的旅遊產品。

荊州的「三國」文化資源豐富，故事頗多，但三國涉及面不僅在荊州，襄樊、隆中也有不少，因此很難形成獨一無二的產品。

荊州的楚文化博大精深，崇尚鳳凰，獨具風韻。篳路藍縷的創業精神，使楚文化在中國傳統文化體系中獨特魅力，成為一絕。因此荊州旅遊產品的形象可從楚文化內涵中提煉，並以鳳凰標誌推廣展開，以此體現龍鳳呈祥，富民強國。

荊州境內眾多的湖泊濕地，為珍稀候鳥提供了理想的棲息之地，是生態旅遊的理想之處，可喻意為鳳凰招客。由此古老的鳳凰文化與現代濕地生態環境巧妙結合，將崇鳥、愛鳥的楚風，與生態保護理念融為一體。

第三十條 荊州旅遊主題詞——悠遠與浪漫

基於以上分析，規劃組在經過各方面歷史資料和各個方案的比較後，推出以「悠遠和浪漫」作為荊州的旅遊形象和荊州旅遊基本建設、節目策劃、理念定位與視覺識別系統設計的起始和歸宿。

附圖2 荊州市旅遊主題詞

第三十一條 荊州旅遊標誌

荊州旅遊標誌可透過招投標的形式，發動社會共同參與設計，從優秀作品中選擇最佳作品作為荊州市的旅遊標誌。

1.標誌物

荊州市旅遊標誌可圍繞著鳳凰精神而展開。荊州江陵望山1號墓出土文物「彩繪木虎座鳳架鼓」很有創意。該文物立意清晰，以鳳踩虎，昂首向上，線條優雅，圖案精美，色彩艷麗，實乃表現楚文化思想及工藝技術的不可多得的精品，可作為荊州旅遊的標誌。

2.標準色

以藍、橙、褐色調為荊州旅遊標誌的所有圖像、宣傳品的標準色，該色調具有熱烈、高雅、歡快的象徵意義。

3.圖案

建議以雲狀圖案作為構築物、物品的基本圖案，該圖案具有輕快、浪漫的含義。

上述標誌物、標準色及圖案僅為荊州旅遊標誌立意思想，供參考。

第三十二條 廣告語

廣告語的構思是一項難度很大的工作，而廣告語又因告知對象的不同應強調針對性，規劃組試擬以下幾條供選用。

（1）「荊州之行，浪漫之旅」。

（2）「解讀三國，請到荊州」。

（3）「荊州古城，三國故里」。

（4）荊州，關公抱憾終身之地；遊人獲益，三國文化之旅。

（5）中華遠古長江文化源遠流長，荊州古城楚國文化揭祕探源。

或者，中華長江文化，荊州解密探源。

第九章 旅遊發展用地規劃與旅遊環境容量

第三十三條 土地利用現狀

荊州市境內，現有的土地利用基本為傳統型土地利用類型，用地性質主要為農業用地、林業用地及一些廠礦企業、公路交通、城鎮村莊等方面的工業用地與居住用地。沒有界定旅遊發展用地，因此不利於荊州市旅遊業發展。

本次規劃對上述用地略作適當調整，劃出部分用地為旅遊發展用地，以明確區域旅遊發展方向，確保荊州市旅遊支柱產業的地位。

第三十四條 旅遊發展用地規劃

根據荊州市的旅遊資源分布特點及其資源類型，將文化史蹟相對集中的區域、風景環境條件優秀的地區及生態環境良好的地帶，劃出作為旅遊發展用地。

旅遊發展用地可表達為下列幾種類型：

‧歷史文化用地：606.4平方公里

‧風景名勝用地：191.1平方公里

‧湖泊濕地用地：719.2平方公里

· 遊憩觀光用地：231.8平方公里

· 渡假休閒用地：586.8平方公里

上述五類旅遊發展用地，總計2335.3平方公里（包括水面面積）。荊州市的國土總面積為14067平方公里，旅遊發展用地占全市國土面積的16.6%。

由於旅遊用地的不排他性，其綜合利用的效果將使旅遊活動更具魅力。如林業用地的森林環境，對旅遊業發展造成促進作用；水庫的綜合利用，不僅有利於漁業生產與水利發展，同樣也能促進旅遊發展。因此將在上述旅遊用地面積中再取10%作為遊憩類用地，以確保遊憩活動的展開。這樣荊州市實際旅遊占地面積為233.53平方公里，占全市國土面積的1.66%。由此，荊州市的旅遊業用地不會對其他性質用地造成太大的衝擊。

第三十五條 旅遊環境容量測算原則

荊州市的旅遊環境容量，根據旅遊發展用地面積採用面積法測算，為確保旅遊環境質量優秀，環境容量測算係數的確定是非常關鍵的因素。本次測算除湖泊濕地用地外，其他旅遊發展用地均取10%的用地面積作為可遊憩用地；在可遊憩用地中再取30%用地作為可開展遊憩活動用地，以使遊憩活動用地率處於環境自淨能力下，盡可能地使旅遊區域既能保證開展旅遊又不造成環境的傷害。同時透過旅遊加大對空間環境的保育，使環境更優化。

鑒於湖泊濕地用地的保護區性質，遊憩活動僅能在緩衝區與實驗區進行，因此在遊憩用地中僅取10%作為可開展遊憩活動用地，以盡可能地減少由於旅遊給保護區帶來的壓力。

第三十六條 旅遊環境容量

附表2 荊州市旅遊環境容量測算表

區域	用地性質	旅遊用地面積(km²)	比例(%)	遊憩用地面積(km²)	比例(%)	遊憩活動用地面積(km²)	環境容量(人/日)
荊州古城遊覽區	歷史文化用地	606. 4	10	60. 64	30	18. 19	18 192
沱水風景名勝區	風景名勝用地	191. 1	10	19. 11	30	5. 73	5 733
洪湖漁家渡假區	遊憩觀光用地	231. 8	10	23. 18	30	6. 95	6 950
	渡假休閒用地	586. 8	10	58. 68	30	17. 60	17 600

<div align="center">續表</div>

區域	用地性質	旅遊用地面積(km²)	比例(%)	遊憩用地面積(km²)	比例(%)	遊憩活動用地面積(km²)	環境容量(人/日)
天鵝洲濕地觀光區	湖泊濕地	719. 2	10	71. 92	10	7. 19	7 190
合計		2 335. 3		233. 53		55. 66	55 665

全年的環境容量以240天測算，則：

55665×240＝1335.96萬

其中荊州古城遊覽區，436.6萬；沱水風景名勝區，137.6萬；洪湖漁家渡假區，589.2萬；天鵝洲濕地觀光區，172.56萬。

第十章 客源市場分析與遊客量預測

第三十七條 客源市場現狀分析

1.客源規模

荊州市國際旅遊接待，大致可分為兩個階段。從1979年開始，到80年代末，為初創階段，接待海外遊客人數由最初的幾百人，逐漸上升到近萬人。進入90年代後，為發展階段，接待海外遊客由90年代初的1　萬多人，上升到最好的年分近9萬人。國內旅遊也在逐步上升，由最初的幾萬人增加到最好年分100多萬人。

2.客源結構

海外遊客中，外國人和港澳臺遊客相比，外國人市場增幅較大，尤其日本、

美國遊客增加最多，其次是德國、法國、加拿大、英國等。港澳臺遊客雖經幾起幾落，但一般年分仍是海外主要客流，占總數40%～60%不等。

國內客源市場，真正發展起來還是在90年代，雖然發展較晚，但速度很快，與海外遊客之比為40：1。國內遊客中，外省市遊客約占70%，本省遊客占25%，本市遊客占5%，外省遊客大多來自沿海地區以及交通發達的內地省市。

3.市場份額

由於荊州市旅遊景點建設尚未形成大氣候，客源主要還是依賴於長江三峽旅遊線，因此所占的份額不高。據近三年情況看，1996年武漢接待海外遊客21萬人次，宜昌6萬人次，荊州6.6萬人次；1997年武漢30萬人次，宜昌12.5萬人次；荊州8.9萬人次；1998年，武漢15萬人次，宜昌8.1萬人次，荊州2萬人次。荊州居全省第三位。

4.遊客消費

來荊州的海外遊客，基本上都是過路客人，以觀光遊覽長江三峽自然風光為主，並以旅行社組團為主。因此，海外遊客在城市的停留時間較短，僅為3～4小時，遊客的人均天消費僅為50美元。國內遊客人均天消費420元人民幣；人均停留時間2.5天。

第三十八條 客源市場定位

1.近期，2005年

第一客源市場：荊州市周邊地區、省內各主要城市及華中地區。

第二客源市場：華東地區、華南地區及京津地區。

第三客源市場：全國各地。

海外旅遊市場，主要依託長江三峽旅遊線。客源主要為日本、韓國、東南亞等周邊國家及港、澳、臺。

2.中遠期，2006～2020年

隨著荊州旅遊深入發展，楚文化、「三國」文化等產品的開發建設，旅遊設

施日趨完善。

第一客源市場：華東地區、華南地區、華中地區與京津地區。

第二客源市場：全國各地大中型城市。

第三客源市場：全國各地。

海外旅遊市場除了主要開發日、韓、東南亞與港澳臺等周邊地區外，應同步開發歐洲、美國等經濟發達國家的旅遊市場，力爭將荊州的旅遊產品推向國際市場，從而占領國際旅遊市場份額。

第三十九條 遊客量預測

1.國內遊客量預測

附表3 荊州市國內遊客預測表

年份	遊客量 (萬人次)	年增長率 (%)	人均消費水平 (元)	旅遊收入 (億元)
1998	80	15	350	2. 8
2000	105	15	350	3. 68
2001	124. 84	18	350	4. 37
2003	173. 82	18	525	9. 13
2005	242. 02	18	525	12. 71
2007	320. 06	15	787	25. 19
2009	423. 28	15	787	33. 31
2010	486. 77	15	787	38. 31
2012	588. 98	10	1 023	60. 25

續表

年份	遊客量 (萬人次)	年增長率 (%)	人均消費水平 (元)	旅遊收入 (億元)
2015	783. 93	10	1 023	80. 20
2018	987. 52	8	1 227	121. 17
2020	1 088. 75	5	1 227	133. 59

2.國際遊客量預測

附表4 荊州市國際遊客預測表

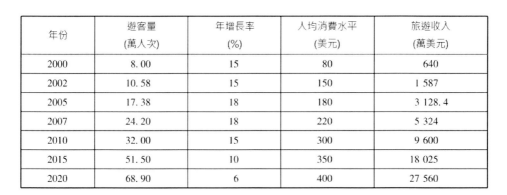

年份	遊客量 (萬人次)	年增長率 (%)	人均消費水平 (美元)	旅遊收入 (萬美元)
2000	8.00	15	80	640
2002	10.58	15	150	1 587
2005	17.38	18	180	3 128.4
2007	24.20	18	220	5 324
2010	32.00	15	300	9 600
2015	51.50	10	350	18 025
2020	68.90	6	400	27 560

國內外遊客兩者合計，至2020年總遊客量將達到1 157.65萬人次，略小於環境容量1 335.96萬人次，因此遊客的旅遊活動對荊州市的生態環境壓力不大，而給荊州市帶來的直接旅遊收入可望達到155.64億元人民幣。

根據荊州市2010年遠景目標綱要預測，荊州市的國內生產總值2010年將達到1 200億元人民幣。

荊州市的國內外旅遊直接收入2010年達到45.99 億元人民幣。直接旅遊收入將帶動地方旅遊經濟的3～4倍，因此2010年荊州市的旅遊總收入將達到137.97億～183.96億元人民幣之間，占國內生產總值的11.50% ～15.33%之間。因此荊州市的旅遊業能夠成為荊州市的支柱產業。

第十一章 旅遊服務設施規劃

第四十條 現狀分析

荊州市現已初步建立了旅遊服務接待體系，尤其是賓館與餐廳都有各自的系統，從市到縣區基本上都能應對現有的旅遊局面。

荊州市城區現有星級飯店7家，客房1300間，其中四星級1 家，三星級2家，二星級4家。除星級賓館外，具有一定檔次的飯店有20餘家，客房3000餘間。從目前接待情況看，飯店數量基本適應需求，但存在的普遍問題是服務質量與星級標準不相匹配，重硬體，輕軟體，整體水平不高。

第四十一條 規劃原則

1.根據環境容量、旅遊需求、交通狀況、食宿時空分析和景觀需要，合理布置服務設施，劃分服務網點級別、規模和建設步驟。

2.儘量依託城鎮，對現有城區根據旅遊需求調整功能，增建旅遊接待服務設施，升級、改造現有設施。

3.建築風格與旅遊內容相符合，與自然景觀、人文內涵相協調，為旅遊區增色。

4.不同功能分區建築的主導風格有所區別，尤其生態旅遊區建築風格應融於自然。

第四十二條 床位數預測

根據遊人規模測算接待設施總量，按照設施級別合理分配到各級設施。

$e = NPT / TK$（其中e為床位預測數）

N—年遊人規模（萬人次）

P—住宿遊人百分比

L—平均住宿天數

T—全年可游天數

K—床位平均利用率

根據荊州市旅遊發展情況，遊人的規模如附表5。

附表5

近期 2005 年	中期 2010年	遠期 2015年
遊客人數 280.64萬	遊客人數 561.47萬	遊客人數1323.59萬

荊州市旅遊以外來人口為主，因此住宿遊人比定為75%；平均住宿天數為1天，全年可游天數扣除淡季3個月，以270天計；床位平均利用率為70%，則近期床位數預測：

· 近期床位數預測：2005年

$$e = \frac{280.64 \text{ 萬人次} \times 75\% \times 1}{270 \times 70\%} = 11\ 136 \text{ 床}$$

・中遠床位數預測：2010年

$$e = \frac{561.47 \text{ 萬人次} \times 75\% \times 1}{270 \times 70\%} = 22\ 280 \text{ 床}$$

・遠期床位數預測：2020年

$$e = \frac{1323.59 \text{ 萬人次} \times 75\% \times 1}{270 \times 70\%} = 52\ 523 \text{ 床}$$

第四十三條　近期床位數分布

附表6

區域	位置	床位總數	比例%	高	比例%	中	比例%	低	區域床位總數
荊州古城遊覽區40%	荊州市區70%	3118	25	780	50	1 558	25	780	4 455
	長湖渡假區5%	222	30	66	50	112	20	44	
	八嶺山森林公園15%	670	30	201	50	335	20	134	
	荊江分洪閘10%	445	30	134	40	117	30	134	
洈水風景名勝區15%	松滋市區40%	668	25	167	50	334	25	167	1 670
	洈水風景區60%	1002	40	400	40	400	20	202	
天鵝洲濕地觀光區15%	石首市區30%	501	30	150	40	201	30	150	1 670
	天鵝洲城鎮區40%	668	30	200	40	268	30	200	
	黃山頭森林公園30%	501	30	150	40	201	30	150	
洪湖漁家旅遊渡假區20%	洪湖市區30%	668	30	200	40	268	30	200	2 227
	旅遊渡假區40%	890	40	356	40	356	20	178	
	漁家風情區20%	445	25	112	40	178	35	155	
	華容驛站10%	224	/	/	50	112	50	112	
江陵縣5%	縣城區	557	30	167	40	223	30	167	557
監利縣5%	縣城區	557	30	167	40	223	30	167	557

第四十四條 近期餐位數預測

那些不住宿的一日遊遊客及城市居民用餐由城市公共服務系統來測算，在此不再計算。

餐位的規劃主要以賓館床位數作為基礎依據，就餐人員主要以住宿者計，因此餐位數可用：C＝EK／T公式計算。

C：餐位數；E：床位數；T：平均每餐位接待人數；K：床位平均利用率。

餐位計算中，考慮到就餐人數中，不少人將會食用快餐。因此餐位接待人數可以分三檔測算。高級餐廳：T＝1；中檔餐廳T＝1.5；低檔餐廳或快餐廳T＝2。各區域餐位數預測如附表7：

附表7 荊州市各旅遊區域劃分餐位數預測

旅遊區劃	高	中	低	總數
荊州古城遊覽區	935	1247	935	3 118
沮水風景區	350	469	350	1 169
天鵝洲濕地觀光區	350	469	350	1 169
洪湖漁家渡假區	468	623	468	1 559
江陵縣城	117	156	117	390
監利縣城	117	156	117	390

第四十五條 旅遊文化、娛樂康體設施規劃

1.完善賓館的文化娛樂、康體設施

2.完善文化與體育娛樂設施

2.1 建設高層次影劇院。

2.2建設能舉行賽事的體育場館。

3.完善博物館、文化館、圖書館體系

第四十六條 旅遊服務設施的建築風格

總體原則：因地制宜，既能與環境融為一體，又能體現21世紀建築風貌。

1.荊州市中心城區現為歷史文化名城，其建築風格應盡可能地與歷史建築的文化內涵融為一體。尤其是荊州古城牆周邊的一些服務設施建築，應以荊州古城牆風貌為特色，與荊州古城牆的建築融為一體。

荊州市應恢復一些歷史街區以體現歷史名城風貌，特別是應建設步行街、休閒街、小吃街、商貿街等特色街區，並還其歷史街區的風格，還荊州市歷史文化名城的特色。因此荊州市古城區的建築不宜高層。

荊州市的一些文化遺址所在區域，其建築風格應與文化遺址所處文化特色相融合，不宜高層建築。

2.生態旅遊區域的建築風格，應以體現生態環境為主導，將建築掩映在青山綠水中，或者樹林深處，因此建築不宜多層，以二層建築為好，最多為假三層，

建築層高將控制在9公尺以下。

3.各縣城的旅遊接待設施應與各縣的城市風貌相協調，與縣城的城市規劃一致，以此推動縣城的城市化發展與現代設施的發展。

第十二章 旅遊基礎設施規劃

第四十七條 旅遊交通規劃

1.現狀分析

荊州市現有交通狀況良好，尤其是對外交通，水陸空都能通達。荊州機場能停靠737等大型飛機；漢宜高速公路在荊州市區有兩個口：沙市區與荊州古城區，大大地方便了遊客的進出；長江黃金水道上，沙市港有著重要的地位，因此荊州市的對外旅遊交通網絡已基本建立。

荊州市內各旅遊區的交通網絡也已基本形成，市區及各縣、各鎮都有公路，但公路等級偏低，形成不了區內的快速通道，去各景區所花時間在路上還不少，因此應重點改善。

2.交通總體目標

根據旅遊規劃的對外交通原則，結合荊州市總體規劃原則，確立目標為：建立以中心城市為重心，網絡通達各旅遊區，充分利用水運，提高水運速度；增加公路覆蓋面，建立完善的公路體系；延伸、配套和改善鐵路，增強鐵路運輸效能，促進旅遊區間及外圍的交通聯繫。形成公路主骨架、水運主通道、港站主樞紐、鐵路大動脈、空中大走廊的戰略布局。到2005年，初步形成現代化立體交通格局，到2020年基本建成綜合性、立體型交通樞紐。

第四十八條 供水規劃

荊州市各旅遊區供水問題，將由各市縣與旅遊區域自行解決，旅遊區緊靠荊州市區與各市縣城區的供水由荊州市區與各市縣城區供水管網聯網解決，離各市縣城區較遠則自行解決。水源採用的天然地表水和地下水，經處理後應符合旅遊地用水標準的水質。作為飲用水，其水源應選擇無汙染之水源。可採用簡單工藝

淨化水質。（附圖3）

水泉　　　　　　水泉

水源——→取水——→過濾——→消毒——→用戶

附圖3 水質淨化簡單流程

第四十九條 排水規劃

汙水量相對較大的區域是各旅遊區的服務接待區域與荊州市區。因此在各旅遊接待點，都應建設二級汙水處理站。荊州市區由於汙水排放嚴重，應建三級汙水處理廠。汙水處理站（廠）應建在較為隱蔽處，各接待點排放的汙水沿暗管排入汙水處理站（廠）。

一些單個、零星的旅遊接待點，汙水排放規模較小，可修建化糞池、過濾池、淨化池等來處理汙水。

雨水處理，規劃考慮儘量蓄水、利用，具體方法如下：

雨水→明溝→蓄水池（適當處理）→水庫（高位水池）→給水點。

第五十條 電力規劃

1.各旅遊區域劃分的電力設施應納入荊州市電力系統統一規劃，各旅遊功能分區的用電計畫，也應納入各縣市電力部門的統一管理體系中，統籌管理。

2.區域的輸電線路，全部沿道路鋪設地下電纜，體現旅遊區的空間環境美化特點。輸配電線路一般為35kV，通往各旅遊接待點與景點的輸電網為10kV，使用電壓為380／220V。

第五十一條 電信規劃

訊息時代，電信的發展，對旅遊區域發展建設有著舉足輕重的作用，因此荊州市應建設綜合電信大樓。

1.綜合電信大樓業務包括，信函、包裹、電報、長途電話（國內外直撥）、

傳真、郵件快遞及電子郵件、網絡等。

2.線路全部採用地下管道電纜鋪設。

3.通訊設施堅持有線、無線通訊相結合的原則，做到不管任何一條線路發生故障時都能保證不間斷傳輸。

4.旅遊區電信設施納入荊州市電信計畫統一規劃。

第十三章 可持續發展與生態環境保護

第五十二條 荊州市生態旅遊概況

荊州市國土面積14067平方公里，荊州城位於美麗富饒的江漢平原的西南部，它南臨氣勢磅　的長江，北瀕煙波粼粼的長湖，城市依江抱湖，素有「堤城」之稱。長江由西向東，穿三峽過宜昌進入江漢平原，從枝江到湖南城陵磯的荊江一段，有「九曲迴腸」之稱，水文景觀與自然景觀極為豐富，河網交錯，濕地蘆葦叢生，是麋鹿等野生動物理想的棲息場所。

荊州的植被森林也很豐富，國家森林公園有兩處，省級森林公園有四至五處，主要的古樹名木有銀杏、章臺梅（古樹）、廣玉蘭、香樟及黃連木等。

境內環境質量優秀，除市區周邊有些工業外，旅遊區域基本上無汙染現象，因此環境質量總體良好。

第五十三條 旅遊可持續發展理念

旅遊區域的開發、利用與建設，如果不注意可持續發展，將會帶來生態環境問題，因此旅遊區域的生態保育，是開發與利用的先決條件，只有創造出良好的生態環境，保育好各種風景資源和植被生態，才能使風景名勝資源永續利用，形成良性循環。反之，生態環境遭到汙染，風景旅遊資源受到破壞，環境質量惡化，其結果不僅危害遊人及社會居民的健康；破壞森林植被、水系、動植物等生態平衡，降低其維護良性循環能力；侵蝕文物古蹟與自然地貌，使其逐漸失去價值；降低區域的吸引力，降低經濟效益和社會效益，同時也必然限制風景名勝資源的開發、利用與發展。因此必須高度重視生態環境的保育，搞好生態環境的整

治。

第五十四條 保育方式

荊州市境內環境質量優良，空氣清新、水質清澈，是理想的生態旅遊自然風景名勝之地。為防止急功近利，超環境容量開發，使優美環境過早衰退，有必要採取集法律、行政、科學技術和宣傳教育為一體的保育管理方法。

1.依法保育。保育方法以國務院公布的《風景名勝區管理暫行條例》、《森林法》、《環境保護法》與《文物法》為依據，並根據荊州地區的實際情況，制定頒布《荊州市旅遊資源保護管理辦法》，將保育工作納入法制化的管理軌道。

2.增強科學保護意識。在荊州市旅遊區域的開發過程中，要注重科學保護，尤其是自然風景的主要特徵及森林保護尤為重要。森林生態的保育，應與科學研究單位建立長期的合作夥伴關係，以防止森林退化和風景區域內的生態環境質量遭到破壞。

3.加強風景環境保護的法制宣傳教育，增強風景區域內的民眾保護自然資源的意識，使荊州市旅遊區域內的居民自覺地維護區域內的生態平衡。防止和制止，最終杜絕破壞自然景觀、亂砍樹林、破壞生態、亂扔垃圾等違法、違章現象。

4.洪湖、長湖、天鵝洲等湖水面及長江、荊沙江等河流及荊州市內的一切河、湖、潭、池、溪流的水面，應保持其原有水質的清澈度，應教育沿岸的民眾自覺維護水質，不向水體排放生活汙染物質與固體垃圾，以保持水域清澈氛圍。

第五十五條 保護區域

荊州市旅遊區域保護範圍可參考專題報告旅遊發展用地範圍。並由此明確荊州巾旅遊發展用地範圍，即為旅遊區域的保護範圍，保護界限詳見旅遊發展用地規劃圖，保護界與用地界同。

第五十六條 保護措施

1.環境整治目標

1.1 空氣質量執行國家一級空氣環境標準。

1.2 水質執行國家飲用水標準與國家景觀娛樂用水標準。

1.3 噪聲控制在50分貝以下。

1.4　城市乾淨整潔並逐步提高城區綠地率，到　2020年城市綠地率達到30%。

2.環境整治措施

2.1　確立可持續發展理念，在旅遊區域內建立環保監測站，定期檢測環保質量。

2.2 維護生態平衡，在旅遊區域內禁止砍伐林木，濫捕野生動物。

2.3 對文物古蹟應建立檔案與標誌說明，建立古蹟保護對策。

2.4 對旅遊區域內的古樹名木進行鑒定，建立檔案制度與保護復壯措施。

2.5 建立衛生檢查制度，禁止隨意亂倒生活垃圾。

3.建立防火制度

3.1嚴禁在吸煙點以外的生態區域吸菸。

3.2建立防火檢查站，定時檢查火警。

4.嚴格建立開發審批制度，完善審批手續

第十四章 旅遊商品發展規劃

第五十七條 現狀分析

荊州市在行業管理中還沒有涉及旅遊紀念品、工藝品及旅遊消費品。因此荊州市境內的一些手工藝術品及特色農副產品還沒有形成產業結構。

第五十八條 旅遊商品規劃原則

1.開發適合市場需求且銷路好的旅遊商品

大力開發和生產具有地方特色的旅遊商品不僅可增強通過貿易等途徑取得外匯的能力，而且是提高旅遊經濟效益的重要途徑。突破傳統旅遊商品的思路，不僅要重視紀念性商品的生產，還要重視旅遊日用消費品的生產。鼓勵設計新穎而又符合不同消費者口味的商品，以滿足不同遊客的購物需求。

2.增加旅遊商品文化底蘊

旅遊商品開發的關鍵在於是否能反映當地的文化內涵，使旅遊者見物思事，見物思史，睹物思景，睹物思人。產品的設計不僅要能反映優秀的傳統文化，也應當能體現當代人的精神風貌和現代人的文化需求。

第五十九條 旅遊商品發展規劃

1.旅遊紀念品

1.1 仿古漆器系列；

1.2 絲綢錦緞製品系列。

2.旅遊消費品

2.1 傳統佳餚系列；

2.2 傳統小吃系列；

2.3 江漢民間風味系列；

2.4 飲品保健品系列。

第六十條 旅遊商品生產基地規劃

1.仿古漆器生產基地；

2.絲綢錦緞產品生產基地；

3.飲品保健品生產基地。

第六十一條 旅遊商品的市場機制

1.將旅遊商品企業推向市場，提高企業的反應靈敏度。

2.政府宏觀調控，防止低水平競爭；鼓勵創新，保護知識產權，防止假冒偽劣。

3.推動旅遊商品生產者向集團化發展，加強技術、智力、資金等資源的組合利用，實現生產的規模效應，提高技術開發能力。引導、發展小的旅遊商品供應商彌補大企業遺留的市場空隙。

4.加強法製法規建設，制定商品的質檢與服務標準。

5.建立市場訊息的蒐集與反饋系統，及時掌握需求總量、各個細分市場的偏好、需求量和變化趨勢及對現有商品的意見和建議。

6.完善旅遊商品銷售的配套服務。

7.健全各商品生產的行業內部管理。

第十五章 管理體制規劃

第六十二條 管理體制

荊州市旅遊管理體制模式，見附圖4。

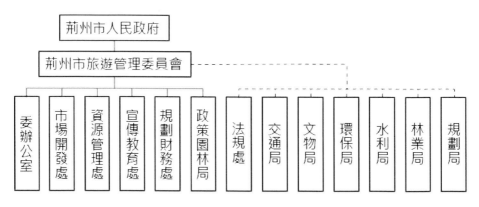

—— 直接管理機構

········ 協調管理機構

附圖4 旅遊管理體制模式框圖

第六十三條 旅遊管理部門主要職能

1.旅遊資源開發建設、保護與管理。

2.旅遊行業質量管理。

3.旅遊業安全管理。

4.旅遊形象策劃、包裝和整體促銷。

第六十四條　人才培養規劃

擁有足夠數量的優秀合用的旅遊人才隊伍，同樣是發展旅遊業的關鍵之所在。一般來說，我們並不缺乏「人力資源」，但每一個具體的「人力」只有具備了旅遊業人員應有的專業素質、心理素質，才能稱之為旅遊專門「人才」。

據經驗估算，一年接待遊客50萬人次，擁有2000張床位和3000餐位的旅遊渡假區（風景名勝區）至少應有這樣一支隊伍，見附表8。

附表8

職務名稱	數量	素質要求
高級管理人才	10	相關專業本科以上文化程度，一門以上外語
中級管理人才	50	相關專業大專以上，能熟練應用一門外語
一般員工	200	高中以上，受過職業培訓
規劃師、建築師	5	園林、林業、景觀設計專業
設備管理工程師、技師	10	水、電、暖、通訊、（計算機）電腦等專業
市場營銷工程師	30	經濟管理專業
形象策劃師、廣告設計師	15	相應專業大專學歷
環境保護技術人員	15	相應專業大專學歷
娛樂項目策劃師	5	相應專業大專學歷
特級、一級廚師	20	相應專業大專學歷
調酒師、調音師	20	相應專業大專學歷
各語種翻譯	5	外語專業大專以上學歷
高、中級會計師	10	財會專業大專以上學歷
高、中級導遊	20	旅遊專業大專以上學歷

如以此為模式，則荊州市的旅遊業將需要培訓許多人才。

荊州市旅遊人才的培養可採用兩種方法：

1.邀請專家就地培訓，以培訓班的形式邀請專家講課。

2.送管理者與服務員到有關院校及旅遊管理部門或服務部門學習。

3.人才培訓計畫的制定一般可用下列流程實施（附圖5）。

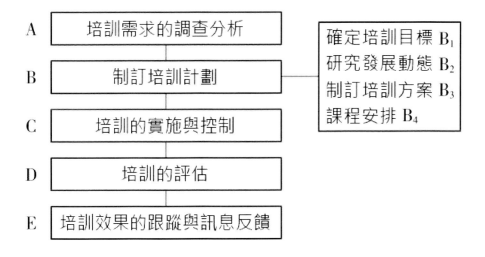

附圖5 人才培訓計畫流程圖

第十六章 旅遊集團公司組織結構

第六十五條 集團公司組織結構（附圖6）

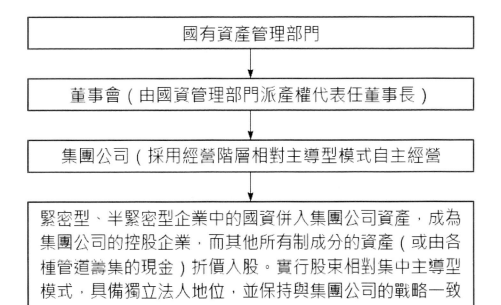

附圖6 集團公司組織結構框圖

註：集團公司應按規定向國資管理部門繳納國有資產占有費。

第六十六條 集團公司內部組織結構（附圖7）

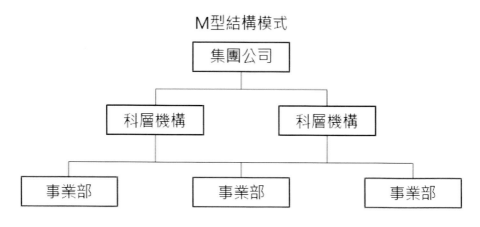

附圖7 集團公司內部結構模式框圖

第六十七條 所有者與經營者之間關係

1.確保所有者在位

公司的治理結構應，確保股東在企業中行使所有者天然擁有的知情權、收益權、對董事的選拔權以及透過董事會對高層經理人員進行監督等重要職能。

2.確保董事會履行其受託責任

為了確保董事會充分代表股東和其他利害相關者的利益，董事會中必須有相當數量的不屬於「內部人」（即在企業中任職、可能在企業經營活動中直接獲取利益者）的外部董事。董事會不干預企業的日常經營，但它透過戰略決策，任用主要執行人員（高層經理人員），並對他們的活動進行全過程的監督，來履行它對股東的受託責任。任何股東認為董事會有負受託責任，有意損害其利益，都有權對董事會提起訴訟。

3.確保董事會對高層經理人員的監督

3.1 全面監督他們執行董事會制定的經營目標、重大方針的情況。

3.2 掌握高層經理的任免、報酬與獎懲。

3.3 設立獨立的財務控制與風險監督系統，確保公司的會計和財務報表的真實性等。

4.確保公司高層經理人員職權

尤其是首席執行官（中國「公司法」稱總經理）應有職有權，在董事會授權範圍內對日常經營和投資自主決策，任何其他機構不得干預。

5.確保對經理人員的足夠的獎勵

為促使經理人員為實現股東利益和公司目標，不僅要對他們進行嚴格的監督，還應有足夠的激勵，激勵可採用給與高額薪金、升級、發放獎金的形式，也可採用允許或促使其購買公司現股或期股的方式。

第十七章 荊州古城遊覽區規劃

第六十八條 特色

荊州，這座古老的城市，經過幾千年的洗禮，蘊涵著深厚的文化積澱。楚文化的內涵與「三國」文化的傳播，使荊州古城名聞海內外。因此楚文化與「三國」文化特色，是荊州古城遊覽區獨具魅力的旅遊亮點。

第六十九條 發展規劃

1.性質

根據楚文化與「三國」文化內涵，以荊州保存完整的古城牆為背景骨架，以突顯古城文化旅遊為特色，從旅遊業可持續發展的角度出發，發展歷史文化教育，開展科學史、文史研究，以文化旅遊為契機開展古城文化觀光、歷史文化休閒等旅遊活動，將荊州古城旅遊區建成多功能、綜合性且有旅遊特色的古城覽勝基地。

2.規劃原則

2.1充分體現古城性質，發揮古城的生態與歷史特點，全面規劃，合理利用。

2.2重視古城環境氛圍，對古城風貌應有意識地進行整治，尤其是一些古建

築周邊區域的環境風貌應與古建築風格相協調，保護古建築同時也保護古建築周邊環境。

2.3整治歷史街區，還其本來面貌，整治修復要整修如故，不要添瓦加色。

2.4突顯城市綠化，對古城中的一些現代建築與街區，應盡可能地加大城市綠化面積，並積極種植大樹，尤其用一些參天雲杉將現代建築與古代街坊盡可能地以綠化方式隔斷，減緩視覺反差的衝突。

3.規劃布局

總體思路，變古城觀光旅遊為具有文化滲透、時代變遷的荊州古文化休閒游，讓遊客在遊園中體驗中華古代文化的博大精深。

荊州古城遊覽區，可劃分為古城文化博覽區、明清步行街區、中山路休閒街區、水利文化園區、佛教文化區、遊憩娛樂區、「三國」文化旅遊開發區、長湖休閒渡假區與八嶺山森林公園九大功能分區，並且與張居正墓等零星景點共同構成古城遊覽區。

這九大功能分區的文化背景各異，可提煉出各自不同特色的文化旅遊產品，從而構成荊州古城文化旅遊的系統工程。

4.各功能分區

4.1 古城文化博覽區

4.2 楚文化園

4.3 關公祠

4.4 玄妙觀

4.5 明清步行街

4.6 中山路休閒街

4.7 水利文化園

4.8 章華寺佛教文化園區

4.9 三八洲遊憩娛樂區

4.10 「三國」文化旅遊開發區

4.11 長湖渡假區

4.12 八嶺山國家森林公園

第十八章 近期項目投資估算與效益分析

第七十條 近期項目投資估算

附表9 近期項目投資估算

區域	項目名稱	項目內容	投資估算(萬元)
荊州古城遊覽區	關公祠	關公雕像、關公祠與關公閣及其庭園綠化	3 000
	楚文化園	楚城門、楚文化街等一期工程	2 000
	玄妙觀	整治環境、拆遷舊建築等	2 000
	明清街	改造街坊、整治街區環境、綠化等	5 000
	長湖渡假區	基礎設施、遊湖建設	3 000
	八嶺山森林公園	景區建設	3 000
洈水風景名勝區	新神洞改造	洞口整治、洞內燈光、遊路改造	2 000
	野生動物園	物種引進、環境建設	3 000
天鵝洲濕地觀光區	麋鹿觀光園	蘆葦河、潭、池的開挖、木板棧橋等	1 500
	蘆葦垂釣園	垂釣位、舟艇等	1 000
洪湖漁家渡假區	洪湖漁家風情園	漁村、漁家小吃街、漁產品交易場	2 500
	水上別墅	漁家船改造	1 500
	華容古道驛站	接待服務中心	2 000

第七十一條 旅遊經濟效益分析

1.經濟效益

1998年國家旅遊局與國家統計局城市社會經濟調查總隊的抽樣調查結果：

國內遊客人均花費344.65元／人次；城鎮居民人均花費達607元／人次。

近期2005年，荊州市的遊客量將達到263.26萬人次；若以人均消費350元計，則荊州市的旅遊收入將到9.2億元人民幣。大投入所帶來的旅遊業效益是顯

而易見的。由此可知，旅遊業發展能否帶動地方經濟的關鍵是有無吸引遊客的旅遊項目。項目合乎要求，旅遊經濟就會得到快速發展。

旅遊業的發展除了給地方帶來經濟效益外，同時還給地方帶來社會效益與環境效益。

2.社會效益

2.1可滿足社會對旅遊的需求

五天工作制帶來的週休二日，使人們的閒暇時間迅猛增加。經濟的快速增長，市民的可支配收入越來越多。加之工作壓力大、節奏快，許多人希望週末去旅遊渡假以消除一週工作帶來的疲勞。因此回歸自然，追索文化淵源，成為新的休閒娛樂方式，旅遊區的開發建設，既滿足了人們的旅遊慾望，同時也可滿足社會對旅遊的需求。

2.2 有利於解決勞動就業問題，帶動地方經濟發展

旅遊區的開發建設，在創造勞動就業方面發揮著很大的作用，其創造的直接就業機會就有各種服務接待設施、客運服務、景點管理及管理部門在內的各方面的就業。旅遊區在創造就業機會的同時也促進地區的經濟發展，尤其是與旅遊密切相關的旅遊商品的開發，既滿足了遊客的購物慾望，同時也帶動了地方經濟發展。

2.3 促進遊客和旅遊區地域文化的交流和訊息傳遞

旅遊的社會意義在於欣賞其他地方的文化、習慣和生活方式等。旅遊者與當地工作人員的接觸使雙方的文化得以交流。尤其是國外遊客，他們不僅帶來不同的文化、習慣、生活方式，同時有些人還帶來先進的科學與管理技術，促進了相互間的訊息交流和相互了解。

2.4促進人們生活水平和生活質量不斷提高

旅遊區內的自然和文化遺產，是人類歷史遺留的寶貴的精神財富。遊客在休閒旅遊活動中，不知不覺地接受自然科學和歷史文化的教育，從而陶冶情操，促

進文化素質的提高，同時也促進人們觀念的更新，使人們的消費結構發生變化。旅遊已成為人們生活中不可缺少的一部分，從而使生活水平和生活質量不斷提高。

3.環境效益

旅遊區的風景資源和生態環境是吸引遊客前往觀賞的主要吸引物，因此旅遊區的生態環境優秀是旅遊區得以生存的關鍵。旅遊區的開發建設，將旅遊區的生態環境納入保護管理的範疇，定期養育和維護，使旅遊區內的動植物得以繁衍發展，尤其是一些珍稀物種的繁育和保護，更是旅遊部門工作的重點。因此旅遊區管理部門高度重視生態環境質量和維護生態平衡，吸引遊客不斷前往觀賞，而從遊客中獲取的利潤再用于生態維護，促進旅遊區的生態環境的良性循環，進而使旅遊區內的生態環境得以可持續發展。

第七十二條　本規劃由規劃文本、規劃圖紙、規劃專題報告[1]三部分組成，規劃文本、圖紙和專題報告具有同等法律效力。

第七十三條　本規劃自批准之日起實施。

附件一：荊州市旅遊發展總體規劃專題報告（略）

附件二：荊州市旅遊發展總體規劃圖紙

規劃圖紙1：荊州市旅遊發展總體規劃旅遊資源分布圖（略）

規劃圖紙2：荊州市旅遊發展總體規劃規劃總圖（略）

規劃圖紙3：荊州市旅遊發展總體規劃旅遊區域劃分圖（略）

規劃圖紙4：荊州市旅遊發展總體規劃旅遊項目規劃圖（略）

規劃圖紙5：荊州市旅遊發展總體規劃游程規劃圖（略）

規劃圖紙6：荊州市旅遊發展總體規劃旅遊交通規劃圖（略）

規劃圖紙7：荊州市旅遊發展總體規劃旅遊服務設施規劃圖（略）

規劃圖紙8：荊州市旅遊發展總體規劃旅遊發展用地規劃圖（略）

[1]　　本規劃是中國《旅遊規劃通則》頒布前編製，提交的法律文件與《通則》要求的不同。現在《通則》要求提交的法律文件為：規劃文本、規劃圖紙、規劃説明書與基礎資料彙編。

後　記

　　「旅遊規劃」是個學科知識面很廣域的科學體系，這在1988 年我參加丁文魁先生主持的「海南省旅遊發展戰略與風景區域規劃」課題研究時就深有體會。「旅遊規劃」不僅能促進地方旅遊經濟的發展，同時還關係到旅遊地的空間環境及其風景名勝資源的保護與利用。保護與發展辯證統一是「旅遊規劃」重要的指導思想。

　　《旅遊規劃理論與方法》是集本人近20年的「旅遊規劃」經歷與先後完成了「承德市旅遊發展規劃」、「荊州市旅遊發展規劃」、「五大連池國家重點風景名勝區總體規劃」等省、市、縣及旅遊景區規劃80多個項目的基礎上寫作成書的。師從丁文魁教授從事旅遊規劃以來，我一直在思索的問題是，如何將旅遊產業規劃與空間規劃結合起來，使旅遊產業發展的戰略思路實實在在地落實到地域上來，使旅遊產業真正成為帶動地方經濟發展的支柱產業之一。

　　在本書的寫作過程中，得到了我的博士生導師阮儀三教授、華東師範大學梅安新教授和莊志民教授、上海大學姚昆遺教授、復旦大學夏林根教授、上海交通大學林源祥教授、上海社科院王大悟教授及同濟大學黃彭教授、官世燊教授的幫助與支持。這些教授長期與本人合作，共同編制旅遊發展規劃，他們在各自的研究領域中的獨到之處，給同濟風格的「旅遊規劃」注入了多學科的專家思維。在此，謹向他們表示衷心的感謝。

　　感謝同濟大學建築與城市規劃學院風景科學與旅遊系的全體同事們，本系良好的學術氛圍，各位老師在各自學科領域的研究，給同濟風格的旅遊規劃注入了集體的力量；尤其是洪屈園與李瑞冬兩位老師，在我們合作的過程中給我出過不少好主意。

感謝我的學生謝偉民、林昱、徐瑋、沈豪、汪薇、楊濤、李立、周弦、吳雪莉、吳福開、王慶紅、徐舟、段玉忠、張鶯、李丹丹、張海玲、陳俊馳、陶臻、秦芳、陶凱、艾昕、葛秀萍、袁婷婷、吳愷晶、陳耀、趙書彬、陳海燕、劉碧晨、張零昆、楊聖勇、余偉、陶一舟、錢鋒、徐瑩潔、胡瀟方、盧軼和張章，是我們大家共同的努力，才使得一項項旅遊規劃課題研究得以完成。正是這些課題的研究，才有了我寫作本書的素材。

最後，我要感謝我的妻子，這些年我一直忙於工作，很少顧及家庭，是我的妻子給了我一個溫馨的家。

「旅遊規劃」是個新學科，國家旅遊局雖頒布了《旅遊規劃通則》，但是「旅遊規劃」較之於「城市規劃」和「風景園林規劃」還顯得不成熟，況且本書試圖將「旅遊產業規劃」與「旅遊空間規劃」綜合研究、統一發展，有些觀點引起學界的爭論在所難免。

希望本書的面世能促進旅遊規劃各個層面的發展，且能使擅長各個層面規劃的規劃師們能在本書中找到他們討論的話題。

本書的編寫得到出版社諸位編輯的關心與支持。寬限的時間讓本書有了充裕的斟酌時間，使本書的結構體系趨於完善。

嚴國泰

國家圖書館出版品預行編目(CIP)資料

旅遊規劃理論與方法 / 嚴國 泰著. -- 第一版.
-- 臺北市 ： 崧燁文化, 2019.01

　面 ； 公分

ISBN 978-957-681-784-7(平裝)

1.旅遊業管理

992.2　　　　108000348

書　　名：旅遊規劃理論與方法
作　　者：嚴國泰 著
發行人：黃振庭
出版者：崧燁文化事業有限公司
發行者：崧燁文化事業有限公司
E-mail：sonbookservice@gmail.com
粉絲頁　　　　　　網　址：
地　　址：台北市中正區重慶南路一段六十一號八樓 815 室
8F.-815, No.61, Sec. 1, Chongqing S. Rd., Zhongzheng
Dist., Taipei City 100, Taiwan (R.O.C.)
電　話：(02)2370-3310 傳　真：(02) 2370-3210
總經銷：紅螞蟻圖書有限公司
地　　址：台北市內湖區舊宗路二段 121 巷 19 號
電　話：02-2795-3656　傳真：02-2795-4100　網址：
印　刷：京峯彩色印刷有限公司（京峰數位）

定價：500 元
發行日期：2019 年 01 月第一版
◎ 本書以POD印製發行